KB051583

나의
사랑 __
백남준

일러두기

1. 전시회는 ' '로, 미술 작품은 〈 〉로 표기했습니다.

2. 책과 잡지는 『 』, 칼럼과 논문은 「 」, 신문은 〈 〉로 표기했습니다.

3. 작품의 특성상 크기는 따로 표기하지 않았습니다.

4. 저자가 제공한 이미지에는 따로 저작권 표시(ⓒ)를 하지 않았습니다.

5. 작품의 초연년도 혹은 최초 제작년도와 본문에 게재된 작품의 제작년도가 다를 경우 '/'로 표시하였습니다.

6. 인명, 지명은 국립국어원을 기준으로 하였으나, 일부는 통용되는 방식으로 표기했습니다.

나의
사랑 ___

백남준

구보타 시게코 · 남정호 지음

arte

예술이란 원래 잠시 머물다 사라지는 것

백남준은 언제나 자유롭고 거침없으며, 나이가 들어서도 어린아이 같은 천진함을 잃지 않은 '영원한 젊은이'였다. 예술 역시 그에게는 심각한 것이 아니라, 인간의 행복을 위한 즐거운 저항이요, 도발이었다. 내가 그를 처음 만난 것은 1984년이다. 위성 TV쇼 〈굿모닝 미스터 오웰Good Morning Mr. Orwell〉의 성공적인 발표 이후 모 방송국의 초청으로 34년 만에 고국을 찾은 그를 처음 만났고, 이것이 인연이 되어 1988년 서울 올림픽 개막공연도 함께 기획하게 되었다. 한 살 차이인 우리는 금방 친해져 호형호제하는 사이가 되었다.

내가 문화부장관으로 있던 1990년 어느 날, 그가 나를 만나려고 문화부에 찾아왔다가 수위실에서 쫓겨난 적이 있다. 늘 즐겨 입던, 커다란 주머니를 덧댄 낡은 와이셔츠와 헐렁한 멜빵 바지 차림으로 왔는데, 수위가 그만 이 유명한 예술가를 알아보지 못

한 것이다. 소동 끝에 장관실로 안내된 그에게 신분증이라도 보이지 그랬느냐고 묻자 그는 여권이며 돈 등 모든 소지품을 잃어버리지 않으려고 몽땅 호주머니에 넣고 꿰맸다고 아무렇지도 않게 말했다.

그는 가끔 크리스틸 구슬에 슥슥 그림을 그려 나에게 선물로 주곤 했는데, 문제는 수성펜으로 그려서 시간이 지나면 그림이 지워져버린다는 것이었다. 그래서 "수성펜으로 그리면 그림이 사라지지 않느냐"고 하면 그는 "예술이란 원래 잠시 머물다 사라지는 거"라고 웃으며 말했다.

백남준이 한국에서 예술을 했다면 이렇게 세계적으로 유명한 거장이 되었을까? 나는 가끔 주변 이들에게 이야기한다. 아마도 힘들었을 거라고. 아쉽게도 한국 사회는 귤을 맛있는 귤로 키우지 못하고 탱자로 만드는 경향이 있다. 아이러니하게도 그가 일찍 한국을 떠난 덕분에 한국인의 원형적 심성과 내면을 가장 잘 보존한 사람이 되었다고 나는 믿는다. 그리하여 그가 만든 작품 앞에서 우리는 잃어버린 기억과 한국의 문화적 유전자를 대면하게 되는 것이다.

가슴 아프게도 1996년 그가 뇌졸중으로 쓰러져 투병생활을 하게 되면서 한국에 오지 못해 예전처럼 자주 연락을 하지 못했다. 2003년께인가. 그는 인편을 통해 미국에서 내게 스케치 몇 점을 보내왔다. 이 책을 읽다 보니 투병 중에 해마다 겨울이면 마이애

미에서 지내면서 스케치북에 그림을 많이 그렸다고 하는데, 그 그림들도 그때 탄생한 것이지 싶다. 그림 속에는 금강산이 그려져 있었다. 나이가 들고 몸이 불편해지면서 그도 자주 고향을 그리워했던 것이다.

　백남준이 우리 곁을 떠난 후 어언 10년이 지나고, 구보타 시게코 여사가 그를 뒤따른 지도 1주기가 지난 이 시점에 이 책을 다시 접하게 되었다. 무릇 예술가에 대한 책들은 난해하기 십상이다. 그러나 이 책은 살을 맞댄 아내가 아니고서는 도저히 알 수 없는 인간적인 면모와 일화 등을 쉽고도 간결한 문체로 전하고 있다. 고故 구보타 시게코 여사가 회고하는 백남준의 인생을 마주하며 백남준과의 인연을 추억하는 소중한 시간을 가졌다. 천진한 웃음으로 유쾌한 농담을 던지며 그가 지금이라도 어디선가 걸어올 것만 같다.

2016년 7월

이어령

백남준과 시게코, 서사와 서정의 순간

2009년 3월의 어느 오후, 뉴욕 맨해튼 53번가 현대미술관Museum of Modern Art, 통칭 모마MoMA의 1층 로비는 여느 때처럼 붐볐다. 유난히 길고 추웠던 겨울의 끝자락도 어느새 물러났는지, 반투명 유리창을 뚫고 들어온 봄볕은 우윳빛 대리석 바닥을 페르시아 융단처럼 풍성하게 뒤덮고 있다.

굵은 진주 목걸이를 한 금발의 60대 귀부인부터 찢어진 청바지에 요란한 빨간색 면 티셔츠를 받쳐 입은 히피풍의 20대 젊은이까지, 다른 공간에선 여간해 섞이지 않을 법한 온갖 계층, 다양한 피부색의 군상들이 한꺼번에 몰려드는 곳이 바로 여기다.

파리의 루브르, 상트페테르부르크의 에르미타주, 런던의 내셔널 갤러리, 피렌체의 우피치…… 제각각 세계 최고임을 자부하는 미술관이 적지 않음에도 현대미술에 관한 한 이곳, 뉴욕 모마는 거만할 정도로 누구의 추종도 용납하지 않는다. 근현대미술의 기념

비적인 걸작으로 꼽히는 피카소의 〈아비뇽의 처녀들〉, 슬픈 향수를 느끼게 하는 샤갈의 〈나의 마을〉, 쏟아지는 별빛이 황홀한 반고흐의 〈별이 빛나는 밤〉, 몽환적인 앙리 루소의 〈잠자는 집시〉 등 현대미술에서 중요한 위치를 차지하는 15만 점의 작품이 이 미술관 전시실과 수장고 속에서 살아 숨 쉬고 있다.

그게 다 추악한 얼굴로 돌변하는 자본의 힘으로 이루어졌다는 걸 아는지 모르는지, 현대미술의 정수를 보겠노라며 몰려온 세계 각국의 관광객들은 마냥 행복하고 들뜬 표정이다. 말로만 듣던 이곳을 슬쩍 둘러보는 것만으로도 현대미술의 세련됨을 한 조각 얻어가는 것이라고 믿는 모양이다. 반면 인파를 헤치며 2층으로 향하던 나는 다른 이유로 가볍게 흥분되어 있었다. 2층 벽에 걸린 마티스의 대작 〈춤〉이 힐끗 눈에 걸렸다.

"과연 있으려나……."

에스컬레이터를 타고 2층으로 올라가는데 맥박이 점점 빨라졌다.

"모마에 1월부터 내 작품이 전시될 예정이니 시간이 되면 한번 들러봐요."

그녀가 대수롭지 않게 스쳐 지나가듯 전시회 이야기를 건넨 건 그로부터 반년 전쯤이었다.

"모마라……."

당대 최고의 현대미술관이라는 모마는 웬만큼 유명한 작품은 거들떠보지도 않는다. 그렇게 콧대 높은 곳에서 그녀의 작품을 전

시한다니, 내 두 눈으로 직접 확인해보고 싶었던 것이다. 솔직히 반신반의하던 터였다. 혹 있더라도 잘 보이지도 않는 한쪽 구석에 처박혀 있을 것으로 짐작했다.

이런저런 상념에 사로잡힌 채 나는 에스컬레이터에서 내렸다. "여기 모든 것이: 현대미술 40년"이란 안내문이 눈에 들어왔다. 화살표를 따라 오른쪽으로 돌았다. 순간, 눈이 번쩍 뜨였다. 믿기 힘든 장면이 눈앞에 펼쳐졌기 때문이다.

계단 모양을 한 커다란 연갈색 설치작품이 전시실 안 가장 처음 보이는 위치에 자리 잡고 있는 게 아닌가. 계단에 설치된 4개의 스크린에서는 풍만한 나부裸婦가 걸어 내려오는 모습이 반복적으로 재생되었다. 바로 내가 찾던 그녀, 구보타 시게코久保田成子의 〈계단을 내려오는 나부Nude Descending a Staircase〉가 틀림없었다. 미술관 큐레이터는 전시회 기획을 할 때 작품 하나하나의 위치 선정에도 목숨을 건다고 한다. 그렇다면 이 분야에서 깐깐하기로 유명한 모마 큐레이터가 40여 명의 기라성 같은 현대작가들을 제치고 구보타 시게코의 작품을 가장 눈에 잘 띄는 곳에 전시한 걸 어떻게 해석해야 하나.

그동안 한국 미술관계자들로부터 수없이 들어 화석처럼 굳어진, '백남준에 눌려 제대로 빛을 보지 못한 불행한 비디오 작가'라는 구보타 시게코에 대한 선입견은 단숨에 산산조각이 났다.

미술관 벽에 걸린 전시회 안내문에는 이렇게 적혀 있었다.

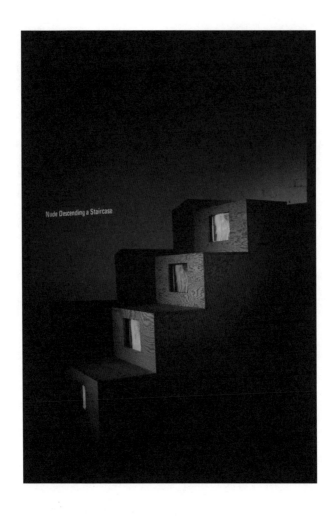

계단에 설치된 4개의 스크린에서 풍만한 나부가 걸어 내려오는 모습이 재생되고 있었다.

구보타 시게코, 〈계단을 내려오는 나부〉(1976)
Photo by Peter Moore ⓒ Estate of Peter Moore/VAGA, New York, NY

이번 현대미술전은 1960년대 말 이후의 중요한 예술적 주제들을 더 듬어보기 위해 모마가 소장해온 드로잉·영화·회화·공연예술·사진·조각·비디오 작품들을 한데 모은 것이다.

작가 명단에는 브루스 나우먼Bruce Nauman, 매튜 바니Matthew Barney 등 당대 최고로 꼽히는 현대미술의 거장들 이름이 여럿 보였다. 전시장을 둘러보았지만 기획자의 의도를 정확히 파악하기는 쉽지 않았다. 그럼에도 이번 전시회에서 시게코의 작품이 최고의 대접을 받은 것만은 분명했다.

며칠 뒤, 이번에 찾은 곳은 모마와 함께 뉴욕 최고의 미술관으로 꼽히는 구겐하임이었다. 거장 프랭크 로이드 라이트가 설계한 구겐하임 미술관 내부는 나선형 모양의 독특한 구조를 이루고 있었다. 이곳에서 시게코와 백남준의 작품이 함께 전시될 것이라는 이야기를 듣고 찾아온 터였다. 전시회 제목은 '제3의 마음: 미국 예술가들이 아시아를 생각한다'. 동양의 사상이 서양 미술에 어떤 영향을 미쳤는지를 고찰해보는 기획전이었다. 전시장을 둘러보던 나는 또 한 번 놀랐다. 백남준의 작품이 두 점 전시되어 있었는데, 시게코의 작품 역시 두 점이 전시되어 있었던 것이다. 이게 무슨 의미인가.

작가로서의 시게코의 위치를 좀 더 알고 싶었다. 한 예술가의

실력과 업적을 어떻게 계량화해 평가할 수 있겠는가마는 그래도 뭔가 기준으로 삼을 만한 게 있을 것 같았다. 그래서 생각해낸 게 권위 있는 미술관에서 특정 작가의 작품을 얼마나 많이 소장하고 있는가를 확인하여 비교해보는 것이었다. 나름 의미 있는 기준일 듯했다. 인터넷으로 찾아보니 뉴욕 현대미술관이 소장하고 있는 백남준의 작품 수는 열네 점이었다. 백남준에 이어 세계에서 두 번째로 유명한 한국인 미술가 L화백의 작품은 세 점이 있는 것으로 나왔다.

그렇다면 시게코는? 그녀의 이름을 검색창에 입력하고 엔터키를 눌렀다. 그랬더니 잠시 후 화면에 떠오르는 소장품 숫자는 14. 남편 백남준과 똑같은 게 아닌가! 놀라웠다. 이걸 어떻게 해석해야 하나? 그렇다면 그녀는 백남준이라는 큰 나무에 가려 빛을 못 본 예술가가 아니라 자기 나름의 영역을 구축해가며 함께 정상의 자리에 오른 성공한 예술가라는 의미가 아닌가. 많은 한국 사람들은 백남준의 아내 시게코만 알지, 예술적 동반자로서의 작가 시게코는 잘 알지 못한다. 나 역시 그랬다. 고백건대 내가 구보타 시게코에게 새롭게 관심을 갖게 된 것은 이때의 충격 때문이었다.

지난해 백남준의 곁으로 영원히 떠나간 그녀와 내가 가까워진 것은 순전히 우연이었다. 뉴욕 특파원으로 맨해튼을 헤매고 다니던 2006년 1월 29일, 추운 겨울이었다. 한국이 낳은 세계적인 예

저자의 글

술가 백남준이 타계했다는 소식이 외신을 타고 전 세계로 퍼져나갔다. 경제와 함께 문화 소식도 비중 있게 다루어야 하는 뉴욕 특파원이기에 백남준의 서거 뉴스를 충실히 취재했다.

백남준의 장례식 당일, 나는 뉴욕 명사들이 애용한다는 맨해튼 미드타운의 프랭크 캠벨 장례식장을 찾아갔다. 추도식은 오전에 있었지만 그날따라 다른 일이 생겨 늦게 도착했다.

허겁지겁 들어서니 조문객들이 썰물처럼 빠져나간 장례식장이 눈에 들어왔다. 넓은 식장이 썰렁하기 짝이 없었다. 맨 먼저 눈에 들어온 것은 정면으로 보이는 단단한 재질의 마호가니 나무 관이었다. 관 뚜껑을 반쯤 열어 사자死者의 마지막 얼굴을 보여주는 게 서양식 장례 풍습이다. 관으로 다가가자 화색이 돌게 화장을 한 백남준이 평화롭게 누워 있었다. 내가 유일하게 본 백남준의 처음이자 마지막 모습이었다.

일 분쯤 지났을까. 이제 장례식 내용을 취재해야겠다는 마음에서 고개를 돌렸다. 검은 옷차림으로 장례식 뒤처리를 하는 몇몇 백남준 재단 관계자들이 부지런히 손을 놀리고 있었다. 그리고 그 옆에 슬픔과 피로에 지쳐 망연히 앉아 있는 한 여인의 모습이 눈길을 사로잡았다. 백남준의 아내이자 40여 년간 예술적 동지였던 구보타 시게코였다.

인터뷰를 성사시킬 수 있을지도 모르겠다는 생각이 머리를 스쳤다. 이런 기대감을 갖고 시게코에게 다가가려는 순간, 한 재단

관계자가 슬그머니 옷깃을 잡는다.

"성격이 불같으니 함부로 말 걸지 말아요."

물정 모르는 기자가 괜히 봉변당할까 봐 걱정이 되었나 보다. 그러나 웬만큼 싫은 소리를 들어도 만성이 된 탓에 주저 없이 다가갔다.

"저…… 저는 한국에서 온 특파원인데요."

무슨 퉁명스런 대답이 날아올지 몰랐다. 찰싹 뺨을 때리는 것처럼 냉정한 독설일 수도 있다고 각오했다. 마음의 준비까지 충분히 된 상태였는데, 이게 웬일인가?

"뭘 알고 싶어요……?"

의외로 부드러운 대답이 돌아왔다. 첫 반응에 용기를 얻은 나는 귀찮을 정도로 이것저것 물어볼 수 있었다. 백남준의 마지막 순간, 그리고 두 사람의 관계 등등. 그 덕에 한 면을 가득 메울 만한 꽤나 알찬 인터뷰 기사를 쓸 수 있었다.

그 후 한두 주 정도 지났을까. 어디서 구했는지 시게코는 인터뷰와 자신의 사진이 게재된 신문을 나에게 보내주면서 한 가지 부탁을 했다. 기사에 실린 사진이 마음에 드니 보내줄 수 있겠느냐는 부탁이었다. 곧바로 그녀가 원하는 사진을 서울에 요청하여 보내주었다. 그러자 그녀에게서 긴 감사 편지가 왔다. 그런 후 우리의 편지 왕래는 이어졌고, 때가 되면 시게코는 자신의 전시회에 나를 초대했다.

이렇게 친분이 쌓이면서 나는 시게코로부터 백남준과의 만남과 사랑, 그리고 예술적 교류에 대한 숨겨진 이야기들을 하나둘 듣게 되었다. 그녀를 통해 백남준이라는 위대한 예술가의 실체에 조금씩 다가서면서 흥미로운 사실을 알게 되었다. 백남준은 작고한 현대미술가 중 늘 10위권에 드는 세계적인 거장으로 알려져 있다. 그런데 그의 어린 시절, 그리고 대학까지 포함한 학창 시절을 더듬어 보면 그가 제대로 된 미술교육을 받은 흔적을 찾아볼 길이 없다. 그는 어릴 적 큰누나의 어깨너머로 피아노를 배웠으며 중학교에 올라간 후에는 음악 교육을 받고 음악에 몰두한 것으로 알려져 있다. 도쿄대학 재학 시절에도 현대음악에 심취한 미학도였다. 이렇듯 백남준은 미술보다는 음악을 더 가까이하고 살았던 사람이었다.

　　그렇다면 미술과 조형에 대한 감각이 절대적으로 필요했을 그의 무수한 '비디오 조각Video sculpture'들은 어떻게 태어났다는 말인가. 현대미술가 중 미술과 가장 동떨어진 유년 시절을 보냈다는 요셉 보이스마저 학창 시절엔 조각을 전공한 경력이 있다. 이들과 비교하면 백남준은 미술에 관한 한 백지상태였다고 해도 지나치지 않다. 그렇다면 그는 어떻게 최고의 현대미술가로 우뚝 서게 되었단 말인가.

　　이런 의문을 풀어내는 과정에서 서서히 드러나는 인물이 있었다. 바로 백남준 곁에 40여 년간 머무르면서 치열한 예술적 교류

를 나눈 그의 아내 구보타 시게코였다. 그녀야말로 백남준의 제자이자 조수이면서 동시에 스승이기도 했던 것이다.

처음이 힘들었지, 한번 말문을 트기 시작한 시게코는 거침없이 이야기를 쏟아냈다. 놀라울 정도로 자유분방했던 그들의 삶과 치열한 예술 이야기 중에는 아무에게도 알려지지 않은 사연도 적지 않았다.

혼자만 듣기에는 너무나 귀중한 이야기였다. 한국이 낳은 최고의 예술가라는 백남준, 그의 손에 잡힐 듯이 생생한 인간적인 모습을 나 혼자 알고 지나가려니 용납이 되지 않았다. 그리하여 나는 일 년여에 걸쳐 시게코를 설득하고 또 설득해 그녀와 백남준 간의 삶을 책으로 내기로 했다.

이 작업이 힘든 과정이 될 거라는 사실을 나는 알고 있었다. 나는 그림에 대한 사랑 외에 미술에 대한 한 뼘의 전문지식조차 없다. 그저 미술 관련 서적을 몇 권 읽어보고 틈틈이 이런저런 전시회에 가본 게 전부다. 그런 내가 세계 최고의 비디오 아티스트에 대한 책을 쓴다? 미술 관련 전문가들에게는 모욕으로 여겨질 수 있는 일이라는 것을 안다.

그럼에도 나는 나서기로 했다. 시게코로부터 이처럼 깊은 사연을 들을 수 있는 기회는 다시 없을 거라는 사실이 나를 무모하게 만들었다. 노상 메마른 사회, 정치 기사를 써온 내가 때론 애절하고 때론 격렬한 이들의 삶과 사랑 이야기를 어떻게 풀어낼지, 나

부터 심히 우려되지만 용기를 내보기로 했다. 백남준과 시게코 사이의 서사敍事와 서정抒情을 알 수 있는 그때, 그곳에 우연히도 내가 서있었고, 그래서 내가 쓰지 아니하면 그 소중한 이야기들이 영겁 속에 갇힐지 모른다고 믿기 때문이다.

영원한 자유인 백남준의 세계는 생각보다 훨씬 깊고 광활했다. 그리하여 시게코도 모르는 비화가 무수함을 깨달은 나는 뉴욕과 도쿄, 그리고 서울에서 백남준의 족적을 더듬으며 적잖은 사람을 만났고, 더러는 전화로 인터뷰를 했다. 백남준의 예술적 동지인 아베 슈야, 어시스턴트 이정성, 이어령 한중일비교문화연구소 이 사장, 가야금 명인 황병기, 유준상 전 서울시립미술관장, 이용우 세계비엔날레협회 회장, 김윤순 한국미술관장 등이 그들이다. 바쁜 와중에서도 필자에게 인터뷰 시간을 내주신 분들과 귀한 사진을 사용토록 선뜻 허락해주신 임영균 사진작가와 이은주 작가에게도 이 자리를 빌려 감사드린다. 또한 잊혀질 뻔한 소중한 책을 뜻깊은 때에 다시 출간할 수 있게 해주신 김영곤 사장님 이하 북이십일 출판사에도 고마움을 전한다.

2016년 7월

남정호

차례

CHAPTER 1

예술가 백남준과 조우하다

CHAPTER 2

거침없이 플럭서스

CHAPTER 5
부처, 야곱의 사다리를 오르다

언젠가 우리 다시 만나길

남준은 고독한 예술가이며 외로운 사람이었다. 내가 그를 처음 만났을 때 그는 늘 혼자였다. 부모님은 돌아가셨고, 두 형은 일본에 있었으며, 두 누이는 결혼해서 한국에 살고 있었다. 항상 자신의 가족과 조국에서 멀리 떨어져 있었던 것이다.

1960년대 뉴욕에 살던 한국인은 많지 않았다. 당시 남준은 유럽, 미국, 일본의 플럭서스 예술가 친구들에게 둘러싸여 살았다. 그리고 나는 그 시절 뉴욕에서 활동하던 네 명의 일본 여성 예술가 중 한 명이었다. 나 외에 오노 요코小野洋子, 구사마 야요이草間彌生, 그리고 사이토 다카코斉藤貴子가 있었다.

남준은 나를 사랑하기도 했지만 여동생처럼 귀여워하기도 했다. 그보다 다섯 살 어린 내가 자기 여동생을 많이 닮았다고 했다. 그의 여동생은 태어난 지 얼마 안 되어 안타깝게도 세상을 떠났다.

플럭서스 커플이자 비디오아트 커플이기도 한 남준과 나는 음과 양, 달과 해, 그리고 요철凹凸이었다. 우리는 작품을 만들기 위해 함께 산더미처럼 쌓인 무거운 TV를 수백 대씩 나르면서 서로를 도왔다.

돌아보면 내가 처음 남준을 만났을 때 가졌던 직감, 즉 이 사람은 한 세기에 한 번 나올까 말까 한 천재이며 곧 세상의 전설이 될 것이라는 직감은 너무나 정확했다. 남준은 아날로그에서 디지털로 옮겨가는 새로운 커뮤니케이션 아트를 세상에 소개하며 21세기를 향한 새 지평을 열었다. 남준은 자신의 스승인 존 케이지를 진작 졸업했으며 곧 그를 뛰어넘었다. 그리고 이제 그보다 더 위대해졌다.

남편이 떠난 후 슬픔에 빠진 내게 따뜻한 위로와 우정을 베풀어준 남정호와 그의 아내 김선혜에게 이 자리를 빌려 감사의 마음을 전한다. 이 책을 쓸 수 있었던 것도 그들의 격려가 있었기에 가능했다.

이 책은 젊고 가난했던 예술가 커플이 어떻게 고군분투하며 살고 사랑하고 배워왔는지에 대한 이야기다. 우리는 고국에서 멀리 떨어진 채 여러 나라를 돌아다니며 유목민처럼 살아왔다. 쉽지는 않았지만 서로가 있었기에 견딜 수 있었고, 결국 삶을 이루어낼 수 있었다.

나의 사랑 남준, 나는 당신이 자랑스러워요.

당신을 만날 수 있었기에 행복했고,

내 인생은 축복이 되었지요.

당신을 사랑합니다. 영원히.

언젠가, 언젠가 다시 봐요.

당신의 아내 시게코

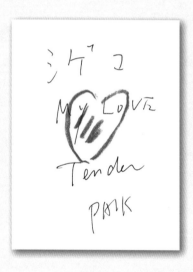

- - -

1. 위대한 부인이고

2. 위대한 요리사이고

3. 위대한 간호사이고

4. 위대한 작가이고

.
.
.

그리고 이런 내용이 100페이지는 더 계속되는
구보타 시게코를 나는 사랑하고 존경한다.

2003년 3월 28일, 마이애미

남편 백남준

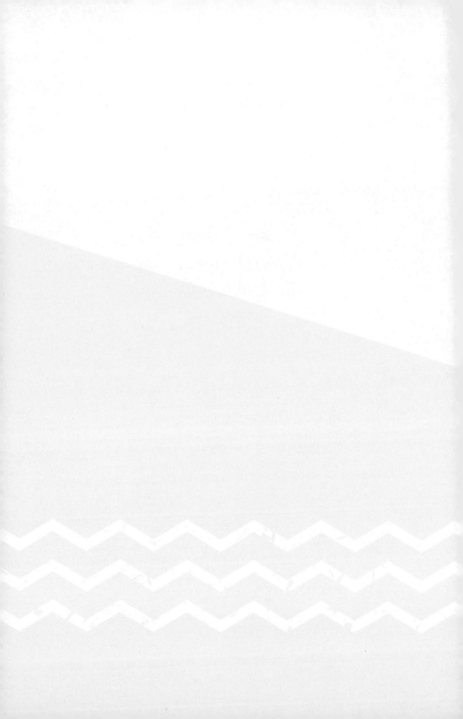

예술가
백남준과

조우하다

나의
예술적 이상향,
반항아 백남준

공연은 기대보다 훨씬 더 폭력적이었다. 개막 시간이 막 지났을까. 무대 안 짙은 어둠 속에서 불현듯 희뿌연 실루엣이 떠올랐다. 새하얀 와이셔츠에 진한 잿빛 양복을 입은 사내가 유령처럼 소리 없이 스르르 무대 위로 미끄러져 들어왔다. 무슨 일이 벌어질지 모른다는 두려움과 호기심 때문인지, 불 꺼진 객석에는 숨소리도 들리지 않을 만큼 고요한 적막감이 감돌았다.

170센티미터 안팎의 호리호리한 몸, 날렵한 턱선, 깊숙한 음영을 만들어내는 높은 콧날, 꾹 다문 입술. 그의 모습은 영락없이 사진에서 본 그대로였다.

그는 소리 없이 등장했지만 곧바로 벌어진 광경은 한여름 밤 폭풍 속에서 몰아치는 뇌성벽력을 떠올리게 했다. 무대를 휘젓고 질주하는 그는 데카당트한 '문화 테러리스트'였다. 옆구리에 화살을 맞고 붉은 피를 철철 흘리며 미쳐 날뛰는 한 마리 들짐승 같기도 했다. 껑충껑충 뛰어다니며 단아한 도쿄 쇼게츠草月 홀 공연장을 순식간에 쑥대밭으로 만들어버렸다.

예술가 백남준과 조우하다

그는 들고 나온 여러 개의 달걀을 있는 힘껏 벽에 던졌다. 어둠 속에서 하얀 일직선을 그리며 날아간 달걀들이 "픽" 소리를 내며 부서져 내린다. 새하얀 벽면을 타고 흘러내리는 끈적끈적한 노른 자, 흰자가 누런 흔적을 남기며 벽을 범벅으로 만들어버렸다.

이어진 피아노 연주 퍼포먼스도 기괴했다. 그는 무대 위에 두 대의 피아노를 갖다놓은 뒤 왼손으로는 아무렇게나(내가 보기엔 분명히 그랬다) 건반을 두들기면서 오른쪽 피아노를 갈고리 등 오만 가지 기구로 괴롭히기 시작했다. 문득 귀에 익은 곡의 한 소절이 아주 짧게 들리기도 했다. 희미하긴 했지만 애절한 곡조가 베토벤의 〈소녀의 기도〉가 틀림없었다. 그러더니 그가 갑자기 대패를 꺼내 들었다. 그러곤 새까맣게 윤기가 흐르는 피아노 몸체에 그 우악스런 대패를 갖다대고 두 손으로 "서걱서걱" 나무를 깎아내렸다. 반질반질하게 빛나던 피아노 표면이 처참히 깎이면서 허연 속살이 드러났다. 무심결에 손이 얼굴로 향했다. 마치 내 얼굴 껍질이 베어져 나가는 듯한 괴이한 느낌이었다.

잠시 후 무대 뒤편으로 남자가 사라지는가 싶더니 잠시 후 커다란 도끼를 들고 나타났다. 그러고는 무대 위에 세워둔 검은 피아노를 향해 뛰어가 순식간에 때려 엎기 시작했다. 시퍼런 도끼날이 "쉬익" 소리를 내며 허공을 갈랐다. 검은색, 흰색 건반들이 허공으로 튀어 올랐다. 꽤나 무거울 듯한 도끼를 한참 휘두르다 지쳤는지 피아노를 앞으로 확 밀쳐냈다. 그 바람에 "쾅" 소리를 내

며 쓰러진 피아노의 내부 부속품들이 바닥으로 흩어졌다. 무대 바닥으로 산산이 떨어진 나뭇조각, 쇳조각들이 흡사 죽은 가축들의 내장 같다.

머리로 그리는 그림도 그로테스크했다. 그는 먹물이 담긴 대야를 두 손으로 부여잡더니 그 속에 머리를 처박고 온 머리카락에 먹물을 묻혔다. 그러고는 무릎을 꿇은 채 기다란 흰 종이 위에 머리를 붓 삼아 선을 그었다.

늘 그렇듯 클라이맥스는 마지막에 왔다. 그는 자신이 신고 있던

좌] 그는 검은 물감이 담긴 대야를 두 손으로
부여잡더니 그 속에 머리를 처박고 온
머리카락에 먹물을 묻혔다. 그러고는
기다란 종이 위에 선을 그었다.

백남준, 〈머리를 위한 참선〉 (1961/1962)
Photo ⓒ dpa

위] 그는 자신이 신고 있던 가죽 구두를
벗어 들어 그 안에 물을 콸콸 따르고는 단숨에
마셔버렸다.

백남준, 〈심플〉(1961/1964)
Photo by Peter Moore ⓒ Estate of Peter
Moore / VAGA, New York, NY

가죽 구두를 벗어 들었다. 그러더니 그 안에 물을 콸콸 따르고는 단숨에 마셔버렸다. 신발의 고린내가 객석까지 날아오는 듯했다. 보기만 해도 참을 수 없는 욕지기가 목구멍을 타고 스멀스멀 치밀어 올라왔다. 빨아먹듯 구정물을 마셔버린 그는 갑자기 무대 뒤로 사라졌다. 십여 분이나 지났을까. 어디선가 적막을 찢는 듯한 벨소리가 울려 퍼졌다. "공연은 끝났다"고 알리는, 공연장 외부에서 걸려온 느닷없는 전화였다.

1964년 5월 29일, 그날은 내가 기사로만 접했던 남준의 공연을 처음 본 날이었다. 마치 폭풍이 휩쓸고 간 것처럼 파괴적인 공연이었다. 보는 내내 숨이 멎는 것처럼 긴장이 되었다. 공연이 끝난 뒤에도 한참이 지나도록 광기 어린 몇몇 장면들이 공포영화의 잔상처럼 남아 머릿속에서 좀처럼 사라지지 않았다. 다른 관객도 큰 충격을 받았는지 한참이나 자리를 뜰 줄 몰랐다.

'저 남자의 광기는 어디서 나오는 걸까. 세상의 모든 것을 뒤집어엎을 듯한 저 도발은? 저 사람의 안에는 새로운 세계가 펼쳐져 있구나. 이제껏 본 적도 들은 적도 없는 아주 낯선 신세계가……'

두렵고도 환희에 찬 감정이 가슴 밑바닥에서부터 서서히 차올랐다. 오랫동안 찾아 헤매었으나 보지 못했던 낙원을 발견한 기쁨이라고나 할까. 바람과 모래뿐이던 마음의 사막에 오아시스를 찾은 느낌이었다.

예술가 백남준과 조우하다

당시 나는 다다이즘에 심취한 미술학도였다. 대학 시절, 반체제 학생운동조직 전학련의 핵심 간부로 활약했던 나는 기존 질서에 대한 저항과 반란만이 내 예술의 진정한 길이라고 생각하고 있었다. 그랬기 때문에 반항아 백남준은 나의 예술적 이상향이었다. 벼르고 별러 남준의 공연을 처음 본 날, 나는 강렬한 퍼포먼스에서 뿜어져 나오는 그의 눈부신 에너지에 마음을 빼앗겼다. 세상을 조롱하는 듯한 그의 문화 테러는 내 마음에 깊고도 선명한 인상을 새겨놓았다. 직접 만나 이야기를 나누고 싶었다. 그의 표정과 말투, 숨결을 느끼면서 가까이서 대면하고 싶었다.

슬쩍 빼는 듯하는 게 연애의 기술이라지만 원하는 남자와 연을 맺으려면 때론 여자에게도 적극적인 용기가 필요한 법이다. 함께 공연을 본 7, 8명의 문화계 친구들과 함께 무대 뒤편으로 몰려가 그를 에워쌌다. 가까이서 본 그는 황홀할 만큼 젊고 잘생겼다. 가슴이 뛰었다. 옆의 친구들을 응원군 삼아 대담하게 말을 건넸다.

"공연 잘 보았어요. 우리랑 차 한 잔 하러 가실래요?"

'나'가 아닌 '우리'니 거절을 당해도 덜 무안할 것 같았다. 그는 무심한 듯한 눈빛으로 우리를 힐끗 보더니, "공연 뒷정리를 끝내고 가겠다"고 했다.

나와 친구들은 쇼게츠 홀에서 나와 고즈넉한 아카사카고요치赤坂 御用地를 따라 아오야마靑山 거리를 걷기 시작했다. 십 분쯤 가자 조용한 찻집이 나왔다. 거기서 옹기종기 모여 앉아 차를 마시며

남준이 오기를 기다렸다. '혹시 안 오는 건 아닐까. 유명한 예술가니 이렇게 차 마시자고 하는 사람들이 좀 많겠어. 그 사이에 다른 술집으로 끌려간 건 아닐까.' 친구들과 이야기를 나누는 와중에도 내 정신은 온통 출입구 쪽에 가 있었다. 차 한 잔 마실 정도의 시간이 지났을까. 이윽고 찻집 문이 열리더니 말쑥한 모습의 그가 들어왔다. 공연 때 입었던, 윗도리가 짤막한 잿빛 양복 그대로였다. 나중에 알았지만, 크지 않은 키를 커 보이도록 하기 위해 당시 남준은 늘 양복 윗도리를 짧게 입었다.

먹물로 그림을 그렸던 머리카락은 물로 헹군 뒤 채 다 말리지 않아 촉촉이 젖어 있었다. 신발은 엉뚱하게도 슬리퍼를 신고 있었다. 최고급 양복에 웬 슬리퍼? 순간 그가 공연 클라이맥스 때 자기 구두에 물을 부어 꿀꺽꿀꺽 마신 게 떠올랐다. 아, 구두가 아직 젖어 있겠구나.

우리 일행에게 다가온 그는 서슴없이 한가운데 자리를 잡고 앉았다. 공연 때의 흥분이 채 가시지 않았는지 표정이 상기되어 있었다. 격렬한 공연을 흠뻑 음미한 우리 역시 흥분하기는 마찬가지였다. 돌아가며 간단한 소개가 끝나자마자 우리는 예술 이야기를 화제에 올렸다.

그의 목소리는 밝고 유쾌했다. 당시 전위예술가로 명성을 날리며 유럽 예술계의 떠오르는 스타가 된 존 케이지John Cage, 카를하인츠 슈토크하우젠Karlheinz Stockhausen에서 시작해 다다이즘 같은 유

　　　　　　　　　　　　　예술가 백남준과 조우하다

럽 예술계의 조류와 철학에 이르기까지 종횡무진하며 백과사전 같은 다양한 이야기를 들려주었다. 우리는 플럭서스에 대한 정보에 굶주린 일본의 전위예술가들이었다. 플럭서스가 꽃피고 있던 독일은 우리에게 너무도 멀리 떨어진 예술적 파라다이스였다. 그랬기에 남준이 전해주는 생생한 이야기들은 우리의 지적 갈증을 달래주는 청량한 샘물이었다. 물론 우리의 화제가 고답적인 예술론 주위에서만 맴돈 건 아니었다. 남준은 미술가 누구는 플레이보이고 어느 음악가는 아내와 불화가 생겨 최근에 이혼을 했다는 등 항간에 떠도는 흥미로운 가십거리도 줄줄 풀어낼 줄 아는 사내였다.

고상한 척, 까다로운 척하지 않고 저잣거리의 속된 유머를 거침없이 구사하면서도 지적인 매력과 왠지 범접할 수 없는 고결함이 묻어나는 인물이었기에 그가 더 매력적으로 느껴졌다.

그는 일본 관중에 대해 불만을 표시하기도 했다.

"일본 관중은 너무 얌전해요. 독일 사람들 같으면 소리를 지르면서 호응하고 흥분했을 텐데. 그래서 일본 관중이 내 공연을 좋아하는지 싫어하는지 도통 모르겠어요."

싫어할 리가 있겠는가. 다만 너무 파격적이고 과감한 공연에 압도당했을 뿐이다. 나도 그랬고, 나름 일본 전위예술의 최전선에 있다고 자부하는 다른 동료들도 그랬다. 독일 등 유럽에 비하면 당시 일본의 전위예술은 걸음마 단계였으니 관객들도 그의 공연

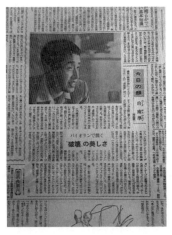

'파괴의 아름다움'이라는 제목으로 실린 기사는 독일에서 활약해온 남준이 일본으로 건너 와 공연을 시작했다는 내용이었다.

에 어떻게 호응해야 할지 몰라 적이 당황했을 것이다.

그토록 보고 싶었던 사람을 보아 좋았지만, 타는 목마름 속에서 물 한 모금 겨우 마신 듯 미진함을 떨칠 수 없었다. 그저 멀찌감치 떨어져 앉아 남준의 이야기를 듣는 수준에서 만족해야 한다는 건 견디기 힘든 일이었기 때문이다.

내가 백남준이라는 존재를 처음 알게 된 건 그로부터 1년 전쯤으로 거슬러 올라간다. 초여름의 열기가 도쿄 거리에 배어들기 시작하던 1963년 6월 초의 어느 날 아침, 나는 졸린 눈을 비비며 아파트 현관 앞에 떨어져 있는 〈요미우리신문〉을 버릇처럼 들쳐보

예술가 백남준과 조우하다

았다. 대여섯 면쯤 넘겼을까. 지면 한복판에 실린 커다란 사진이 내 시선을 잡아끌었다.

남준이었다. 가벼운 미소를 머금은 채 살짝 위로 치켜든 눈매가 인상적이었다. '파괴의 아름다움'이라는 제목으로 실린 기사는 독일에서 활약해온 남준이 일본으로 건너와 공연을 시작했다는 내용이었다.

이 무렵 일본의 예술전문지와 신문들은 백남준이라는 전위예술가의 스토리를 꽤나 비중 있게 싣기 시작했다. 전위적이고 파괴적인 퍼포먼스로 유럽 예술계를 놀라게 하고 있는 남준에 관한 이야기들이었다. 그는 공연장에서 바이올린을 천천히 머리 위로 들어 올렸다 순식간에 내리쳐 산산조각을 내는가 하면 가위를 들고 객석으로 가서 관객의 넥타이를 싹둑 자르고 그 자리에서 샴푸를 끼얹은 후 머리를 감기도 했다. 이런 거침없는 기행은 화제에 화제를 불러 모았다. 백인이 주류를 이룬 유럽 예술계에 난데없이 뛰어든 이 동양 남자의 정체는 무엇인가, 그의 상상력과 에너지는 어디까지인가. 예술계의 이런 주목과 응시를 아는지 모르는지 남준은 스스로를 "황색 재앙Yellow Peril"이라고 부르며 관객들 앞에서 엉덩이를 까는 행위도 서슴지 않았다. 주류를 전복하기 위한 테러인지, 조롱인지, 존재의 천명인지 혹은 그 모든 것인지는 아무도 몰랐다.

갸름한 얼굴에 우수에 젖은 듯 깊게 그늘진 눈매를 가진 사진

속의 남자는 기사를 읽는 이십대 여자를 설레게 했다. '이 남자가 일본으로 건너와 공연을 시작했다 이거지.' 나는 기사를 정성껏 잘라냈다. 그러곤 내 방의 벽에 붙여놓고 거의 매일 사진을 들여다보았다. '이 사람을 언젠가 내 남자로 만들고 말겠어'라는 주문을 나 자신에게 걸면서.

그런 나였기에 남준의 공연을 직접 보고 함께 차까지 마셨다는 건 그 자체만으로도 가슴이 터질 듯한 사건이었다. 그는 신문을 보면서 상상해온 모습과 크게 다르지 않았다. 부스스한 머리, 메마른 몸매, 고독한 표정의 잘생긴 얼굴이 퍼뜩 프랑스 시인 랭보를 떠올리게 했다.

그를 좀 더 알고 싶었다. 둘만의 시간이 있었으면……. 그러나 내가 독차지하기에는 이미 남준은 샛별처럼 빛나는 유명 아티스트가 되어 있었다.

기침과 사랑은 숨길 수 없다고 했던가. 이 만남 이후로 남준을 향한 연모가 갈수록 깊어지게 된 나는 급기야 답답한 마음을 어쩌지 못하고 이무라 아키코라는 친구에게 속마음을 털어놓았다. 대학 때부터 단짝으로 지내온 절친한 벗이었다. 내 짝사랑의 사연을 알게 된 아키코가 다그치듯 물었다.

"그래서, 어떻게 그 남자를 잡을 거니?"

"언젠가 나도 유명한 예술가가 될 거야. 그래서 이 남자를 꼭 잡고 말 거야."

예술가 백남준과 조우하다

희대의
문화 테러리스트

언뜻 보면 남준의 퍼포먼스는 무절제하고 제멋대로인 것처럼 여겨질 게 분명했다. 그러나 혼돈스럽고 무질서해 보이는 행동 하나하나는 뚜렷한 사상에 기초한, 그래서 분명한 지향점을 지닌 것들이었다. 그의 정신세계를 관통하는 사상은 당시 독일 내에서 태동하기 시작한 플럭서스Fluxus 운동이었다. '흐름'이라는 뜻을 가진 플럭서스 운동은 무정부주의, 허무주의 등을 신봉하는 다다이즘과 맥을 같이한다. 한마디로 정의하긴 어렵지만 의외성을 기초로 한 반反자본주의적 성향의 예술적 행동주의다.

플럭서스에 매료된 건 그뿐만이 아니었다. 나 역시 일본 내 몇 안 되는 플럭서스 운동의 지지자였다. 일본의 플럭서스 운동은 존 레논의 부인이었던 오노 요코, 그리고 그녀의 첫 남편이자 저명한 피아니스트인 이치야나기 도시一柳慧가 주도하고 있었다. 나는 현대무용가인 이모를 통해 이들과 교류하며 플럭서스에 깊이 빠져들었다.

바야흐로 플럭서스에 심취하기 시작한 때였기에 언론에 소개

된 남준을 보고 더 깊이 관심을 갖게 되었는지도 모른다. 더군다나 그는 일본 최고의 명문인 도쿄대학 출신이었다. 당시 도쿄대학을 나왔다는 것은 보수 엘리트 계층 출신이라는 걸 의미했다. 그런 기득권층이 그토록 파괴적이고 반항적인 공연을 감행한다는 게 더 매력적으로 다가왔다.

돌이켜보면 나는 슬프게도 태어날 때부터 반항아 기질을 가질 수밖에 없었던 것 같다. 1937년 한적한 시골인 일본 니가타新潟 현 아카사비(지금의 마카마치)에서 둘째딸로 태어났을 당시 아버지 구보타 루엔久保田隆円은 어머니의 곁이 아닌 테니스장에 있었다. 테니스를 치다 내가 태어났다는 소식을 들은 아버지는 깊게 한숨을 내쉬면서 이렇게 말했다고 했다. "또 딸이냐." 이렇듯 축복이 아닌 한숨과 안타까움 속에서 인생을 시작했으니, 어찌 고분고분한 딸로 자랄 수가 있었겠는가.

내가 아들이 아니었다는 걸 드러내놓고 섭섭해하긴 했지만 아버지는 도쿄대학 경제학과를 졸업한 엘리트 지식인이었다. 그러면서도 한편으로 독특한 출생 배경을 갖고 있었는데, 아버지의 아버지, 즉 나의 할아버지는 조그마한 사찰의 주지승이었다(일본의 승려들은 결혼이 허락된다). 11남매의 막내였던 아버지는 명석하면서도 재치 있는 사람이었다. 그러나 직장 운은 꽤나 없었던지, 그가 대학을 졸업한 시기는 1929년 대공황 직후여서 변변한 일자리를 구하는 게 사실상 불가능했다. 이곳저곳 기웃거려봐도 뾰족한 수

가 없던 터라 결국 아버지는 고향으로 내려와 작은 고등학교에서 회계를 가르치기 시작했다. 나의 어머니 구보타 후미에久保田文枝를 만난 것도 이즈음이었다.

재주는 있을지언정 넉넉하지 못한 조그만 사찰의 주지승 아들이었던 아버지와는 달리 어머니는 부잣집 딸이었다. 외할아버지는 일본 묵화墨畵 화가였는데 어릴 적부터 유달리 몸이 약했던 돈 많은 집 아들이어서 부모들이 "넌 돈 벌 필요 없이 하고 싶은 것만 하고 살아라"고 해 한평생 원 없이 그림을 그릴 수 있었다. 한편으로는 억세게 운 좋은 사내였던 셈이다. 자신이 넉넉하게 컸기 때문인지 외할아버지는 딸들의 교육에도 관대해 어머니와 이모들 모두 대학을 마칠 수 있었다. 남녀차별이 극심했던 당시 일본 사회의 분위기로는 결코 쉽지 않은 일이었다.

당시 교사들은 3~4년마다 학교를 옮겨야 하는 떠돌이 신세였다. 자연히 나를 포함한 우리 가족은 니가타 현의 이곳저곳을 돌아다녀야 했다. 아버지의 첫 부임지는 니가타 현의 중심도시 니가타 시였다. 그 덕에 나는 니가타대학 부속유치원과 초등학교를 다니며 대도시의 아이로 컸지만 그 후로는 아버지의 끊임없는 전근으로 쭉 시골을 전전해야 했다

농촌으로 온 가족이 이사했던 초등학교 4학년 때부터 나는 무공해 시골소녀로 자랐다. 산에도 오르고 버섯도 땄다. 감나무에 올라가 감도 서리했다. 고등학생이 되자 이번에는 바다 냄새가 물

썬 나는 어촌이었다. 해변에서 조개를 주우면서 광활한 바다에서 뛰어놀았다. 말괄량이 소녀가 아름답고 풍요로운 자연을 벗하며 '니가타 벌판의 원숭이'처럼 거칠 것 없이 자라났던 것이다.

이런 출생 배경과 집안 분위기가 나의 성격 형성에 지대한 영향을 끼쳤다는 건 굳이 길게 설명할 필요가 없을 것이다. 어린 시절 내가 받은 가장 큰 영향은 화가였던 외할아버지 덕택에 예술적인 집안 분위기 속에서 미술의 향기를 맡으며 자란 것이다. 더불어 둘째 특유의 자유분방함, 원치 않았던 딸로서 겪어야 했던 오만 가지 설움이 한꺼번에 작용해 반항적인 기질이 가슴속에서 잡초처럼 자라났다. 특히 어머니는 늘 순종적인 언니와 나를 비교해 나의 반항아적인 성격을 북돋았다. 언니는 전형적인 일본 여자답게 "싫어요"라는 말을 할 줄 모르는 아이였다. 그랬기에 못마땅한 일이 생기면 어머니는 늘 "네 언니같이만 해라"고 혼을 냈다. 이런 잔소리는 내 안의 반감을 부추겨 나는 더더욱 저항의식이 강한 여자로 성숙해갔다.

어쨌거나 씨는 속이지 못하는 법인가 보다. 외조부의 피를 이어받은 덕인지 나는 어릴 적부터 미술에 남다른 재능을 보였다. 다행히도 예술에 대한 이해가 깊었던 집안인지라 양친도 미술가의 길을 걷겠다는 나의 꿈에 선뜻 찬성해주셨다. 중고생 때부터 미술가가 되기 위한 조련을 받을 수 있었던 것도 따지고 보면 깨인 부모님 덕이었다. 내가 아들이 아니었다는 것에 대해 대놓고 실망감

을 나타낸 아버지였지만 나의 재능을 살려주는 데 누구보다도 열심이었다. 심지어 니가타대학 미대 교수를 찾아가 나에게 특별 레슨을 해줄 것을 부탁해 승낙을 얻어내기도 했다. 덕분에 고교생 시절, 한 달에 두세 번씩 니가타대학으로 가서 현직 교수로부터 미술을 배울 수 있는 특혜를 받았다.

아버지의 노력은 여기서 그치지 않았다. 당시 나는 아버지가 교장이던 고등학교에 다니고 있었는데, 마침 학교의 미술교사가 사직을 하는 바람에 새 교사를 찾아야 하는 상황이 되었다. 여느 때 같으면 근교 니가타대학 미대 출신의 선생님을 손쉽게 구했을 터였다. 허나 이번에는 달랐다. 아버지는 도쿄까지 직접 찾아가 니가타 출신의 도쿄예술대학 졸업생을 찾아냈다. 그러고는 "고향으로 돌아와 교편을 잡는 게 어떻겠느냐"고 설득해 그를 학교로 모셔오는 데 성공한다. 나중에 아버지는 "실력 있는 미술교사를 도쿄까지 가서 구한 건 다 너를 위해서였다"고 털어놓기도 했다.

타고난 소질에다 지칠 줄 모르는 노력은 예술가로서의 내 능력을 무서운 속도로 발전시켰다. 예사롭지 않은 발전 속도에 깊은 인상을 받았는지, 나를 지도하던 니가타대학 교수는 "네 실력이 대학생보다 뛰어나니 미전에 한번 출품해보라"고 권하기도 했다. 실제로 고교 2학년 때 처음으로 전국적으로 권위 있는 미술공모전인 '니키카이二紀會'에 출품, 당당히 입선하기도 했다. 작품은 캔버스에 그린 20호짜리 〈해바라기〉 유화. 열일곱 살 소녀의 작품이

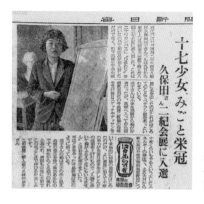

니가타 여고생이 전국적 무대인
중앙미술전에서 입선했다는 것은
당시 큰 뉴스였다.

라고는 쉽게 믿을 수 없을 정도로 붓놀림이 힘차고 색상 역시 무
척이나 강렬했다는 평을 받았다.

니가타 여고생이 전국적 무대인 중앙미술전에 입선했다는 것
은 큰 뉴스였다. 〈마이니치신문〉은 '17세 소녀, 훌륭한 영광'이란
제목 아래 나의 입선 사실을 사진과 함께 비중 있게 싣기도 했다.

나오에츠고교 2학년 구보타 시게코 양이 9일부터 도쿄 우에노공원
도립미술관에서 개막되는 제8회 니키카이 전에 처음으로 입선했다.
(……) 첫 출품에서 첫 입선했다는 사실 외에도 (니가타) 현 내 고교생
이 중앙미술전에 이름을 내민 것이 이번이 처음이어서 베테랑급 화
가들을 깜짝 놀라게 하고 있다.

　　　　　　　　　　　　예술가 백남준과 조우하다

열일곱 살 소녀의 작품이라고 믿을 수 없을 정도로
붓놀림이 힘차고 색상이 강렬하다는 평을 받은 〈해바라기〉 작품

기사는 내 작품세계에 대해서도 지면을 할애했다.

시게코의 그림은 여자의 작품이라고 믿을 수 없을 정도로 선이 강렬한 게 특징이다. 개성에서 오는 박력이 보이는데다 구도도 몹시 대담해 얼마나 뻗어나갈지 기대된다.

천재 미술소녀로 각광받긴 했지만, 나는 무료할 정도로 평화로운 니가타의 삶에 질릴 대로 질린 상태였다. 그래서 도쿄로 유학을 가야겠다고 결심한다. 번잡할지언정 화려하고 흥미진진한 삶이 도쿄에 가면 펼쳐질 것만 같았다. 요리조리 따져본 후 최종적으로 선택한 학교는 현 쓰쿠바대학筑波大學의 전신인 도쿄교육대학 조소과였다. 다른 곳들을 다 제쳐두고 이곳으로 진학하게 된 데는 몇 가지 이유가 있었다.

우선 고교 시절 미술 선생이 조각가였다는 점이 가장 컸다. 감수성 많은 소녀에겐 누구를 만나 무슨 이야기를 듣고 배웠는지가 마음속 큰 자리를 차지하기 마련이다. 더불어 어떻게든 유명해지고 싶다는 공명심도 나의 발길을 도쿄교육대학 조소과로 돌리게 했다. 이 무렵, 일본 화단에서 꽤나 이름을 날리는 여류 화가는 꽤 많았다. 그러나 여류 조각가는 드물었기에 이쪽으로 방향을 잡으면 여성 작가라는 프리미엄을 업고 비교적 수월하게 두각을 나타낼 수 있을 걸로 굳게 믿었던 것이다.

예술가 백남준과 조우하다

탄탄한 기초에다 제대로 된 훈련을 받은 덕분에 별 어려움 없이 원하는 학교에 진학할 수 있었다. 입학하고 보니 조소과에 여학생이라고는 딱 두 명뿐이었다. 그럼에도 나는 남학생들에게 전혀 꿀리지 않는 당돌한 학생이었다. 말하고 싶은 대로 말하고, 만들고 싶은 대로 만들어 교수들과의 마찰도 적지 않았다. 제일 큰 문제는 교수가 원하는 대로 작품을 만들지 않았다는 사실이다.

내가 다녔던 조소과는 교육대학답게 착실한 미술교사를 길러내는 게 최우선 목표였다. 그런 이유로 그곳에서는 미술의 기초이론 등 지루한 교사 양성용 교육과정을 학생들의 머릿속에 욱여넣으려 했다. 예술가, 그것도 파격적이고 전위적인 예술가를 꿈꾸던 나에게 이런 교육이 맞을 리 만무했다. 그랬기에 나는 수업이 지겨워지면 강의실에서 뛰쳐나와 우에노공원의 동물원으로 달려가 동물우리를 기웃거리곤 했다. 자유롭고 유쾌한 분위기 속에서 귀여운 동물들을 보고, 스케치하는 게 우중충한 강의실에 앉아 따분한 수업을 듣는 것보다 훨씬 즐겁고 유익하다고 진심으로 믿었던 것이다. 그러니 이런 천방지축 같은 나를 교수들이 좋게 볼 리 없었다. 어떤 교수는 심하게 야단을 치기도 했다.

"시게코, 또 동물원에 갔었나? 자네는 선생의 수업을 존중할 줄 모르는구만."

"선생님, 커리큘럼이 너무 보수적인데다 창의적이지도 않아요. 이런 지루한 수업은 들으나 마나예요."

"뭐라고? 그럼 학교를 관둬!"

"학교를 관두면 아버지가 절 가만두지 않을 거예요. 전 입학시험에도 붙었고 학비도 꼬박꼬박 내고 있어요. 그러면 다닐 수 있는 거 아닌가요?"

교수들의 눈에는 당돌하면서도 불성실하기 짝이 없는 학생으로 보였을 것이다. 당장 내쫓고도 싶었을 것이다. 하지만 그들로서도 어쩔 도리가 없었다. 수업은 자주 빼먹을지언정, 성적은 나무랄 데가 없었던 탓이다. 실기와 필기 성적 모두 뛰어났다. 실제로 대학 졸업 무렵 치른 교직원 자격시험에서도 우리 과에서 단 두 명이 합격했는데 내가 그중 한 명이었다.

내가 이렇듯 마음 내키는 대로 대학을 다녔던 일본의 1950년대 말, 1960년대 초는 좌익 사상이 휩쓸던 질풍노도의 시대였다. 사회주의 사상에 물든 학생들은 구실이 생길 때마다 길거리로 쏟아져 나왔다. '전국일본학생자치회총연합(전학련)'을 중심으로 대학생들은 극렬한 반미 '안보투쟁'을 벌였다. 저항의식이 핏속에 흐르던 내가 학생운동의 선봉에 섰던 건 어쩌면 자연스러운 일이었을 게다. 그리하여 나는 1960년 6월 미국 아이젠하워 대통령 방일 준비를 위해 미국 정부 관리가 일본에 입국한다는 소식을 듣고는 하네다 공항으로 뛰어갔다. 그러고는 공항 로비를 점거한 후 격렬히 반대시위를 벌였으며, 그 후로도 여러 차례 가두시위에 참여했

예술가 백남준과 조우하다

다. 한마디로 극렬 운동권 학생이었다. 당시 시위는 아주 격렬했다. 그래서 하네다 공항 점거 사건 당시, 시위대에 포위된 아이젠하워 대통령의 보좌관을 구출하기 위해 미 해병대 헬리콥터까지 출동하는 사태도 벌어졌다.

교수와의 마찰, 학생운동 등 적잖은 난관으로 나 스스로도 제대로 학교를 마칠 수 있을까 싶었지만, 어쨌거나 시간은 흘러 대학은 무사히 졸업할 수 있었다. 이후 나는 졸업장을 쥔 덕에 시나가와중학교의 미술교사로 취직한다. 겉은 선생이었지만 안은 아직도 피가 철철 끓는 반항아였다. 일본 사회의 보수적 분위기에 질식해 죽을 것만 같았던 나는 사회생활을 겪으면서 더욱 절망과 분노로 몸을 뒤틀어야 했다. 파격을 인정하지 않는 고루함, 여성에 대한 뿌리 깊은 차별의식 등 모든 게 거슬렸다.

내가 남준에게 매료되었던 시절이 바로 이때다. 기존의 모든 질서를 가볍게 코웃음 치며 무대에서 피아노를 부수고, 소머리를 거리낌 없이 전시관 현관에 걸어놓는 희대의 문화 테러리스트 남준은 나의 절망과 분노가 깊어질수록 선망의 대상일 수밖에 없었던 것이다.

전쟁과
파인애플

　　　　　　　　　　책을 표지로 평가할 수 없듯 외모
로만 사람의 실력과 품성, 출신 성분을 판단하기는 어려운 법이다.
옷차림에 전혀 신경을 쓰지 않아 캐주얼하다 못해 남루한 인상마
저 풍겼지만, 사실 남준은 조선 최고의 부잣집 막내아들이었다.

　1932년 7월 20일 서울 종로구 서린동에서 출생한 그는 말 그
대로 '은수저를 입에 물고 태어난' 도련님이었다. 한국 최초의 '재
벌'로 불렸던 그의 아버지 백낙승白樂承은 해방 후 최대의 섬유업체
인 태창방직 사장이자 홍콩을 오가는 무역상이었다. 당시 국내에
딱 두 대밖에 없었다는 캐딜락 승용차 중 한 대가 그의 아버지 소
유라고 했다. 백씨 집안은 대대로 부자여서 할아버지 백윤수는 국
상國喪 때 조정의 벼슬아치들이 입을 상복과 제복을 도맡아 만들
정도로 큰 포목상을 운영했다. 종로5가와 동대문 일대 포목상의
절반은 백씨 집안이 장악했다고 할 정도였다.

　자동차 자체를 보기 힘들었던 1940년대 서울에서 남준은 자가
용을 타고 초등학교를 다니던, 특권층 중의 특권층이었다. 이 같
은 경제적 풍요로움은 남준과 그의 형제자매에게 여러 가지 혜택

을 베풀어주었다. 아버지 백낙승은 집 안에 피아노를 마련해놓고 맏딸 백희득에게 피아노 레슨을 받도록 했다. 해방 전이었던 당시 상황에 피아노를 소유하고 딸에게 개인교습을 받도록 하는 집은 그리 흔치 않았다.

어린 남준 역시 피아노가 신기하고 좋았다. 큰누이가 레슨을 받는 동안 그 주위를 맴돌면서 어깨너머로 피아노를 배웠다. 누이가 피아노 연습을 할 때면 그도 귀를 쫑긋 세우고 악보를 지켜보다가 나중에 혼자 쳐보곤 했다. 하지만 아버지는 남준이 피아노 치는 것을 전혀 달가워하지 않았다. 급기야 "남자가 피아노를 뚱땅거리면 못쓴다"며 반대하여 더 이상 진도를 나갈 수가 없었다. 그

1932년 7월 20일 서울 종로구 서린동에서 출생한 남준은 말 그대로 '은수저를 입에 물고 태어난' 부잣집 도련님이었다.

런 그에게 경기공립중학교 입학 이후 정식으로 피아노를 익힐 수 있는 기회가 찾아온다. 경기중학교 음악교사로 재직하던 피아니스트 신재덕(전 이화여대 음대 학장) 선생이 남준의 음악적 재능을 알아보고 피아노 레슨은 물론, 작곡과 성악에 이르기까지 포괄적인 음악교육을 해준 것이다. 그러나 이것은 시작에 불과했다.

1946년 남준은 그의 일생에 결정적인 영향을 끼칠 인물을 만나게 된다. 당시 경기중학교 음악교사인 작곡가 이건우李健雨였다. 1950년 한국전쟁 때 월북하여 1998년 북에서 생을 마감한 그는 당시 감수성 강한 중학생이던 남준에게 작곡 기법과 함께 아르놀트 쇤베르크Arnold Schonberg의 음악세계를 지독히도 열심히 가르쳐주었다. 쇤베르크는 '도레미파솔라시' 7개 음을 중심으로 여기에 어우러지는 화음을 곁들임으로써 완성되는 전통음악을 철저히 배격하고 '12음 기법'을 도입한 현대음악의 아버지 같은 존재다. 쇤베르크는 귀에 듣기 좋은 협화음 대신 소음에 가까운 불협화음을 사용함으로써 연주를 듣던 청중들이 난동을 일으켰을 정도로 난해한 작곡가로 유명하다. 이런 난해한 현대음악가를 어린 중학생에게 얼마나 정성을 다해 가르쳐주었는지 남준은 당시 "커서 쇤베르크의 전문가가 되겠다"고 굳게 결심했다고 한다. 실제로 그의 도쿄대학 졸업논문은 『아르놀트 쇤베르크 연구』였다.

쇤베르크에 대한 심취는 남준의 일생과 예술세계에 막대한 의미를 지닌다. 쇤베르크의 음악 자체가 전통음악, 즉 기성세계에

　　　　　　　　　　　　예술가 백남준과 조우하다

대한 반란이어서 이를 신봉하는 남준 역시 기존의 예술을 철저히 배격하는 성향을 띠게 된다.

어쨌거나 경기중학교를 다니던 남준은 1949년 돌연 서울을 떠나 홍콩으로 가야 했다. 아버지가 정부에 의해 홍콩 내 인삼 수출 총 대리인으로 임명되었기 때문이다. 한국 정부는 대외 외교 등을 위해 외화가 필요한 상황이었고, 당시 외화벌이 수단으로 인삼만 한 것이 없었다. 정부는 인삼 수출의 적임자를 찾은 끝에 타고난 상인인 백낙승을 낙점했다. 외화 한 푼이 아쉽던 이승만 정부는 백낙승에게 하루빨리 홍콩으로 나가라고 했고, 남준은 통역으로 함께 가게 된다. 해외 출국이 달나라 가는 것만큼 어렵고 드문 시

1933년 백남준의 첫돌 때
아버지 백낙승과 함께 찍은 사진.
그의 아버지는 해방 후 최대의 섬유업체인
태창방직의 사장이자 홍콩을 오가는 무역상이었다.
Photo ⓒ 중앙포토

절, 아버지 백낙승의 여권번호는 6번, 아들 백남준은 7번이었다.

이듬해인 1950년 남준은 아버지와 함께 조카 백일잔치를 보러 한국에 왔다가 한국전쟁을 맞는다. 인민군이 물밀 듯 쳐들어오는 급박한 상황이었다. 서울 장안 최고의 부잣집이 무사할 리 없었다. 자식들의 안위를 걱정한 부친은 남준과 두 형의 등을 떠밀어 홍콩으로 보냈고, 그곳에서 다시 일본으로 건너가게 한다.

서울을 떠나던 날을 남준은 생생하게 기억했다. 언제 인민군이 대문을 박차고 들어올지 모르는 긴박한 순간, 남준은 아버지의 명령에 따라 급하게 짐을 꾸렸다. 무엇을 넣어야 할지 머리가 뒤죽박죽인 순간에도 남준은 책꽂이에 꽂혀 있던 불어사전을 날쌔게 집어 가방 안에 넣었다. 당시 불어 공부에 재미를 들인 그가 애지중지하던 사전이었다. 대충 짐을 챙기고 막 뛰어나가려는데 어머니가 마당에서 아들을 붙잡았다. 그러곤 소중하게 숨겨두었던 노란색 열대과일을 꺼냈다. 당시 한국에선 이름조차 생소한 파인애플이었다. 난리 통에도 이런 귀한 과일이 있었다니, 참으로 희한한 집안이었다. 어머니는 떠나는 남준에게 마지막으로 파인애플을 깎아 먹였다고 한다. 이것이 마지막일지도 모르는 상황에서, 그것은 어머니가 아들에게 보여준 본능적이고도 절박한 사랑이었다.

예술가 백남준과 조우하다

예술적
아버지
존 케이지

전쟁이 터져 엉겁결에 일본으로
건너간 남준은 명석한 머리 덕에 어렵지 않게 도쿄대학에 진학한
다. 그리고 이곳에서 중학 시절 접했던 전위음악, 특히 쇤베르크
의 음악세계에 더욱 심취한다. 이후 1956년 대학 졸업장을 얻자
마자 독일 유학길에 올랐다. 보다 본격적으로 음악을 공부하겠다
는 생각이었다. 여기서 그는 인생을 바꾸어놓을 또 한 명의 중요
한 사람을 만나게 된다. 바로 현대음악의 아버지로 추앙받는 미국
인 음악가 존 케이지다.

남준이 존 케이지를 처음 만난 건 1958년 독일의 다름슈타트에
서 열린 국제 신음악 하기 강좌에서였다. 남준은 케이지가 연 세
미나에 들어갔는데 별 흥미를 느끼지 못했다. 그래서 그에 대한
인상도 당시 흔히 볼 수 있었던 미국 출신의 현대 참선사상가라
는 정도에 그쳤다. 그런 터라 이후에 열린 케이지의 음악회에도
시큰둥한 기분으로 참석했다. 동양철학 운운하는 얼치기 서양인
의 공연이 제대로 될 수 있겠느냐고 깔봤던 것이다. 그러나 막상
케이지의 음악세계를 접한 남준은 망치로 얻어맞는 것 같은 큰

1961년 당시 백남준
Photo ⓒ Peter Fischer

충격을 받는다.

정말로 지루하기 짝이 없는 음악이었다. 훗날 남준은 케이지의
음악을 처음 접한 순간을 이렇게 회상했다. "마치 모래를 씹는 것
같다"고. 그러나 이건 경멸의 말이 아니었다. 오히려 그 반대였다.
남준으로서는 최고의 존경심을 담은 표현이었다.

케이지는 완전히 악마로 돌변해 정원에 모래를 던지듯 청중의 머리
에 음들을 던졌다. 장식적인 효과나 (시간을 되도록 빨리 흘러가게 하는)
'오락Kurz-weilness', 완성미 같은 것은 전혀 찾아볼 수 없었다. 도저히

예술가 백남준과 조우하다

'이해할 수 없는' 이런 케이지의 기질이 바로 내가 가장 감탄하는 부분이다. 그의 수많은 제자와 젊은 친구들은 케이지의 세례를 받고 나서 더 선별적이며 미학적으로 변했다. 나도 마찬가지다. 유독 케이지만이 너절한 것들을 뱉어낼 용기와 신념이 있었던 것이다.

1992년 존 케이지가 세상을 떠났을 때 남준이 쓴 추모글 중 일부다. 케이지의 음악을 첫 대면했을 때 그는 마치 온몸에 소름이 쫙 돋는 것처럼 전율을 느꼈다고 덧붙였다. 존 케이지와의 운명적인 만남과 교류는 그의 예술세계를 송두리째 바꾸어놓았다. 케이지의 예술철학에 깊은 감동을 받은 남준은 후에 그를 '아버지'라고 불렀다.

남준은 소음을 포함한 삼라만상의 모든 소리가 음악이 될 수 있다는 무정형의 철학에 특히 매료되었다. 그래서 자기 자신이 그런 완벽한 음악을 만들어보겠다고 생각했다. 하고 싶은 건 뭐든 참지 못하는 남준이었다. 어떤 날은 저녁부터 한밤중까지 마이크 앞에서 고래고래 소리를 질러댔다. 새벽 3시, 화가 머리끝까지 난 하숙집 주인 프랭켄 부인이 뛰어 올라왔다.

"미스터 백, 당신을 당장 정신병동에 처넣어버리겠어!"

미쳤든 안 미쳤든 그건 아무래도 좋았다. 아니, 남준은 이미 미치광이 예술가의 길을 향해 뚜벅뚜벅 나아가고 있었다. 그런 그가 다다이즘과 맥이 닿아 있는 플럭서스 운동을 조우하고 그 물결에

"마치 모래를 씹는 것 같다." 훗날 남준은 케이지의 음악을 처음 접한 순간을 이렇게 회상했다.
남준으로서는 최고의 존경심을 담은 표현이었다.

1988년 당시 존 케이지의 모습, Photo ⓒ 임영균

몸을 던진 것은 너무도 당연한 일이었다. 아니, 피할 수 없는 운명이었다.

언젠가 남준에게 이렇게 물어본 적이 있다.

"남준, 당신이 만약 독일로 유학을 떠나지 않았다면, 그곳에서 존 케이지를 만나지 않았다면 어찌 되었을까요? 플럭서스 운동에 가담하지도 않았을 거고, 그러면 내가 쇼게츠 홀로 당신 공연을 보러 간 일도 없었겠지요?"

그러자 남준이 이렇게 말했다.

"만약 전쟁이 일어나지 않았다면, 그래서 떠돌이 생활을 시작하지 않았다면, 나는 학교를 졸업하고 서울대학교 음대에 진학했겠지. 어쩌면 음대 교수가 되어서 점잖게 그레고리오 성가를 가르치고 있었을지도 몰라."

TV 예술,
새로운 세계와
사랑에 빠지다

존 케이지로부터 예술적 세례를
받은 남준은 전위적인 음악에 한층 더 심취했다. 그 무렵 본격적
으로 등장한 '액션페인팅Action painting'에서 영향을 받았는지, '액션
뮤직Action music'이라는 새로운 장르의 파괴적인 퍼포먼스를 시작했
는데, 존 케이지의 정신에 따라 음악을 해방시키겠다는 나름의 철
학이 배어 있는 행위예술이었다. 그러면서 당시 독일에서 주목 받
고 있던 플럭서스 패거리들과 뜻이 맞아 더더욱 과격해졌다. 〈오
리기날레Originale〉라는 유명한 퍼포먼스 음악극 공연을 구상한 카
를하인츠 슈토크하우젠과 긴밀하게 교류한 것도 이즈음이다. 남
준은 머리에 물감을 잔뜩 묻힌 뒤 기다란 흰 종이에 휘휘 선을 그
리는 〈머리를 위한 참선〉, 몇 분간에 걸쳐 천천히 머리 위로 들어
올린 바이올린을 순식간에 내리쳐 부수어버리는 〈바이올린 솔로
를 위한 독주〉, 벗은 구두에 따른 물을 단숨에 마셔버리는 〈심플〉
등 정상인으로서는 도저히 생각조차 못 할 엽기적인 소재들을 주
저 없이 무대에 올렸다.

그러면서도 끊임없이 새로운 매체를 통한 새로운 형식의 음악

예술가 백남준과 조우하다

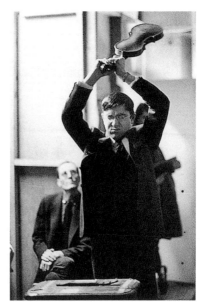

백남준의 〈바이올린 솔로를 위한 독주〉(1962)
퍼포먼스를 하고 있는 조지 마키우나스(1964)

을 꿈꾸었다. 남준은 당시 텔레비전보다 훨씬 싸고 구하기 쉬운
테이프 녹음기 등을 이용해 관객들의 참여를 이끌어내려 했다. 관
객들이 제멋대로 녹음기를 조작해 소리를 내게 한 것이다. 이로써
전통음악이 갖는 형식과 반복성을 부정하고 관객의 참여를 통해
한 번도 존재하지 않은, 우연과 일회성이란 특징을 갖는 온전히
새로운 음악을 만드는 게 그의 의도였다.

독일로 건너온 뒤에는 한때 전자음악에 몰두한 적도 있었으나
곧 한계가 있다는 것을 깨달았다. 그리고 머지않아 누군가가 TV
예술을 시도할 것임을 직감했다. 그러나 자신은 아니라고 막연히

생각했다. TV 화면으로 뭔가를 구현하는 건 영화감독이나 화가의 영역이라고 단정해버렸던 것이다.

그러던 어느 날, 날아온 돌에 머리를 맞은 듯 갑자기 의문이 들었다.

'내가 하면 왜 안 되나?'

사실 남준은 작곡을 배웠지만 미학자라고 하는 편이 옳았다. 행위예술도 했지만 연기를 공부한 것도 아니었다. 그래서 그는 평소에도 어느 누구도 가보지 않은 예술적 신세계를 꿈꾸고 있었다. 플럭서스라는 것도 따지고 보면 기존의 예술을 거부하고 새로운 세계로 들어가는 것이었다. 많은 사람들이 우두커니 TV를 보지만 남준은 그걸 인정하고 싶지 않았다.

에베레스트가 거기 있었기에 올라갔다는 사람처럼, 남준은 TV 예술이라는 신세계가 자신의 눈앞에 펼쳐져 있었기에 그곳으로 달려갔던 것이다. 생각이 미치면 행동도 빨랐던 사람이었다. 그는 곧바로 TV와 전자에 대한 본격적인 연구에 몰입했다. TV와 관련된 각종 전문서적은 물론, 물리학 관련 서적도 닥치는 대로 샀다.

1961년 10월 26일부터 11월 6일까지 12일 동안 이어진 12번째 〈오리기날레〉 공연을 마친 후 남준은 새로운 삶을 시작했다. 그건 바로 TV 관련 기술서적을 뺀 모든 책들은 창고에 집어넣어 잠가버린 뒤 오로지 전자에 대한 책만을 읽는 것이었다. 대학입시를 준비하던 혹독한 시절로 돌아간 셈이었다. 그는 당시 전자와

예술가 백남준과 조우하다

물리 외에는 아무것도 생각하지 않았다고 했다.

더불어 자신이 갖고 있던 돈을 몽땅 털어서 13대의 TV를 구입했다. 그러고는 교외에 아무도 모르는 비밀 스튜디오를 마련해 두고 하루 종일 틀어박혀 TV 화면을 변형시키는 연구에 몰두했다. 지금 생각하면 웃음이 나올 만한 일이었지만, 남준이 스튜디오의 존재를 극비에 붙인 건 혹시라도 자신의 기술이 다른 예술가에게 누설될까 봐 걱정했기 때문이다. 어쨌든 그는 자신의 비밀 스튜디오에서 두 기술자의 힘을 빌려 TV 화면을 의도적으로 조작하거나 관객이 만지거나 밟아야 작동되도록 만들었다.

마침내 1963년 3월, 독일의 소도시 부퍼탈에서 13대의 TV를 이용한 첫 개인전이 열렸다. 파르나스 갤러리Galerie Parnass에서 열린 이 전시회의 제목은 '음악의 전시-전자 텔레비전Exposition of Music-Electronic Television'. 그를 세계적 인물로 만들어준 비디오아트의 탄생이었다.

〈음악의 전시〉는 비디오아트의 탄생이라는 미술사적인 의미를 갖지만, 당시에는 다른 이유로 큰 화제를 모았다. 비상한 주목을 끌었던 사안은 여럿이었지만, 그중에서도 전시회 개막 전 도살장에서 가져온 진짜 황소머리를 갤러리 현관에 매달아두었던 게 가장 큰 센세이션을 일으켰다. 희번덕거리며 빛나는 왕방울만 한 눈동자에, 너무나도 생생한 목 잘린 황소머리는 사람들로 하여금 공포심까지 자아내게 했다. 더욱이 갤러리 현관 정중앙에 걸어두었

던 탓에 갤러리에 들어오려는 사람들은 황소머리 바로 옆을 간신히 지나면서 처참한 장면을 목도할 수밖에 없었다.

남준은 여기서 그치지 않았다. 그는 현관 바로 뒤 복도에 커다란 기상관측용 기구를 띄워놓았는데, 복도 공간 전체를 가득 메울 만한 크기여서 일차적으로 황소머리를 지나친 관객들은 기구 좌우 아래쪽으로 난 조그마한 틈바구니 밑으로 기다시피 해서 갤러리 안으로 들어가야 했다. 이 황소머리를 두고 남준은 훗날 "충격요법을 통해 관객들의 의식을 하나로 만들어 보다 많은 것들을 흡수할 수 있도록 하려 했다"고 털어놓은 바 있다.

어쨌거나 황소머리는 남준의 의도대로 비상한 화제를 모으는 데 성공했지만 오래가지는 못했다. 충격적인 광경에다 썩는 냄새에 질린 동네 주민들이 경찰에 신고했기 때문이다. 당시 독일 관계 규정에 따르면 도축된 가축의 머리는 곧바로 1미터 이상의 땅속에 매장하게 되어 있었으므로 남준이 이를 어긴 건 분명한 사실이었다. 결국 신문에 크게 보도될 정도로 관심을 끌었던 황소머리는 전시회 개막 전에 철거되는 비운을 맞았다. 관객들을 기어가도록 강요했던 기상관측용 기구는 철거되진 않았지만 그나마도 개막 후 30분쯤 지났을 무렵, 관객들의 담뱃불에 닿아서인지 "펑" 소리를 내며 터져버리고 말았다.

황소머리 못지않게 사람들의 입에 오르내린 사건이 또 하나 있었다. 남준의 둘도 없는 친구이자 그 못지않게 괴짜이면서 또한

예술가 백남준과 조우하다

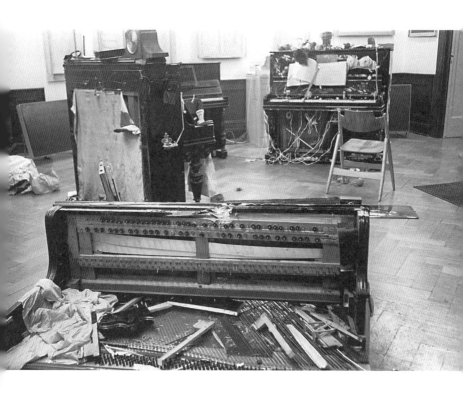

'음악의 전시-전자 텔레비전'에서 선보인 장치된 피아노(Prepared Pianos)로
그랜드피아노 줄 사이에 나무, 유리, 양철, 고무 등의 물체를 끼워서 연주하도록 한 것이다.

백남준, 〈적분된 피아노 1〉(1963), 백남준아트센터 소장, Photo ⓒ Manfred Montwé

유명한 독일 출신의 현대미술가 요셉 보이스^{Joseph Beuys}가 관여된 즉흥적인 해프닝이다.

남준이 첫 개인전을 연 파르나스 갤러리는 부퍼탈의 저택을 개조한 것이었다. 그는 자신의 첫 TV 작품들 외에 2층 화장실에는 팔다리가 잘린 마네킹을 욕조에 넣은 작품을, 지하에는 레코드플레이어와 테이프레코더를 주제로 삼은 작품을 설치했다. 그러고는 다른 방에 조그마한 사발, 전화기, 심지어 브래지어까지 못질해 붙인 변조된 피아노 4대를 전시했다. 그런데 개막 후 한 시간쯤 지났을까. 요셉 보이스가 갑자기 갤러리 안으로 뚜벅뚜벅 걸어들어왔다. 손에는 커다란 망치를 들고 있었다. 그는 홀에 들어오자마자 망치를 휘두르며 피아노를 무자비하게 박살내버렸다. 남준의 전매특허 같은 파괴적인 퍼포먼스를 보이스가 나타나 순식간에 해치워버린 것이다. 남준의 당시 기분이 어땠는지 모르지만, 세기의 미술가가 남준의 예술에 적극적으로 참여한 소중한 순간으로 기억될 만한 일이었다.

세간의 화제가 된 두 사건으로 전시회 자체는 제법 알려지는 데 성공한다. 그러나 야심차게 선보인 TV 작품은 사실상 관객과 비평가들의 주의를 끌지 못했다. 1~2년을 쏟아 부으며 공을 들인 역사적인 작품들이었는데도 말이다. 이 때문에 남준은 "죽은 황소머리를 13대의 TV가 당해내지 못했다"고 아쉬워하기도 했다.

　예술가 백남준과 조우하다

〈연애편지〉에
받은 답장

　　　　　　　　　독일에서 공부를 마치고 플럭서스 행위예술가로 이름을 떨치다 비디오아트라는 새로운 장르에 관심을 갖게 된 남준은 1963년 다시 일본으로 갔다. 비디오아트를 하려면 텔레비전에 대한 기술을 깊이 익혀야 하는데, 그러자면 텔레비전에 대한 신기술을 활발히 개척하고 있는 소니 전자 등이 있는 일본이 여러모로 유리했기 때문이다. 당시 일본은 전자기술 강국으로 부상하고 있었다. 맏형 백남일도 일본에 와서 텔레비전 기술을 배울 것을 강력히 권유했다.

　그는 도쿄 인근 가마쿠라鎌倉에 있는 형의 집에 머물며 가끔 공연을 하면서 일본의 전위예술가들과 교류를 나눴다. 남준이 평생의 동반자로 삼았던 TBS 방송국 기술자 아베 슈야阿部修也를 만난 것도 이때였다. 남준은 아베와 손잡고 〈K-456〉이라고 이름 지은 전자로봇을 만들었다.

　남준에 대한 관심을 한창 키우던 나는 여러 번의 망설임 끝에 팬레터를 보내기도 했다. 노골적으로 연모의 감정을 드러낸 것은 아니었지만 아주 무심하고 둔한 성격만 아니라면 자신에게 사적

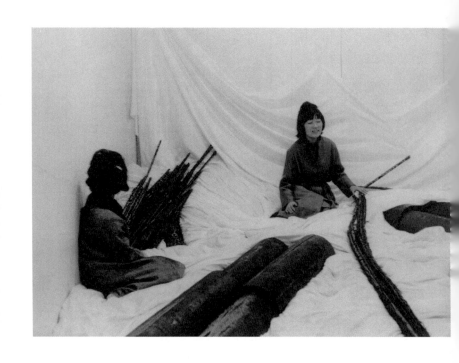

첫 개인전 당시 나는 전시장의 큰 방에 구겨진 신문지들을 산처럼 잔뜩 쌓아놓고는
그 위에 흰 천을 덮었다. 그러고는 벽 위쪽으로 청동 조각상을 설치해두었다.
1960년대 일본에서는 누구도 시도하지 않은 파격적인 작품이었다.

구보타 시게코, 〈연애편지〉(1964)

으로 관심이 있다는 걸 충분히 감지할 만한 내용이었다. 정성을 다해 세 통을 써서 보냈다. 그러나 아무리 기다려도 한 통의 답장도 없었다.

대학 졸업 후 중학교 미술교사로 일하면서 신진작가로 미술계에 발을 내디딘 나는 1964년 초 도쿄의 나이쿠아Naiqua 갤러리에서 첫 개인전을 열고 당시 일본 미술계에서는 쉽게 볼 수 없었던 전위적인 작품을 시도했다. 전시장의 큰 방에 구겨진 신문지들을 산처럼 잔뜩 쌓아놓고는 이 위에다 흰 천을 덮었다. 그러고는 벽 위쪽으로 청동 조각상을 설치해두었다.

〈연애편지Make a Floor of Love Letters〉라는 제목의 이 설치작품을 감상하려면 관객들은 종이 산 위로 기어 올라가야 했다. 지금은 이런 설치작품들이 흔하지만 1960년대 일본에서는 누구도 시도하지 않은 파격적인 작품이었다. 그러나 일반 관객들은 물론이고 미술 비평가들의 반응도 차갑기 짝이 없었다. 어느 신문에도 나의 전시에 대한 기사는 없었다. 그 흔한 평론 한 줄 나지 않았고 평론가들은 괴상한 전시회라고 사석에서 혹평을 늘어놓기만 했다.

버림받은 전시회라고 생각하고 있었는데, 놀랍게도 내 전시회를 좋게 보아준 이가 있었다. 바로 남준이었다. 내가 없을 때 전시장에 다녀간 모양이었다. 그 사실도 몇 달이나 지나 쇼게츠 홀 공연 후 차를 마시는 자리에서야 알았다. 그는 내 이름을 듣더니, 지난겨울 나이쿠아 갤러리에서 개인전을 한 그 구보타 시게코가 맞

느냐고 물었다. 그렇다고 했더니, 그 전시회를 보았다면서 "작품이 아주 창의적이고 독특해서 좋았다"고 칭찬해주었다. 그러면서 "일본 여자들은 대개 아주 작고 섬세한 작품을 하던데 당신 것은 독특하게도 스케일이 큰 대륙적인 작품이더라"고 했다. 그러고는 "당신은 일본 여자보다는 중국 여자 같은 면이 있는 것 같다"는 말을 덧붙이며 웃었다.

내 작품에 대한 남준의 짧은 칭찬은 세상의 그 어떤 아름답고 화려한 찬사보다 나의 마음을 뒤흔들어놓았다. 남준의 말을 듣고 난 이후 나는 일본이 더욱 갑갑해졌다. 내 예술을 알아보고 인정해주는 사람이 이 나라에는 단 한 사람도 없다는 생각이 들었다.

'여기서는 결코 성공할 수 없겠어.'

보수적인 일본의 미술계에서는 나와 같은 전위적인 작가를 인정하지도, 키워주지도 않을 것이라는 불안감이 머리에서 떠나지 않았다. 그렇게 마음의 갈피를 잡지 못하고 우울한 시간을 보내고 있는데, 뉴욕에서 뜻하지 않은 초대장이 날아왔다. 당시 플럭서스 운동의 기수였던 조지 마키우나스George Maciunas가 보낸 편지였다. 뉴욕에서 플럭서스 콘서트를 열 계획이니 동참하라는 내용이었다. 그때까지 나는 일본 내 플럭서스 운동의 일원으로서 오노 요코의 소개를 받아 마키우나스와 소식을 전해오던 사이였다.

편지를 받은 이후 내 마음은 온통 미국으로 쏠렸다. 어떻게 할까? 이참에 아예 미국으로 가서 자리를 잡을까? 하루에도 수백 번

씩 미국행에 대한 유혹이 들끓었다. 사람은 결국 하고 싶은 것이 있으면 100개의 반대가 있어도 101개의 해야 할 이유를 만들어 자기의 마음을 정당화한다. 그 고민의 와중에 문득 2년 전인 1962년 일본을 방문한 존 케이지의 공연이 떠올랐다.

그때도 쇼게츠 홀이었다. 공연은 현대 전위음악의 기수답게 파격적이고 비상식적이었다. 케이지는 무대 위에 부엌을 차려놓고 요리를 하면서 당근도 썰고 커피도 끓였다. "탁탁탁탁" 하며 당근 써는 소리, "삐" 하며 물 끓는 소리 등 일상생활의 모든 소음도 음악이 될 수 있다는 걸 일깨워주는 지극히 케이지다운 공연이었다. 어떻게 이런 것을 음악이라고 할 수 있을까. 관람객들은 적잖이 충격을 받았다. 당시 나에게도 이 공연은 깊은 인상을 남겼다. 그런데 2년 후, 내가 미국으로 갈까 말까를 한창 고민하고 있던 중 문득 케이지의 공연이 연상되면서 그도 미국인이라는 사실이 새삼스럽게 떠올랐다.

"맞아, 존 케이지도 미국 사람이지. 그런 파격적인 공연이 존중받는 미국 땅에서라면 당연히 나의 예술도 받아들여질 거야."

그렇다고 해서 망설임이 전혀 없는 건 아니었다. 친구와 가족, 그리고 모든 추억이 깃든 일본 땅을 떠나 아무 연고도 없는 미국으로 간다는 건 여간한 결심이 없으면 불가능한 일이었기 때문이다. 이렇듯 마음을 정하지 못한 채 부유하듯 하루하루 살아가던 어느 날, 매사 의기투합해온 친구 아키코를 도쿄 중심가에서 만났

다. 위스키에 소다와 레몬을 넣은 하이볼을 한껏 마신 터라 술기운이 꽤 올랐다.

"아키코, 나 어떻게 해야 할지 모르겠어. 미국에 가야 할지, 말아야 할지."

"그럼 우리 같이 점을 보러 가자. 용한 점쟁이가 있어."

지푸라기라도 잡고 싶은 심정이었다. 예술가로 성공하고 싶은데 보수적인 일본 사회에서는 내 예술이 먹힐 것 같지 않고, 그렇다고 무작정 미국으로 가자니 불안하고……. 이런저런 오만 가지 잡념들은 결국 나의 등을 떠밀어 점쟁이를 찾아가게 했다.

아키코의 손에 이끌려 도착한 곳은 도쿄 중심가 신바시의 점집이었다. 나이 든 점쟁이는 나를 보더니 주저 없이 딱 잘라 말했다.

"당장 떠나. 뭘 망설여? 그곳에 너의 미래가 있단 말이야."

이리저리 흔들려온 마음을 단번에 붙들어준 한마디였다.

"그래……. 떠나자, 떠나."

결국 나는 결심했다. 새로운 땅에서 새로운 예술을 추구해보겠노라고. 그러고는 곧바로 부모님을 찾아갔다.

"아버지, 미국으로 가겠어요."

"뭐라고? 무슨 소리냐. 우린 너를 여기서 제대로 자리 잡을 수 있도록 교육시켰다. 왜 힘들게 미국으로 가려는 거니."

"전시회까지 했는데 아무도 날 알아주지 않잖아요. 이곳에선 미래가 없어요."

예술가 백남준과 조우하다

"……."

"나중에 제가 결혼할 때 쓰려고 떼어놓으신 돈, 지금 주시면 안 될까요?"

아버지는 고심했다. 다 키워놓은 딸이 결혼할 생각은 않고 엉뚱하게 미국으로 가겠다고 하니 놀랍기도 하고 갈등도 되었을 것이다. 그러나 무척이나 사고가 자유로웠던 아버지는 결국 나의 미국행을 허락하셨다.

"정 가야겠다면 어쩔 수 없지. …… 그렇게 하렴."

어렵사리 승낙을 얻어낸 나는 일사천리로 출국 준비를 마쳤다. 그리고 미국 독립기념일인 1964년 7월 4일, 뉴욕행 비행기에 몸을 싣는다.

거침없이
플럭서스

뉴욕에서의
재회

1964년 7월 4일, 비행기의 조그마한 창문 밖으로 보이는 미국 뉴욕 케네디 공항의 하늘은 무척이나 맑고 아름다웠다. 창공에서 내려다보이는 높디높은 뉴욕의 마천루들도 장난감 집처럼 보였다. 맨해튼 섬을 끼고 굽이치는 허드슨 강 물결이 햇빛을 받아 비늘처럼 반짝였다.

국제공항의 게이트를 빠져나오자 큰 키의 사내가 뉴욕행을 함께한 친구 미에코와 나를 반갑게 맞아주었다. 플럭서스 운동의 대부 조지 마키우나스였다. 180센티미터가 넘는 큰 키에 부리부리한 푸른 눈을 가진 그는 서구적 용모를 한 리투아니아 출신의 아방가르드 예술가였다.

마키우나스는 곧바로 우리를 태우고 플럭서스 본부가 있는 뉴욕 맨해튼을 향해 달렸다. 맨해튼 섬이 다가올수록 하늘을 찌르는 엠파이어스테이트 빌딩의 뾰족한 첨탑이 선명하게 눈에 들어왔다. 맨해튼에 들어선 차는 남쪽 다운타운으로 방향을 틀었다. 미드타운의 회색 콘크리트 고층빌딩 숲을 지나 목적지에 가까워질수록 거리풍경은 황량하고 남루하게 변했다. 나중에 알게 됐지만

거침없이 플럭서스

플럭서스 본부가 있는 커낼 가^{Canal St.} 일대는 값싼 수입품이 밀려들면서 졸지에 황폐해진 뉴욕의 공장지대로, 허물어져가는 앙상한 건물들 사이로 실업자들이 흘러넘치는 우범지대였다. 달리는 차 창밖으로 싸구려 물건을 파는 남루한 가게들이 눈에 띄었다. 길 양편에 나붙은 요란하고도 울긋불긋한 한문 간판들은 근처에 차이나타운이 자리 잡고 있다는 걸 짐작하게 했다.

마침내 커낼 가 359번지 플럭서스 본부에 도착했다. 2층에 자리 잡은 본부는 말만 거창했지 사실 마키우나스의 개인 사무실이

플럭서스 본부가 있던 커낼 가
359번지 일대는 허물어져가는 앙상한
건물들 사이로 실업자들이 흘러넘치는
우범지대였다.

었다. 문을 열고 들어서니 뉴욕에 먼저 도착해 활동 중인 일본인 예술가 아이오Ay-O와 그의 부인이 반갑게 맞아주었다. 그런데 바로 그 옆에 깜짝 놀랄 이가 싱긋 웃음을 지으며 서 있는 게 아닌가. 바로 그토록 연모해왔던 남준이었다.

도쿄에서 봤을 때는 진한 회색 양복 차림이었지만, 이곳에선 전혀 딴판이었다. 도쿄보다 훨씬 더운 날씨 때문인지, 아니면 격식이 필요 없어진 탓인지, 반바지에 헐렁한 티셔츠를 입은 무척 편안하고 캐주얼한 모습이었다. 덕분에 도쿄 시절보다 훨씬 더 자유롭고 활동적인 느낌을 풍겼다.

당시 남준은 일본에서 한 달 전쯤 건너와 뉴욕에 막 둥지를 틀기 시작한 참이었다. 1960년대 뉴욕은 미국 자본주의의 괴력을 바탕으로 현대미술의 메카로 발돋움하고 있었다. 그랬기에 독일에서 전위예술을 공부하고 도쿄에서 활동했던 남준에게도 뉴욕은 자신의 꿈을 펼칠 신천지이자 실력을 평가받을 수 있는 준엄하면서도 매력적인 땅이었다.

그는 잘 알고 있었다. 세계적 예술가로 성장하려면 유럽과 함께 뉴욕에서 인정받아야 한다는 것을. 그리고 뉴욕 미술판을 제패하는 자가 전 세계 미술계의 스타로 떠오른다는 것도. 그래서 뉴욕이 정말로 이런 꿈을 펼칠 만한 곳인지, 그리고 이 도시의 분위기가 자기 취향에 맞는지 등을 살펴보기 위해 태평양을 건너왔던 것이다. 이런 거창한 목표 외에도 남준에게는 뉴욕에 올 또 다른

거침없이 플럭서스

이유가 있었다. 그가 독일에서 참여했던 〈오리기날레〉가 미국 무대에서도 공연되면서 출연해줄 것을 제의받았던 것이다. 어쨌거나 미국에 도착한 남준은 생각보다 훨씬 자유로운 뉴욕의 공기를 마시고는 이곳에 머무르기로 결심한다.

한 곳에 뿌리를 내리고 머무르려면 싸구려 아파트든 움막이든 우선 몸을 뉘일 곳이 필요한 법이다. 그는 플럭서스 본부에서 얼마 안 떨어진 리스퍼나드 가Lispenard St.에 스튜디오를 얻고 새로운 도전에 몰두하기 시작했다. 그 스튜디오는 바로 〈오리기날레〉를 만든 독일인 친구 카를하인츠 슈토크하우젠이 빌려준 것이었다.

반갑게 인사를 나누고 이야기꽃을 피우는 사이 어느새 식사시간이 되었다. 우리가 도착한 그날은 가만히 있어도 구슬땀이 흐를 정도로 유난히 무더운 날씨여서 아무도 요리를 하려 하지 않았다. 결국 나는 남준과 다른 플럭서스 패거리들과 함께 차이나타운의 싼 음식점으로 발길을 돌렸다. 바야흐로 가난한 뉴욕 예술가의 삶이 시작된 것이다.

일단 YWCA의 임시 거처에 며칠 머무른 후 나는 마키우나스의 소개로 타임스퀘어에서 멀지 않은 옛 뉴욕타임스 건물 서쪽의 아파트를 얻어 살기 시작했다. 지금은 휘황찬란한 뮤지컬 극장과 고급 호텔 등이 밀집해 있어 화려한 거리로 통하지만 그 당시에는 강도가 우글거리는 위험한 지역이었다.

1960년대 맨해튼의 서쪽 지역은 죄다 공장지대로 외국에서 흘

러온 가난한 이민 노동자들의 세상이었다. 우중충한 낡은 건물에 쓰레기가 넘치는 뒷골목은 마약상과 갱들이 활개 치는 살벌한 곳이었다. 그러나 넉넉지 않은 돈을 들고 혈혈단신으로 날아온 나로서는 이것저것 가릴 형편이 아니었다. 결국 외국인 노동자들이 몰려 사는 아파트 건물의 월세 70달러짜리의 허름한 원베드룸을 얻었다. 처음 일본을 떠나올 때 가져온 돈은 500달러가 전부였다. 당시 일본도 외환 사정이 그리 좋지 않았기에 해외로 나갈 때 한 사람당 최대 500달러까지만 가지고 나갈 수 있었다. 그 돈에서 아파트 보증금을 내고 나니 수중엔 300달러가 남았다. 두세 달쯤 살 수 있는 액수였다.

일본에서 막 건너온 무명의 예술가에게 마땅한 일자리가 있을 턱이 없었다. 일자리를 찾기 위해 동분서주한 끝에 당시 맨해튼의 최고급 일식당 '사이토'에 웨이트리스로 취직한다. 그곳에서 아침부터 저녁까지 음식 접시를 나르면 파김치가 되었다. 그래도 끼니를 해결해야겠기에 어쩔 수 없었다. 대부분의 예술가가 그랬듯 나 역시 웨이트리스 겸 미술가의 고단한 삶을 이어가야 했던 것이다.

거침없이 플럭서스

우리의 실험,
코뮌 라이프

　　　　　　　　그러나 삶이 그저 팍팍하기만 했던 건 아니다. 호주머니는 늘 비어 있었을지언정 엉뚱하고 기발하면서도 재능이 넘치는 플럭서스 패거리들, 그리고 무엇보다 남준이 있기에 행복했다. 그와 함께 뉴욕의 하늘 아래서 같이 숨 쉬고 있다는 것만으로도, 또 동료들과 어울리며 그를 자주 볼 수 있다는 것만으로도 축복받은 기분이었다.

　그러던 중 남준과 더 가까워질 수 있는 기회가 찾아왔다. 동유럽 출신의 구두쇠인 마키우나스가 이런 제안을 했다.

　"돈과 시간을 아낄 겸, 우리 사회주의식 '코뮌 시스템'을 도입하는 게 어떨까?"

　이름이 거창해서 코뮌 시스템이지, 실은 한 사람이 일주일씩 저녁식사를 책임지는 것이었다. 요리 재료를 한꺼번에 사들인 덕에 상대적으로 싸게 구입할 수 있고, 당번일 때는 시간이 더 들지만 비번일 때는 저녁 준비 시간을 아낄 수 있는, 이론적으로는 꽤 그럴듯한 아이디어였다.

　그러나 문제는 남자들이었다. 마키우나스는 그래도 자신이 당

번일 때 저녁식사를 책임지려 하긴 했다. 다만 제대로 된 음식을 요리하는 대신 슈퍼마켓을 돌아다니며 깡통으로 된 시제품들을 공짜로 얻어다 저녁이랍시고 내놓곤 했다. 심지어 어떤 때는 유통기한이 지난 요구르트를 가져오는 바람에 그걸 먹은 플럭서스 식구 모두가 배탈이 나기도 했다.

더 심한 건 남준이었다. 툭하면 "몸이 아프다", "바쁘다" 등 온갖 핑계를 대면서 음식 준비에서 빠지려 했다. 그런데도 입은 얼마나 고급인지, 참치 같은 붉은 살 생선은 알레르기가 있어서 먹지 못하고 광어 같은 비싼 흰 살 생선만 먹으려 했다. 또 요리를 하고 있으면 별 참견을 다했다.

"간 맞출 때 소금은 조금만 넣어."

"채소는 비타민이 없어지지 않게 맨 나중에 넣어야 해."

내가 자기보다 훨씬 요리를 잘하는데도 말이다. 그러나 이런 건 아무래도 좋았다. 남준과 매일 저녁시간을 함께 보낼 수 있는 기회가 생긴 게 아닌가. 게다가 모두가 모두에게 친절했다. 저녁 식탁 위로 쏟아지는 번뜩이는 재치와 예술에 대한 치열한 논쟁, 그리고 이를 통해 얻어지는 예술적 영감들. 가난하고 힘들지만 히피문화가 풍미했던 1960년대 뉴욕의 전위적인 예술가로서의 삶은 나의 영혼을 살찌게 했다.

이뿐만이 아니었다. 어느 날 마키우나스는 전혀 생각하지 못한 제안을 해왔다.

거침없이 플럭서스

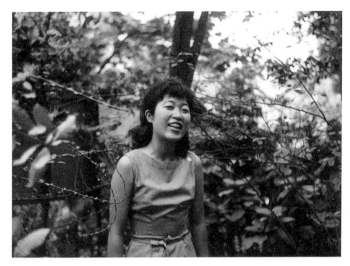

1964년 도쿄에서 찍은 시게코의 사진.
호주머니는 늘 비어 있었을지언정 엉뚱하고 기발하면서도
재능이 넘치는 플럭서스 패거리들,
그리고 무엇보다 남준이 있기에 나는 행복했다.

"시게코, 괜찮으면 플럭서스 부회장을 맡아주지 않겠어? 넌 다른 친구들보다 훨씬 꼼꼼하고 일도 잘하니까 말이야."

실제로 나는 멋대로 살아가는 예술가치고는 실무적인 일에 능했다. 대학 졸업 후 가졌던 교사라는 직업은 나에게 관리능력이라는 부수적인 선물을 가져다주었다. 교사 생활을 하면서 어쩔 수 없이 채점, 출석체크 등 각종 일상적인 업무를 해야 했던 것이다. 어쨌거나 나에게 이 같은 관리능력이 있는 걸 알게 된 마키우나

스는 대뜸 플럭서스 부회장직을 맡겼다. 그리 넉넉한 보수는 아니 었지만 온종일 해야 할 일이 생긴 탓에 나는 웨이트리스 일을 그 만둘 수 있었다.

남준은 뉴욕에서 다시 만난 이후 나, 그리고 나와 함께 뉴욕에 온 친구 미에코를 살갑게 대해주었고 우리도 물론 남준을 호의적 으로 대했다. 남준은 우리를 "아가씨お嬢さん"라고 하면서 친근하면 서도 예의 바르게 불렀다. 뉴욕에 온 이후 플럭서스 멤버 외에 특 별한 친구가 없었던 탓에 자신과 언어 장벽 없이 자유롭게 소통 할 수 있었던 일본인 예술가들이 무척이나 반가웠을 것이다.

당시 나는 플럭서스의 멤버로서 남준과 매일같이 만나서 이야 기를 나눌 수는 있었지만 그 이상의 특별한 관계는 아니었다. 좀 처럼 우리 둘만 있을 기회가 생기지 않았던 탓이다. 그러던 어느 날, 나와 남준이 연인으로 발전할 수 있는 결정적인 계기가 운명 처럼 다가왔다.

거침없이 플럭서스

아방가르드 파트너,
샬럿 무어맨

사건의 발단은 샬럿 무어맨Charlotte Moorman이었다. 남준은 당시 미모의 유태인 첼리스트 샬럿과 뉴욕 예술계를 흔드는 파격적이고 전위적인 퍼포먼스를 벌였다. 훤칠한 키, 갈색 머리에 섹시한 몸매를 가진 샬럿은 줄리어드에서도 공부한 재원이었다. 클린턴 전 대통령의 고향인 아칸소 주 리틀록 출신인 그녀는 열 살 때부터 첼로를 시작해 루이지애나 센테너리 칼리지에서 학사를, 그리고 텍사스대학에서 석사를 받았다.

개방적인 첼리스트라는 것 외에도 그녀는 미국 예술계에 커다란 족적을 남긴 인물로 기억되고 있다. 1963년부터 1980년까지 17년간 거의 매년 열었던 '뉴욕 아방가르드 페스티벌' 덕택이다. 센트럴파크, 심지어 스태튼 아일랜드라는 뉴욕 앞바다의 섬을 왕복하는 배 위에서도 열렸던 이 행사는 당대의 전위적인 예술가들을 끌어모으는 데 성공했다. 뉴욕이 현대예술의 메카라는 걸 전 세계에 알리는 데 적잖은 역할을 했기에 뉴욕 시에서도 이 행사를 적극 지원했다.

클리블랜드 오케스트라와 아메리칸 심포니 오케스트라에서 수

석 첼리스트로 활약할 정도로 클래식 음악에 정통한 그녀가 전
위예술에 관심을 갖게 된 건 순전히 우연이었다. 어느 날 지인이
"존 케이지의 〈현악기 연주자를 위한 26′ 1.1499″〉라는 작품을
연주해보라"고 권했다. 이 작품은 연주자가 버섯을 준비해서 먹
는 퍼포먼스도 포함되어 있었다. 그녀는 우연히 하게 된 이 연주
에 흥미를 느꼈고, 이후 아방가르드 예술에 적극적인 관심을 갖게
되었다. 그리고 이후 클래식을 전공한 음악도로서는 도저히 상상
할 수 없는 전위적인 해프닝을 거침없이 해냈다.

샬럿은 1964년 8월 제2회 뉴욕 아방가르드 페스티벌에서 세상
을 깜짝 놀라게 할 만한 전위적 공연을 기획한다. 고심 끝에 그녀
가 고른 건 독일인 행위예술가 카를하인츠 슈토크하우젠이 구상
한 전위음악극 〈오리기날레〉였다. 2007년 타계한 슈토크하우젠
은 1960~70년대 아방가르드 음악가로 전 세계에 명성을 떨친,
독일이 낳은 최고의 현대음악가 중 한 명이다. 2001년 9.11테러
가 났을 때 세계무역센터의 파괴는 "전 우주를 위한 예술적 상상
력의 가장 위대한 작품"이라고 대놓고 말했다가 큰 홍역을 치를
정도로 특이한 성격의 소유자이기도 했다.

그런 슈토크하우젠과 남준이 서로 통하는 점이 있다는 것은 어
쩌면 너무나 당연하다. 남준의 독일 유학 시절 함께 어울려 다니
며 예술을 논했던 슈토크하우젠은 아무것도 고정되지 않는 가변
극 형태의 〈오리기날레〉를 구상하면서 남준을 염두에 두고 동양

제2회 뉴욕 아방가르드 페스티벌에서
카를하인츠 슈토크하우젠의 〈오리기날레〉 공연 중인 샬럿 무어맨(1961/1964)

에서 온 미치광이 행위예술가의 캐릭터를 설정했다. 쉽게 수긍이
가는 일이다.

슈토크하우젠의 〈오리기날레〉를 뉴욕 무대에 올리기 위해 샬럿
은 출연자들을 물색했다. 노력 덕에 괜찮은 출연자들을 찾아냈지
만 미치광이 작가가 문제였다. 뉴욕에서 이 배역을 맡을 적임자를
찾을 수 없었던 것이다. 슈토크하우젠은 "남준이 아니면 안 된다"
고 고집을 피웠다. 이런 와중에 존 케이지는 남준이 뉴욕에 오고
싶어 한다는 소식을 샬럿에게 넌지시 알려주었다.

그리하여 샬럿은 아방가르드 페스티벌에서 공연할 〈오리기날
레〉의 성공을 위해 남준에게 도움을 청했다. 그녀가 택한 첫 전략
은 공을 들이는 것이었다. 샬럿은 남준이 도착하는 뉴욕 존 F. 케
네디 공항에 나가 직접 그를 영접했다. 혹시라도 마음이 바뀔지
모르니 아예 다짐을 받아두려는 생각에서였다. 이런 정성 끝에 남
준은 1964년 뉴욕에서 개막된 〈오리기날레〉의 미치광이 행위예
술가 역할로 뉴욕 예술계에 본격적으로 발을 들여놓았다. 이후 남
준과 샬럿은 아방가르드 예술가로서 단짝처럼 붙어 다녔다.

그런데 남준의 이런 행보를 좋아하지 않는 사람이 있었다. 바로
마키우나스였다. 어느 날 남준이 샬럿과 공연할 예정이라는 이야
기를 들은 마키우나스가 불같이 화를 내며 단호하게 말했다.

"남준, 샬럿과 공연하지 마. 절대 안 돼."

"왜? 난 샬럿 좋은데. 똑똑하고 매력 있고 예술관도 잘 맞아."

"난 그 여자 싫어. 그녀가 하는 아방가르드 페스티벌의 콘셉트 자체가 플럭서스의 핵심 개념인 해프닝에서 따온 거라고. 샬럿과 공연하면 나도 남준, 너를 더 이상 보지 않겠어."

대놓고 얘기하진 않았지만 마키우나스는 샬럿이 자신의 아이디어를 훔쳐갔다고 믿었다. 더 화가 나는 건, 샬럿이 뉴욕 시청 관계자들을 만나 적극적으로 홍보를 하고 후원금도 많이 받아내는 한편 대대적으로 기자회견을 열어 아방가르드 페스티벌을 뉴욕의 명실상부한 문화 행사로 발전시키는 수완을 발휘했다는 것이다. 실제로 마키우나스가 주관했던 플럭서스 공연에는 기껏 10~20여 명이 왔던 반면 샬럿의 아방가르드 페스티벌 공연에는 600~700명의 관객이 빽빽하게 몰려들었다.

이러니 마키우나스 입장에서는 굴러온 돌이 박힌 돌을 빼내는 것처럼 속이 상했던 것이다. 급기야 마키우나스는 남준에게 "당장 샬럿과의 공연을 집어치우지 않으면 절교하겠다"고 선언하기에 이른다. 그러나 이런 말을 들을 남준이 아니었다. 결국 마키우나스와 남준은 결별을 선언하고 서로의 길을 가기 시작했다.

두 사람의 사이에 낀 나는 당혹스러웠다. 누구를 따라가야 하나……. 마음 같아선 남준을 따라가고 싶지만 의리상 그럴 수가 없었다. 마키우나스 덕에 뉴욕까지 왔고 게다가 명색이 부회장인데 책임감도 없이 그럴 수는 없는 일이었다. 고민 끝에 '일은 일이고 사랑은 사랑'이라는 결론을 내리고 플럭서스에 계속 남기로

했다. 그렇다고 남준과의 개인적인 만남까지 끊을 필요는 없다고 생각했다. 하지만 이 사건으로 내가 사랑해 마지않던 플럭서스 멤버 간의 공동만찬 자리는 사라졌다.

〈오리기날레〉는 뉴욕 예술계의 비상한 주목을 받게 된다. 침팬지까지 어엿한 배역을 맡아 등장하는 이 작품은 즉흥적인 해프닝을 주요한 부분으로 담고 있었다. 이 때문에 공연 중 희한한 일이 일어나도 관객들은 원래 그런 줄 알고 넘어가기도 했다.

심지어 이런 일도 있었다. 어느 날 공연이 한창 무르익던 중, 관객석에 갑자기 동양 남자의 고함소리가 들려왔다. 무슨 영문인지 남준이 수갑으로 무대 기둥에 묶여 고래고래 고함을 지르기 시작한 것이다. 왜, 어떻게 수갑이 채워졌는지는 몰랐지만 다급해진 샬럿은 즉각 경찰을 불렀다. 그러고는 극장 경비원에게 쇠톱을 가져다 달라고 부탁했다. 뒤늦게 이 소식을 알고 동료들이 허겁지겁 달려왔다. 그러고는 맨 먼저 샬럿을 붙잡고 물었다.

"샬럿, 설마 경찰을 부르진 않았겠지?"

"왜? 방금 불렀는데……."

"뭐라고? 이거 큰일 났네, 경찰이 오면 죄다 걸릴 것투성이잖아. 정신 나갔어?"

공연장에 관객을 해칠 수도 있는 침팬지를 들여놓는 것부터 각종 불법시설물을 설치했으니 경찰이 시비를 걸자면 트집 잡을 일

이 한 둘이 아니었다. 정신이 번쩍 난 샬럿은 즉시 수화기를 들어 경찰 출동을 막으려 했지만 이미 때는 늦었다. 몇 분 되지 않아 무대 뒤로 경찰관들이 들이닥쳤다.

때마침 경비원의 도움으로 수갑에서 풀려난 남준이 나타났다. 공연 내용대로 양복 위에는 허연 면도용 크림 거품, 쌀, 그리고 빨간 케첩이 뒤범벅되어 있었다. 경찰은 수갑이 채워졌던 장본인이 남준인 걸 알고 물었다.

"당신 괜찮아요? 당신을 수갑으로 묶은 사람을 찾아내서 연행해 갈까요?"

물론 대답은 뻔했다.

"괜찮습니다. 그럴 필요 없어요."

관객들은 이게 각본인지 실제상황인지도 모른 채 희한한 공연을 즐겼다. 수갑에 묶인 남준이 고래고래 고함을 치는 것도 연기의 일부분으로 생각하면서.

연일 화제를 뿌리며 〈오리기날레〉 공연이 승승장구하던 9월의 어느 날, 남준으로부터 공연을 보러 오라는 뜻밖의 초대를 받았다. 플럭서스 본부와 연을 끊은 상태였기에 다른 멤버들은 초대받지 못하고 그중 가깝게 지냈던 나만 연락을 받은 것이다.

뉴욕 아방가르드 페스티벌을 보러 오라는 남준의 부름을 받은 나는 꿈만 같았다. 드디어 그와 둘만의 시간을 가질 절호의 기회가 왔기 때문이다.

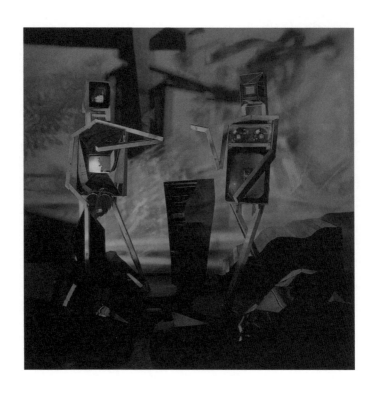

드디어 그와 둘만의 시간을 가질 절호의 기회가 찾아왔다.

구보타 시게코, 〈아담과 이브〉(1989~1991)
Photo by Peter Moore ⓒ Estate of Peter Moore/VAGA, New York, NY

〈오리기날레〉 공연은 맨해튼 미드타운에 위치한 극장에서 열렸다. 이날 공연을 보러 왔던 남준의 다른 전위예술가 친구들은 대부분 허드슨 강 너머의 브루클린 지역에 살았다. 반면 남준과 나는 맨해튼 남쪽 커낼 가 부근의 싸구려 아파트에 둥지를 틀고 있었다. 공연장을 나와 뿔뿔이 흩어지게 되자 방향이 같은 남준과 나는 자연스레 함께 집으로 돌아오게 되었다. 늦여름의 시원한 밤바람이 젊은 남녀의 마음을 간질였다. 눈앞에 내가 사는 작은 아파트가 먼저 나타났다. 나는 그를 내 집 쪽으로 이끌었다. 그도 아무 말 없이 나를 따라왔다. 이럴 줄 알았으면 미리 집을 좀 치워놓는 건데, 잠시 이런 생각을 했던 것 같다. 한마디라도 잘못 했다간 이 모든 흐름이 깨어질 것만 같아 아무런 말도 하지 않았다. 오직 마음이 원하는 대로만 움직였다. 말이 없기는 그도 마찬가지였다.

그리고 그날 밤, 허름한 건물 2층에 자리 잡은 내 좁은 아파트에서 우리는 처음으로 손을 잡고 입을 맞추고, 그리고 사랑을 나누었다. 보통의 연인들이 몇 달 혹은 몇 년에 걸쳐 이루는 과정을 단 하룻밤에 뛰어넘은 것이다. 그래도 성급했다는 생각은 들지 않았다. 이미 오래전부터 그를 짝사랑해왔으므로. 남준을 향한 나의 사랑과 그리움이 드디어 응답을 받아 그의 연인이 되는 순간이었다.

버자이너
페인팅

가난한 연인인 우리는 주로 값싼 레스토랑이 많은 차이나타운, 그리니치빌리지, 워싱턴 스퀘어파크에서 데이트를 했다. 리스퍼나드 가에 있던 남준은 그동안 이사를 해 커낼 가 354번지 아파트에, 나는 설리번 가 100번지에 살았다. 우리는 워싱턴 스퀘어파크 벤치에 앉아 이야기를 나누기도 하고 그리니치빌리지의 극장에 가서 영화를 보기도 했다. 가난한 연인들이 누릴 수 있는 소박하지만 애틋한 데이트였다.

이 지역은 미국이 세계의 공장이었던 20세기 초 의류 등 각종 상품을 생산하던 공장지대였는데, 이후 값싼 노동력으로 무장한 외국 기업에게 미국 회사들이 밀리면서 버려진 거리로 전락했다. 그래서 커낼 가에 산다고 하면 어떤 사람들은 눈을 동그랗게 뜨고 "거기에도 아파트가 있느냐"고 묻곤 했다.

남준은 세상을 발칵 뒤집을 정도로 전위적인 공연으로 주목을 끌긴 했지만 퍼포먼스나 해프닝은 돈을 벌어다주는 예술은 아니었다. 그래서 비디오 아티스트로서 세계적인 명성을 얻기 전까지 남준은 늘 궁핍한 삶에서 헤어나지 못했다. 한 달에 95달러 정도

거침없이 플럭서스

되는 방세조차 한 번도 제때 내본 적이 없었다. 한번은 전기요금을 내지 못해 그가 사는 아파트는 물론이고 건물 전체에 전기가 끊긴 적도 있었다. 언제 방에서 쫓겨날지 몰라 전전긍긍하는 가난한 예술가, 이것이 당시 남준의 상황이었다.

그러나 우리는 행복했다. 관심사가 비슷하고 예술 성향도 크게 다르지 않아 예술과 철학에 대해 토론이 시작되면 몇 시간이고 지칠 줄 모르고 이야기를 나눴다. 토론이 시들해지면 사랑을 나누곤 했다. 젊고 거칠 것 없이 자유분방한 우리였기에, 절제도 수줍음도 몰랐다. 남준은 오히려 내가 일본 여자답지 않게 고집과 주관이 뚜렷하고 의존적이지 않으며, 표현도 거침없다고 좋아했다. 우리는 주로 남준의 스튜디오에서 이야기를 했는데, 그러다 때로 심각한 언쟁이 붙으면 남준은 웃으며 "말 되게 많네, 시끄러워" 하고는 나에게 달려들어 덮치곤 했다.

비록 검소하다 못해 무심할 정도로 하고 다니긴 했지만 남준은 때론 자신의 취향을 분명하게 나타내곤 했다. 사랑을 나눌 때면 그가 남몰래 사준 향수 '마이 신^{My sin}'을 뿌리라고 요구한 것도 그의 독특한 취향이라면 취향이었다. 그가 원하니 뿌리기는 하는데, 기분은 좀 묘했다. '나의 죄? 나와 사랑하는 게 죄라는 거야?' 이런 생각이 들기도 했다.

남준의 숙소 겸 작업실인 스튜디오에는 침대가 없었다. 침대 살 돈으로 TV를 사곤 했던 행태 탓이었다. 그 당시 남준은 대형 TV

를 붙여서 〈TV 침대〉라는 작품을 만들어놓고는 그 위에서 잠을
잤다. 우리는 그 〈TV 침대〉 위에서 함께 자기도 했다. 나중에 〈TV
침대〉가 한 수집가 손으로 넘어갈 즈음에는 상당히 덜컹거렸다.
물론 그 이유는 아무도 몰랐을 것이다.

이런 일도 있었다. 1965년 남준은 뉴욕의 유명 화랑인 갤러리
보니노에서 첫 전시회를 열었다. 비디오테이프 플레이어와 장치
된prepared 텔레비전 등을 이용한, 당시로서는 획기적인 작품들을
선보인 자리였다. 퍼포먼스 공연은 많이 해봤지만 비디오아트 전
시회는 처음이라 남준은 적잖이 긴장을 했다. 그런데 뚜껑을 열고
보니 사람들의 반응이 아주 좋았다. 11월 23일에서 12월 11일까
지 이어진 전시회 기간 중 우리는 성공적인 첫 전시회를 자축하
며 둘이서 파티를 하다가 남준의 집으로 가 함께 밤을 보냈다. 그
런데 그다음 날 아침, 〈뉴욕타임스〉에 커다란 사진과 함께 남준의
전시회 기사가 실린 게 아닌가. 자신의 첫 전시회를 호의적으로
평한 기사를 본 남준은 뛸 듯이 기뻐했다. 그러더니 내 손을 덥석
집고는 "시게코, 너는 나에게 행운을 가져다주는 여자야"라고 외
쳤다. 전날 함께 지내고 다음 날 이런 기쁜 소식을 함께 듣게 되었
으니, 아무래도 내가 행운을 가져온 것 같다는 거였다.

우연의 일치겠지만 나도 행복했다. 일본엔 '아게망あげまん'이라는
말이 있다. 남자를 들어올리는, 즉 남자에게 복을 가져다주는 여자
란 뜻이다. 내색은 하지 않았지만 남준의 말대로 내가 그의 아게

망일지 모른다는 생각에 무척이나 흐뭇했다. 그 후 남준은 〈뉴욕 타임스〉야말로 제대로 된 신문이라며 평생 손에서 놓지 않았다.

남준과의 만남이 이어질수록 내 마음속에선 그에 대한 연민이 싹트기 시작했다. 바람결에 엄청난 부잣집 아들이라는 소문이 들리기도 했지만 그는 늘 가난한 외톨이였다. 한국인이 외국 여행을 하거나 유학을 가는 것이 거의 불가능했던 1960년대 뉴욕에서 그를 돌봐주거나 그와 가깝게 지낼 만한 한국인은 찾을 수 없었다. 줄리어드 음악학교에 유학하러 온 상류층 자제들이 아주 드물게 있을 뿐이었다. 허나 이들은 클래식 음악이나 정통 회화 정도만 격조 있는 예술로 받아들일 뿐 남준이 선보인 파격적이고 전위적인 퍼포먼스는 광대 짓에 불과하다고 여겼다. 이런 터라 처음 뉴욕에 왔을 당시, 남준은 외롭고 힘거운 삶을 이어나갔다. 이런 그를 곁에서 지켜보며 나는 일종의 모성본능을 느끼기도 했다.

이처럼 우리 두 사람의 관계가 점점 깊어지던 1965년 어느 날, 남준은 나에게 아주 해괴한 부탁을 한다. 7월에 열릴 예정인 퍼페추얼 플럭서스 페스티벌Perpetual Fluxus Festival을 앞둔 때였다.

"시게코, 당신의 은밀한 곳에 붓을 꽂고 관객 앞에서 그림을 그려줄 수 있겠어?"

처음 그 말을 들었을 때 나는 어안이 벙벙했다. 액션페인팅 퍼포먼스를 해달라는 거였다. 사실 이런 건 남준의 단골메뉴 중 하나였다. 내가 쇼게츠 홀에서 처음 본 공연에서도 자기 머리에 먹

물을 묻혀서 선을 그리지 않았던가. 그런데 이번에는 머리가 아닌 사타구니를 이용해서 그리자는 것이다. 아무리 사랑하는 남자의 부탁이라 해도 여러 사람 앞에서 그런 공연을 한다는 건 있을 수 없는 일이었다. 더구나 나는 조각가 겸 설치미술가이지, 퍼포먼스를 하는 배우는 아니었다. 내가 난색을 표하자 남준이 말했다.

"사실은 내가 그 퍼포먼스를 하고 싶어. 그런데 난 남자라 불가능하잖아. 그래서 나 대신 당신이 해달라는 거야."

자기가 하고 싶은 공연이지만 남자라서 못 하니 대신 해달라는 말에 마음이 약해졌다. 나는 남준의 연인을 넘어 예술가로서도 진정한 동반자가 될 수 있기를 바랐다. 그렇다면 수치심 따위로 흔들려서는 안 된다고 생각했다. 결국 고심 끝에 공연을 승낙했다.

"당신이 원하니 그렇게 할게요. 게다가 나 또한 예술가잖아요."

남준은 어려운 청을 들어주어 고맙다면서 덧붙였다.

"내가 시게코에게 이런 공연을 해달라고 부탁한 사실은 비밀에 부쳐줘."

1965년 7월 4일 워싱턴 스퀘어파크 근처의 허름한 건물에서 열린 플럭서스 공연은 큰 반향을 일으켰다. 공연장은 냉방시설도 제대로 갖추어져 있지 않은 좁고 낡은 방이었다. 나는 짧은 치마를 입고 등장해, 사타구니에 붓을 꽂고 쭈그리고 앉아 흰 종이 위에 그림을 그렸다. 물감은 핏빛처럼 붉은색을 썼다.

관객은 20여 명 남짓이었다. 나의 공연을 보고 관객들이 놀라서

거침없이 플럭서스

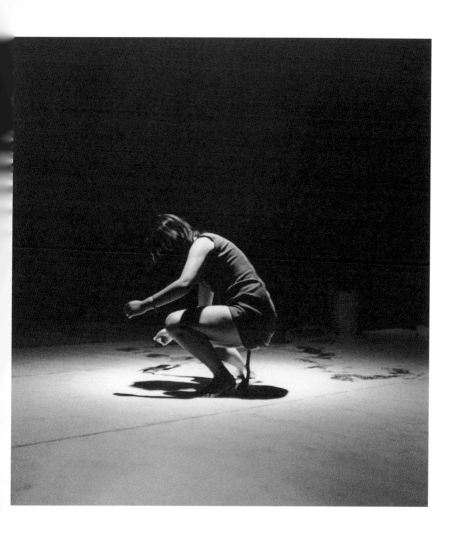

"시게코, 당신의 은밀한 곳에 붓을 꽂고 관객들 앞에서 그림을 그려줄 수 있겠어?"

구보타 시게코, 〈버자이너 페인팅〉(1965)

Photo by George Maciunas ⓒ The Museum of Modern Art, New York/Scala, Florence

수군거리는 소리가 여기저기서 들려왔다.

"형편없어!"

"더러운 아이디어야!"

웬만큼 엽기적인 일에는 눈썹 하나 까딱하지 않을 대담하고 열려 있는 플럭서스 동지들이었지만, 그들에게도 내 공연은 큰 충격을 주었던 모양이다. 몇 분 지나지 않아 관객들이 하나둘 공연장을 떠나버렸다. 결국 남은 건 플럭서스 공연을 총 기획했던 마키우나스와 나의 일본인 친구들, 그리고 자신이 기획한 퍼포먼스를 보러 온 남준 등 다섯 명 정도였다. 공연이 끝난 후 추잡한 예술이라는 비판도 들끓었다. 그간 가깝게 지내온 오노 요코조차 "게이샤나 할 짓"이라며 불쾌감을 숨기지 않았다.

지금 돌이켜봐도 관중 앞에서 어떻게 그런 공연을 했는지, 나 자신도 이해가 잘 되지 않는다. 사랑의 힘이었다고 믿고 싶다.

당시의 공연 자료는 마키우나스가 찍은 단 한 장의 사진밖에 남아 있지 않다. 이 사진이 잡지 등에 실렸는데, 이미지가 워낙 강렬해서 보는 사람들에게 선명한 인상을 남겼던 모양이다. 비록 공연을 직접 본 사람의 수는 아주 적었지만, 그 사진으로 구보타 시게코는 순식간에 대담한 전위예술가로 사람들의 입에 오르내렸다. 그 모든 것이 실은 남준의 기획으로 이루어진 공연이었다는 사실은 비밀에 부쳐진 채로.

거침없이 플럭서스

외설과
예술 사이

　　　　　　　　　뉴욕 아방가르드 페스티벌 공연
을 통해 예술적 유대감을 확인한 남준과 샬럿 무어맨은 1965년부
터 유럽 순회공연을 다녔다. 그들은 파리, 로마, 베를린, 프랑크푸
르트, 스톡홀름 등 유럽 각지에서 퍼포먼스를 펼쳤다.

　음악과 성性에 대한 남준의 철학은 독특하면서도 시대를 앞서
갔다. 그는 항상 미술과 문학에서 그러듯이 음악에서도 성을 다뤄
야 한다고 말했다. 그는 자신의 신념을 이렇게 표현했다.

> 진지함을 유지한다는 이유로 음악에서 성을 제거하는 것은 도리어
> 음악의 진지함을 해치는 행위다. 음악도 문학, 미술과 동등한 위치의
> 고전예술이다. 따라서 음악도 음악계의 D. H. 로렌스, 음악계의 지그
> 문트 프로이트가 필요한 것이다.
> 　　　　　　　　　– 〈오페라 섹스트로니크Opera Sextronique〉 서문

남준의 이 같은 철학에 흔쾌히 호응하고 용감하게 거들고 나선
게 샬럿이었다. 사실 샬럿을 만나기 이전부터 남준은 반라 차림으

로 클래식 음악을 연주해줄 음악가를 찾고 있었다. 이를 위해 일본 전위음악가인 시오미 미에코에게 부탁하기도 했지만 퇴짜를 맞았다. 그가 아는 다른 전위예술가 앨리슨 놀스Alison Knowles는 과격한 퍼포먼스를 했지만 클래식 연주자가 아니었다. 반드시 고전 음악 연주자여야 한다는 게 남준의 조건이었다.

반면 정통파 첼리스트인 샬럿은 퍼포먼스를 위해 옷을 벗는 것을 마다하지 않았다. 더 좋은 건 그녀가 음악적인 재능뿐 아니라 미모와 매력적인 몸매, 예술가로서의 섬세한 감수성까지 두루 갖추고 있다는 것이었다. 요컨대 남준이 찾아 헤매던 퍼포먼스 동반자로서 아주 적합한 인물이었던 것이다.

보수적인 미국 남부 출신인 그녀가 처음부터 노골적으로 벗은 몸을 드러내고 공연을 한 것은 아니다. 선정적인 공연의 발단은 예기치 못한 일에서 비롯되었다.

1965년 5월, 남준과 샬럿은 장 자크 르벨이 파리 몽파르나스의 미국 문화원에서 열렸던 '표현의 자유 페스티벌Festival de la LibreExpression'에서 함께 공연을 할 예정이었다. 이미 일 년여 동안 호흡을 맞춰온 터였다. 원래는 정상적인 연주복을 입기로 되어 있었으나, 공연 당일 저녁, 문화원에서 리허설을 막 끝낸 샬럿이 숙소에 검은 드레스를 놓고 왔다며 호텔에 갔다 와야 한다고 소리쳤다. 개막 30분을 남긴 상황이었다. 밖을 보니 교통체증 때문에

거리가 꽉 막혀 이대로 호텔에 갔다가는 도저히 공연 시간까지 올 수 없는 상황이었다. 까다로운 프랑스 관객들이 투덜거리며 집으로 돌아갈 게 뻔했다. 그때 남준은 '커다란 투명 플라스틱 보호막이 둘둘 말려' 있는 것을 발견했다. 남준은 즉각 그걸 손가락으로 가리키며 샬럿에게 말했다.

"어때? 저걸 이브닝드레스로 입는 거야."

그러자 샬럿이 소리쳤다.

"말도 안 돼!"

그러나 결국 그녀는 루비콘 강을 건넜다. 남준의 설득 끝에 급기야 속이 훤히 비치는 투명한 비닐을 몸에 두르고 무대에 선 것이다. 맨 정신으로는 아무래도 어려웠는지 무대에 오르기 전 스카치위스키를 한 잔 걸쳤다고 한다. 그녀가 나타나자 프랑스 관객들은 장내가 떠나갈 듯 박수를 쳤다. 샬럿은 스카치를 한 모금 더 마시고 격정적인 연주를 시작했다. 술기운이었는지 너무 긴장한 탓이었는지 결국 무대 위에서 쓰러져버렸다. 바로 이날 이후 샬럿의 전위적인 공연이 본격적으로 시작된 것이다.

1965년 뉴욕에서 선보인 존 케이지의 〈현악기 연주자를 위한 26′ 1.1499″〉를 해석한 퍼포먼스도 그중 하나다. 이 퍼포먼스는 〈현악기 연주자를 위한 26′ 1.1499″〉를 연주하던 샬럿이, 윗옷을 찢고 두 손으로 첼로 줄을 붙잡아 스스로 인간 첼로가 된 남준을 껴안고 그를 악기 삼아 연주하는 퍼포먼스였다.

존 케이지의 〈현악기 연주자를 위한 26′ 1.1499″〉(1955)를 해석한 퍼포먼스(1965)

Photo by Peter Moore ⓒ Estate of Peter Moore/VAGA, New York, NY

클래식 음악과 성의 결합을 추구했던 남준이 작곡한 곡이 있다. 바로 〈오페라 섹스트로니크〉. 1966년 독일 아헨에서 초연된 이 작품에서 샬럿은 아예 나신을 드러냈다. 이 작품은 이후 1967년 뉴욕에서도 공연돼 엄청난 센세이션을 일으킨다. 4막으로 구성된 이 작품에서 샬럿은 1막은 비키니 차림으로, 2막은 젖가슴을 그대로 드러낸 토플리스로, 3막은 아랫도리를 벗고, 그리고 마지막 4막에서는 완전한 누드로 연주를 하게 되어 있었다. 당시 미국은 유럽보다 훨씬 보수적인 사회였다. 첼리스트가 옷을 다 벗고 연주할 거라는 이야기가 돌자 당국은 공연을 중지하라고 요청했고, 만약 강행한다면 가만있지 않을 거라고 여러 차례 경고했다.

이런 통보를 의식한 탓에 뉴욕 시네마테크에서 열린 이 공연에서는 특별히 200명을 엄선해 그들에게만 초대장을 발송했다. 일반인의 입장은 금지된 비공개 공연이었던 것이다. 시간이 되어 막이 오르자 샬럿은 어둠 속에서 번쩍이는 비키니 차림으로 등장해 첼로를 연주했다. 1막이 끝나고 2막이 시작되자 예고된 대로 샬럿은 가슴을 완전히 드러낸 차림으로 연주하기 시작했다. 그러자 즉시 사복 경찰관 3명이 무대 위로 뛰어올라 샬럿의 상반신을 코트로 덮어버린 뒤 즉각 경찰서로 끌고 갔다. 작품의 작곡자이자 제작자인 남준도 함께 연행되었지만, 그는 양복 차림으로 공연장에 점잖게 앉아 있던 덕에 훈방 조치되었다. 반면 샬럿은 결국 풀려나긴 했지만 외설 혐의로 재판에 붙여졌고, 이 사건은 '외설과

예술의 자유 논쟁'으로 비화되어 미국 예술계 전체의 뜨거운 화두가 되었다.

샬럿이 법정에 서게 되자 애가 닳은 남준은 그녀를 구출해내기 위해 백방으로 뛰어다녔다. 미국은 물론 유럽에 있는 유명 예술가를 동원하는 것도 마다하지 않았다. 그는 프랑스 시인이자 정치 운동가인 장 자크 르벨에게 편지를 보내 뉴욕 주지사에게 샬럿의 사면을 요구하는 탄원서를 보내달라고 사정하기도 했다.

이렇게 고맙다는 답장을 늦게 보내는 나를
100000000000000000000000000000번 용서해 주게나.

자네의
멋진 전보,
100000000000000000000000000000000000번 넘게 고맙다네.

이렇게 시작하는 편지에서 남준은 다음과 같이 요청했다.

샬럿 무어맨이 유럽에서는 진지하고 역동적인 아방가르드 예술가로 존경받는다는 사실. 자네가 샬럿을 위해 파리 미국 문화원에서 음악회를 열었다는 것. 그녀가 그 음악회에 알몸으로 등장했는데도 경찰이 간섭하지 않았다는 것. 오히려 파리에서는 이 공연에 대해 전체적

으로 평이 좋았고, 비평가들도 호의적이었다는 것. 전 세계 아방가르드 예술가들이 얼마나 분개하는지, 친절하면서도 단호하게 항의해주게나.

어쨌거나 재판은 시작되었고 그 후 생각지도 못했던 문제가 발생했다. 빈털터리 예술가 처지에 변호사 비용을 마련하는 게 보통 일이 아니었던 것이다. 남준은 결국 이 문제도 자기식으로 풀었다. 1968년 6월 10일 샬럿 무어맨과 함께 한국의 가야금 명인 황병기를 동원하여 뉴욕 타운홀에서 전위적인 '재판기금 모금 연주회'를 열었던 것이다.

남준이 황병기를 알게 된 건 그의 누나를 통해서였다. 두 번째 누나 백영득은 한국에서 큰 다방을 운영하고 있었는데, 가야금을 배우고 싶은 마음에 어느 날 황병기에게 전화를 걸어 레슨을 청했다. 황병기가 이를 허락하여 그를 스승으로 모시고 열심히 배우다가 한 1년쯤 지난 뒤에 그녀는 황병기에게 "전위예술을 한다고 난리를 치는 남준이라는 동생이 있다"고 무심결에 말했다. 당시 한국에서는 백남준이라는 괴짜 예술가의 이름이 거의 알려지지 않은 상태였다. 그러나 황병기는 『음악예술』이라는 일본 잡지를 통해 남준을 잘 알고 있었다.

이런 가운데 1968년 5월 말경, 황병기는 아시아 소사이어티의 초청으로 뉴욕에서 가야금 연주를 할 기회를 얻는다. 뉴욕에 도착

한 황병기는 평소 만나고 싶었던 남준에게 전화를 해 자신이 작은누나의 가야금 선생이자 경기고 후배임을 밝혔다. 그렇지 않아도 비슷한 연배의 한국인을 그리워하던 차에 학교 후배가 제 발로 찾아와 전화를 걸었으니 한 걸음에 달려 나가고 싶었을 것이다. 남준은 전화를 받자마자 대뜸 "바로 만나자"고 한 후 황병기를 지저분하기 짝이 없는 자신의 스튜디오로 불렀다. 그런 뒤 그를 데리고 차이나타운의 아주 작은 중국음식점으로 데리고 가 이야기꽃을 피웠다. 당시 시대 상황에서 두 사람은 모두 일반적인 경기고 출신들로서는 절대 하지 않을 예술, 그것도 비디오아트와 가야금을 하던 별종 중의 별종들이었다. 이들은 만나자마자 의기투합했다.

어쨌든 이날 이후 두 사람은 급속히 가까워졌고, 그리하여 남준은 황병기에게 샬럿의 변호사 비용을 마련하기 위한 공연에 출연해줄 것을 요청한다.

이런 곡절 끝에 무대에 오른 황병기는 평소와 다름없이 한복을 갖춰 입고 등장했다. 즉흥적인 남도 선율이 공연장에 울려 퍼지자 샬럿이 비키니 수영복을 입은 채로 커다랗고 까만 자루를 들고 나왔다. 그 자루에는 지퍼가 달려 있었다. 샬럿은 지퍼를 열고 그 안으로 들어갔다. 그러고는 안에서 지퍼를 닫고 무대 위에서 가야금 소리에 맞춰 굴러다녔다. 그러다 가끔 지퍼를 열고 바깥을 내다보기도 하고 팔과 다리를 내밀었다가 집어넣기도 했다. 당시 황

거침없이 플럭서스

병기는 가야금 연주에 집중하고 있었지만 이렇게 낯설고 독특한 무대는 처음이어서 적잖은 충격을 받았다고 훗날 털어놓았다.

미국 법원은 결국 〈오페라 섹스트로니크〉는 외설이 아닌 예술이라는 남준 등의 주장을 받아들여 샬럿에게 선고 유예 판결을 내린다. 남준과 샬럿의 완벽한 승리였다. 이후 샬럿에겐 '토플리스 첼리스트Topless Cellist'란 별명이 죽을 때까지 따라다녔지만, 어쨌거나 두 사람은 '예술의 자유'의 아이콘으로 떠오르게 되었다.

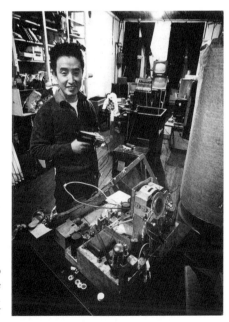

커넬 가 스튜디오에서 백남준(1965)
Photo by Peter Moore
ⓒ Estate of Peter Moore/VAGA,
New York, NY

두 사람을 바라보는 나의 심경은 참으로 복잡하고도 미묘했다. 그냥 예술적 동반자로만 보아 넘기기에는 샬럿은 너무도 아름답고 매력적인 여자였다. 게다가 두 사람은 늘 붙어 다니며 유럽 여러 도시에서 순회 공연을 했다. 아슬아슬한 마음이 들었다. 한편 남준에게는 다른 예술적 잠재력과 에너지가 훨씬 많은데, 왜 이런 미덥지 않은 퍼포먼스에 시간과 재능을 낭비하는가 하는 의문도 들었다. 그에게는 비디오아트처럼 빛나는 재능을 발휘할 좋은 장르가 있지 않은가. 그의 예술세계를 존중하지만, 샬럿과 벌이는 해프닝에 대해서는 너그러울 수가 없었다. 그래서 때로 이 문제를 가지고 논쟁을 벌이기도 했다.

"당신이 샬럿과 벌이는 해프닝은 찬사보다 적을 더 많이 만들어요."

"그게 내 인생이야. 그냥 하고 싶어서 할 뿐이야."

"왜 그런 일을 하나요. 당신은 지금 스스로의 재능을 낭비하고 이름을 더럽히고 있어요."

"더 이상 산소리하지 마."

늘 이런 식이었다. 샬럿과의 공연에 관한 한 남준은 내 말을 결코 받아들이려 하지 않았다.

거침없이 플럭서스

천재 예술가를
사랑한다는 것

남준이 샬럿과의 순회공연을 위해 뉴욕을 비우는 날이 많아질수록 나의 외로움도 커졌다. 군중 속의 고독을 뼛속 깊이 느끼게 하는 곳이 지구상에 뉴욕만 한 데가 있을까. 이런 외로움을 아는지 모르는지 남준의 정신은 온통 예술에만 쏠려 있었다. 사랑은 더 많이 좋아하는 사람이 지는 게임이다. 관심의 대부분은 예술뿐이고, 아주 이른 나이에 고향을 떠나 세계 이곳저곳을 떠돈 유목민 백남준을 연인으로 만들어 내 안에 들어앉히는 것은 어쩌면 처음부터 불가능한 바람이었는지도 모른다. 그는 너무나 자유로운 영혼이었다.

비록 그와의 사랑 게임에서는 늘 패자였지만, 다른 사람들과의 관계에선 조금도 꿀릴 것이 없었다. 나는 활달하면서도 붙임성이 있어 많은 남자들이 따르는 편이었다. 당시 일본 상류층 집안에서 자란 오노 요코가 뉴욕에 건너와 전위예술가로 활약하면서 미국 남자들로부터 큰 인기를 얻고 있었는데, 그 영향 때문인지 뉴욕 예술계에서는 일본 여자에 대한 환상이 있었다. 오노 요코의 친구이기도 한 일본에서부터 알고 지내던 현대음악 작곡가 고스기 다

케히사小杉武久는 "뉴욕이 싫어졌으니 일본에 돌아가서 결혼하자" 며 졸라대곤 했다. 남준처럼 존 케이지를 추종하던 유태인 작곡가 데이비드 베어먼David Behrman 역시 나를 좋아했다. 하버드대학을 졸업한 데이비드는 돈 많은 상류층 유태인 가정의 도련님이었다. 그의 아버지 새뮤얼 베어먼은 유명한 극작가로 1930~40년대 수준 높은 희극을 일컫는 브로드웨이 '하이 코미디'의 창시자였다. 그는 일본 여자에 대한 호감을 솔직하게 털어놓으며 결혼을 청했다.

"난 창의적이고 품위 있는 일본 여자가 좋아. 시게코, 게다가 너는 훌륭한 예술가야. 너와 평생을 함께하고 싶어……."

나름 모두 만만치 않은 재능과 배경을 가진 사람들이었다. 그러나 나는 이들의 프러포즈를 모두 거절했다. 내가 사랑한 사람은 남준이었기 때문이다. 그의 안에 번뜩이는 예술적 천재성은 나를 더욱 홀리게 만들었다. 나는 처음 만났을 때부터 그가 천재임을 알았다. 그리고 섬광처럼 번뜩이는 그의 천재성에 감탄한 적이 한두 번이 아니었다. 그중에서도 가장 인상적이었던 것은 범인으로서는 도저히 따라갈 수 없는 총명함이었다. 작곡과 미학을 전공했지만 비디오아트에 천착하면서 남준은 TV와 관련된 전문기술을 너무나도 쉽게 빨아들였다.

1960년대 초 일본에서 비디오아트를 개척할 무렵, 남준은 『TV 수리법』이나 『TV 회로도』처럼 가전제품 수리공이나 읽을 법한 전문서적을 수십 권 사다놓고 읽고 또 읽었다. 뿐만 아니었다. 전

기회로를 이해하기 위해 필요하다며 물리학 교과서를 구해 물리학을 공부했다. 어찌나 열심히 했는지, 그가 사랑하는 건 예술이 아닌 테크놀로지일 거라는 생각이 들 정도였다.

남준은 때론 이런 이야기도 했다.

"물리학은 시처럼 로맨틱하고 수학은 잘 어우러진 악보 같아."

텔레비전의 내부회로를 조작해 화면의 색깔과 형태를 변환시키는, 당시로서는 최첨단 기술이라 할 수 있는 지식들을 그는 사실상 독학으로 깨우쳤던 것이다. 그리하여 나는 확신했다.

'이 사람은 정말로 천재로구나!'

예술가이면서 과학과 기술의 장르를 넘나들었던 위대한 인물인 레오나르도 다 빈치처럼 남준 역시 예술적 감각과 식견, 과학기술에 대한 이해, 그리고 인류문명에 대한 깊은 통찰력을 지닌 사람이라고 나는 분명히 확신했다. 이런 터라 가난하고 고독하되 누구도 범접할 수 없는 천재를 연인으로 두었다는 점에 진실로 행복했다.

그러나 시간이 흐르면서 각박한 뉴욕의 삶은 나의 몸과 영혼을 서서히, 그러나 확연히 지치게 만들었다. 학생비자를 받아 뉴욕대NYU에서 공부하려 했지만 비싼 등록금이 문제였다. 그래서 대신 학비가 싼 브루클린 미술관 예술학교에 다니면서 낮에는 조각을 하고 밤에는 일식 레스토랑에서 웨이트리스로 일했다. 그래도 생활비가 쪼들려 일본인 가정의 초등학생에게 미술을 가르치기도

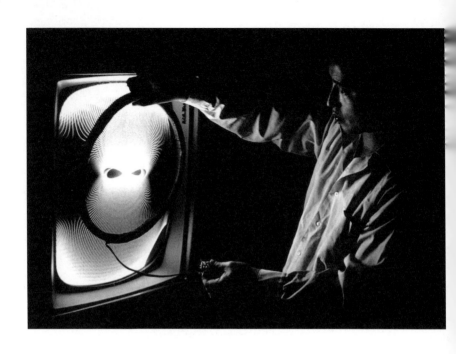

백남준은 TV의 내부회로를 조작해 화면의 색깔과 형태를 변환시키는
최첨단 기술을 순전히 독학으로 깨우쳤다.

백남준, 〈탈자기〉(1965)
Photo by Peter Moore ⓒ Estate of Peter Moore/VAGA, New York, NY

했다. 공연장에서 우연히 만난 대학 친구 소개로 일본 무역협회에서 임시직으로 일하기도 했다. 닥치는 대로 돈을 번 것이다. 그러나 아무리 뼈 빠지게 일해도 벌 수 있는 금액은 뻔했다.

남준에게 나와의 사랑이 더 중요한 건지 샬럿과의 예술이 더 중요한 건지 알 수 없어, 아니 오히려 어떤 면에서는 그녀와 더 깊은 교감을 가지고 있는 것처럼 보여 때때로 나는 마음의 상처를 입었다. 게다가 경제적 어려움 때문에 심신이 지쳐 있는 와중에 다른 남자들의 구애가 계속 이어지니 마음이 흔들렸다. 그중에서도 데이비드의 구혼은 끈질겼다.

'내가 사랑하는 사람이 아닌 나를 사랑해주는 사람과 결혼해야 하는 것 아닌가.'

번민에 번민을 계속하던 나는 결국 남준의 스튜디오를 찾아갔다. 여느 때와 다름없이 이야기를 나누고, 사랑을 하고, 그리고 나는 참고 참았던 말을 꺼냈다.

"남준, 언제까지 당신을 기다리면 될까요."

남준은 말이 없었다. 조금 전까지 우리는 뜨겁게 사랑을 나누지 않았던가.

"나는 당신을 오래 기다릴 수 없어요."

"……."

침묵하는 그를 보니, 어쩌면 이 남자에게 결혼은 존재하지 않는 단어일지도 모른다는 생각이 들었다.

"데이비드가 자기와 결혼해달래요. 그와…… 결혼해요?"

사력을 다해 그 말을 꺼냈다. 그의 강한 부정을 기대하면서. 그런데 결코 듣고 싶지 않은 말을 듣고야 말았다.

"……그래, 데이비드와 결혼해. 난 결혼 같은 것과 맞지 않는 사람이야."

순간 머릿속이 멍해지면서 하얗게 변했다.

아, 이 무심한 남자…….

선택의 여지가 없어진 셈이었다. 결국 나는 안타까움 속에서 남준을 떠나 데이비드와 결혼했다. 사실 두 사람은 독일에서 함께 공부한 동기였다. 그렇기에 남준은 데이비드가 어떤 사람인지 잘 알고 있었다. 바람기 없고 도박도 할 줄 모르는 무척이나 성실하고 안정적인 사람이라는 걸. 어쩌면 그래서 내가 데이비드와 결혼하는 걸 반대하지 않았는지도 모른다.

당시 미국 젊은이들 가운데 히피 문화에 심취한 사람들이 많았다. 데이비드 역시 존 케이지의 후원자인 건축가 안드레 윌리엄이 조성한 히피 마을에 살고 있었다. 윌리엄은 맨해튼 북서쪽 스토니포인트에 산을 소유하고 있었는데, 여기에 존 케이지를 위한 집을 지어 주었다. 이곳에 한 영화제작자는 돔을 세웠고, 또 다른 전위예술가들도 속속 모여들어 자유로운 공동체를 만들었다. 헝가리 출신의 한 여성미술가는 게이인 존 케이지를 쫓아다니다 결국 영국 수학자와 결혼한 후 이곳으로 와서 근사한 정원이 딸린 집

을 짓고 살기도 했다. 데이비드는 종종 나를 이 코뮌에 데려가곤 했는데, 결혼식도 이곳에 있는 그의 친구 데이비드 추만의 집에서 치렀다.

다른 히피 거주지처럼 이 코뮌에서도 인디언 문화가 유행하여, 많은 이들이 인디언 음식을 먹고 인디언 음악에 맞춰 춤을 추며 놀았다. 이곳의 삶은 문명을 거부한 자급자족식 생활이었다. 거의 모두가 농사를 짓고 여기서 나오는 수확물을 요리해 먹고 살았다. 케이지는 근처 산에서 버섯을 따다 코뮌 식구들에게 버섯스프를 끓여주곤 했다. 버섯에 대한 케이지의 사랑은 유난해서 그의 작품 속에도 버섯이 자주 등장할 정도였다. 이곳 스토니포인트에 케이지가 히피 코뮌을 만든 것도 이 지역 산에서 버섯이 많이 나오기 때문이었다. 일본의 유명한 쌀 산지인 니가타 출신답게 나 역시 텃밭을 일궈 유기농 채소와 꽃을 키웠다. 코뮌의 분위기는 자유 그 자체였다. 주민들은 때론 근처 폭포로 놀러 가서 알몸으로 물놀이를 하기도 했다.

이곳에서 색다른 경험을 하기도 했다. 퍼포먼스 출연이었다. 앞뒤는 이랬다. 포르노 논란을 일으킬 정도로 극단적인 작품으로 유명한 페미니스트 아티스트 캐롤리 슈니먼Carolee Schneemann이 어느 날 나를 찾아왔다. 그러더니 "베트남전 반전공연을 하는데 주요 배역인 베트남 여인 역을 맡을 적임자를 찾을 수 없으니 좀 맡아달라"고 부탁했다. 나는 조각가 출신이라 공연과는 담을 쌓고 지

내온 처지였다. 오로지 딱 한 번, 남준의 부탁을 받고 〈버자이너 페인팅〉 퍼포먼스를 한 게 예외라면 예외였다. 그러나 베트남전 반전운동과 여성해방운동에 관심이 많았던 까닭에 흔쾌히 슈니먼의 청을 수락했고, 20분 30초짜리 반전 퍼포먼스 〈스노스Snows〉에 베트남 여인으로 출연했다. 이런 크고 작은 즐거움을 누리면서 나는 3년 동안 스토니포인트의 히피촌에서 지냈다.

평화롭지만 단조로운 삶은 그러나 어느덧 나를 무료하게 만들었다. 산에서 버섯을 뜯고 채소를 키우는 생활이 전부였다.

'내가 여기서 뭘 하고 있는 거지?'

이런 회의가 드는 순간이 잦아졌다. 결혼생활로 인한 갈등도 커졌다. 원인은 데이비드의 유태인 부모였다. 시아버지 새뮤얼 베어먼은 가난한 식료품 가게 아들로 태어나 자수성가한 입지전적인 인물이었다. 가난에 찌든 유년의 기억으로 그는 백만장자가 되고 나서도 늘 시커멓게 변한 바나나만 먹었다. 어렸을 적 가게에서 파는 싱싱한 바나나는 건드려보지도 못한 채 늘 변색해 못 팔게 된 것들만 먹고 자란 탓이었다. 그런데 그는 일본을 극도로 증오했다. 그럴 만도 했다. 2차 대전 당시 일본이 유태인 6백만 명을 죽인 독일과 동맹국이었으니 말이다. 시아버지는 데이비드와 내가 결혼하기 전에 아들에게 "영국 여자를 만나 결혼하라"고 입버릇처럼 말하곤 했다. 일본인 며느리를 맞는 것이 썩 내키지는 않았겠지만 그래도 아들이 일단 선택을 했다면 이를 받아들이고 내

거침없이 플럭서스

게 최소한의 예의는 지켜야 하지 않겠는가. 마마보이 같은 데이비드의 성격도 나를 실망케 했다. 좋은 성품을 가진 사람이었지만 우유부단한 데가 있어 중요한 일이 생기면 늘 부모에게 달려가 묻곤 했다. 니가타 벌판을 돌아다니며 강한 성품을 길러온 나로서는 영 못마땅한 부분이었다.

그러던 어느 날 저녁, 3년간 이어왔던 데이비드와의 결혼생활에 종지부를 찍는 결정적인 사건이 발생한다. 오랜만에 시댁을 찾아간 때였다. 시아버지가 가족들이 모인 저녁식사 자리에서 "독일인이나 일본인이나 다 전쟁에 광분한 몹쓸 민족"이라고 대놓고 비난했다. 얼굴이 화끈거렸다. 그리고 억울했다. 2차 대전 때 나는 어린아이에 불과했다. 그런데 왜 내가 여기서 이런 수모를 겪어야 하나. 결국 울면서 자리를 박차고 나왔다. 내가 일본인이라는 사실 때문에 그들이 그렇게 화가 난다면 우리는 결코 가족으로 묶일 수 없다고 생각했다.

"나도 이 유태인 집안과는 이제 영영 이별이다."

그 집을 나오면서 이렇게 중얼거렸다.

연약한 심성을 가진 남편 데이비드는 눈물을 흘리면서 나를 붙잡았다. 일본의 어머니도 내가 이혼한다는 이야기를 듣고 극구 말렸다.

"남편이 좋은 사람이면 시부모 별난 것 정도는 견딜 수 있단다. 시게코, 네가 좀 참으렴."

그러나 나는 단호했다. 보수적이고 부유한 유태인 시댁은 니가
타 벌판에서 야생초처럼 자란 나에게는 맞지 않는다는 걸 잘 알
고 있었으므로.

바람처럼 온 세상을 돌아다니던 남준은 1969년 9월부터 미국
서부의 캘리포니아로 날아가 있었다. 플럭서스 동지이자 해프닝
의 선구자인 앨런 캐프로Allan Kaprow가 캘리포니아예술대학California
Institute of Arts 학장으로 취임한 뒤 이곳에 비디오학과를 만들겠다며
그를 불러들인 것이다. 당시 캘리포니아에는 남준 외에 딕 히긴스
Dick Higgins, 앨리슨 놀스, 에멋 윌리엄스Emmett Williams 등 많은 플럭서
스 예술가들이 초청되어 학생들을 가르치고 있었다. 데이비드를
떠나온 나는 당장 남준에게 전화를 걸었다.

"남준, 나예요, 시게코."

"여어, 시게코. 잘 지냈어?

"당신이 있는 캘리포니아로 가겠어요."

"뭐라고? 당신은 데이비드와 결혼했잖아."

"했지요. 그런데 지금은 아니에요. 헤어졌어요."

남준이 놀란 듯 아무 말이 없었다.

"난 당신과 결혼하고 싶었어요. 당신도 그걸 잘 알지요? 그런데
당신이 거부했기 때문에 못 한 거예요. 그러나 이젠 선택의 여지
가 없어요. 당신은 지금 캘리포니아에 혼자 있고, 나도 이혼해서

거침없이 플럭서스

나를 그토록 불만스럽게 했던 무심함이 이렇게 편안할 수도 있구나. 3년의 시간을 돌아 다시 남준에게 돌아온 날. 나는 긴 여행에서 돌아온 사람처럼 아주 편안한 잠을 잘 수 있었다.

홀몸이에요. 당신 곁으로 지금 당장 갈 거예요."

중간에 그가 내 말을 끊기라도 할까 봐 나는 하고 싶은 말을 순식간에 쏟아냈다. 잠시 침묵이 이어지더니 이윽고 그가 대답했다.

"……그래, 시게코 마음대로 해."

늘 그런 식이었다. 남준은 항상 결정을 내리지 않았다. 무언가를 판단하고 추진하는 건 언제나 내 몫이었다. 그런데 그 순간만은 그의 이런 성격이 그렇게 고마울 수가 없었다. 행여 오지 말라고 한다면, 나는 갈 데가 없었다. 막지 않는 게 어디인가. 마음대로 하라는 이야기를 들은 그 길로 캘리포니아행 비행기에 몸을 싣고 서부로 날아갔다. 6시간 반의 비행 끝에 마침내 LA공항에 착륙했다. 남준이 캘리포니아에서 살기 시작한 후 두 달쯤 지난 1969년 11월이었다. 비행기에서 내려 로비로 나오니 미리 연락을

받고 나온 남준이 기다리고 있었다.

"어, 시게코, 왔어?"

남준은 싱긋 웃으며 나를 반갑게 맞아주었다. 마치 엊그제 헤어지고 다시 만난 사람처럼 자연스럽게. 아무것도 묻지 않았고, 나 역시 무엇도 설명하거나 부연할 필요가 없었다. 나를 그토록 불만스럽게 했던 그의 무심함이 이렇게 편안할 수도 있구나. 3년의 시간을 돌아 다시 남준의 옆으로 돌아온 그날, 나는 긴 여행에서 돌아온 사람처럼 아주 편안한 잠을 잘 수 있었다.

캘리포니아 드림은
없다

　　　　　　　　　　　캘리포니아의 삶은 그런대로 편
했다. 무엇보다 대학 강사가 된 남준이 매달 고정적으로 월급을
가져오니 경제적으로 안락했다. 방랑벽이 있는 남준도 이때만큼
은 캘리포니아에서 꼼짝도 하지 않았다. 마침 유럽 순회공연을 함
께 다녔던 샬럿이 프랭크라는 이탈리아계 남자와 결혼해 신혼생
활을 하느라 여행을 자제하고 뉴욕에만 머물렀던 것도 한 이유였
다. 샬럿보다 어린 프랭크는 이탈리아계답게 명랑하고 매력적인
사내였다.

　캘리포니아에 가서 보니 남준은 다른 플럭서스 예술가 외에 일
본에서 불러들인 아베 슈야와도 함께 살고 있었다. 한평생 남준의
곁을 지키며 그가 비디오 아티스트로 성공할 수 있도록 기술적인
도움을 준 아베 슈야는 원래 일본에서 일하던 TBS의 전기기술자
였다. 일본에서부터 함께 작업했는데, 남준이 캘리포니아로 옮긴
뒤 그를 설득하여 함께 지내면서 계속 기술적인 스승으로 삼았던
것이다. 처자식까지 딸린 아베가 가족을 일본에 두고 남준을 따
라나서게 된 것은 물론 그에게서 성공의 가능성을 발견했기 때문

이다. 그럼에도 남준과 함께하겠다며 번듯한 직장을 버리고 간 건 보통사람 눈에 미친 짓으로 보였음이 틀림없다. 아베에게 남준을 소개시켜준 사람도 나중에 아베 가족에게 찾아가 진심으로 사과했다고 한다.

이렇듯 각자의 사연을 품고 캘리포니아로 모여든 남준과 나, 아베는 작열하는 햇살 아래에서 자유로운 분위기를 만끽하며 전에 없던 편안한 나날을 보냈다. 우리는 매주 주말이면 LA에 위치한 '리틀 도쿄'라는 일본인 지역으로 가서 우동 등 일본 음식을 먹는 것을 낙으로 삼았다. 이때도 남준은 빠지지 않고 〈뉴욕타임스〉를 사서 읽었다. 뉴욕에서 연 자신의 첫 비디오아트 전시회를 호평해 준 뒤부터 그는 이 신문에 전폭적인 신뢰와 애정을 보내며 늘 끼고 살았다.

지나친 안락함은 예술가에게는 독이다. 나른하고 느릿느릿한 캘리포니아의 생활은 모처럼 달콤했으나 시간이 지날수록 가슴 한쪽에서 불안한 마음이 고개를 들었다. 치열함에 대한 향수가 일어나기 시작한 것이다. 어디든 걸어 다닐 수 있는 뉴욕과는 달리 LA에서는 늘 차를 타고 움직여야 한다는 사실도 점점 불만거리가 되었다.

남준의 험한 운전솜씨 역시 LA 생활에 대한 불평을 부추겼다. 당시 그는 폭스바겐 비틀을 몰았다. '딱정벌레차'라는 별명을 가진 실속형 명차였는데 문제는 너무나 오래됐다는 점이었다. 어찌

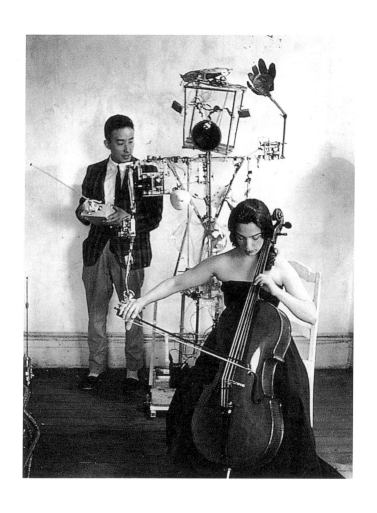

백남준과 샬럿 무어맨, 그리고 아베 슈야와 함께 만든 전자로봇 〈K-456〉(1964)
Photo by Peter Moore ⓒ Estate of Peter Moore/VAGA, New York, NY

나 낡았던지 운전석 바닥이 뻥하니 뚫려 도로를 달리다 밑을 내려다보면 길바닥이 어지럽게 지나갔다. 발이라도 빠지면 어쩔까 싶어 아찔했다. 학교와 집, 슈퍼마켓 등을 오가려면 천상 이 차를 타야 하는지라 하루에도 서너 번씩 이 고물차로 고속도로를 달렸다. 또 남준이 어찌나 험하게 운전을 하는지, 길에만 나서면 번번이 교통사고가 날 것 같은 공포감에 비명을 질러댔다. 주택가 도로에서는 답답할 정도로 느릿느릿 달리는데, 어찌된 영문인지 고속도로만 타면 미친 듯 차를 몰았다. 이러다 정말 죽을지도 모른다는 생각이 들 정도였다.

학교 학생들이 시도 때도 없이 남준이 설치해놓은 비디오 모니터, 신디사이저 등을 훔쳐가는 것도 우리를 우울하게 했다. 한번은 집 안이 갑자기 심하게 흔들리는 바람에 깜짝 놀란 남준이 침대 밑으로 기어들어가는 일이 벌어지기도 했다. 뉴욕에는 없던 지진이 일어난 것이다. 일본에서 살았던 터라 지진을 겪는 것이 처음은 아니었지만 그럼에도 그는 질겁했다.

여기저기 하루 몇 차례씩 운전을 하며 길바닥에 시간을 다 쏟아버리는 것 같은 무의미함, 현대미술의 심장부인 뉴욕을 떠나 멀리 세상의 변두리에 사는 것 같은 불안감 등으로 나는 점점 초조해졌다. 어느덧 일 년의 시간이 흘러 계약을 갱신할 때가 왔을 즈음, 남준을 붙잡고 하소연을 했다.

"이곳에서의 삶은 잠시 휴식하는 걸로 족해요. 길면 길수록 점

점 인생의 낭비가 될 거예요. 당신은 샬럿과 함께 유럽을 돌아다니며 퍼포먼스를 하던 때가 그립지 않나요?"

"……뉴욕에 가선 뭘 먹고 살 건데?"

"그럼 여기서 선생으로 살다 죽을 거예요? 학교에서 학생을 가르치는 건 창조적인 게 아니에요. 이제 우리 뉴욕으로 돌아가 다시 창작을 해요."

뉴욕으로 가고 싶은 마음이 오죽 간절했으면 마음에 걸리는 샬럿까지 들먹이며 뉴욕행을 권했겠는가.

이번에도 나의 뜻이 이뤄졌다. 나는 망설이는 남준을 끌고 뉴욕으로 돌아오는 데 성공했다.

소호
탄생의 비밀

대학에서 나오는 고정 수입을 포기하고 다시 뉴욕으로 돌아온 1971년, 우리는 각오를 단단히 했다. 다시 궁핍한 예술가의 삶이 펼쳐질 거라고. 처음에는 실제로 그랬다. 살 곳이 없어진 남준과 나는 일단 뉴욕 시에서 가난한 예술가들에게 빌려주는 아파트를 얻으려 했다. 방이 딸린 아파트를 원했지만 우리가 얻을 수 있는 건 방이 없는 작은 스튜디오뿐이었다. 아이가 없어 큰 아파트는 빌려주지 않는다는 것이었다.

그런데 어느 날 록펠러재단에서 뜻하지 않은 기쁜 소식이 날아들었다. 남준에게 뉴욕·뉴저지 지역방송인 WNET에서 일하도록 해주겠다는 것이었다. 1960년대 후반 보스턴의 WGBH 방송국에서 근무한 적이 있던 그는 이번에는 WNET 방송의 전속예술가로서 비디오 제작에 참여했다.

남준은 1969년에 아베와 함께 개발해낸 비디오 신디사이저를 이용하여 새로 취직한 WNET 방송국에서 독창적이면서 아름다운 영상을 창조해냈다. 그는 방송국의 프로듀서 사이에서 인기가 좋았다. 남들이 머뭇거리는 일들을 과감히 저지를 수 있다는 건

거침없이 플럭서스

예술가만의 특권이다. 남준은 화석처럼 굳어져버린 방송국 안의 관례와 금기의 사슬을 끊고 과감한 시도를 척척 해냈던 것이다. 그리하여 놀라운 상상력과 영감이 깃든 활약은 어느덧 WNET를 가장 앞서가면서도 진보적인 방송의 대명사로 만들어주었다.

다가온 행운은 이뿐이 아니었다. 영화, 사진 등 다양한 분야의 예술 교과과정을 개설해왔던 뉴욕 주 뉴캐슬대학에서 그에게 보조금을 주겠다고 제안한 것이다. 비디오아트가 차츰 세상에 알려지면서 새로운 예술 영역으로 자리 잡기 시작한 덕분이었다.

기대하지 못했던 뜻밖의 기반이 마련되면서 남준의 삶에 활기가 넘치기 시작했다. 좋은 일은 한꺼번에 온다고, 첼시에 자신의 이름을 딴 유명 갤러리를 갖고 있던 보니노 여사가 남준에게 개인전을 열자고 제안했다. 그리하여 1971년 보니노 화랑에서 세 번째 개인전인 '일렉트로닉 아트'가 열렸다. 지금은 비디오테이프가 자동으로 연속 재생되지만 당시에는 누군가가 일일이 되돌리며 틀어야 했다. 그 작업을 맡을 만한 사람은 나밖에 없었다.

나는 아침 10시부터 오후 5시까지 갤러리 한구석에 앉아 비디오를 틀고 되감는 작업을 계속했다. 단순노동에 지나지 않았지만 그래도 좋았다. 남준의 예술에 동참한다는 사실 자체가 나를 행복하게 만들었고, 그의 이름이 알려지면서 작품을 사려는 컬렉터들이 찾아왔기에 더욱 신이 났다.

이 전시회의 성공 이후 작품에 대한 욕심이 나날이 커진 남준

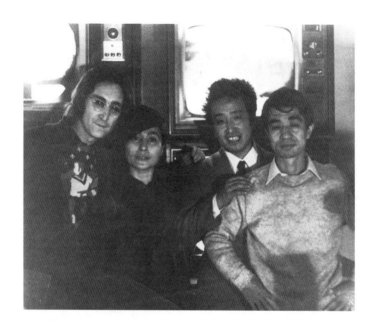

보니노 화랑에서 연 세 번째 개인전 '일렉트로닉 아트 3'에서
존 레논(맨 왼쪽), 오노 요코(왼쪽 두 번째), 아베 슈야(맨 오른쪽)와 함께(1971)

Photo ⓒ 아베 슈야(백남준아트센터 아베 슈야 아카이브 컬렉션)

은 더 스케일이 큰 대형작품을 만들고 싶어 했다. 자연히 큰 스튜디오가 필요했다. 결국 생각해낸 게 조지 마키우나스가 소유하고 있던 맨해튼 머서 가Mercer St.의 꼭대기 방이었다.

플럭서스 운동의 창시자로 엄청난 긍지를 가지고 열정적으로 일하는 마키우나스는 오래전 뉴욕에 첫발을 내디딘 나를 따뜻하게 맞아주었던 오랜 동료이기도 했다. 하지만 무척이나 섬세하고도 민감한 심성을 지녔던 탓인지 남준과 다른 동료들이 자신의 뜻을 따르지 않자 한 톨의 미련 없이 아방가르드 예술에서 깨끗이 손을 씻게 된다. 누구보다 예술을 사랑하고 죽을 때까지 신념을 굽히지 않을 것 같던 그가 말이다.

1964년 마키우나스는 자신의 만류를 뿌리치고 남준을 비롯한 앨런 캐프로, 딕 히긴스 등 플럭서스 동지들이 샬럿 무어맨과 함께 슈토크하우젠의 〈오리기날레〉 공연을 시작하자 불같이 화를 냈다. 이들을 '기회주의자'라고 비난하고 흑인음악인 재즈를 조금밖에 사용하지 않았다는 이유로 슈토크하우젠을 문화제국주의자라고 몰아붙였다. 그런다고 공연을 관둘 사람들이 아니었다. 아무리 말려도 샬럿과 어울리는 남준과 캐프로 등을 보면서 마키우나스는 참을 수 없는 배신감을 느꼈을 것이다. 그는 즉각 플럭서스의 종말을 선언하고 새로운 인생을 찾아 나섰다.

인간이란 존재는 한번 변하면 너무하다 싶을 정도로 달라지는 게 인지상정인 모양이다. 예술가의 길에서 벗어난 마키우나스는

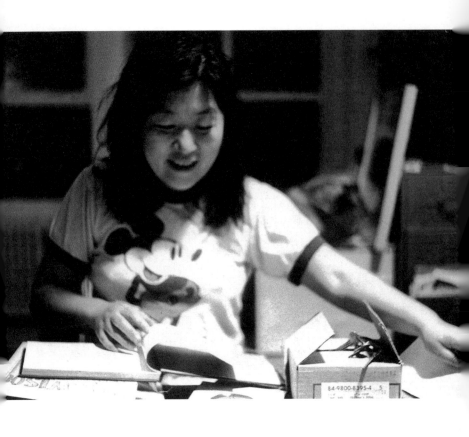

우리는 가난한 예술가들에게 빌려주는 아파트를 얻으러 갔다.
방이 딸린 아파트를 원했지만 방 없는 작은 스튜디오뿐이었다.

웨스트베스 작업실에서 시게코(1974), Photo ⓒ Beate Nitsch

이전에는 전혀 상상하지 못한 삶을 시작했다. 부동산 개발이었다.

리투아니아 출신인 마키우나스의 아버지는 베를린에서 유학한 인텔리 엔지니어였다. 그의 아버지는 발전소 설계가 전공이었는데 2차 대전이 끝나자 가족을 데리고 1947년 미국으로 이주한다. 그러고는 바로 뉴욕시립대학City College of NY의 정교수가 되었다. 무척이나 명석한 사람이었던 모양이다.

마키우나스도 아버지의 영민함을 이어받았는지 부동산 개발에도 남다른 수완을 보였다. 그는 버려진 공장지대였던 뉴욕 맨해튼 남부의 소호 지역 개발에 착수한다. 놀랍게도 그가 버려진 동네를 되살리는 데 활용한 건 예술가였다. 그는 소호 일대 건물을 리모델링한 뒤 아주 싼 값에 예술가들에게 팔아넘겼다. 예술가들이라는 족속은 예나 지금이나 궁핍하기 짝이 없으면서도 먹고 마시는 데는 무척이나 까다롭다. 소호 지역에 예술가들이 넘쳐나기 시작하자 이들의 구미에 맞는 싸면서도 제법 멋들어진 음식점, 옷가게, 술집 등이 하나둘 생겨났다. 이렇게 해서 40년이 흐른 지금 세계에서 가장 전위적이면서도 세련된 지역으로 꼽히는 소호가 태어나게 된 것이다. 이런 독창적인 도시개발 모델은 전 세계적으로 호평을 받아 많은 나라에서 모방하기도 했다. 또 공짜나 다름없던 소호 일대 부동산 값이 천정부지로 뛰면서 많은 사람들이 부자가 되었다. 이제 뒤돌아보니, 처음부터 의도했던 건 아니지만 결국 남준 패거리들과 마키우나스가 싸우는 바람에 오늘날 소호가 탄

생한 셈이다. 알고 보면 세상은 참 재미있다.

어쨌거나 나는 당시 한창 소호 개발에 열을 올리던 마키우나스를 찾아가 이 방을 팔라고 부탁한다. 그러나 늘 그렇듯 문제는 돈이었다. 우리의 형편을 누구보다 잘 아는 마키우나스였다. 단도직입적으로 돈 문제부터 걸고 넘어졌다.

"어떻게 돈을 마련할 건데?"

"남준의 아버지가 돌아가셨어."

궁색해지면 거짓말도 술술 나오나 보다. 나는 아무런 망설임 없이 둘러댔다. 비록 행색은 초라해도 남준이 엄청난 부잣집 출신이란 건 모두가 알고 있었다. 아버지의 죽음으로 막대한 유산을 받을 수 있다는 걸 암시한 것이다. 사실 남준의 아버지는 그의 독일 유학 시절 돌아가셨고, 형들의 사업 실패로 그 많던 유산은 이미 상당 부분 없어진 상태였는데…….

"……그렇다면, 좋아."

잠시 생각에 잠겼던 마키우나스는 머서 가 110번지에 위치한 허름한 건물의 꼭대기 창고를 내주겠다고 했다. 가격은 1만 2천 달러로 합의하고, 일단 3천 달러를 낸 후 한 달에 1천 달러씩 갚기로 했다. 1974년 이래 35년간 우리가 함께 산 곳이 바로 여기다.

마키우나스는 머서 가 110번지에 위치한 허름한 건물의 꼭대기 창고를 내주겠다고 했다.
1974년 이래 35년간 우리가 함께 살아온 곳이 바로 여기다.

머서 가 110번지에서 백남준(1974), Photo ⓒ Shigeo Anzai

뉴욕을
강타한

황색 재앙

큐레이터
시게코의 헌신

　　　　　　　　겨우 원하는 공간을 얻긴 했지만 다달이 잔금 갚을 일이 걱정이었다. 무조건 일부터 저지른 우리 두 사람은 돈을 마련하기 위해 정신없이 뛰어다니기 시작했다. 남준은 독일로 날아가 돈을 구했다. 당시 마르크화가 강세였기 때문에 그곳에서 작품을 팔거나 독지가들로부터 후원금을 마련해 미국으로 가져오면 적잖은 자금이 되었다. 나는 일자리를 구하러 다녔다. 그 와중에 시라큐스대학에서 비디오 큐레이터로 일하지 않겠느냐는 제의가 들어오긴 했지만 그 일을 잡을 수는 없었다. 자동차로 6시간 이상 떨어진 거리라서 통근이 불가능했고, 그렇다고 남준이 있는 뉴욕을 떠나는 것도 내키지 않았다. 그래서 마키우나스를 또다시 찾아가 일자리를 부탁했다. 고맙게도 그는 필름 앤솔로지라는 영화 관련 연구소의 비디오 담당 큐레이터 자리를 주선해주었다. 그 후 나는 창작 작업은 미뤄둔 채 비디오 큐레이터 일에 전념하기 시작했다.

　나의 주 업무는 재능 있는 젊은 작가를 발굴해 전시회를 여는 일이었다. 더불어 새로운 예술장르로 꽃피기 시작한 비디오아트

　　　　　　　뉴욕을 강타한 황색 재앙

를 각 분야로 확산시키는 것도 일이었다. 명색은 그럴듯했지만 봉급은 형편없었다. 뉴욕 맨해튼에서는 아무리 아끼고 아낀다 해도 이것저것 내다보면 한 달에 500달러는 필요했다. 스시 한 조각 사 먹지 않더라도 최소한의 전기료와 가스비, 교통비 등을 내려면 이 정도는 나갔다. 그러나 필름 앤솔로지에서 일주일간 일하고 손에 쥐는 주급은 고작 70달러. 이런 악조건 속에서도 계속 여기에 붙어 있었던 건 이 일이 남준에게 도움이 되리라는 걸 잘 알고 있었기 때문이다. 큐레이터로 일하면서 비디오아트를 널리 알리고, 관련 종사자들과 적극적으로 교류하여 인맥을 넓혀놓으면 언젠가 남준에게 좋은 기회를 열어줄 수도 있다는 나름의 계산이 있었던 것이다.

그러던 어느 날, 좋은 기회가 찾아왔다. 피아노 연주와 비디오아트를 결합한 남준만의 퍼포먼스 공연을 기획하게 된 것이다. 1974년 11월 17일, 뉴욕 우스터 가Wooster St.에 자리 잡은 플럭서스 전용 공연장에서였다. 조지 마키우나스가 꾸민 이 2층짜리 공연장은 위층에 관객들이 앉아 아래층에서 이뤄지는 퍼포먼스를 감상하도록 만들어져 있었다.

남준은 이날 천장에 비디오카메라를 매달아놓고 그 밑에서 피아노를 연주했다. 카메라에 잡힌 피아노의 건반과 손놀림은 무대 바닥에 설치된 텔레비전 화면에 확대되어 비쳐졌다. 그런데

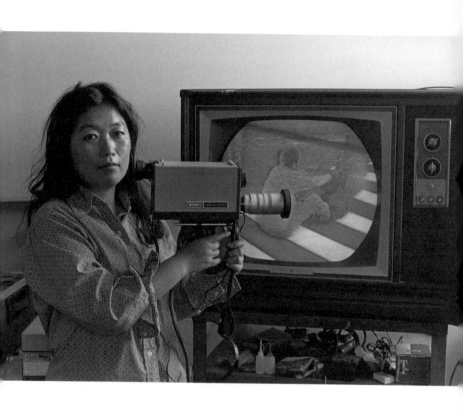

필름 앤솔로지에서 일주일간 일하고 손에 쥐는 주급은 고작 70달러. 이런 악조건 속에서도 계속
여기에 붙어 있었던 이유가 있었다.

웨스트베스 작업실에서 시게코(1972), Photo ⓒ Tom Haar

곡이 끝날 무렵, 남준이 갑자기 카메라를 천장에 매달아둔 줄을 싹둑 잘라버리는 게 아닌가. 끈 떨어진 카메라는 "꽝" 소리를 내며 건반 위로 떨어지더니 곧바로 바닥으로 굴러떨어져 산산이 부서졌다.

공연을 처음부터 끝까지 지켜본 나는 흐뭇한 미소를 감출 수 없었다. 신선한 발상도 발상이었지만 내가 그리도 못마땅해 마지않던 샬럿과의 외설스런 공연이 아니었기 때문이다. 고백하건대 나는 벌거벗은 샬럿이 나오는 남준의 공연에 대해 적개심을 갖지 않을 수 없었다. 예술이란 이름 아래 여성의 성을 이용한, 추잡하고 가벼운 눈요기에 지나지 않는다고 생각했던 것이다. 그랬기에 남준이 새로운 예술세계로 뛰어들기를 갈망했고, 그런 맥락에서 이 공연을 마련했었다.

그뿐만 아니라 이 무렵 나는 남준의 평생에 걸친 친구이자, 동료이며 가장 막강한 후원자가 될 소중한 인연을 찾아냈다. 바로 존 핸하트John G. Hanhardt라는 헌칠하고 잘생긴 젊은 큐레이터였다. 뉴욕대학 출신의 핸하트는 뉴욕 현대미술관을 거쳐 당시 휘트니 미술관에서 일하고 있었다. 유태인이던 휘트니의 첫 큐레이터가 자살하는 바람에 뜻하지 않은 행운이 그에게 돌아갔던 것이다.

핸하트는 당시 막 싹트기 시작한 비디오아트에 큰 관심을 가지고 있었다. 비디오아트라는 장르 자체가 남준이 개척한 것이니, 그가 남준을 후원해준다면 이보다 든든한 일이 있겠는가. 일

단 그와 연을 터보자는 생각으로 전화를 걸어 특강을 부탁했다. 내 이름을 들어본 적이 없던 핸하트는 〈뉴스위크〉 기자에게 "구보타 시게코가 누구냐"고 물어보았다. 그리고 기자로부터 "비디오 아티스트 백남준의 사실상의 아내"라는 얘기를 듣고는 특강을 수락했다.

특강을 계기로 핸하트와 친분을 쌓은 나는 그를 남준의 스튜디오로 데려가 두 사람이 만나도록 주선했다. 핸하트는 소탈하면서도 쾌활한 남준에게 좋은 인상을 받은 것 같았다. 결국 이 만남은 두 사람이 평생에 걸쳐 예술적 교류를 하며 끈끈한 우정을 나누는 시발점이 되었다.

독일계인 핸하트는 무척이나 철저한 사람이었다. 남준이 열었던 개인전과 그룹전에 대한 자료를 수집하면서 그의 뒤를 차근차근 밟기 시작했다. 과연 남준이 애써 연구해볼 만한 예술가인지를 따져보았던 것이다. 심지어 나중에 우리 부부가 독일에 머무르며 유럽에서 주로 활동할 때는 유럽까지 날아와 그의 작업을 분석하고 파헤쳤다. 몇 년에 걸쳐 모든 행적을 꼼꼼히 조사하고 현지답사까지 마친 후에 마침내 핸하트는 남준의 가치를 인정하고 그의 개인전을 휘트니미술관에서 열기로 결심한다.

이렇게 철저하게 준비한 일이지만 비디오아트라는 새 영역의 작가를 등장시키는 건 젊은 큐레이터에게 크나큰 부담이 아닐 수 없었다. 그의 부인이 전한 이야기에 따르면 남준의 휘트니미술관

뉴욕을 강타한 황색 재앙

개인전이 다가오자 핸하트는 자다가도 식은땀을 흘리면서 벌떡 벌떡 일어났다고 한다.

어쨌거나 남준과 핸하트의 깊은 교류는 그 무렵 막 싹트기 시작한 비디오아트라는 예술 장르를 현대미술의 꽃으로 활짝 피우는 데 중요한 역할을 했고, 나아가 뉴욕이 세계 비디오아트의 중심지로 떠오르는 데 결정적으로 기여했다. 훌륭한 예술가와 이를 알아보는 선견지명을 가진 뛰어난 큐레이터로서 두 사람은 서로에게 자양분이 되어 함께 쑥쑥 커나갔던 것이다.

20년간 휘트니미술관의 필름 및 비디오아트 담당 큐레이터로 일한 핸하트는 백남준과 구보타 시게코의 전문가가 되었고, 우리의 개인전을 기획하기도 하고 관련 서적을 내기도 했다. 이런 인연으로 2006년 3월 남준의 49재 때 한국을 방문하여 행사에 참석하는 정성을 보이기도 했다.

그는 휘트니미술관 이후 뉴욕의 또 다른 유명 미술관인 구겐하임을 거쳐 현재는 워싱턴 스미스소니언 박물관의 큐레이터로 일하고 있다. 백남준 연구의 핵심이 될 '백남준 아카이브'가 스미스소니언으로 가게 된 것도 핸하트가 그곳에서 일하게 된 것과 무관하지 않다.

시간이 좀 지난 후의 일이지만 나는 남준이 뉴욕 맨해튼의 유명 갤러리 작가로 입성하는 데에도 일조했다. 1984년에 나는 뉴

욕 소호에 위치한 '화이트 칼럼스White Columns'라는 대안공간에서 개인전을 열었다. 당시 화이트 칼럼스의 큐레이터는 불과 열아홉 살의 톰 솔로몬이라는 청년이었는데, 그의 어머니는 유명 화랑 주인으로서 뉴욕 미술계를 주름잡던 홀리 솔로몬Holly Solomon이었다. 금발머리 배우 출신으로 마릴린 먼로, 엘리자베스 테일러 등과 함께 앤디 워홀의 팝아트 모델이 될 정도로 아름다웠던 홀리는 화랑 주인으로서도 발군의 사업 수완을 발휘하여 뉴욕 미술계에서는 '팝 프린세스Pop Princess'로 불리고 있었다. 나는 톰을 통해 그의 어머니 홀리와 남준을 만나게 했고, 남준이 그녀가 운영하던 '홀리 솔로몬 갤러리'의 전속작가로 발탁될 수 있도록 도왔다. 뉴욕 미술계에서 그를 본격적으로 밀어줄 실력자를 소개한 것이다.

뉴욕을 강타한 황색 재앙

가난한
플럭서스 커플

남준은 돈에 대한 관념이 별로 없는 사람이었다. 돈이 떨어지면 적게 먹고, 아예 없으면 친구들에게 빌리거나 도움을 청하고, 그러다가 어디서 돈이 생기면 또 뒷일 생각 안 하고 거침없이 쓰는 스타일이었다. 형님으로부터 지원이 끊겨 극도로 가난하던 시절, 피자 한 쪽과 콜라를 사기 위해 필요한 돈 45센트가 없어 15센트짜리 라면을 사다 끓여 먹기도 했다.

한번은 이런 일도 있었다. 뉴욕 입성 첫해인 1964년의 어느 날 밤 12시를 넘은 심야에 누군가 내 방문을 두드리는 것이었다. 잠에서 덜 깬 상태에서 문을 열자 어둠에 눈이 익숙해지면서 희미한 실루엣이 보였다. 남준이었다.

"300달러 있으면 좀 빌려줘. 샬럿이 갑자기 필요하대. 〈오리기 날레〉 포스터를 인쇄해야 하는데 프린터 살 돈이 없대."

이 시간에 갑자기 찾아와 300달러를 달라니. 역시 예측을 불허하는 남준다웠다.

"……내일 아침 9시에 6번가로 나와요."

300달러면 당시 두어 달 생활비에 맞먹는 금액으로, 내가 가진

돈의 전부나 다름없었다. 언제 받을지 기약도 없는 상황이지만 앞뒤 생각 없이 그에게 주기로 했다. 그에 대한 끌림은 나를 무장해제 시키고도 남았다. 그때 뉴욕은 대낮에도 소매치기와 도둑이 많았다. 현금을 많이 들고 다니다가는 표적이 되기 십상이었다. 잘못하면 돈을 강탈당할지 모른다는 걱정에 허벅지까지 올라간 스타킹 속에 현금을 숨기고 약속장소로 나갔다. 주변에 사람들이 없는 걸 확인한 뒤 치마 속에서 300달러를 꺼내 남준에게 건넸다.

남준은 돈을 잽싸게 낚아채더니 어디론가 황급히 사라졌다. 나중에 들으니 곧바로 식당으로 가 그 돈으로 햄과 달걀을 시켜 아침을 먹었다고 한다. 그러고는 집으로 돌아가 오후 3시까지 쿨쿨 잤다고 했다. 남준이 샬럿에게 진짜로 돈을 줬는지는 알 길이 없다. 그 후에도 묻지 않았다. 분명한 건 돈 쓰는 일에 관한 한 그는 매우 즉흥적이고 단순했다는 점이다.

이런 특성은 작품을 만들 때도 고스란히 드러났다. 1960년대 중반 이후 본격적으로 비디오아트에 빠져들기 시작한 남준은 자기 수중에 얼마가 있는지 전혀 아랑곳없이 필요하다 싶으면 몇 개가 됐든 무조건 TV를 사들였다. 때론 300대 이상을 한꺼번에 구입한 적도 있다. 얼마나 많은 고물 텔레비전을 사들였는지, 이웃 중에서는 우리가 수리점을 운영하는 걸로 착각하기도 했다. 그래서 가끔 고장 난 TV를 고쳐달라며 문을 두드리는 사람이 적지 않았다. 어쨌거나 배가 불룩 튀어나온 브라운관 방식의 무거운 텔

레비전 300대를 옮기는 건 이만저만한 노동이 아니었다. 수십 대, 수백 대의 TV가 도착하면 남준은 나를 불러 2층 스튜디오까지 함께 나르곤 했다. 엘리베이터가 없으니 당연히 계단을 오르내려야 했다. 니가타 벌판을 뛰어다닌 덕에 튼튼한 팔다리를 갖고 있던 나는 이때마다 기꺼이 약골인 남준을 도왔다.

가난한 플럭서스 커플의 예술적 협력은 이토록 아주 유치한 단계에서부터 출발했다. 때로는 구체적이면서 쓸 만한 조언을 하기도 했다. 비디오 작품을 만들 때면 남준은 외부에 아무런 장식이나 치장을 하지 않은 채 덩그러니 TV 세트를 달곤 했다. 이렇다 보니 소니나 삼성 같은 상표가 고스란히 노출되었다. 자연 "그 회사로부터 돈을 받는 것 아니냐"는 엉뚱한 오해를 받기도 했다.

"왜 TV 안에만 작업을 해요? TV 밖도 손질을 좀 해봐요. 상표도 가려지고 좋잖아요."

"그런가? 그럼 한번 해보지."

충고를 받아들인 남준은 이후 TV를 나무 박스에 담아 작업했다. 현재 백남준이란 이름은 현대미술의 거장으로 통하고 있지만, 처음에는 미술가보다는 음악가, 그중에서도 작곡가라는 타이틀을 달고 시작했다. 도쿄대학 졸업 논문으로 쇤베르크 연구를 쓸 정도 현대음악에 흠뻑 빠진 음악학도였고, 일본을 떠나 독일에서 공부한 것도 음악이었기 때문이다. 이런 백그라운드를 갖고 있던 그였기에 남준은 아무래도 음악보다는 미술에 대한 기본적 이해

가 부족할 수밖에 없었다. 실제로 그는 가깝게 지내던 한 일본인 교수에게 "나는 조형造形은 안 돼"라고 털어놓기도 했다. 이런 공백을 메우는 데 가장 큰 기여를 한 사람이 나라고 자부한다.

중고교 시절부터 미술 레슨을 받은 나는 대학 조각과를 나온 미술작가였다. 남준은 비디오아트를 창조해낼 만큼 첨단기술에 능했지만 감성적인 면에서는 내가 한 수 위였다. 이런 자산을 바탕으로 미술에 대한 많은 지식, 특히 공간에 대한 개념을 그에게 불어넣어 주었다. 이러한 도움을 받아 남준이 익힌 게 바로 '비디오 스컬프처Video sculpture', 즉 비디오 조각이었다. 남준이 남긴 작품 중에서 크고 작은 TV를 쌓아 인물처럼 만든 비디오 설치작품은 무수히 많다. 〈칭기즈칸의 귀환〉, 〈스키타이 왕 단군〉, 〈캐서린 대제〉, 〈로베스피에르〉 등 비디오 조각은 남준의 트레이드마크처럼 되어 있지만, 사실 이것은 나의 영향이 컸던 분야이다.

나는 전공이 조각인지라 텔레비전을 입체적으로 쌓고 뭔가를 만드는 일에 자연스레 몰두할 수 있었다. 그리고 기회가 있을 때마다 남준에게도 충고했다.

"당신, 매일같이 비디오 이미지 작업만 하지 말아요."

"무슨 소리야."

"퍼포먼스도 그렇지만 이미지 역시 일회성으로 끝나잖아요. 사라져 없어지고 말잖아요……. 비디오를 이용한 오브제를 만들어 보도록 해요. 그러면 박물관에서 소장할 수 있고, 팔 수도 있고."

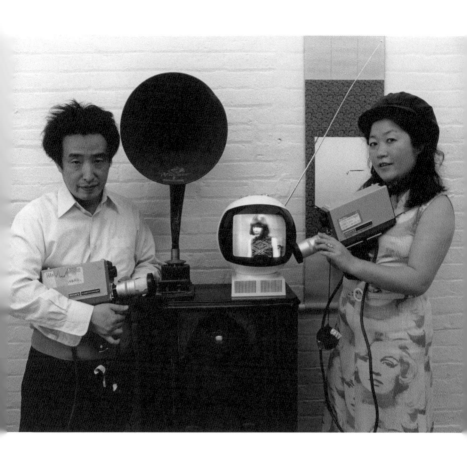

텔레비전 300대를 옮기는 일은 이만저만한 노동이 아니었다.
수십 대, 수백 대의 TV가 도착하면 남준은 나를 불러 2층 스튜디오까지 함께 나르곤 했다.

웨스트베스 작업실에서 백남준과 시게코(1974), Photo ⓒ Tom Haar

"⋯⋯."

물질에 무관심한 남준이었지만 그 역시 새로운 작품을 만들기 위해서는 많은 TV가 필요했고, 그러려면 돈을 벌어야 했다. 중산층 딸로 태어나 교사까지 해봤기에 그런 면에서는 내가 훨씬 현실적인 감각을 가지고 있었다. 남준은 내 충고를 전폭적으로 수용했다. 이후 그의 작품에는 오브제가 눈에 띄게 많아졌다.

내 작품을 응용한 것도 적지 않다. 남준의 작품 〈비라미드 V-yramid〉는 내 대표작 중의 하나인 〈마르셀 뒤샹의 무덤〉을 변형시킨 것이다. 또 남준이 만들고 앨런 긴즈버그Allen Ginsberg와 앨런 캐프로가 자신들의 아버지와 출연한 〈앨런과 앨런의 불평〉도 실은 나의 작품 〈내 아버지〉에게서 영감을 얻은 것이다.

때로 남준이 미술교육을 받지 못했다고 좌절할 때면 그를 달래고 자신감을 불어넣는 일도 나의 몫이었다.

"당신이 전통적인 미술을 배우지 않았기에 낡아빠진 굴레에서 자유로울 수 있고, 그러기에 더욱더 독창적이고 창조적인 것들을 만들어낼 수 있는 거예요."

물론 남준은 나에게 비교할 수 없이 크게, 훨씬 막대하게 영향을 주었다. 많은 작품에서 내가 쓴 비디오 기법 자체가 남준에게서 전수받은 것이었다. 특히 나의 출세작이 된 〈계단을 내려오는 나부〉는 남준이 비디오아트라는 신천지를 열지 않았더라면 탄생 자체가 불가능했을 것이다. 또 1983년에 제작한 〈자전거 바퀴〉는

뉴욕을 강타한 황색 재앙

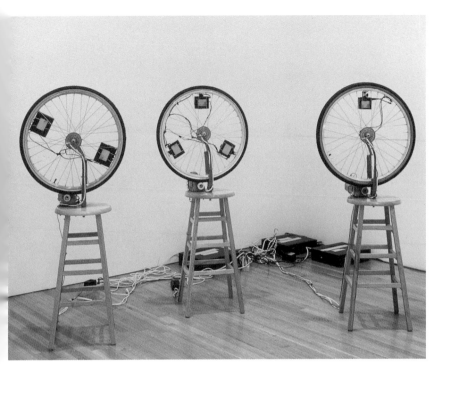

〈자전거 바퀴〉는 똑같은 형태의 뒤상의 작품에다 소형 TV를 걸어놓은 것으로
남준이 영감을 준 작품이다.

구보타 시게코, 〈자전거 바퀴〉(1983/1990)

똑같은 형태의 뒤샹의 작품에다 소형 TV를 걸어놓은 것으로 남준이 영감을 준 작품이다.

때로는 공동작업을 하기도 했다. 마르셀 뒤샹이 벌거벗은 여인과 체스를 두는 사진을 염두에 두고 만든 〈비디오 체스〉라는 작품이다. 이 작품에서 남준은 나체 여인 역을 맡아 벌거벗은 채 체스를 두었다. 그는 "옷을 벗고 나와 달라"는 나의 부탁을 두말없이 들어주었다.

이처럼 우리 두 사람은 성장 배경은 상당히 달랐지만 '비디오 아트'라는 큰 테두리 속에서 같은 길을 걸은 셈이다. 다른 게 있다면 남준은 돈이 얼마나 드는지 털끝만큼도 상관하지 않고 수십 대, 수백 대의 TV를 사다가 작품을 만든 반면, 살림을 꾸려야 했던 나는 많아야 서너 대, 그것도 고장난 TV만을 사용해 작품을 제작했다는 것이다. 빠듯한 살림을 꾸려가는 입장에 TV를 수십 대씩 아낌없이 사용한다는 건 도무지 엄두가 나지 않는 일이었다.

한편, 우리 둘 다 비디오아트를 한다는 사실이 나로서는 엄청난 짐이 아닐 수 없었다. 사칫 남편의 예술세계를 베껴먹는 얄팍한 날치기 작가로 매도될 수도 있었기 때문이다. 그렇기에 강박관념에 시달리며 더욱 노력해야 했다. 누구도 시비를 걸 수 없는 독창적인 작품세계를 구축해야 살 수 있다는 걸 나 자신이 누구보다 잘 알고 있었다. 남준의 옆에서 연인만이 아닌 예술가로서도 살아가야 한다는 건 거의 치열한 전쟁과 같았다.

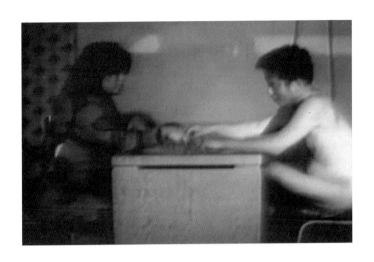

〈비디오 체스〉라는 작품에서 남준은 벌거벗은 채 체스를 두었다.
그는 "옷을 벗고 나와 달라"는 부탁을 두말없이 들어주었다.

구보타 시게코, 〈비디오 체스〉 비디오테이프 부분(1968~1975)

TV 부처,
동양과 서양의
만남

　　　　　　　　부자는 망해도 삼대가 먹고 산다
는 한국 속담이 있다. 하지만 남준의 집안을 보면 이 말은 맞지 않
다. 서울 최고의 부자였던 남준의 집안은 아버지가 돌아가시면서
쓰라린 세월을 보내야 했다. 남준은 예술가로서 세계 곳곳을 떠도
느라 아버지의 재산을 관리하거나 경영할 처지가 아니었다. 자연
스럽게 형들이 관리를 했고, 그런 형에게서 유학비와 생활비를 송
금 받아 살았다. 그런데 형들의 사업은 그다지 순조롭게 풀리지
않았다. 그 많던 재산도 몇 년 못 가 손가락 사이로 흘러내리는 모
래알처럼 사라졌다. 남준이 뉴욕생활 초기 가난에 찌들어야 했던
것도 바로 그 때문이었다. 마키우나스에게서 산 머서 가 아파트의
잔금을 다달이 갚아나가는 데 버거움을 느낀 남준은 1972년 일본
에 사는 형을 찾아갔다. 마키우나스에게 아버지가 돌아가셔서 유
산을 받을 수 있을 거라고 흰소리를 치긴 했지만, 혹시 어쩌면 형
이 진짜로 도와줄 수도 있다는 희망을 가졌던 것이다.

　자신의 생일인 7월 20일, 남준은 도쿄를 떠나 뉴욕으로 되돌아
왔다. 늘 빈손으로 세상을 떠돌아다니는 남준이었지만 이번 여행

에서는 여느 때와는 다른 특별한 게 있었다. 일본에서 1만 달러나 되는 돈을 가져왔던 것이다. 당시로서는 상당한 거금이었다.

"이게 형들이 주는 마지막 선물이라고 했어."

남준은 우울한 표정으로 얘기했다.

'이걸로 무엇을 할 건가?'

남준의 돈이었지만 워낙 궁핍한 형편이었기에 그가 이런 큰돈을 어떻게 쓸 건지 궁금하지 않을 수 없었다.

내가 궁금해하는 눈치를 보였지만, 남준은 끝내 입을 열지 않았다. 그러더니 며칠 후 집으로 돌아오는 그의 손에 전혀 생각지도 못한 물건이 들려 있었다.

불상이었다. 그것도 인자한 얼굴을 한 게 아닌, 사바세계의 고통으로 표정이 일그러질 대로 일그러진 불상이었다. 맨해튼 시내 골동품 가게에서 샀다고 했다. 빠듯한 살림에 치여 살던 나는 끓어오르는 화를 억누를 길이 없었다.

"그런 걸 어디에 쓰게요?"

"작품 할 거야."

속으로 '저렇게 낡아빠진 걸로 뭘 할 수 있겠어' 하고 투덜거렸다. 가뜩이나 못마땅하던 차에 남준은 또 다른 이야기로 속을 긁었다.

"형님이 나보고 샌프란시스코에다 골동품 가게를 차리는 게 어떻겠느냐고 권하더군."

형은 샌프란시스코에 중국인 이민자가 많으니 그들을 상대로 골동품 비즈니스를 하라고 넌지시 이야기하더라는 것이다. 이 소리를 들은 나는 펄쩍 뛰었다.

"당신은 장사꾼이 아닌 예술가예요."

동생이 골동품 가게를 내는 것에 관심이 없자, 나중에 남준 대신 그의 형이 샌프란시스코에 와서 골동품 가게를 냈다. 골동품 부처상을 구입한 후 2년이 흐른 1974년, 남준은 뉴욕 보니노 갤러리에서 네 번째 개인전을 열게 되었다.

뭔가 새로운 것을 보여주겠다고 벼르던 남준은 〈하늘을 나는 물고기〉라는 작품을 내놓기로 결심했다. 전시장 천장에 모니터를 여러 개 매단 뒤 불을 끄고 화면에 물고기들을 비춰준다는 아이디어였다. 문제는 그 많은 TV를 구하는 일이었다. 돈이 없어 다 살 형편은 못 되었고, 값비싼 TV 여러 대를 선뜻 희사해줄 스폰서를 구하기란 당시로서는 꿈도 못 꿀 처지였다. 결국 전시회를 코앞에 두고 그 작업은 미완으로 남겨두어야 했다. 허나 그렇다고 전시회를 없던 일로 할 수도 없는 상황이었다. 속상한 마음을 달랠 틈도 없이 뭔가 대체품을 만들어내야 했다. 〈하늘을 나는 물고기〉를 설치하려 했던 그 공간을 뭔가로 채워 넣어야 했던 것이다. 고민하던 남준은 순간 2년 전 구해다놓았던 부처상을 떠올렸다. 그걸 이용하면 뭔가 나올 성싶었다.

드디어 남준의 네 번째 개인전이 열리는 날, 보니노 갤러리를

뉴욕을 강타한 황색 재앙

돈이 없어 다 살 형편은 못 되었고, 값비싼 TV 여러 대를
선뜻 희사해줄 스폰서를 구하기란 당시로서는 꿈도 못 꿀 처지였다.

뉴욕 스튜디오에서 백남준(1983), Photo ⓒ 임영균

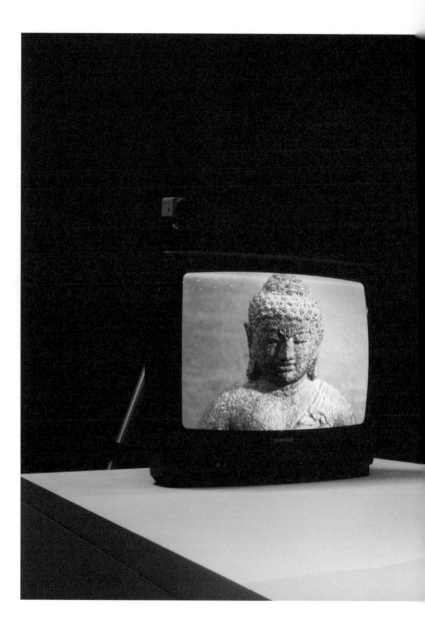

평론가들은 동양의 '선'과 서양의 '테크놀로지'가 만난 기념비적인 비디오아트의 탄생에 열광했다.

백남준, 〈TV 부처〉(1974/2002), 백남준아트센터소장, Photo ⓒ 백남준스튜디오

찾은 평론가와 언론, 관객들은 그의 작품 앞에 몰려들었다. 가부좌한 부처상 앞에 TV가 있고 TV 뒤에는 비디오카메라가 설치되어 있어, 화면에 부처의 모습이 나오게 만든 〈TV 부처〉였다. 단순한 배치만으로 부처가 TV 화면에 나오는 자신의 모습을 물끄러미 응시하며 깊은 상념에 빠진 듯한 장면이 연출되었다. 이제껏 누구도 시도하지 못했던, 아니 아예 상상도 하지 못했던 독특하고도 복합적인 작품이었다. 평론가들은 동양의 선禪과 서양의 테크놀로지가 만난 기념비적인 비디오아트의 탄생에 열광했다. 남준의 명성이 뉴욕 예술계의 지축을 흔들기 시작하는 순간이었다.

달빛은 높은 예술,
백남준은 낮은 예술

〈TV 부처〉와 함께 비상한 주목
을 받은 〈TV 정원〉도 이 무렵 태어난 걸작이다. 같은 해인 1974
년 남준은 뉴욕 주 북쪽에 자리한 에버슨미술관에서 〈TV 정원〉
을 처음으로 선보였다. 그는 미술관 내에 살아 있는 식물들을 풍
성하게 들여놓고 사이사이에 TV를 놓아 하늘을 보도록 배치했다.
정원에 꽃 대신 TV가 피어난 것이다. 누가 '바보상자'라고 욕하든
말든, TV는 현대 기계 문명의 꽃이 분명했다. 현대인은 이제 꽃이
아닌 TV를 들여다보면서 낙을 찾고 위안을 얻으려 한다. 정원은
푸근하고 고요하지만, TV는 차갑고 소음을 만들어낸다. 이 두 가
지가 어우러져 남준만의 독특한 아우라를 뿜어내는 비범한 작품
이 탄생했다.

설치 작업에는 수제자로 꼽히는 비디오 작가 빌 비올라Bill Viola
가 참여했다. 작품은 갤러리 천장을 통해 들어오는 자연광 밑에
설치하도록 계획되어 있었다. 전시회 개막 바로 전날, 밤새도록
비가 쏟아지는 속에서 두 사람은 새벽 3시까지 작업을 했다. 그러
던 중 갑자기 내리던 폭우가 멈추더니 구름 사이로 달빛이 쏟아

살아 있는 식물들 사이사이에 TV를 놓아 하늘을 보도록 배치하자
정원에 꽃 대신 TV가 피어났다.

백남준, 〈TV 정원〉(1974/2002), 백남준아트센터 소장, Photo ⓒ 백남준스튜디오

져 들어오는 것 아닌가. 밤하늘을 밝히는 달빛과 밑에서 반짝이는 TV 이미지가 물기 어린 유리 천장에 어우러졌다.

"저기를 보세요, 선생님!"

문득 고개를 들었다가 환상적인 장면을 본 비올라는 자신도 모르게 외쳤다.

"하하하…… 달빛은 높은 예술high art이고 내 비디오는 낮은 예술low art이구나."

남준은 호탕하게 웃은 뒤 제자에게 말했다.

"저게 바로 예술이야."

TV도 얼마든지 자연과 어우러질 수 있다는 걸 보여주겠다는 남준의 의도는 적중했다. 히피 문화가 미국 사회를 휩쓴 1960~70년대 이후, 미국인들은 자연과 선禪의 요소가 적당히 배어 있으면서도 이국적인 일본식 차茶 문화와 일본식 정원에 묘한 흥미를 갖기 시작했다. 그러던 차에 정원과 TV를 융합시켰으니 〈TV 정원〉은 성공의 DNA를 원초적으로 품고 있었던 셈이다. 이처럼 계속되는 남준의 성공을 바로 옆에서 지켜보면서 나는 경탄을 금할 수 없었다.

'이 사람의 머릿속은 놀라운 아이디어로 가득하구나. 도저히 따라갈 수 없고, 가늠할 수도 없는 사람이야.'

퍼포먼스 음악가, 괴짜 예술가라는 타이틀을 벗고 명실상부한

비디오 아티스트로 성공하는 그를 바라보는 나는 진심으로 기쁘고 행복했다. 그리고 자랑스러웠다. 그러나 마음 한구석에서 밀려오는 불안감은 어쩔 수 없었다.

"이런 천재를 온전히 내가 차지할 수 있으려나……."

뉴욕을 강타한 황색 재앙

나의 뒤상을
질투한 남자

　　　　　　　　　　　일본에서 남준에 대한 짝사랑으
로 열병을 앓던 무렵 친구 아키코가 어떻게 남준의 사랑을 얻을
거냐고 물었을 때, 나는 성공한 예술가가 되어 그에게 어울릴 만
한 사람이 되겠다고 했다. 당시 남준은 북녘 하늘에서 반짝이는
샛별과 같은 존재였다. 예술가로서 성공하겠다는 건 신분의 사다
리를 오르고 올라 그이의 옆에 서겠다는 다짐이었다.

　뉴욕에 와서 남준의 연인이 되는 행운을 얻기는 했지만, 그는
아직 나의 온전한 남자가 아니었다. 데이비드와 결혼한다고 했
을 때 그가 나를 잡지 않았던 이유는 내가 뭔가 부족해서가 아닐
까 하는 생각도 했다. 그리하여 그가 "내 인생에 결혼 계획이
없다"고 말을 했지만, 그건 그가 영원한 배필로 삼고 싶은 여자를
아직 만나지 못했다는 의미일지 모른다고 생각했다. 그래서 데이
비드와 이혼한 뒤 다시 그의 곁으로 와 함께 지내면서도 '이 사람
이 나를 영원한 동반자로 생각해줄까?' 하는 질문에 대해서는 자
신을 가질 수 없었다. 왠지 나와 함께 있기는 하지만 한쪽 다리는
여전히 다른 어느 곳에 걸치고 있다는 그런 불안함이 가끔씩 나

를 주눅 들게 했다. 남준이 성공을 거둘수록 나 역시 자존감과 자신감을 위해서 그에 어울리는 예술가가 되어야 했다.

전 세계 미술가들이 야망을 가지고 구름처럼 몰려드는 뉴욕 미술계에서 살아남고 성공하는 것은 멀고도 험한 길이었다. 더군다나 백남준의 파트너라는 자리는 나를 더욱 긴장하게 했다. 조각가이자 설치미술가였던 나는 당시 남준의 영향을 받아 비디오 작가의 길로 막 들어서기 시작한 참이었다. 한집에서, 그것도 똑같은 동양 예술가가 비디오아트를 한다고 하면 미국인들은 예외 없이 묘한 표정을 지었다. 대놓고 표현은 안 했지만 "대충 서로 베껴먹는 거 아니냐"는 선입관을 가질 게 틀림없는 상황이었다.

그럴수록 나는 남준과 다른 독창적인 작품을 만들어내야 한다는 절박함에 숨이 막혀왔다. 뚜렷한 나만의 작품세계를 구축해서 홀로서기에 성공해야 나 역시 예술가로서 살아남을 수 있는 상황이었다. 밤낮없이 죄여오는 이런 강박관념 속에서 고군분투하고 있던 1975년 어느 날 거짓말처럼 기회가 찾아온다.

직장인 필름 앤솔로지에서 일하고 있는데 남준의 오랜 친구이자 큐레이터인 르네 블록Rene Block이 나를 찾아왔다.

"르네, 무슨 일이에요? 남준에게 전해줄 말이 있나요?"

"아니, 나 오늘은 당신에게 일이 있어서 왔어요. 내가 맨해튼 브로드웨이에 갤러리를 열었는데 전시회 한번 해보지 않겠어요?"

뉴욕을 강타한 황색 재앙

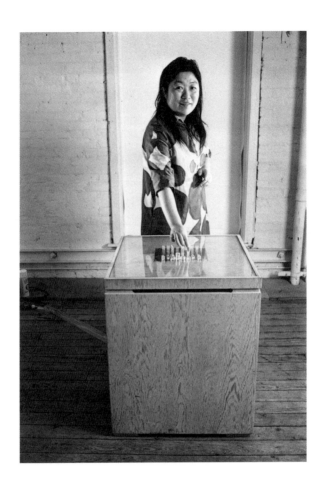

〈비디오 체스〉는 1968년 뒤샹과 존 케이지가 체스를 두었던
〈재회〉 퍼포먼스에서 영감을 얻은 작품이었다.

구보타 시게코, 〈비디오 체스〉(1968~1975)

뉴욕에 온 지 10년이 넘었지만 주목할 만한 전시회는 한 번도 해보지 못한 나였다. 그런 나에게 뉴욕 심장부인 맨해튼의 갤러리에서 전시회를 갖자는 것이다. 내게는 너무도 가슴 떨리는 제안이었다.

"나야 거절할 이유가 없는 제안이지만……. 르네, 왜 내게 이런 기회를 주는 거지요?"

"시게코, 당신도 훌륭한 작가예요. 그동안 당신 작품을 봐서 알아요."

남준의 오랜 친구인 르네는 눈썰미 있는 큐레이터로 유명했다. 그런 그가 그간 나의 작품들을 눈여겨본 모양이었다. 나는 그 무렵 뉴욕시 당국이 무명의 젊은 작가들을 위해 마련한 전시 공간, 소위 대안공간에서 여러 차례 개인전을 열고 이를 통해 이름을 얻기 시작한 상태였다. 내가 전시회를 열었던 곳은 '키친Kitchen'이란 곳이었는데 당시 대안공간 중에는 가장 유명한 축에 들었다.

"르네, 고마워요…… 열심히, 열심히 해볼게요."

뉴욕의 첫 개인전을 앞둔 나는 어떤 작품으로 비디오아트의 새로운 지평을 열지 고민에 고민을 거듭했다. 어둠 속에서 길을 헤매듯 갈피를 못 잡고 끙끙대던 나는 불현듯 내가 가장 존경해온 마르셀 뒤샹의 예술세계에 착안하게 된다.

남성용 변기에 자신의 이름을 써놓은 〈샘〉이라는 작품과 콧수

뉴욕을 강타한 황색 재앙

염을 그린 모나리자로 유명한 뒤샹은 현대미술의 창시자라 할 만한 인물이다. 기존의 미학 개념에서 벗어난 반反예술적 철학으로 무장한 그는 고국인 프랑스에서 자신의 예술관이 제대로 인정받지 못하자 뉴욕으로 옮겨 작품 활동을 했다. 전위예술가로서 예술과 반反예술의 경계에 의문을 던져온 그는 "충격을 주지 않는 작품은 가치가 없다"는 말을 하기도 했다. 다다에서 초현실주의로의 이행에 큰 영향을 주었으며 팝아트에서 개념 미술에 이르는 다양한 현대미술 사조에 영감을 제공한 인물인데, 말년에는 체스에 몰두했다고 한다.

긴 시간은 아니지만 나는 뒤샹을 직접 만나 이야기를 나눈 적이 있었다. 그로부터 7년 전, 일본 미술 잡지의 뉴욕 통신원으로 일했던 나는 취재 의뢰를 받고 캐나다로 향했다. 1968년 3월 5일 토론토에서 열리는 특별한 이벤트를 취재하기 위해서였다. 그 이벤트는 마르셀 뒤샹과 부인 티니 뒤샹, 그리고 존 케이지가 체스를 두는 〈재회Reunion〉라는 퍼포먼스였다. 이 퍼포먼스의 특이한 점이라면 체스판에 마이크가 부착되어 있어 체스 말이 움직일 때마다 말을 끄는 소리가 스피커를 통해 울려 퍼진다는 것이었다. 어떠한 소음도 훌륭한 음악이 될 수 있다는 존 케이지의 철학이 녹아 있는 퍼포먼스였다.

이 독특한 행사를 취재하기 위해 캐나다로 가는 비행기에 몸을 실었다. 그런데 이게 웬일인가. 뒤샹 부부 역시 나와 같은 비행기

내가 "당신은 나의 우상"이라고 하자
뒤샹이 영광이라며 활짝 웃었다.

마르셀 뒤샹의 사인(1968)
Photo by Peter Moore © Estate of
Peter Moore/VAGA, New York, NY

를 타고 있는 게 아닌가. 우리는 나이아가라 폭포 인근 도시인 버
펄로에서 비행기를 바꿔 타고 토론토로 가게 되어 있었다. 그러나
나이아가라 폭포에서 불어오는 거친 눈보라가 버펄로 공항을 덮
치면서 사람들은 70여 킬로미터 떨어진 로체스터 공항에 대신 내
려야 했다. 그러고는 그곳에서 버스를 타고 버펄로로 이동해야 하
는 처지가 되었다. 불행은 때론 행운으로 둔갑하는 법이다. 나는
예정보다 훨씬 길어진 여정 동안 내가 흠모해 마지않던 뒤샹과
직접 이야기할 수 있는 기회를 갖게 되었다. 내가 뒤샹에게 "당
신은 나의 우상"이라고 하자 그가 영광이라며 활짝 웃었다. 가방

에 들어있던 일본 잡지를 보여주며 내가 미국에서 이 잡지의 현지 통신원 일을 하고 있고 이번에 토론토에서 당신의 퍼포먼스를 취재하여 기사를 써서 보낼 거라고 하자 반가워하며 잡지 표지에 직접 사인도 해주었다. 그 잡지를 지금도 소중히 간직하고 있다.

뒤샹은 안타깝게도 나를 만난 그 해 10월에 세상을 등졌다. 자신이 존경해 마지않던 인물이 홀연히 타계했다는 소식을 접하게 되면 언젠가는 그의 자취를 더듬어보겠다고 마음먹게 되는 건 자연스런 일이다. 기다리고 기다리던 끝에 4년 후 드디어 유럽에 갈 기회가 생겼다. 그리고 뒤샹의 미망인 티니 뒤샹을 만나기 위해 파리에 들렀다. 마르셀 뒤샹이 묻힌 곳이 어디인지 알아내기 위해서였다. "프랑스 루앙의 묘지에 묻었다"는 티니의 이야기를 들은 뒤 나는 그 길로 루앙행 기차를 탔다. 존경하고 경외하는 마르셀 뒤샹이 영원히 잠든 현장을 찾아가 또다시 그를 느끼고 싶었기 때문이다.

아무런 준비 없이 루앙에 도착한 나는 일단 택시를 타고 공동묘지를 향했다. 바람이 유난히도 거센 날이었다. 뒤샹이 정확히 어디에 묻혔는지 몰랐던 까닭에 일단 공원묘지 앞의 가게에 들어갔다. 가게엔 지긋한 나이의 중년 여인이 앉아 있었다.

"실례합니다. 저…… 뒤샹의 무덤은 어디 있나요?"

"…… 뒤샹? 뒤샹이 누구죠?"

제대로 알려주지 못한 게 미안했던지, 여인은 주섬주섬 동네 전화번호부를 찾기 시작했다. 예기치 못한 대답이 "쿵" 하니 머리를 쳤다. 뉴욕에서 활동하긴 했지만 그는 프랑스인이 아닌가.

'미술의 나라라는 프랑스, 그것도 뒤샹이 묻힌 루앙 묘지 바로 앞에서 장사를 하는 여인이 현대미술의 아버지인 그를 모르다니.'

방법이 없었다. 나는 그 넓은 묘지 전체를 헤매고 다니며 그의 무덤을 찾았다. 묵직한 비디오카메라를 가지고 있었는데, 몇 시간을 들고 이리저리 다니니 나중에는 녹초가 될 지경이었다. 그렇게 헤맨 끝에 드디어 그의 묘지를 찾아냈다. 시간이 얼마나 흘렀는지 주위는 벌써 어둑어둑해지고 있었다. 현대미술의 비조라는 명성에 걸맞지 않게 뒤샹의 묘지는 지나치게 초라했다. 묘지가 초라한 것도 놀라웠지만, 거장의 무덤에 새겨진 아이러니한 묘비명도 나를 놀라게 했다.

어쨌든, 죽는 건 늘 타인들이다.

우리는 자신의 죽음을 직접 보지 못한다. 늘 타인의 죽음을 통해 나의 죽음을 보기 때문이다. 나, 뒤샹의 죽음 또한 무덤 앞에서 있는 당신에게는 타인의 죽음 아니냐고, 이 아방가르드 미술가는 죽는 순간까지 재기와 냉소가 어우러진 말을 남긴 것이다. 삶은 얼마나 무상하고 죽음은 또한 얼마나 무심한가.

뉴욕을 강타한 황색 재앙

나는 뒤샹의 무덤과 그 주변 풍광을 비디오카메라에 담았다. 먼 길을 달려와 보게 된 뒤샹의 무덤과 그 무덤 앞에서 목도한 삶의 이면이 지닌 차디찬 진실을 놓치고 싶지 않은 본능이 꿈틀거렸던 모양이다.

뒤샹과의 인연을 떠올린 나는 이번 개인전을 통해 현대미술의 아버지 뒤샹과 비디오아트를 결합시켜보자는 결심을 한다. 누구도 시도하지 않았던 새로운 실험이었다. 그 결과물이 〈뒤샹피아나Duchampiana〉로 이름 붙여진 연작 시리즈다. 이 중 세 개의 작품은 비평가들로부터 비상한 주목을 받게 된다.

먼저 1968년 뒤샹과 존 케이지가 체스를 두었던 〈재회〉 퍼포먼스에서 영감을 얻은 〈비디오 체스〉였다. TV 화면 위에 유리로 만든 체스판을 깐 뒤 투명 플라스틱 체스 말을 올려놓은 작품으로 비디오에는 뒤샹 부부와 케이지가 체스를 두는 사진 등이 반복적으로 나오게 만들었다. 나는 이 작품 외에도 뒤샹 부부와 케이지 대신 나와 실오라기 하나 걸치지 않은 남준이 체스를 두는 다른 버전의 〈비디오 체스〉를 제작하기도 했지만 이 작품은 영원히 공개하지 않았다.

제목 그대로 뒤샹의 무덤을 소재로 한 작품 〈마르셀 뒤샹의 무덤〉도 주목을 끌었다. 20여 개의 9인치 소형 모니터에 묘비와 주변 풍경 등을 담은 비디오를 틀어주면서 묘지에서 불던 바람소리를 덧입힌 설치작품이었다.

이 작품은 20여 개의 소형 모니터에 뒤샹의 묘비와 주변 풍경 등을 담은 비디오에
묘지에서 불던 바람소리를 덧입힌 설치작품이다.

구보다 시게코, 〈마르셀 뒤샹의 무덤〉(1972~1975)
Photo by Peter Moore ⓒ Estate of Peter Moore/VAGA, New York, NY

남준의 작품 〈비라미드〉는 내 대표작 중의 하나인
〈마르셀 뒤샹의 무덤〉을 변형시킨 것이다.

백남준, 〈비라미드〉(1982), 휘트니미술관 소장
ⓒ 백남준아트센터/Photo ⓒ 임영균

그러나 뭐니 뭐니 해도 세간의 가장 큰 주목을 받은 것은 뒤샹의 동명 작품을 비디오로 만든 〈계단을 내려오는 나부〉였다. 뒤샹의 여러 걸작 가운데에서도 미술사적으로 독창적인 의미를 갖는 이 작품은 옷 벗은 여인이 계단에서 내려오는 순간순간을 한 폭의 캔버스에 담은 그림이었다. 그것은 하나의 장면, 하나의 순간만을 화폭에 담아왔던 종래의 전통을 송두리째 날려버린 기념비적인 작품이었다. 나는 이를 비디오라는 새로운 매체를 통해 진화시켰다. 계단 모양의 구조물을 만든 뒤 네 개의 모니터를 설치해 각 화면에서 계단을 내려오는 여인의 누드를 틀었다. 2차원의 뒤샹 작품을 3차원의 설치작품으로 확대 발전시킨 셈이다.

나는 작품 제작에 앞서 나의 스승이자 예술적 동지인 남준에게 솔직한 의견을 물어보기도 했다.

"뒤샹의 〈계단을 내려오는 나부〉를 3차원 비디오로 만들면 어떻겠어요?"

"절대 하지 마."

예상치 못한 타박이 용수철처럼 돌아왔다.

"왜요?"

"그렇게 복잡한 스토리를 누가 이해하겠어? 미국 관객들은 무척 단순하다고."

"……."

어찌된 영문인지 이번 전시회를 앞두고 남준은 여간 까칠하게

뉴욕을 강타한 황색 재앙

구는 게 아니었다. 뒤샹의 무덤 장면도 "카메라가 너무 흔들려 정신이 없다"고 트집이었다. 방송국의 최첨단 카메라로 작업을 했던 그로서는 휴대용 소니 카메라로 찍은 내 작품이 영 못마땅했던 모양이다. 그 전까진 한 번도 이런 적이 없는 그였다.

허나 나는 한 발짝도 물러서지 않았다. 내 믿음대로, 계획대로 작업을 밀고 나가 뒤샹을 주제로 한 전시회를 열었다. 결과는 보란 듯 대성공이었다. 비평가들의 호평이 쏟아졌다. 예상치도 못한 일이었다. "구보타 시게코가 누구냐"며 미술 관계자들이 내 작품을 화제에 올렸다. 남준의 휘광에 눌려 빛을 보지 못했던 구보타 시게코에게도 드디어 그들이 관심을 보이기 시작한 것이다.

비디오아트의 창시자인 남준과 예술가로서 홀로서기에 드디어 성공한 나는 1970년대 중반 이후 앞서거니 뒤서거니 하면서 뉴욕 미술계의 주의를 환기시키는 작품을 발표했다. 가난한 플럭서스 커플의 놀라운 도약이자 진화였다.

1984년, 세계에서 가장 권위 있는 미술잡지로 꼽히는 『아트 인 아메리카』는 비디오아트 작가 시리즈를 연재했다. 그런데 어찌된 일인지, 커버스토리에 등장한 첫 비디오 아티스트는 놀랍게도 남준이 아닌 바로 나였다.

"당신 작품이 『아트 인 아메리카』에 나왔네. 거참 세상일 알 수 없다니까……."

내가 기대 이상의 성공을 거두며 이름을 알리자 아이 같은 성

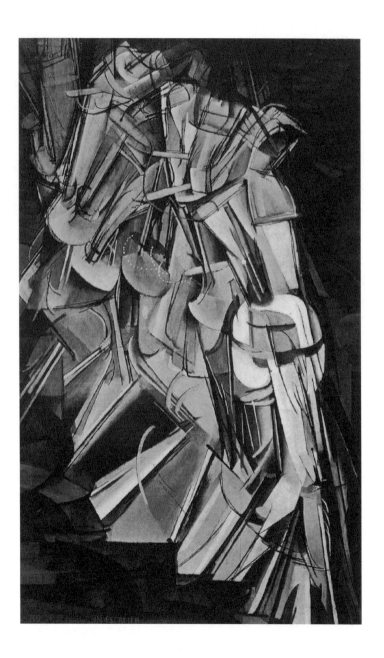

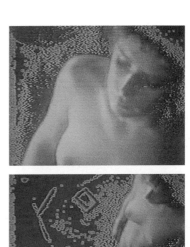

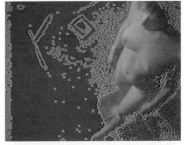

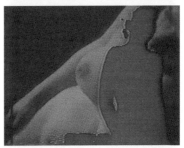

우] 구보타 시게코, 〈계단을 내려오는
나부〉 비디오테이프 부분(1976)

Art in America

FEBRUARY 1984/$4.00

Cover: Shigeko Kubota's "River," 1979~81
Pearlstein Retrospective/Comic Art/'30s Abstraction/Lester Johnson
Design at the Modern/More Late Guston/Shigeko Kubota
Haacke on the Art Industry/Reports from London & Paris/Review of Exhibitions

『아트 인 아메리카』 1984년 2월호.
가장 권위 있는 미술잡지로 꼽히는
『아트 인 아메리카』의 커버스토리에
등장한 첫 비디오 아티스트는
놀랍게도 나였다.

격에 누구보다도 솔직담백한 남준은 떨떠름한 표정을 숨기지 않
았다. 비디오아트의 창시자나 다름없는 자신보다 내가 먼저 소개
되자 쉽게 수긍할 수 없었던 모양이다. 나 역시 이런 환대에 깜짝
놀랐다는 게 솔직한 심정이었다. 그간 작업을 하면서 남준과 나
의 작업 스타일이 다르다는 걸 느꼈는데, 그것은 상상력과 실행
력에서의 차이였다. 남준은 개념과 아이디어가 기발한 사람이다.
상상력이 심오하다. 그래서 작품을 보면 '어디서 이런 걸 착안해
냈지?' 하고 감탄한다. 그러나 가끔 그의 작품이 조형미를 무시한
채 지나치게 관념적이라는 느낌이 들 때가 없지 않았다.

반면 설치미술가이자 조각가로 시작한 나는 작품을 아름답게

형상화하는 데 능했다. 비록 혁명적인 사고가 빛나지는 않더라도 손맛이 꼼꼼하고 작품 표현력이 좋으니 사진을 찍었을 때 전달이 잘 되고, 비평가들도 호감을 가졌던 것이다.

아무튼 당시 남준의 그런 반응을 보고 나는 이렇게 말했다.

"개념과 착안도 중요하지만 작품의 형태에도 신경을 써야 하는 법이에요. 그런 데 너무 무심하니 내 작품이 『아트 인 아메리카』에 먼저 나오잖아요……. 지금까진 당신이 가장 앞서 왔지만 이제는 다른 사람을 따라잡아야 할 상황이 닥친 거예요."

축하해주지는 못할망정 애처럼 질투하는 게 섭섭해서 이렇게 쏘아붙이기는 했지만, 그를 따라잡을 사람이 없다는 건 예나 지금이나 같은 생각이다. 시간이 지나 남준의 반응을 돌이켜보니 빙그레 웃음도 나온다. 남준이 나를 질투한다는 건 내가 예술가로서 그만큼 성장했다는 것을 의미하지 않는가. 속상하던 마음이 기쁨으로 변했다.

한국 남자를
좋아하는
유전자

어머니가 나와 남준의 결합을 못마땅해했던 가장 큰 이유는 어머니의 친동생, 즉 이모 구니 치야邦千谷 때문이었다. 이모는 도쿄여자대학에서 현대무용을 전공한 우아하고 아름다운 무용가였다. 이모에게 무용을 가르친 사람은 일본 현대무용계의 거목 구니 마사미邦正美로 유럽 무용의 선구자라는 루돌프 폰 라반Rudolf von Laban과 마리 비그만Marie Wiegmann에게서 배운 세계적인 무용수였다. 그는 아시아를 넘어 독일, 이탈리아 등 주로 유럽에서 활동한, 당시 일본에서는 보기 드문 세계적인 예술가였다. 이모는 그의 수제자로서 스승을 존경했지만 또 열렬히 사랑하기도 했다. 심지어 스승을 따라 성을 아예 '구니'로 바꿀 정도였다.

구니 마사미는 방학 때면 이모와 함께 외가로 내려가 외가 식구들과 인사를 나누는 등 가깝게 지냈다. 허나 어찌된 영문인지 이모와 결혼할 생각은 아예 하지 않았다. 요즘은 달라졌지만 1980년대까지만 해도 일본에서는 젊은 처녀의 나이를 '크리스마스 케이크'에 비유했다. 24, 25일까지는 잘 팔려나가지만 26일만 돼도

뉴욕을 강타한 황색 재앙

전혀 나가지 않는 크리스마스 케이크처럼 여자는 스물여섯 살만 넘으면 남자들로부터 외면 받는다는 것이었다. 그런 시대상황이니 갈수록 나이가 들어가는 동생과 만나 즐기려고만 할 뿐 결혼할 생각은 안 하는 구니 마사미가 내 어머니의 눈에는 무척이나 거슬렸을 것이다. 그런데 공교롭게도 이 구니 마사미의 본명은 박영인朴英仁.

그는 1908년 울산에서 태어난 한국인이었다. 재미있는 것은 구니 마사미 역시 남준이 공부했던 도쿄대학 문학부 미학과 졸업생이었다. 내가 남준을 좋아한다고 하자 어머니가 "또 한국인이냐"며 무척이나 못마땅해한 것도 바로 그런 연유다.

어머니가 남준을 마음에 들어 하지 않는 이유는 또 있었다. 신문을 통해 그가 공연 도중에 도끼로 피아노를 부숴버린다는 것을 알고는 놀라 입을 다물지 못했다. 도쿄음악대학에서 피아노를 전공한 어머니는 결혼 후에도 그랜드피아노와 업라이트피아노 한 대씩을 집에 두고 틈틈이 연주할 정도로 피아노를 소중하게 생각하는 분이었다.

"이 사람은 음악을 전혀 존중할 줄 모르는 이다. 이렇게 파괴적인 사람을 어떻게 음악가라고 할 수 있니? 세상 참 이상하게 돌아가는구나."

어머니와 달리 이모는 남준을 아주 좋아했다. 고루한 일본 남자보다 섬세하고 예술적인 한국 남자가 훨씬 좋다며 나만 보면 구

시게코의 이모인 구니 치아(1963). 이모는 세계적인 무용수였던 구니 마사미의 수제자로서 그를 열렬히 사랑하기도 했다. 스승을 따라 성을 아예 '구니'로 바꿀 정도였다.

니 마사미 자랑에 열을 올렸다. 그리고 내게 어디서 그렇게 멋진 사람을 골랐느냐며 칭찬을 해주었다. 모든 한국 남자가 예술적이고 다감한지는 모르겠으나 이모와 나의 몸에는 한국 남자를 좋아하는 유전자가 있었던 모양이다.

그렇다면 남준은 어떤 사람을 좋아할까? 궁금증이 생겨 언젠가 첫사랑이 누구냐고 슬쩍 떠보니, 의외로 순순히 털어놓았다. 하긴 그가 언제는 솔직하지 않은 적이 있었던가. 그는 무엇을 숨기거나

뉴욕을 강타한 황색 재앙

하는 일이 절대 없었다. 그럴 필요가 없는 삶이기도 했다.

그녀의 이름은 시부사와 미치코. 남준이 도쿄대학에 다니던 때 만난 여학생으로, 같은 학교 불문과 재학생이었다고 했다. 남준은 미치코를 통해 그의 오빠 시부사와 다쓰히코도 알게 되었는데, 역시 불문과를 다니던 데카당트한 문학청년이었다. 다쓰히코는 훗날 사도마조히즘 문학의 최고 번역가이자 평론가로 이름을 날린다. 워낙 사회적 파문을 일으킨 외설적인 소설을 번역했던 탓에 여러 번 투옥되기도 했다.

학창 시절에는 말없고 수줍음 많던 남준이었지만 미치코에게 마음을 표현하지 않은 건 아니었다. 도쿄 히비야 홀에서 열리는 음악회 표를 구해 그녀에게 같이 가자고 한 적도 있었다. 대학생은 살 수 없을 만큼 무척 비싼 표였다고 했다. 그러나 미치코는 이미 남자 친구가 있는 몸이었다. 미모의 명문대 여학생이었지만 의외로 상대는 고등학교만 졸업하고 대학은 가지 않은, 무대장치를 하는 남자였다. 그런 상황인지라 미치코는 받은 표를 되돌려 주려고 남준의 집을 찾아갔다. 당시만 해도 갑부인 아버지 덕에 남준은 큰형 가족과 함께 도쿄 근교의 부촌인 가마쿠라의 근사한 집에서 살고 있었다.

묻고 물어 겨우 남준의 집을 찾아낸 미치코는 집이 너무 웅장한 것을 보고 깜짝 놀랐다. 남루한 옷차림에 점심값도 친구들에게서 가끔 빌리는 남준을 보고 그녀는 그가 가난한 유학생일 거라

짐작했던 것이다. 당시 일본의 부잣집 자제들은 대개 와세다나 게이오 같은 사립대학으로 진학하는 게 보통이었다.

미치코가 표를 돌려주러 왔다고 하자 남준은 계속 함께 가자고 졸랐다. 애원이 효과가 있었는지 아니면 그가 가난뱅이이기는커녕 엄청난 부잣집 도련님이라는 사실이 신기했는지, 미치코는 결국 남준과 음악회에 가고 나중에는 몇 번 차도 마셨다고 한다. 그러나 그뿐, 그녀는 결국 애인에게로 돌아갔다. 그리고 학벌도 집안도 상당히 차이가 나는 그 남자와 결혼까지 하여 평범한 주부로 살았다. 지적이고 아름다웠으며 또한 자신의 사랑을 끝까지 지켰던 그 여자 미치코는 남준의 첫사랑이었다.

뉴욕을 강타한 황색 재앙

슬픈 결혼식

왜 갑자기 그런 생각이 들었는지 모르겠다. 남준의 아이를 가져야겠다고. 구속하지도 구속당하지도 않으면서 자유롭게 사는 그를 결혼이라는 명분으로 내 옆에 앉히려면 아이라도 있어야 한다고 생각한 것이었을까. 아니면 마흔 살을 눈앞에 둔 여자로서 더 늦어 기회를 놓치기 전에 아이를 안아보고 싶은 모성본능이 솟구쳤던 걸까. 그도 아니면 이렇게 뛰어나고 재능 있는 남자가 자신의 유전자를 물려줄 2세도 없이 살다 간다는 건 너무 아깝다는 생각이 들어서였을까. 아무튼 나는 그의 아기를 낳아야겠다는 생각을 했다. 첫 개인전을 성공적으로 치르고 뉴욕 예술계에 내 이름을 안착시킨 1976년 즈음이었다.

남준에게는 물론 상의하지 않은 일이었다. 물어보나 마나 그는 펄쩍 뛸 게 틀림없었다. 결혼 생각을 안 하는 남자가 자식 생각을 할 리 없었으므로. 그러나 나는 자신 있었다. 우리 사이에 아이가 태어나 꼬물거리는 작은 손과 발을 만져보고, 아기가 방싯방싯 웃는 것을 직접 보게 되면 결혼과 가정이라는 것에 냉소적인 그의 마음도 봄눈 녹듯 사라질 거라고. 많은 사람들이 그런 과정을 거

치지 않던가.

　이렇게 이야기해놓고 보니 내가 남준을 붙잡기 위해 아이를 낳으려 했다는 것처럼 들린다. 그런 마음이 아주 없었다고 부인하지는 못하겠다. 하지만 여자로 태어나 한 번은 내 자식을 낳아보고 싶은 마음도 있었다. 그런데 당시 내 나이 서른아홉. 이러다 물리적으로 아이를 낳을 수 없는 때가 곧 닥칠지도 모른다는 초조감이 들었다. 그래서 일단 일을 저질러보기로 결심한다.

　그런데 이상했다. 아기가 생기지를 않았다. 내 몸에 이상이 있는 건가. 반년 이상 노력을 해도 소식이 없자 마음이 급해져 병원을 찾아갔다. 검사를 끝내니 마른하늘의 날벼락 같은 소식이 기다리고 있었다. 내 자궁 안에 혹이 있다는 비보였다. 악성종양, 즉 암이었다. 아기는 고사하고 지금 당장 자궁 적출수술을 받아야 한다고 했다. 눈앞이 캄캄해졌다. 아, 이대로 끝나는 건가. 내가 아기를 갖는 일은 이제 불가능하다는 소리구나. 눈물이 솟구쳐 시야가 뿌옇게 변했다.

　설상가상으로 수술비와 치료비가 엄청났다. 어느 정도 이름을 알리긴 했지만 여전히 가난한 예술가였고, 남준이라고 해서 사정이 크게 나은 것도 아니었다. 그리고 남준에게 도움을 청하기가 싫었다. 그 사람이야 어떻게 생각할지 모르지만 내가 아기를 낳을 수 없는 몸이라는 것을 확인하는 순간 그의 옆에 있을 자격도 없다고 생각했다. 만에 하나 그가 마음을 돌려 아기를 갖고 싶어 하

는 날이 오기라도 한다면 내가 해줄 수 있는 일이 없지 않은가. 안 낳는 것과 못 낳는 것은 하늘과 땅 차이였다. 사람이 힘든 일을 겪으면 온갖 자격지심으로 마음이 더 움츠러들기 마련이다.

고민 끝에 일본의 어머니에게 사정을 알렸다. 치료비 액수를 듣더니 어머니는 깜짝 놀라며 미국의 병원비는 왜 그렇게 비싸냐고 했다. 내가 돈이 없이 비싼 보험을 들어놓지 않아 그렇다고 했더니 "지금 당장 일본으로 와서 수술을 받는 게 낫겠다"고 했다. 내가 생각해도 다른 방도가 없었다. 어머니 말대로 일본으로 돌아가 치료 받는 방법밖에는. 결국 이렇게 뉴욕을 떠나게 되는구나, 병들어 아픈 몸으로……

내가 일본으로 돌아갈 준비를 하는 것을 보며 남준의 머릿속에는 얼마나 많은 생각들이 지나갔을까. 결혼은 안 했지만 우리는 10여 년 동안 연인으로, 커플로 지내왔다. 어느 날, 눈물을 참으며 짐을 정리하는데 그가 내 옆으로 슬며시 다가왔다. 그러더니 히죽 웃었다.

"시게코."

"……왜요."

"우리 결혼하자, 당장."

"뭐라고요? 병들어 고향으로 돌아가려는데 결혼하자고요? 당신 미친 거 아니에요?"

정말 뜬금없는 제안 아닌가. 울컥하는 마음에 '당신 혹시 결혼

퍼포먼스를 하고 싶은 거예요?' 하고 물을 뺐했다. 이 남자라면 충분히 가능하다고 여길 정도로 내 마음은 혼란스러웠다.

"방송국에서 일할 때 들었던 블루크로스 보험이 아직 살아 있어. 나랑 결혼해서 아내 자격으로 수술 받으면 보험으로 치료비를 댈 수 있어."

나랑 지내오면서도 결혼은 하고 싶지 않다고 귀가 따갑게 말해왔는데, 이제 와서 내 병원비 짐을 덜어주기 위해 결혼을 하자니, 이건 어떤 심리일까? 동정일까, 책임감일까, 그냥 던져보는 말일까? 어떤 답도 마음에 들지 않았다. 복잡한 생각을 털어내듯 머리를 흔들며 말했다.

"괜찮아요. 괜히 나 때문에 그럴 것 없어요."

그러자 그가 정색하고 말했다.

"시게코 때문이 아니라 나 때문이야. 난 시게코가 떠나는 걸 원하지 않아."

"난 이제 애도 못 낳는 여자예요. 당신이랑 결혼할 자격이 없다고요."

그러자 남준이 활짝 웃으며 큰 소리로 말했다.

"괜찮아, 시게코. 난 아이 가질 생각이 없어. 예술하고 작품 만드는 데만도 시간이 모자랄 지경이라고. 그리고 나 닮은 아이가 태어나면 골치만 아프지."

이렇게 해서 우리는 결혼식을 올리게 되었다. 남준의 청혼 아닌

뉴욕을 강타한 황색 재앙

우리는 바로 다음 날에 뉴욕 시청으로 가기로 했다.
변변한 예식장을 빌릴 돈이 없는 가난한 커플들은 대개 그곳으로 갔다.

웨스트베스 작업실에서 백남준과 시게코(1974), Photo ⓒ Tom Haar

청혼을 받아들인 것이다. 그동안 그와 결혼하는 것을 누구보다 원했지만 왠지 슬펐다. 이런 식으로 결혼하는 걸 원하지는 않았다. 남준과 나의 아기를 낳을 수도 없는 몸으로, 아니 아기를 낳을 수 없는 몸이 되니까 이제야 결혼이란 걸 하게 되는구나, 하는 생각이 들었다. 이 무슨 야속한 운명인가.

남준은 하루라도 빨리 결혼식을 치르자고 했다. 그래야 내가 수술을 할 수 있다면서. 그래서 우리는 바로 다음 날 뉴욕 시청으로 가기로 했다. 가장 빠르고 값싸게 결혼식을 올릴 수 있는 곳이 거기였다. 우리처럼 변변한 예식장을 빌릴 돈이 없는 가난한 커플들은 대개 그곳으로 갔다.

아무리 날림으로 하는 결혼이라지만 법적으로 두 사람의 결합을 증명해줄 증인이 필요했다. 그래서 남준은 필립이라는 시각장애인 작곡가 친구에게 연락을 했다. 하루 전에 급하게 부탁을 하는 거라서 평소 시간이 많은 사람을 찾은 끝에 그를 떠올린 것이다. 특별한 직업 없이 장애인 지원금으로 살아가던 필립은 시간이 된다고 했다.

1977년 3월 21일, 우리는 결혼 증인을 서주겠다는 필립을 데리고 시청에 갔다. 우리 말고도 많은 가난한 커플들이 결혼식 순서를 기다리며 줄지어 서 있었다. 남준은 양복에 넥타이를 맸고, 나는 검은색 재킷에 정장바지를 입었다. 필립이 넥타이를 매고 있지

뉴욕을 강타한 황색 재앙

않은 것을 본 남준은 자기가 매고 있던 타이를 풀어 필립에게 주었다. 앞을 볼 수 없는 필립이 우리에게 물었다.

"여기가 어디야? 예쁜 꽃들이 많은가 봐."

신부들에게서 나는 향수 냄새를 꽃향기로 착각했던 모양이다. 그의 말을 들으면서, 앞을 볼 수 없는 친구를 증인으로 세워 결혼을 하다니, 참 아이러니한 결혼식이구나 하고 생각했다. 의료보험 때문에 하는 착잡한 결혼식이기도 했다. 내가 남준의 신부가 되기를 바란 세월이 그 얼마인가. 하지만 이런 신부가 될 줄은 꿈에도 몰랐다. 결혼식이 끝나면 신혼여행을 가는 대신 수술을 받기 위해 병원에 입원을 하러 갈 터였다.

사연은 기구했지만 그래도 결혼은 결혼이었다. 우리는 결혼식이 끝난 후 증인 필립을 데리고 차이나타운의 값싼 중국집 '456'으로 갔다. 456번지에 있다 해서 이름 붙여진 이 중국집에서 우리 세 사람은 조촐한 피로연을 했다.

내가 너무 우울해 보였는지, 남준은 그날 나의 기분을 띄워주기 위해 무던히도 애를 썼다. 슬픔에 빠진 나를 달래며, 우리의 결혼이 축복받은 것이라고 우겼다. 나중에는 메모지를 꺼내 숫자 1부터 7까지 순서대로 쓰더니 설명을 덧붙여 써가며 말했다.

"자, 시게코! 이것 봐. 우리가 77년 3월 21일 결혼해서 '456'에서 저녁을 먹고 있잖아. 봐봐, 1부터 7까지 숫자가 다 있어. 이거 보통 상서로운 일이 아니라고."

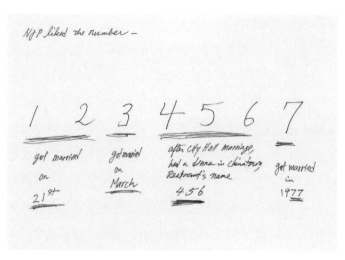

"자, 시게코! 이것 봐. 우리가 77년 3월 21일 결혼해서
'456'에서 저녁을 먹고 있잖아. 봐봐, 1부터 7까지 숫자가 다 있어.
이거 보통 상서로운 일이 아니라고."

재담을 섞어가며 우울해하는 나를 위로하는 남준이 무척 고맙
고도 가여웠다.

결혼식 다음 날, 나는 콜럼비아 프레스비테리언 병원으로 직행
해 자궁 적출수술을 받았다. 몸 상태가 그리 좋지 않아 3주간 병
원 신세를 져야 했다.

우리의 결혼 소식을 뒤늦게 들은 친구들은 무척 놀랐다. 특히
결혼은 절대 안 할 것 같은 남준이 덜컥 유부남이 된 사실을 아주
신기하게 생각했다. 훗날 사람들이 "어떻게 결혼할 생각을 하게

됐느냐"고 물으면 남준은 웃으며 "시게코가 나를 하도 쫓아다녀서 불쌍해서 결혼해줬다"고 대답하곤 했다. 가여워 거둬준 거란다. 하지만 그는 죽을 때까지 의료보험 얘기 같은 건 누구에게도 꺼내지 않았다. 내 자존심을 지켜주기 위해 그랬을 거다.

본적도
들은 적도 없는

새로운 쇼

소름 돋는 천재와
세 살배기 아이

남준은 형언할 수 없을 만큼 독특한 사람이었다. 때론 세 살배기 아이처럼 단순하면서도 그의 사고와 지식은 비할 수없이 심오했다. 남준 스스로도 자기가 존 케이지를 뛰어넘는 천재라며 농담을 섞어 이야기하곤 했다.

"존 케이지는 음악만 했지만 난 음악과 비디오를 섞어서 했으니 훨씬 뛰어난 거 아니겠어? 그게 커뮤니케이션이고, 현대적인 진화인 거야……."

타고난 명석한 머리와 비상한 기억력, 그리고 광적인 독서욕은 그의 사고를 저 하늘 높은 곳에서 맴돌게 했다. 한국에서 발군의 수재들이 다녔다는 경기공립중학교를 다니다가 전쟁을 만나 일본으로 건너가 다시 최고의 명문 도쿄대학에 들어간 것도 아무나 할 수 있는 게 아니었다. 나중에 들은 얘기인데, 당시 굉장히 높은 점수로 도쿄대학에 합격을 했다. 입학금을 내러갔더니 학교 직원이 "자네 성적 정도면 법학과나 경제학과에도 갈 수 있는데, 왜 돈벌이도 안 되는 미학과에 가려느냐"고 말리면서 다시 한 번 생각해보라고 했다고 한다.

본 적도 들은 적도 없는 새로운 쇼

남준은 특히 무척이나 논리적이었다. 학창 시절부터 수학, 물리 등 이과 과목을 잘했으며 기계 만지는 데 능했다. TV 브라운관의 내부 회로까지 스스로 조작할 줄 알았다. 그가 일본인 기술자 아베 슈야와 함께 비디오 신디사이저라는 첨단기계를 개발해 새로운 영상을 창조해낼 수 있었던 것도 이런 과학적인 사고력이 뒷받침해준 덕분이었다.

여기에 미래를 꿰뚫어보는 영감과 직관력도 갖추어, 그는 기계 문명의 수십 년 후까지 훤히 내다보곤 했다. 비디오디스크의 기술이 처음 개발되던 1977년, 그는 다음과 같은 예언을 했다.

비디오디스크가 앞으로 10년 동안 계속 상업적으로 성공할 수 있을지는 알 수 없지만. (……) 몇 가지 예견해보면 다음과 같다. (……) 인쇄되지 않은 〈뉴욕타임스〉나 슈피겔 출판사의 모든 작품을 저장할 수 있을 것이다. (……) 뉴욕 공공도서관의 책을 모두 소장할 수 있고, 쉬면서 마음대로 어느 곳이나 펼쳐서 읽을 수 있을 것이다.

1977년 당시 이미 컴퓨터 기술이 우리 인간의 삶에 어떤 영향을 미칠지 정확히 예측해냈던 것이다. 첨단기술과 기계에 정통했던 그였기에 이런 통찰이 가능했으리라.

그는 뭔가 하나에 몰두하기 시작하면 아무도 말리지 못할 정도로 놀라운 집중력을 발휘했는데, 비디오아트에 관심을 가지고 TV

라는 기계를 파고들기 시작한 지 불과 2년 만에 자신이 개발한 기술에 대해 특허를 신청하기까지 했다. 그는 1965년 12월 미국 워싱턴 주재 상공회의소에 이런 내용의 편지를 보냈다.

저는 TV 영상의 뒤틀림 현상에 대한 연구를 통해 TV 광고 분야에서 예술적이며 상업적인 목적에서 고용창출이 가능하다는 사실을 발견했습니다.
저작권 보호를 위해 특허권을 신청하려고 합니다.

이렇게 과학과 기술에 대한 남다른 감각을 가지고 있던지라 그는 "다시 태어나면 물리학자가 되고 싶다"고 자주 말하곤 했다.

남준은 기억력도 비상했다. 특히 숫자에 대한 기억력은 혀를 내두를 정도였다. 그는 지인들의 전화번호를 모두 외우고 다녀 전화번호 수첩이 아예 없었다. 심지어 뇌졸중으로 쓰러진 뒤에도 기억력만은 생생해 여전히 전화번호 수첩 없이 지낼 수 있었다.

이뿐 아니었다. 주요한 역사적 사건, 특히 프랑스와 중국 혁명과 관련된 주요한 일들은 어느 해에 일어났는지도 귀신같이 잘 기억해냈다.

한참 뒤의 일이지만 한 미술관에서는 이런 일도 있었다. 남준이 이 미술관을 찾아갈 일이 있었는데 그가 온다는 이야기가 전해지자 여기서 일하던 열네 명의 큐레이터들이 모두 현관으로 줄지

특히 숫자에 대한 기억력은 혀를 내두를 정도였다.
심지어 뇌졸중으로 쓰러진 뒤에도 기억력만은 생생해
여전히 전화번호 수첩 없이 지낼 수 있었다.

어 나와 그를 맞았다고 했다. 자연스레 남준은 이들과 한 명씩 가볍게 인사를 하고 통성명을 했다. 불과 몇 분 걸리지 않는, 지극히 의례적인 만남이었다. 그런데 일 년쯤 지나 남준이 이 미술관을 다시 찾았는데, 귀신같이 열네 명의 이름을 모두 기억해내더라는 것이다. 이를 곁에서 직접 목도한 한 미술평론가는 "백남준은 인간이 아니다"라며 혀를 내둘렀다.

놀랄 일은 이뿐 아니었다. 대개 수학적인 머리가 발달하면 언어나 역사 같은 문과 쪽 실력이 부족한 게 보통이다. 그런데 어찌된

영문인지 남준은 달랐다. 한국어, 일어는 물론이고 독어, 영어, 불어, 중국어 등 여섯 개 국어를 했다. 그중 일어는 거의 모국어처럼 완벽하게 구사했으며 독어와 영어로도 충분한 의사소통이 가능했던 것은 물론 두 나라 언어로 책을 쓰기도 했다. 일어를 얼마나 잘했던지 내가 일본 미술잡지사의 통신원으로 일할 당시 일본어로 쓴 기사 원고를 고쳐줄 정도였다. 불어 실력은 다른 언어보다는 못했지만 중급 수준이었고 중국어는 사전을 찾아가면서 원서를 읽을 수 있었다. 일본에 건너가기 전 남준은 홍콩에서 잠시 공부한 적이 있었는데 이때의 인연으로 중국어를 공부하고 중국 철학에 관심을 갖게 되었다. 실제로 그는 중국어 책을 일부 영어로 번역, 자신의 책에 담기도 했다.

그의 독서욕은 가히 광적이라고 할 만했다. 그는 어디를 가든 책을 놓지 않았다. 동양고전에서 시작해 전문적인 경제서적에 이르기까지 그는 읽고 또 읽었다. 독서를 너무나 좋아한 탓에 아예 백과사전을 옆에다 갖다놓고 읽었다. 특히 공자와 맹자를 즐겨 읽었다. 너무나 책에 몰두한 나머지 유럽 등을 떠돌다 모처럼 나와 함께 집에 있을 때에도 책장을 넘기는 데 온통 시간을 써버렸다. 1982년 이래 남준의 작품을 쭉 거래해온 유태인 화상 칼 솔베이도 "나를 만나러 신시내티에 올 때도 짐이라곤 늘 낡은 옷가지에 두툼한 책 몇 권이 전부였다"고 말한 적이 있다.

신문과 잡지를 탐독하는 시간은 책 이상이었다. 남준은 매일 바

본 적도 들은 적도 없는 새로운 쇼

그의 독서욕은 가히 광적이라고
할 만했다. 그는 어디를 가든 책을
놓지 않았다. 동양고전에서 시작해
전문적인 경제서적에 이르기까지
그는 읽고 또 읽었다.

백남준, 〈청경우독〉(2000)

지를 발밑까지 내린 채 화장실에 앉아 두 시간씩 신문이나 잡지
를 읽곤 했다. 그는 여덟 개의 주간지와 네 개의 월간지, 세 개의
일간지를 읽었다. 그러니 웬만큼 바보가 아니면 만물박사가 안 되
려야 안 될 수 없는 지경이었다. 남편이 똑똑하고 지적인 것을 누
구보다 자랑스러워하는 나였지만 노상 책만 붙들고 있는 것 때문
에 가끔 불만이 생길 수밖에 없었다.

　남준의 여러 가지 장점 중에서 주변의 모든 이들이 사랑해 마
지않는 건 시도 때도 없이 튀어나오는 유쾌하면서도 번뜩이는 기
지였다. 오죽하면 그의 스승 존 케이지에게 만약 당장 죽는다면
가장 아쉬운 게 뭐냐고 묻자 "남준의 농담을 더 이상 듣지 못하게
되는 것"이라고 대답했을까.

　이런 일도 있었다. 어느 해의 무더운 여름, 도쿄에 있는 팔레시
테 호텔Palecete Hotel에서 생긴 해프닝이었다. 더운 날씨에 헐렁한

티셔츠 차림으로 덜렁덜렁 온 남준이 호텔 안으로 들어가려 했다. 그러자 도어맨이 가로막았다.

"넥타이를 매지 않은 손님은 입장하실 수 없습니다."

"뭔 뚱딴지같은 소리요?"

"아무리 그러셔도 넥타이를 매고 들어가는 게 저희 규정입니다. 안 됩니다."

한참 옥신각신했으나 도어맨은 완강했다. 도저히 안 되겠다 싶었는지 남준은 가방 안에서 티셔츠를 쓱 꺼내 입더니 도어맨에게 다가갔다. 어디서 구해놓았는지 넥타이가 인쇄된 티셔츠였다.

"이젠 됐소?"

어이없는 짓이었지만, 기막힌 임기응변만은 그로서도 경탄할 수밖에 없었는지 도어맨은 떨떠름한 표정으로 남준을 들여보냈다.

장점은 때론 단점이 되기도 하는 법이다. 너무나 빠른 두뇌 회전과 풍부한 상상력 때문에 생각의 속도가 말하는 속도를 훨씬 앞질렀다. 그래서 그가 말을 할 때면 중간중간에 들어가야 할 단어들을 빠뜨리기 일쑤여서 보통 사람들은 그의 말을 이해하기 어려워할 때가 많았다. 수많은 천재가 비슷한 특성을 보인다고 한다. 그래선지 그의 글도 서양에서 동양으로, 고대에서 현대로, 시공을 초월하며 어떨 때는 갈피를 잡을 수 없을 정도로 종횡무진이었다. 예를 들면 이런 식이다.

본 적도 들은 적도 없는 새로운 쇼

애프터 유

조조 모예스 장편소설 | 이나경 옮김 | 값 16,000원

"내가 사랑에 빠진 순간, 그는 영원히 천국으로 떠나버렸습니다."

출간 즉시 베스트셀러에 오른 루이자와 윌의 두 번째 이야기. 누구보다 가슴 아픈 사랑을 했던 루이자가 윌을 잃은 슬픔에서 벗어나 용감한 삶을 향해 나아간다. 사랑의 본질을 통찰력 있게 그리는 로맨스의 여왕 조조 모예스가 세상에 없는 사람을 그리워하는 진한 그리움과 새로운 삶을 향해 나아가는 가슴 뜨거운 용기를 아름답게 엮어냈다.

니시우라 사진관의 비밀

미카미 엔 장편소설 | 최고은 옮김 | 값 14,000원

일본 660만 독자가 열광한
『비블리아 고서당 사건수첩』 미카미 엔, 2년 만의 신작!

백 년이 넘는 세월 동안 수많은 사람들의 삶을 기록해온 니시우라 사진관. 그곳에 남겨진 사진을 정리하면서 밝혀지는 비밀을 그린 소설. 미카미 엔은 '사진은 그 자체만으로도 하나의 이야기'라면서 언젠가는 오래된 사진관 이야기를 쓰고 싶었다고 밝혔다.

매직 스트링

미치 앨봄 장편소설 | 윤정숙 옮김 | 값 16,000원

"한 사람의 연주는 누군가의 인생을 바꿔요. 가끔은 온 세상까지도!"

『모리와 함께한 화요일』로 전 세계를 사로잡은 미치 앨봄의 신작이 출간됐다. 엘비스, 비틀스, 듀크 엘링턴, 지미 헨드릭스 등 화려한 스타 군단을 이끌고. 성별도, 나이도 알 수 없는 음악이라는 존재에게서 '재능'을 받은 프랭키의 놀라운 인생 역정과 평생에 걸친 위대한 사랑이 흥미진진하고 감동적으로 그려진다.

천국에서 온 첫 번째 전화

미치 앨봄 장편소설 | 윤정숙 옮김 | 값 14,000원

미치 앨봄의 성숙한 문장과 따뜻한 인생관이 빚어낸 걸작!

삶과 죽음이라는 거역할 수 없는 운명적 이별 앞에 선 사람들의 희망과 절망, 그리고 사랑을 흥미진진하게 그려낸다. 긴장감 넘치는 추리와 섬세한 휴머니즘이 자연스럽게 녹아들며 잔잔한 감동으로 다가오는 미치 앨봄 최고의 작품.

보이지 않는 수호자
돌로레스 레돈도 장편소설 | 남진희 옮김 | 값 14,800원

스페인 종합 베스트셀러 1위에 빛나는 걸작 스릴러!

걸출한 여성 캐릭터를 성공적으로 선보이면서 『양들의 침묵』의 클라리스 스털링에 비견되는 매력적인 여형사를 탄생시켰다는 호평을 받은 작품. 첫 장부터 마지막 장까지 단숨에 읽히는 흡인력, 독창적이고 완벽하게 구성된 놀랍고 흥미로운 소재들이 강렬한 인상을 남긴다.

자살의 전설
데이비드 밴 소설집 | 조영학 옮김 | 값 13,000원

"어니스트 헤밍웨이와 코맥 매카시의 힘줄을 떠올리게 한다."

단 4권의 소설로 전 세계 15개 문학상 수상, 12개국에서 '올해의 책' 75회 선정, 윌리엄 포크너와 어니스트 헤밍웨이, 코맥 매카시의 계승자로 평가받는 작가이자 미국 문학의 새로운 거장으로 주목받는 데이비드 밴의 첫 소설집.

순수의 영역
사쿠라기 시노 장편소설 | 전새롬 옮김 | 값 14,000원

"언제부터 이렇게 밋밋한 감정으로 살아왔을까……."

일본 문학의 중심에 선 작가 사쿠라기 시노가 나오키상 수상 이후 모든 것을 담아 발표한 첫 장편소설. 사쿠라기 시노는 이 책 출간 이후 '제 모든 것이 담겨 있다.'라며 만족감을 표현했고, 독자들 또한 '나오키상 수상작보다 훨씬 뛰어난 작품'이라며 찬사를 보냈다.

아무도 없는 밤에 피는
사쿠라기 시노 소설집 | 박현미 옮김 | 값 13,000원

"살아 있으면 모두 과거로 만들 수 있다."

'안정된 필력, 뛰어난 기교'로 심사위원들의 압도적인 지지를 받으며 149회 나오키상을 수상한 사쿠라기 시노의 소설집. 혹독한 자연 환경과 쇠퇴한 지역 경제로 인해 황폐해진 홋카이도를 배경으로, 어쩔 수 없이 부서진 삶을 선택한 사람들의 이야기다.

▶ 가수 요조, 김관 기자가 진행하는 팟캐스트 **이게 뭐라고** 를 검색해보세요.

헤세로 가는 길
정여울 지음 | 값 16,000원

마음여행자 정여울, 진리탐구자 헤세를 찾아 떠나다!

헤세로 가는 100장의 사진, 100개의 이야기. 헤세가 태어난 도시 칼프와 그가 잠든 도시 몬타뇰라까지, '데미안'에서 '싯다르타'까지. 따스한 영혼의 안식처 헤세를 찾아 가는 문학기행이다. 진리를 탐구하고자 했던 헤세의 가르침을 지금 우리에게 필요한 치유의 기술과 행복의 기술로 전달한다.

보고 싶은 것만 보고 듣고 싶은 것만 듣고
김옥 글 · 그림 | 값 16,000원

우리는 왜 영화를 보고 책을 읽을까? 예술가를 구원하는 예술 이야기!

국내에서 가장 활발한 활동을 하고 있는 일러스트레이터 중 한 명인 김옥의, 독특하고 모호한 세계를 구현한 64가지 일러스트 예술 에세이. 이야기를 사랑하는 작가 김옥은 영화를 보고 책을 읽고 음악을 듣고 그림을 보면서 누구나 예상하는 지점이 아니라 독특한 지점에서 상상력을 발동시킨다. 일러스트레이터 밥장의 추천 도서.

로맨틱 한시
이우성 에세이 | 원주용 한시 옮김 | 값 15,000원

지금 이 순간, 가장 로맨틱한 사랑이 시작된다!

사랑의 가장 예외적 순간을 붙잡다. 신라시대에 활약한 여승 설요부터 조선시대 뛰어난 문사였던 박제가, 임제, 최경창, 권필 등의 가장 로맨틱한 한시를 엮었다. 시인 이우성은 우리 선조들의 로맨틱한 옛 시와 옛 사람들의 이야기로 인류 보편의 감성, 사랑의 가장 특별한 순간들을 포착해냈다.

실연의 박물관
아라리오뮤지엄 엮음 | 값 16,000원

실연에 관한 우리 모두의 리얼 스토리!

전 세계 22개국 50만 명이 관람한 화제의 전시 〈실연에 관한 박물관〉의 사연을 엮은 책. 2016년 한국 전시에 사연과 소장품을 기증한 82명의 리얼 스토리를 모았다. 우리가 한 번쯤 겪어봤을, 혹은 겪게 될지도 모르는 사연들을 읽고 있노라면, 책 속 '너의 사연'은 어느새 '나의 이야기'가 된다.

오후 4시경 초저녁이 어둑어둑해지고 으시시하게 추어지기 시작하는 무렵에, 머리가 반쯤 쉰 애꾸 무당이, 젊은 견습무당 둘쯤을 데리고 대문을 지나서 내실문 속으로 들어온다. 그러면 아버지, 형, 나 등 남자는 전부 뒷문 밖으로 피신해야 한다. 여자끼리의 비의秘儀인 것이다. 어머니, 누이, 메누리 등이 줄을 지어 늘어서서 빌고, 그 비는 대열 앞을 사회 신분적으로는 천하나 이날만은 세력이 있는 무당이 들어온다. 처량하다는 말을 영어로 어떻게 번역할까? 처량하다는 것은 처량한 것이지 'lonely'도 'calmly'도 아니다. 독일어에 있는 'unheimisch'란 형용사가 이에 가깝다. 늑대가 달을 보고 짖는 것을, 까막까막하는 등잔불을 켜고 어느 시골 행랑방 안에서 듣는 것이 바로 처량凄凉하다는 말이고, 맛이다. 좌우간 이때쯤 되면 부엌의 큰 솟 (그것은 7세 된 여자 한 마리쯤 구어 삶을 만한 크기인데)에서 양지머리가 스멀스멀 끌이기 시작된다.

어떤 한국 사람은 그의 어투를 보고 마치 "이상의 소설을 읽는 것 같다"고 했다. 그만큼 말의 보폭이 크다는 소리겠다.

다른 사람이 심각한 이야기를 해도 전혀 듣지 않고 정신이 완전히 다른 곳에 가 있는 경우도 많았다.

이런 일도 있었다. 일본 출신 개념미술의 거장 가와라 온河原溫이 우리 커플의 이웃에 살고 있었는데 어느 날 나에게 대놓고 투덜거렸다.

"시게코, 나는 남준이 뭐라고 하는지 통 못 알아먹겠어."

가와라 온은 자기가 한 일을 매일 깨알같이 책에 적어놓고 이를 현대미술이라고 내놓은 아주 독특한 미술가다. 2008년에는 한국에서 개인전을 열기도 했다. 그런 그가 일본 예술잡지에 난 남준의 인터뷰 기사를 읽어보고는 뭔 소리인지 도통 이해하지 못하겠다고 한 것이다.

이 이야기를 전해 들은 남준은 불같이 화를 내며 말했다.

"내 입이 머리 속도를 못 따라가는데 어쩌란 말이야!"

말하는 속도가 두뇌의 회전 속도에 못 미칠 정도로 명석한 사람이었지만, 한편으로는 그처럼 비상식적인 사람도 없었다. 가장 큰 특징은 하고픈 건 뭐가 됐든 꼭 해야만 직성이 풀리는 고집 센 성격일 것이다. 그중에서도 작품 창작과 관련해서 하고 싶은 것, 사고 싶은 게 있으면 누구도 말릴 수 없었다. 한꺼번에 수백 대의 TV를 사는 것은 제쳐놓더라도 작품을 위해서라면 말 그대로 돈을 물 쓰듯 쓰면서 전혀 아끼지 않았다. 당연히 작품을 만들 때면 뉴욕 최고의 엔지니어와 비디오 에디터를 불러야 직성이 풀렸다. 별달리 모아둔 돈이 없는데도 말이다. 그는 가끔 자신의 이러한 금전적 무절제를 정당화하기도 했다.

"어머니가 그랬어. 돈은 물처럼 써야 한다고."

당장 밥값, 월세가 걱정되는 상황에서 돈을 물처럼 쓰니 말싸움

본 적도 들은 적도 없는 새로운 쇼

이 없을 수가 없었다. 내가 가끔 투정이라도 부리면 곧바로 퉁명스런 대답이 날아왔다.

"난 예술가야! 돈에는 관심이 없는 사람이라고. 내가 부자였다면 어떻게 예술가가 됐겠어! 당신이 안락한 삶을 원했다면 완전히 잘못 결혼한 거야."

금전에 대한 남준의 이 같은 태도는 그의 성장 배경 및 철학과 밀접하게 연관되어 있는 게 분명했다. 그는 선, 명상 그리고 무소유 등을 중요시하는 동양철학으로부터 깊은 영향을 받았다. 게다가 한국 최고의 부잣집 막내아들로 태어난 덕에 궁핍함의 서러움을 모르고 자랐다. 자연스레 커서 꼭 돈을 벌어야겠다는 헝그리 정신은 털끝만큼도 없었다. 이런저런 원인들이 어우러져 그로 하여금 물욕에 대한 부정, 나아가 멸시까지 갖도록 만들었던 게 틀림없다. 여기에 예술 창작에 모든 것을 쏟아붓는 남준의 습성은 그가 비디오아트의 대가로 명성을 날릴 때조차도 그를 쪼들리게 만들었다.

그는 2000년에 이뤄진 한 인터뷰에서 "살면서 제일 실패한 일이 무엇이라고 생각하느냐"는 질문에 이렇게 털어놓기도 했다.

나는 명성도 얻었고 친구도 많이 사귀었다. 그런데 나와 유사한 환경의 명성을 갖고 있는 예술가에 비하여 유독 돈을 버는 데 실패한 것 같다. 믿지 않을지도 모르지만 나는 지금도 경제적 고통을 당하고 있

다. 구겐하임 전시회에 들어가는 막대한 재료비를 조달하기 위하여 심지어 정든 작업실까지 팔려고 내놓았다. 지금부터라도 철이 들어서 자본가들이 돈을 들고 내게 어정어정 걸어오도록 만드는 비법을 연구해야겠다. 주위 친구들에게 이 비법을 연구하여 거의 성공단계에 들어갔다고 말했더니 모두 웃고 믿지 않는다. 내 신용이 말이 아니다.

남준의 금전적 무관심은 그저 아무렇게나 쓰는 선에서 멈추지 않았다. 이런 성격 탓에 그는 주변 사람들에게 사실상 사기를 당하는 경우도 비일비재했다. 특히 작품을 만드는 과정에서 재료비와 작업비 등을 터무니없이 요구해 정상적인 금액의 몇 배를 뜯어내는 이들도 많았다. 속세의 셈법에 무관심한 남준은 결과에만 집착을 둘 뿐 돈은 얼마가 들든지 전혀 개의치 않았다. 작업 결과가 만족스러우면 자기를 속이고 얼마를 챙겼는지 전혀 신경을 쓰지 않았다는 이야기다.

이러니 아무리 자유분방한 예술가지만 살림을 책임진 나로서는 견디기 힘든 노릇이었다. 재료비가 아까워 고작해야 작품 하나당 한두 대의 TV를 사용하는 게 전부였던 나였기에 속이 부글부글 끓었다. 자연 그가 빠듯한 형편은 전혀 생각하지도 않고 무턱대고 TV를 사들이거나, 아니면 너무도 어수룩하게 사기를 당하고 들어올 때면 그와 다투고는 했다. 아니, 다투었다는 표현보다는 내가 일방적으로 화를 냈다는 편이 옳겠다. 하지만 내가 아

본 적도 들은 적도 없는 새로운 쇼

무리 따지려 해도 말다툼이 격해진다 싶으면 남준은 슬며시 문을 열고 나가버려 도무지 싸움이 성립되지 않았다. 그리고 그토록 면박을 주고 때로 호소를 해도 전혀 고칠 생각이 없었다. 나중에는 아예 포기하고 살았다.

　남준은 비상한 기억력을 가졌으면서도 소지품 못 챙기는 면에서는 어린아이보다 심했다. 그래서 항상 뭔가를 잃어버리고 다녔다. 책을 가지고 나가면 십중팔구 빈손으로 돌아왔고 어디다 두고 왔는지 전혀 기억해내지 못했다. 심지어 질 나쁜 사람의 손에 넘어가면 얼마든지 통장의 돈을 빼내 갈 수 있는 수표책마저 자주 흘리고 다녔다. 산책길에 떨어트린 수표책을 이웃사람이 발견해 돌려준 적도 한두 번이 아니었다.

　남준이 자신의 발명품이자 트레이드마크인 커다란 주머니 달린 셔츠를 노상 입고 다닌 것도 실은 이 때문이다. 그이는 와이셔츠 양쪽 위로 커다란 앞주머니 두 개를 꿰매 달고 물병 등 웬만한 건 이 안에 모두 집어넣고 다녔다. 물건 잃어버리는 악습관 때문에 입는 피해를 조금이라도 줄여보려는 나름의 방책이었던 셈이다.

　볼품이 있든 없든, 자신이 고안해낸 이 패션이 스스로는 무척 마음에 들었던 모양이다. 그래서 친구이자 세계적인 패션디자이너 이세이 미야케Issey Miyake에게 이 독특한 셔츠를 선사하기도 했다. 자기가 입고 다니던, 주머니 두 개 달린 예의 그 때가 묻은 와

남준은 소지품 못 챙기는 면에서는 어린아이보다 심했다. 자신의 발명품이자 트레이드마크인
커다란 주머니 달린 셔츠를 노상 입고 다닌 것도 실은 이 때문이다.

서울에서 백남준(1990), Photo ⓒ 중앙포토

이셔츠를 말이다. 1992년 2월의 일이다. 그는 이 독특한 와이셔츠의 진가를 깨우쳐주기 위해 친절한 설명서까지 곁들였다.

> 바쁜 와중에 소생과 시게코를 생각해줘 고맙소. 그 답례로 뭐가 좋을까 생각한 끝에 소생이 디자인한 유일한 셔츠를 보내오. 항공 여행을 위해 특별히 디자인한 것으로 기내에서 웃옷을 벗을 때도 여권이 절대 없어지지 않도록 커다란 주머니를 두 개 달았소. (……) 조금 더럽지만 지금은 빨아줄 시간이 없음.

한국에도 팬이 많다는 미야케는 일본 전통의상인 기모노에다 서양은 물론 아프리카 의상 등을 세련되게 조화시켜 현대적으로 재해석한 패션계의 거장이다. 세계적으로 명성이 자자한 디자이너지만 남준이 선사한 와이셔츠는 어떤 최고의 명품 옷보다 귀하게 여기면서 아직도 곱게 모셔두고 있다고 한다.

예술에만 전념할 뿐 옷차림에 전혀 신경을 쓰지 않는 남준의 습벽은 때로 웃지 못할 해프닝을 불러오기도 했다. 1990년 한국에서 일어난 일이다. 남준은 지인인 이어령(당시 문화부 장관)을 만나기 위해 문화부 청사를 방문한 적이 있었다. 그런데 청사에 들어가 경비원에게 장관실을 안내해달라고 했다가 그만 쫓겨나고 말았다. 그가 늘 입고 다니던 흰색 셔츠에 파란색 주머니를 꿰매 단 행색이 오죽 남루했던지, 경비원은 남준이 이어령 장관의 손님이

라는 걸 믿지 못했던 것이다. 소동 끝에 장관실로 결국 안내되긴 했지만 그의 옷차림이 얼마나 초라했는가를 단적으로 보여주는 일화이다.

걸핏하면 뭔가를 잃어버리거나 빼먹는 습성은 물건에만 그치는 게 아니었다. 그의 도저히 어찌할 바 없는 건망증은 음악작품을 작곡할 때도 유감없이 발휘되었다. 그는 평생에 걸쳐 6개의 소위 교향곡이라는 것을 작곡했는데 특이하게도 3번이 없다.

이를 두고 1973년에 직접 해명한 적이 있는데, "3번을 작곡하는 걸 잊었다. 그냥 그렇게 됐다"는 그다운 설명이었다. 자신이 봐도 좀 계면쩍었는지 그는 친구이자 미국의 작곡가 겸 지휘자인 켄 프리드먼Ken Friedman에게 자신의 이름으로 교향곡 3번을 작곡해달라고 부탁한다. 그리고 실제로 곡을 선사받는다. 그 후 남준은 프리드먼이 준 교향곡 3번을 자신이 만든 어엿한 작품으로 기회 있을 때마다 자랑스럽게 내놓곤 했다.

잘 흘리고 다닌다는 점 외에도 어린아이 같은 구석이 아주 많은 사람이었다. 우선 단 것을 무척 좋아해 케이크, 과자 등을 즐겼으며 커피는 반이 설탕이었다. 또 건강에 좋은 채소는 멀리하고 육식을 즐겼다. 심지어 익혀서 먹어야 하는 베이컨마저 날로 먹기도 했다. 독일 유학 시절, 요리하기를 귀찮아 한 나머지 날로 먹던 버릇이 수십 년째 계속된 것이다.

맛있는 거라면 자제할 줄 모르고 먹어대는 대식가이기도 했다.

"일을 많이 하려면 많이 먹고 건강해야 하는 거야."

많이 먹는 게 좀 무안했는지, 때로 이렇게 유치한 변명 아닌 변명을 늘어놓기도 했다. 특별히 가리는 것 없이 잘 먹었는데 그중에서 일본인인 내 눈에 특이하게 보였던 것이 있었다. 서양인이나 일본인들의 경우 고기면 고기, 생선이면 생선만을 먹는 게 일반적인데 남준은 노상 고기와 생선을 한꺼번에 먹으려 했다는 점이다.

이 와중에 그나마 다행스러운 건 그토록 자유분방한 사람이었지만 술과 담배는 멀리했다는 사실이다. 그는 술은 전혀 못 하고 차를 즐겼다. 젊은 시절 오노 요코의 파티에 갔다 칵테일 몇 잔을 마시고는 다음 날 일어나지도 못할 만큼 대취한 적이 있어 그 이후로는 절대 술잔을 입에 대지도 않았다고 했다.

또 어찌된 영문인지 만화, 그중에서도 2차 대전과 관련된 만화에 푹 빠졌었다. 심지어 2차 대전 때의 만화를 책으로 엮어 출판하려 했을 정도였다. 그의 이 같은 담대한 계획은 이 책을 내주겠다는 출판사를 못 찾아 안타깝게도 실현되지는 않았다.

중요한 사안이 생기면 자기가 결정을 내리려 하지 않는 것도 남준의 또 다른 특징 중 하나였다. 뭔가 새로운 것을 만들어낼 때는 무서울 정도로 과감하고 집요한 사람이건만 어찌된 영문인지 창작할 때를 빼고는 술에 술탄 듯 물에 물탄 듯, 언제나 똑 부러진 결정을 하지 않았다. 책임지기 싫어서였을 수도 있고 어쩌면 예술 이외의 모든 것들이 시시해 보였기 때문일지도 모른다. 흔들리

잘 홀리고 다닌다는 점 외에도 어린아이 같은 구석이 아주 많은 사람이었다.
우선 단 것을 무척 좋아해 케이크, 과자 등을 즐겼으며 커피는 반이 설탕이었다.

는 나를 붙잡아주기를 간절히 원하면서 "데이비드와 결혼할까 말까" 물어봤을 때도, 그리고 이혼을 하고 "캘리포니아로 가겠다"고 말했을 때도 잡지도 막지도 않은 남준이었다. 또 "내 건강도 당신이 책임져야 한다"면서 어디가 아프거나 병이 생기면 어느 병원에서 누구에게 치료를 받아야 할지 등을 모두 나에게 맡겼다.

한마디로 그는 일과 예술과 자신의 독특한 정신세계를 확장하는 데만 온 에너지를 바친 사람이다. 그의 안에는 소름 돋는 천재 예술가와 순진무구한 어린아이가 함께 살고 있었다. 이런 그의 옆에서 때론 속을 썩기도, 때론 거대한 희열을 느끼기도 했다.

독일의
감격시대

"따르릉, 따르릉!"

1977년 유난히 더운 어느 여름날, 뉴욕 맨해튼 머서 가의 아파트에서 혼자 상념에 잠겨 있던 나는 갑자기 울려온 전화벨 소리에 퍼뜩 정신이 들었다. 불과 너덧 달 전 정식 남편이 된 남준은 외출 중이었다.

"여보세요."

"아, 시게코, 접니다. 크리케."

남준의 오랜 친구이자 독일의 조각가인 노어버트 크리케Norbert Kricke였다. 당시 크리케는 뒤셀도르프예술대학Kunstakademie Dusseldorf 학장이었다.

갑작스런 전화는 십중팔구 뭔가 부탁할 게 있을 때 오기 마련이다. 간단한 안부 인사를 나눈 뒤 물었다.

"무슨 일이죠? 남준은 지금 일이 있어 밖에 나갔어요."

그러자 그는 뜻밖의 제의를 불쑥 꺼냈다.

"우리 학교에 비디오학과를 개설하려는데 남준 아니면 누가 교수를 맡겠어요."

남준이 답할 사안이었다. 그러나 조금이라도 지체했다가는 좋은 기회가 날아갈지도 모른다는 초조함이 또 한 번 나를 담대하게 했다.

 "물론 갈 수 있죠. 남준도 좋아할 거예요. 그리고 나도 비디오작가이니 함께 가면 어떨까요?"

 "당연히 좋죠. 그럼 그렇게 해요."

 뒤셀도르프예술대학은 요셉 보이스, 게르하르트 리히터Gerhard Richter, 안드레아스 거스키Andreas Gursky에 이르기까지 독일 최고의 현대미술가를 길러낸 최정상의 미술학교다. 보이스, 리히터 등은 졸업 후 이 학교에서 교수로서 학생들을 가르치기도 했으며 현대미술에 큰 획을 그은 파울 클레Paul Klee도 여기서 후진양성을 했다. 이런 곳에 교수로 초빙됐다는 건 미술가로서는 크나큰 영예가 아닐 수 없었다.

 외출에서 돌아온 남준은 내가 들려주는 이야기를 듣자마자 크게 반색하며 기뻐했다.

 "거봐, 시게코. 내가 뭐랬어? 우리 결혼이 행운을 가져다줄 거라 했잖아."

 1977년 3월 21일 결혼식 뒤 단골 중국식당 '456'에서 피로연을 하면서 남준이 '우리 결혼식이 숫자 1, 2, 3, 4, 5, 6, 7 모두와 관련이 있으니 보통 상서로운 일이 아니다'라고 한 것을 상기시키는 말이었다. 아닌 게 아니라 결혼 후 맞은 첫 경사였다.

개강 시기에 맞춰 우리 부부는 부랴부랴 짐을 꾸렸다. 독일에서 교편을 잡더라도 여전히 미국에서 활동할 일이 많을 터라 뉴욕의 스튜디오는 그대로 두기로 했다.

겉으로 순조롭게 풀리는 일이라도 늘 고비는 있기 마련이다. 이번에는 남준의 건강이 문제였다. 뒤셀도르프예술대학은 국립대학이어서 교직원이 되려면 독일 당국이 정한 건강 테스트를 통과해야 했다. 그런데 남준은 지병인 당뇨 때문에 건강 테스트를 통과하지 못했다. 혈당 수치가 너무 높았던 것이다. 결국 남준은 혈당 수치를 낮추기 위해 병원에 입원, 상당 기간 치료를 받은 후에야 가까스로 건강 테스트를 통과할 수 있었다.

어쨌든 이런 우여곡절 끝에 남준은 독일 최고의 예술대학 교수로 일하게 된다. 1977년부터 1987년까지, 10년에 걸친 우리 부부의 독일생활이 시작되었다. 비단 예술가에 국한된 일은 아니겠지만 한 인간의 삶을 살펴볼 때 자의적일지언정 시대별로 구분 짓는 게 도움이 될 때가 적지 않다.

전 세계를 무대로 활약했던 남준에게 1977년 이후 활동무대를 뉴욕에서 독일로 옮겼던 10년간의 '독일시대'는 그의 예술세계에서는 하나의 큰 줄기를 이룬다. 비디오 아티스트 백남준의 예술세계가 활짝 꽃을 피우면서 최고의 전성기를 구가한 시대라고 볼 수 있다. 독일의 감격시대를 맞은 것이다.

본 적도 들은 적도 없는 새로운 쇼

10년간의 독일시대는 비디오 아티스트 백남준의
예술세계를 활짝 꽃피운 시대였다.

뒤셀도르프에서 백남준과 시게코(1983)

　예술도 예술이지만 돌이켜보면 우리 부부에게 이때만큼 행복
했던 시절도 없었다. 가장 감격스러웠던 건 우리 옆에 지겹도록
들러붙어 있던 생활의 쪼들림에서 완전히 해방될 수 있었다는 사
실이다. 학교에서 받아오는 남준의 두둑한 봉급은 뒤셀도르프의
고급 아파트를 비롯해 온갖 풍요로움과 안락함을 가져다주었다.
더 이상 다음 달 월세를 걱정하지 않아도 된다는 사실만으로 온
세상이 달라 보일 지경이었다. 아파트는 라인 강이 내려다보이는
눈부시게 아름다운 곳이었다. 백화점에 가면 쌀과 채소, 싱싱한
생선 등 입맛에 맞는 먹거리들을 얼마든지 구할 수 있었다. 강도

와 외국인 불법체류자들이 들끓는 뉴욕 차이나타운 근처의 아파트와는 도저히 비교할 수 없는 삶이었다.

근무 형태도 느슨하기 짝이 없었다. 강의는 한 달에 한 번만 하면 족했다. 과외 일 또한 학생들의 면담 요청에 응하기만 하면 됐고 그 외엔 아무런 책임도 없었다. 대부분의 다른 미술 교수들도 그랬다. 비싼 월급을 주어야 했지만 학교는 세계적인 예술가를 교수진으로 확보하고 있다는 것만으로도 명성을 높일 수 있었다. 또 학생들에게 이들의 사상을 전수받을 수 있는 기회를 준다는 점에서 충분히 가치 있는 일이라고 믿는 듯했다.

쪼들리게만 살다 갑작스레 얻은 풍요로움은 인간의 심리를 불안하게도 만드는 모양이다. 적은 강의를 하고 많은 봉급을 받는 게 마음에 걸렸는지 남준은 여러모로 학생들에게 신경을 썼다. 그는 종종 학생들을 데리고 한국 음식점으로 가서는 학생들이 평소 맛볼 수 없던 이국적인 동양 음식을 실컷 맛보게 했다. 7, 8명의 학생들에게 비행기 표를 사주고 뉴욕으로 초대한 적도 있었다. 우리 스튜디오에 묵으면서 현대미술의 메카인 뉴욕의 미술관들을 샅샅이 살펴볼 수 있는 기회를 주려는 마음에서였다. 물론 독일 내에서도 여행할 수 있는 기회를 주고 현장학습을 장려했다. 이같은 현장 교육은 때로 생각지도 못한 결실을 낳기도 했다.

독일 중서부 프랑크푸르트에서 그다지 멀지 않은 곳에 비스바덴이라는 휴양지가 있다. 온천으로 유명한 명소로 관광객이 끊이

　　　　　　본 적도 들은 적도 없는 새로운 쇼

지 않으며 이들을 상대로 한 카지노도 있다. 어느 날 느닷없이 남준은 이곳에 학생들을 데리고 갔다. 그러더니 주머니에서 돈을 꺼내 학생들에게 나눠주면서 이렇게 주문했다.

"실컷 도박을 즐겨 봐."

세간엔 별로 알려지지 않았지만 카지노에서의 놀음은 남준이 갖고 있는 몇 안 되는 취미 중 하나였다. 중독 수준은 아니었지만 시간이 비면 혼자 카지노에 가서 즐길 정도로 남준은 도박을 좋아했다. 한데 특이한 건 한국, 일본 모두에서 불길한 숫자로 여기는 4를 유독 좋아했다. 그 때문에 남준은 도박을 할 때면 노상 4에 돈을 걸곤 했다. 어쩌면 죽음을 연상시키기에 4를 좋아했을지도 모르겠다.

어쨌거나 영문 모르고 비스바덴에 갔던 독일 학생들은 신이 났다. 실컷 도박을 즐겼음은 물론이다. 일본 학부모 같으면 당장 학교로 쫓아가 학생들에게 어떻게 도박을 시킬 수 있느냐며 난리를 칠 일이었다. 그러나 독일은 달랐다. 나중에 이 이야기를 전해들은 학부모들은 '교수님이 경제를 가르치려 했구나' 하고 마냥 좋게만 생각했는지, 아무도 따지려 들지 않았다.

더욱이 한 학생은 카지노에서 본 동전교환기를 모티프로 비디오 작품을 제작하여 상까지 받았다. 이후 이 학생의 어머니는 남준을 찾아와 "아들을 카지노에 데려가주어 고맙다"고 진심으로 감사했다고 한다.

남준에 대한 독일의 환대는 아내인 나에게도 이어져, 나의 예술 세계에 대해서도 호의적으로 바라보고 평가해주었다. 독일인들은 특히 남준이 일본 도쿄대학을 졸업한 뒤 미국 대신 독일을 택해 유학했고, 여기서 비디오아트를 시작했다는 사실에 대해 무척 좋은 감정을 가지고 있었다. 그가 공부한 곳이 독일 뮌헨대학이었다. 그 후 이곳에서 독일 전위음악의 기수 카를하인츠 슈토크하우젠과 미국인 음악가 존 케이지를 차례로 만나 본격적인 전위예술가로 활동하게 되었던 것이다. 따지고 보면 한국에서 태어나고 일본에서 대학을 나왔지만 독일이야말로 남준의 예술적 고향이었던 셈이다.

독일에서는 '도큐멘타'라는 세계적인 현대미술 축제가 5년마다 열린다. 1955년부터 시작된 이 행사는 대개 전 세계에서 100여 명의 미술가들을 초청, 전시회를 연다. 워낙 까다롭게 엄선하는 터라 여기에 초대받은 사실 자체만으로 그 작가의 예술세계가 국제적으로 인정받았다는 것을 뜻했다. 그런데 1977년, 우리 부부가 함께 이 행사에 초대를 받아 남준이 출품한 〈TV 가든〉과 나의 작품 〈계단을 내려오는 나부〉 모두 유럽 미술계의 비상한 관심을 끌었다. 덕분에 남준과 나는 파리, 암스테르담, 로마 등 유럽 전역의 미술관에 초대를 받아 이곳저곳을 돌아다니며 작품을 전시했다. 특히 남준은 1978년 파리 현대미술관에 자연과 첨단기술

본 적도 들은 적도 없는 새로운 쇼

남준은 1982년 384대의 모니터를 이용해
퐁피두센터 1층 바닥 전체를 프랑스 국기로 만들었다.

백남준, 〈삼색 TV〉, 퐁피두센터(1982), Photo ⓒ 중앙포토

을 융합한 〈TV 가든〉을 선보여 뜨거운 갈채를 받았다.

파리의 또 다른 명소인 퐁피두센터 관계자는 남준의 작품에 감명을 받아 대형 작품을 설치해달라고 부탁했다. 이를 흔쾌히 수락한 그는 수많은 검토 끝에 1982년 384대의 모니터를 이용해 퐁피두센터 1층 바닥 전체를 프랑스 국기로 만들었다.

밖으로 알려진 적은 없지만 사실 이 작품은 남준이 학생의 아이디어를 참고한 것이었다. 그가 독일에서 가르치던 학생 중 하나가 어느 날 TV 화면으로 독일 국기를 만들어 남준에게 보여주

었다. 독일 국기처럼 검은색, 빨간색, 노란색을 띤 화면 몇 개씩을 가로로 쭉 늘어세운 소규모 작품이었다.

여기에서 힌트를 얻은 남준은 이를 완전히 다른 차원의 대규모 작품으로 발전시켰다. 무엇보다 스케일이 하늘과 땅 차이였다. 그 독일 학생은 수십 개의 화면으로 작품을 만들었던 반면 남준은 모두 384대의 TV를 동원했다. 밝은 파랑색, 흰색, 그리고 빨간색으로 구성되어 있는 프랑스 국기는 어두운 톤의 독일 국기와는 완전히 다른 시각적인 효과를 냈다. 퐁피두센터 1층에 설치된 〈삼색 TV〉는 빛으로 프랑스 국기를 우아하게 표현함으로써 프랑스 내에서 큰 센세이션을 일으켰고 남준은 파리에서도 단번에 유명 인사로 떠올랐다. 많은 미술평론가들이 그를 격찬했고 그에 대한 프랑스어판 책들도 다투어 출간되었다.

전시회 후 남준은 해당 아이디어를 낸 학생에게 찾아가 사실을 설명한 후 퐁피두센터에서 받은 돈 중 상당액을 주었다. 액수가 꽤나 후했는지 그 학생이 오히려 당황스러워했다고 한다. 모든 관습에서 자유로우면서도 남을 배려할 줄 아는 지극히 남준다운 행동이었다.

나중에 들은 얘기지만 더할 나위 없이 자유분방한 파리였기에 남준이 그곳에 머물렀을 당시 재미있는 일도 있었다고 한다. 한 작업 조수가 전해준 사연은 이랬다.

파리 전시를 무사히 끝내고 시내 거리를 남준과 그 조수가 걸

본 적도 들은 적도 없는 새로운 쇼

어가는데 늘씬하고 매력적인 프랑스 여자가 남준에게 다가와 말을 걸었다. "백남준 아니냐"며 "잠깐 시간 좀 내달라"는 그녀의 요청에 남준은 옆의 조수에게 "잠깐 기다려달라"고 하더니 그 여자와 근처 카페로 들어갔다. 그런데 잠깐이면 된다던 그는 두 시간이 지나도 나오지 않았다. 다른 곳에 약속도 있고 해서 갈 길이 바빴던 그는 남준을 재촉하기 위해 기다리다 못해 카페로 들어가려는데, 때마침 이야기를 마친 남준이 나왔다. 얼굴이 벌겋게 상기된 채 기분이 별로 좋지 않은지 길을 걸으면서 계속 투덜댔다. 조수가 무슨 일이 있었느냐고 물어보니 "그 여자가 해괴한 제안을 하면서 계속 귀찮게 굴더라"며 공연히 시간만 빼앗겨 화가 난다고 했다. 그 해괴한 제안은 무엇이었을까?

알고 보니 그 여자는 당시 자유분방하기 이를 데 없는 프랑스에서도 가장 진보적인 인사들로 이뤄진 공동체의 일원이었다. 이 공동체는 남자와 여자 각각 30명씩 그룹을 이뤄 한데 모여 살면서 자신이나 다른 이성이 원하면 누구와도 관계를 하며 생활하는, 한마디로 극단적인 성적 자유주의자들의 모임이었다. 사랑이라는 이름으로 특정한 파트너에게 구속돼 살아가는 것을 거부하는 반체제적인 사람들이었던 것이다.

이들의 자유분방한 의식구조도 경이로웠지만 더욱 놀라운 점은 멤버 대부분이 각계에서 활동하는 지식인들이었다는 사실이다. 그들의 눈에도 혜성처럼 나타난 동양의 비디오 아티스트 백남

준이 이색적이면서도 매력적인 인사로 비쳤던 모양이다. 그 때문에 남준이 싫다고 거절을 하는데도 그를 포섭하기 위해 끈질기게 설득하면서 놓아주지 않았던 것이다.

예술적으로는 더할 나위 없이 전위적이고 실험적이며 동시에 파괴적이기도 한 남준이었지만 어찌해도 부정할 수 없는 한국인의 피가 흘렀던지, 성적으로는 대단한 파격을 좋아하지는 않았다. 그래서 그룹 섹스나 난교 등에 대해 아주 질색했다.

어쨌든 남준은 프랑스의 전위적인 공동체에서도 탐을 내 영입하고 싶어 할 만큼 유럽 문화계에서 명사로 통했다.

여러 면에서 뉴욕과는 비교할 수 없을 정도로 풍요롭고 시간적으로도 여유로운 유럽 생활이었지만, 시간이 지날수록 미국으로 돌아가야 한다는 마음이 커졌다. 유럽에서 성공적으로 작가활동을 할 수는 있었지만 남준과 나 가운데 누군가는 미국의 본거지를 지켜야 한다고 판단했던 것이다.

여기에다 남준과 달리 나는 독일어를 하지 못해 여간 불편한 게 아니었다. 벼르고 별러 결국 나는 독일로 건너간 지 3년 만인 1980년, 미국으로 돌아온다. 그러나 이번에는 뉴욕이 아닌 시카고가 목적지였다.

입에서 신물이 나도록 지긋지긋하게 가난했던 뉴욕의 기억은 그곳으로 향하려던 나의 발길을 돌리게 했다. 정확히 9년 전, 캘리

본 적도 들은 적도 없는 새로운 쇼

포니아에서 뉴욕으로 돌아갈 결심을 하며 어떤 가난이라도 감수하겠다던 그때의 위풍당당함은 더이상 찾아볼 수 없었다. 그새 늙은 걸까, 아니면 남준 없이 혼자 그런 일을 겪는다는 게 자신이 없었던 걸까.

살다 보면 어떤 이유에선가 창고나 옷장 같은 데 들어가야 할 때가 있다. 그럴 때면 칠흑같이 깜깜한 어둠 속에 갇힐 거라고 지레 두려움에 떨게 된다. 그러나 문틈에서건, 벽에 뚫린 구멍을 통해서건, 대개는 어디에선가 한 줄기 빛이 들어오기 마련이다.

그때가 딱 그랬다. 전혀 생각도 못 하던 차에 미술계 동료 바버라 닐슨이 시카고미술대학 비디오아트 과정 상주작가로 나를 초청한 것이다.

"특별한 일이 없으면 이리 오는 게 어때. 시게코가 시카고에서 일한다, 왠지 그럴듯하잖아."

그리하여 나는 오대호에서 불어오는 강풍으로 유명한 '바람의 도시' 시카고에서 몇 년간 교편을 잡는다. 지금은 많이 쇠락했지만 그때만 해도 시카고는 미국 안에서 뉴욕 다음으로 큰 도시였다. 이로써 남편은 독일에, 아내는 미국에 살며 각자의 일을 하는 예술가 커플의 유목민적인 삶이 펼쳐진다.

내가 미국으로 옮긴 후에도 남준은 유럽에 남아 작품 활동에 정진했다. 비디오아트의 창시자이자 선구자로서 유럽 전역, 특히 독일인들로부터 각별한 사랑을 얻는 시기가 바로 이때다. 그렇다

고 독일에만 머물러 있었던 건 물론 아니다. 칭기즈칸을 흠모했던 영혼답게 그는 뉴욕, 파리, 암스테르담, 보스턴, 신시내티 등 미국과 유럽의 도시를 돌아다니며 개인전과 그룹전 활동을 왕성히 벌였고, 이를 통해 자신이 개척한 신천지를 보여주었다. 그가 머무는 곳마다 미술계와 관객들은 예술과 비디오 테크놀로지를 오묘하게 결합한 창의성에 열광했다. 많은 도시에서 명성과 함께 즐거운 추억을 쌓을 수 있었는데, 그중에서도 특히 암스테르담이 남준의 마음을 사로잡았던 모양이다. 뉴욕으로 돌아온 후 그는 종종 암스테르담 이야기를 하며, 노후를 보내도 될 만큼 인심이 푸근한 곳이라고 말하곤 했다. 암스테르담 미술관에서 그의 작품 〈TV 가든〉을 좋은 가격에, 그것도 현금을 주고 샀는데, 이것 때문에 호감을 갖게 된 것이 아닌가 생각한다.

일본 안에서도 그의 명성은 해가 갈수록 높아졌다. 1970년대에 그의 천재성을 일찍 알아본 일본 와타리 미술관('와타리움'이라 부르기도 한다) 관장 와타리 시즈코和多利志津子는 남준을 여러 차례 초대하여 개인전을 열어주었다. 와타리 미술관은 현대미술 분야에서 일본 최고로 꼽히는 미술관이니 만큼 남준의 위상이 높아질 수밖에 없었다.

남준의 유명세는 1984년 도쿄 시립박물관에서 개인전이 성황리에 열리면서 정점으로 치달았다. 〈요미우리신문〉, 〈산케이신문〉

남준이 머무는 곳마다 미술계와 관객들은 예술과
비디오 테크놀로지를 오묘하게 결합한 그의 창의성에 열광했다.

뉴욕 스튜디오에서 백남준(1983), Photo ⓒ 임영균

등 모든 주요 신문과 TV 매체들이 그의 인터뷰와 함께 전시회에 대한 평을 다루었다.

이렇게 비디오 아티스트로서의 명성이 높아지자 남준에 대한 내 가족의 눈길도 점점 더 따뜻해졌다. 피아노를 산산조각 내버리는 그를 무뢰한이라고 질색했던 어머니의 태도도 완전히 누그러졌다. 그동안 이모와 자매를 비롯한 친정 식구들이 "음악에는 클래식만 있는 게 아니다", "예술은 늘 변화하는 것"이라며 어머니의 사고를 바꾸려고 무던히도 애를 써왔다. 그럼에도 좀처럼 바뀌지 않던 어머니였는데, 남준이 비디오 아티스트로 성공하여 일본 신문과 잡지, TV에 자주 오르내리자 비로소 귀한 예술가 사위로 정성껏 대해주었다. 사실 어머니를 뺀 다른 가족들은 처음부터 남준에게 호의적이었다. 아버지는 남준이 자기처럼 명문 도쿄대학을 나온 똑똑한 사내라는 사실에 흡족해했고 미술교사인 여동생은 "나중에 딸은 저런 남자에게 시집 보내야겠다"며 부러워했다. 특히 이모는 나만 보면 이렇게 말하곤 했다.

"남준은 좋은 사람이다. 내가 좋아했던 구니 선생님보다 훨씬 낫다는 걸 잊지 말아라. 그이는 내 남자가 되어주지 않았지만 남준은 너와 결혼해주지 않았니……."

그러나 어느 나라보다 남준을 아끼고 인정한 곳은 독일이다. 독일 미술계가 얼마나 그를 높게 평가했는지는 1993년 그가 독일의 대표작가 두 명 중 한 명으로 선발되어 베니스 비엔날레에 참가

했다는 사실로도 알 수 있다. 수많은 독일 작가를 제쳐두고 이방에서 온, 그것도 이제 막 가난에서 벗어난 한국 출신의 작가를 독일을 대표하는 예술가로 뽑았다는 건 파격 중의 파격이었다.

파격은 거기에서 그치지 않았다. 남준과 함께 선정된 개념미술의 거장 한스 하케Hans Haacke도 독일 쾰른에서 태어나긴 했지만 미국 필라델피아에서 공부한 후 미국인으로 귀화한 인물이었다. 그의 부인은 유태인이었다. 자연히 수많은 독일 작가들을 제치고 한국인과 미국인으로 귀화한 작가를 독일 대표로 내보낸다는 건 있을 수 없다는 비난 여론이 들끓었다. 그러나 이들을 뽑은 독일관 커미셔너 클라우스 부스만Klaus Bußman은 꿈쩍도 하지 않았다.

부스만은 농담 삼아 남준을 '명예 이주노동자'라 불렀다. 그러면서 "엉성한 영어와 독어를 섞어 쓰는 남준을 외향이나 사상 모든 면에서 보통 사람들이 상상하지 못할 스케일의 작품을 만들어"내는 천재로 믿었다. 독일 대표로 나갈지 말지를 놓고 고민하던 남준에게 그는 이런 얘기를 하며 힘을 불어넣었다.

"남준, 당신은 독일제야. 독일에 살고 있고, 독일에서 비디오아트를 탄생시켰으며, 당신의 첫 비디오아트 전시도 1963년에 독일 파르나스 갤러리에서 했잖소. 우리 독일인들은 당신을 자랑스러워하오."

부스만의 격려에 용기를 얻었는지, 남준은 시기어린 비판을 무릅쓰고 베니스 비엔날레로 향했다. 거기에서 '전자 초고속도로-

베니스에서 울란바토르까지Electronic Superhighway-From Venice to UlanBator'
라는 주제로 독일관의 양쪽 날개와 건물 밖에 독특한 작품들을
설치해 관객들의 눈길을 사로잡았다.

건물 밖 야외공원에 설치한 작품들은 〈마르코 폴로〉, 〈칭기즈
칸의 귀환〉, 〈알렉산드로스〉, 〈캐서린 대제〉 등 10여 개의 비디오
조각들이었다. 한결같이 동서양을 넘나들었던 인물들로 1986년
에 내놓았던 〈바이바이 키플링〉에서 보여주고자 했던 '동양과 서
양의 경계를 초월하는 정신'을 대표할 인물들이다. 여기에다 남준
은 〈스키타이 왕 단군〉이라는 작품을 더했다. 한국인의 조상인 단
군을 칭기즈칸과 알렉산드로스의 반열에 올려놓음으로써 한국인
의 기상을 떨쳐 보이고 싶었음이 틀림없다.

남준은 자신의 몸에 몽골족의 피가 흐르고 있다고 믿어 의심치
않았다. 그리고 이를 자랑스러워했다. 1977년, 그는 어느 기고문
에서 자신의 모험심과 극단적인, 다시 말해 아방가르드적인 요소
를 사랑하는 성격이 몽골 유전자 때문이라고 고백하기도 했다.

왜 내가 쇤베르크에 관심을 보였는지 생각해본다. 그가 가장 극단적
인 아방가르드로 소개되었기 때문이다. 나는 그렇다면 왜 그의 '극단
성'에 관심을 보였을까? 나의 몽골 유전자 때문이다. 몽골…… 선사
시대에 우랄 알타이 쪽의 사냥꾼들은 말을 타고 시베리아에서 페루,
한국, 네팔, 라플란드까지 세계를 누비고 다녔다.

본 적도 들은 적도 없는 새로운 쇼

나중에 들은 얘기지만 남준은 이 야외공원에 동양의 정신을 상징하는 부처의 목을 걸어두고 싶어 했다. 그러나 독실한 불교신자인 어머니 슬하에서 자란 탓에 자연스레 부처에 대한 외경심을 갖고 있던 터라 차마 부처의 목을 자를 수는 없는 일이었다. 결국 고심 끝에 짜낸 묘안이 서양인 조수의 손을 빌리는 것이었다. 미국인 조수들은 아무런 거리낌 없이 부처상의 목을 잘라내 공원 한쪽에 매달았다.

독일관의 한쪽 날개 내부에는 전 세계가 전자 고속도로로 연결될 것이라는 예언적인 작품 〈전자 초고속도로〉와 달이 차고 기우는 영상을 보여주는 〈달은 가장 오래된 TV〉를 마주 보게 걸어놓았다. 그리고 다른 쪽 날개 내부에는 이탈리아 성 시스터 사원의 천장을 상징하는 비디오 작품을 설치했다.

반면 남준과 함께 출전한 한스 하케의 작품은 지극히 관념적이었다. 독일관 중앙에 자리 잡은 커다란 전시실 벽에 히틀러와 나치의 상징인 '하켄크로이츠'를 걸어두고는 바닥에는 자잘하게 부서진 콘크리트 조각을 빽빽이 깔아두었다. 그게 전부였다. 작품을 감상하기 위해 관람객들이 전시실로 들어서면 가장 먼저 느끼는 게 발에 밟히는 콘크리트 조각이었다. 관람객들이 움직이면 발밑의 콘크리트 조각들이 부서지거나 옆으로 튕겨져 나가면서 삭막한 소리를 냈다. 히틀러와 나치의 깃발 아래 부서져 내리는 콘크

남준은 초승달이 보름달로 차오르는 모습을 12개의 모니터에 담아 달의 은은함을 작품으로 빚어냈다.

백남준, 〈달은 가장 오래된 TV〉(1965/2000), 백남준아트센터 소장, Photo ⓒ 백남준스튜디오

리트 조각들. 저절로 2차 대전의 참상이 연상되면서 관람객들은
묘한 기분을 느끼지 않을 수 없었다. 바로 그것이 한스 하케가 원
했던 작품 의도였을 것이다.

어쩌면 너무나도 다른 두 작품은 부조화 속의 조화를 이루며
독일관을 돋보이게 했는지도 모른다. 진정한 독일인이 아니라는
비난 속에 선발되긴 했지만 남준과 하케의 작품은 "전위적이면서
도 심오하다"는 호평에 힘입어 황금사자장을 받는 쾌거를 이루어
낸다.

세계 최고의 권위를 인정받는 베니스 비엔날레에서 최고상을
받은 예술가가 어느 곳보다 문화를 중시하는 유럽에서 어떤 대접
을 받았을지는 굳이 설명하지 않아도 알 것이다. 남준은 독일에서
예술가에 대한 최고 존칭인 마에스트로로 칭송 받았다. 웬만한 카
페에 가도 종업원이 알아보고서 "마에스트로 오셨냐"며 융숭히
대접할 정도였다.

물론 한국이라는 생소한 나라의 작가가 독일의 대표작가로 존
경받는 데 대해 극도의 분노를 나타내는 사람도 없지 않았다. 특
히 독일의 인종차별주의자들인 스킨헤드족들이 남준의 전시회를
습격, 작품에 불을 지른 사건이 일어나기도 했다.

그러나 남준에 대한 각별한 사랑은 그의 사후에도 이어지고 있
다. 독일인들이 남준을 어떻게 생각하는지는 그가 활동 본거지로
삼았던 뒤셀도르프 시에 가보면 금세 알 수 있다. 이 도시 한복판

본 적도 들은 적도 없는 새로운 쇼

백남준의 초상이 그려져 있는 전차
Photo ⓒ Jochen Saueracker

을 가로지르며 운행하는 전차에 남준의 웃는 모습이 커다랗게 그려져 있다.

베니스 비엔날레에서의 성공은 남준에게 또 다른 행운을 안겨주었다. 구겐하임 미술관 관장 토머스 크렌스Thomas Krens가 독일관에서 남준의 작품을 보고는 2000년 뉴욕 구겐하임 미술관에서 남준의 회고전을 열자고 제안한다. 세계 최고의 거장들을 선별해 개인전을 열어주는 구겐하임에서, 그것도 생존 작가를 위해 자리를 마련해준다는 것은 보통 영광이 아니었다.

본 적도 들은 적도 없는 새로운 쇼

34년 만의
금의환향

 비행기 창문으로 내려다보이는 김포공항 청사는 어두컴컴한 땅거미에 파묻혀 있었다. 발밑 풍경이 잘 보이지 않았다. 활주로를 따라 촘촘히 박힌 작은 유도등만이 짙은 어둠 속에서 새파란 불꽃을 내며 반짝였다. 마치 어두운 바다 속을 떠다니는 야광충 같았다. 기체가 앞으로 쏠렸다. '크르릉' 하며 바퀴 나오는 기계음이 들린다.

"드디어 도착한다. 남준이 나고, 자라고, 두고 온 땅에……."

옆에 앉은 남준은 흥분한 기색이 완연했다. 그도 그럴 것이다.

그날은 1984년 6월 22일. 34년 만의 귀향이었다. 1950년 7월 27일, 전쟁의 참화를 피해 등을 떠밀리듯 고국을 떠났던 남준은 그 후 한 번도 이 땅에 발을 디디지 못했다.

이번 귀향은 1984년 1월 1일 벽두에 남준이 벌인 대대적인 비디오 우주쇼 〈굿모닝 미스터 오웰〉이 큰 화제를 얻게 되면서 이루어진 바가 컸다. 그전까지 남준은 세계 예술계에서 두각을 나타냈지만 한국에서는 몇몇 전문가들을 제외하고는 그의 이름을 아는 이가 드물었다. 아침에 깨어보니 유명해져 있더라고, 남준도 〈굿

모닝 미스터 오웰〉이 위성중계를 통해 한국에 방영되면서 갑자기 비상한 주목을 끌게 된 것이다. 이런 세계적인 예술가가 한국인이라는 사실이 알려지면서 그는 갑자기 하루아침에 유명인사로 각광받게 되었다.

34년 만에 찾는 고국이고, 오랫동안 만나지 못한 사람들을 대면하는 자리이니 옷차림에 신경을 쓸 법도 하건만 예술 외에는 도통 무심한 남준은 늘 입던 모습 그대로였다. 큰 앞주머니를 덧댄 헐렁한 와이셔츠를 입고, 그 속에는 긴 내의를 겹쳐 입었다. 추위를 몹시 타는 그는 비행기 에어컨의 냉기를 싫어해 한여름에도 내의를 입고 다녔다. 멜빵으로 후줄근한 바지를 지탱하는 것도 평소와 다르지 않았다. 외모에는 대범함을 넘어 거의 무감각 수준인 그다웠다. 그런 남준을 지켜보니 입가에 미소가 저절로 스친다. 그러나 나는 가슴 한편에서 고개 드는 불안을 짓누르지 못했다.

'일본인 아내를 따뜻하게 맞아주려나.'

한국인들이 일본인을 좋아하지 않는다는 걸 누구보다 잘 아는 나였다.

드디어 대한항공 여객기는 미끄러지듯 활주로에 내렸다. 우리는 일본 도쿄의 메트로폴리탄 미술관에서 전시회를 마친 뒤 한국으로 온 참이었다. 우리 일행은 남준과 나, 그리고 비디오 촬영을 위해 함께 데려간 미국인 조수 존 허프만, 이렇게 셋이었다.

본 적도 들은 적도 없는 새로운 쇼

한국인 신분으로 갈 수 없는 나라가 숱했지만 그는 한국 여권을 버리지 않았다.
언젠가는 그리운 고향에 돌아가리라는 꿈을 꾸었던 것이다.

김포공항을 통해 귀국하는 백남준과 시게코(1984), Photo ⓒ 연합포토

간단한 입국 수속을 끝낸 뒤 서둘러 짐을 챙겨 입국장으로 부지런히 발을 놀렸다. 입국장 문이 열렸다. 순간 번쩍이는 카메라 플래시가 이곳저곳에서 한꺼번에 터졌다. 날카로운 빛이 눈을 찔러 왔다. 몇 초 후 반백의 중년 여인이 쓰러질 듯 달려왔다. 남준의 큰누나이며 나의 시누이인 백희득이었다. 어린 남준이 어깨너머로 피아노를 배웠던, 양말도 짜주고 때론 어머니처럼 돌봐주기도 한 그리운 누나였다. 몇 걸음 더 내딛기도 전에 한 무리의 기자들이 몰려들었다. 그러고는 쉴 새 없이 질문들을 쏟아냈다.

"이번 여행 목적은 뭡니까?"

"한국 미인을 만나러 왔습니다."

남준의 대답에 "와" 하는 웃음이 터졌다.

"한국에 와서 할 일은 계획해 두셨나요?"

"아버지와 어머니 산소에 가고, 가족 만나고, 동창생들도 찾아봐야지요. 내 동창이 서울시장 됐다는데 한턱내라고 할 작정입니다. 유치원 짝도 만나보렵니다."

"왜 조국을 놔두고 외국에서만 활동합니까?"

"문화도 경제처럼 수입보다 수출이 필요해요. 나는 한국의 문화를 수출하기 위해 외국을 떠도는 문화 상인입니다."

"백 선생님은 예술을 왜 하십니까?"

"인생은 싱거운 것입니다. 짭짤하고 재미있게 만들려고 하는 거지요."

그랬다. 한국을 누구보다 사랑했던 남준이었다. 독일로 유학을 떠난 이후 가족과의 연락이 사실상 끊기면서 남준은 늘 이역을 부초처럼 떠도는 외로운 이방인이었다. 그 사이 아버지도 어머니도 여의었다. 그러나 몸은 비록 떠나 있었을지언정 그의 영혼은 늘 한국 땅에 머물러 있었다. 두 형이 일본인으로 귀화하면서 '하쿠다白田'로 개명했어도 그는 한국인으로 남아 있겠다고 고집을 부렸다. 독일이나 미국 여권을 얼마든지 얻을 수 있었으련만 한국 여권을 버리지 않았다. 한국인 신분으로는 갈 수 없는 나라가 숱했지만 그래도 그는 상관하지 않았다. 언젠가는 그리운 고향에 돌아가리라는 꿈을 늘 꾸고 있었던 거다. 그래서 동구권에는 발길도 돌리지 않았다. 불가리아, 루마니아, 폴란드 등에서 좋은 조건으로 그를 초청했는데도 혹시 나중에 고국 땅을 밟는 데 방해가 될지 모른다는 생각에 일체 응하지 않았다.

일본말을 나보다 잘하는 남준이었다. 대학을 도쿄에서 나왔던지라 나와 둘이 있을 때는 영어와 일본어를 섞어서 사용했다. 그럼에도 한국인들 앞에서는 어떻게든 일본어를 입에 올리려 하지 않았다. 한국에 갈 때 미국인 카메라맨을 데리고 간 것도 실은 일본어를 쓰는 모습을 보이기 싫었던 탓이었다. 미국인과 동행함으로써 영어로만 말하는 모습을 보이려 했던 것이다.

남준은 평소 한국적인 이미지나 한국의 숨겨진 아름다움을 예

고향에 가느라 들뜬 남준을 보며 가슴 한편에서는
'일본인 아내를 따뜻하게 맞아주려나' 하는 불안이
고개를 들었다.
Photo ⓒ 중앙포토

술로 표현하는 데도 일가견이 있었다. 많은 서양인들이 열광하는
〈하나의 촛불〉도 지극히 영적이면서도 한국적인 작품이라고 나
는 생각했다. 흰 스크린 위에서 흔들리는 커다란 촛불의 영상을
쳐다보노라면 늦은 밤 어슴푸레한 촛불 속에 펼쳐지는 고즈넉한
한국의 사찰 내부가 떠올랐다.

이뿐 아니었다. 어쩌다 내가 "눈부신 태양이 좋다"고 말하면 남
준은 늘 타박을 했다.

"달이 은은해서 더 좋은 거야. 한국 사람들이 달을 더 좋아하는
것도 그래서야."

실제로 남준은 달의 은은함을 작품으로 빚어내 유럽 예술계의

본 적도 들은 적도 없는 새로운 쇼

가족과 지인들을 만난 그는 더없이 행복해 보였다.
한국 여행에 동행하면서 그가 얼마나
고향을 그리워했는지를 새삼 알게 되었다.
Photo ⓒ 중앙포토

찬사를 받기도 했다. 달이 차고 기우는 모습을 12개의 모니터에 담은 작품 〈달은 가장 오래된 TV〉가 그것이다. 1976년 파리 전시회를 위해 다시 제작한 이 작품은 전시 당시 다른 어떤 작품보다 현지 관객들의 격찬을 많이 끌어냈다. 그러자 나와 평소 티격태격하던 것이 생각났나 보다. 남준은 으스대며 한마디 덧붙이는 걸 잊지 않았다.

"거봐, 프랑스 사람들도 달이 좋은 줄 알잖아."

불어 사전을 가방에 챙겨 넣고, 어머니가 마지막으로 입에 넣어주는 과일을 급히 씹어 삼키며 황망하게 서울을 떠났던 열여덟 살 소년이 그 긴 세월을 돌고 돌아 지천명의 나이를 훌쩍 넘긴 채

다시 서울에 돌아왔다. 가족과 지인들을 만난 그는 더없이 행복해 보였다.

그의 한국 여행에 동행하면서, 나는 남준의 달뜬 표정과 쾌활한 웃음소리를 통해 그가 얼마나 고향을 그리워했는지를 새삼 알게 되었다. 소리 내어 표시한 적 없지만 그는 한 번도 고향과 고국을 잊은 적이 없었던 것이다.

본 적도 들은 적도 없는 새로운 쇼

한국 무덤에
반하다

한국으로의 첫 나들이 때 우리가
묵은 곳은 워커힐호텔이었다. 다음 날 침대에서 눈을 떠 창문 밖
을 보니 전날 못 봤던 호텔 주변 경관이 눈에 들어왔다. 호텔 주위
를 둘러싼 싱싱하고 짙푸른 나무들, 그리고 발밑으로 굽이치는 한
강. 번잡한 뉴욕 맨해튼을 빠져 나와 허드슨 강 건너 울창한 뉴저
지 주 숲에 들어온 듯했다. 남준의 나라 한국의 산하는 나의 마음
을 어머니 품처럼 푸근하게 감싸 안아주었다.

방문 이틀째에 우리가 한 일은 우선 남준의 돌아가신 부모님
묘소를 참배하는 것이었다. 남준과 나는 그의 누나 등 친척들과
함께 차를 타고 묘소로 향했다. 한참을 달리자 서울을 벗어났는지
누런 먼지가 풀풀 솟아나는 비포장도로가 나왔다. 창문 밖으론 푸
른 숲과 논이 보였다. 고향 니가타의 모습과 많이 닮은 풍경이라
나도 마음이 편해졌다.

어느 조그마한 마을에 잠시 쉬어가기도 했다. 주변을 살펴보았
다. 길 건너 허름한 음식점 앞에선 쪼그리고 앉아 파를 다듬는 아
낙네의 모습이 눈에 띈다. 몸빼 바지에 쪽진 머리가 전형적인 한

국 여인임을 느끼게 한다.

얼마나 달렸을까. 군부대를 알리는 하얀색 표지판이 눈에 들어왔다. 곧이어 철모에 카키색 군복을 입은 군인 두 명이 지키고서 있는 철책 앞에 차가 멈춰 섰다. 남준 부모님의 묘에 가기 위해서는 군부대를 지나야 한다고 했다. 별다른 제지 없이 우리 일행은 산기슭을 오르기 시작했다.

'한국인들은 이렇게 깊은 산 속에 묘를 마련하는구나.'

힘들게 일행을 뒤따르면서 나는 속으로 생각했다. 몇 분이나 지났을까.

"저게 뭐지?"

갑자기 생전 처음 보는 독특한 모양의 작고 둥근 언덕이 산등성이에서 나타났다. 밥공기를 뒤집어놓았다고나 할까. 둥그스름한 곡선이 무척이나 아름다웠다. 남준에게 물어보니 놀랍게도 무덤이라고 했다. 특이하게도 비석이 없었다. 무덤 위에도 잔디를 심어 그런지 어디까지가 무덤이고 어디부터가 바닥인지도 모르게 한 몸으로 푸른 풀밭이었다. 한국 무덤과의 첫 대면은 아주 인상적이었다.

어릴 적에 절에서 자라난 탓에 나에게 죽음이란 두려움의 대상이 아니었다. 세상을 저버린 이들의 장례식이 노상 절에서 열렸던 탓에 죽음은 항상 친근한 존재였다. 그래선지 조각을 전공한 나에게 무덤의 형태는 특별한 관심의 대상이었다.

한국의 산하는 나의 마음을 어머니 품처럼 푸근하게 감싸 안아주었다.

구보타 시게코, 〈한국 무덤〉(1993)

내가 일본과 미국, 유럽에서 봤던 묘지들은 하나같이 각진 모양이었다. 묘석과 묘비 모두 사각형이거나 십자가 등의 형태였다. 그러나 한국은 달랐다.

'어쩜 이렇게 부드러우면서도 자연에 동화된 모습인가.'

마음 한켠에서부터 뭔가 따뜻한 게 퍼져 나가는 느낌이 들었다.

'한국 사람이 예술적이고 영적이라고 남준이 늘 자랑하더니, 그 말이 맞는가 보다. 무덤 하나도 이렇게 아름다울 수가 있나.'

한국에 대해 아는 거라곤 사실상 남준이 다였다. 그랬던 나는 한국의 무덤에 빠져들면서 이 나라에 대해 말할 수 없는 친근감을 갖게 되었다.

짙푸른 숲, 어디선가 들려오는 맑은 새소리. 죽음과는 어울리지 않는 밝고 경쾌한 분위기 속에서 한 번도 본 적 없는 시부모님의 무덤을 향해 두 번씩 무릎을 꿇고 절을 했다. 한국식 예법이라 했다. 남준은 내가 절하는 모습을 보며 싱글벙글 웃었다. 몹시 어설퍼 보여 그랬을 것이다. 조금은 어색했지만 그래도 좋았다.

산에서 돌아온 후 남준이 어릴 적 자랐던 창신동 집에도 가보았다. 한때 조선의 마지막 외무대신이 살았다는 집은 높다란 솟을대문이 인상적이었다. 뜰 안엔 치렁치렁 줄기를 늘어뜨린 버드나무만이 우리를 맞았다. 그 마당 위를 종종거리며 뛰어다녔을 어린 남준이 눈에 선했다.

일주일간의 한국 여행은 눈 깜짝할 새에 지나버리고 말았다.

본 적도 들은 적도 없는 새로운 쇼

첫 방문에서 시부모님 산소를 찾아갔다가 한국의 무덤에 반한 나는 몇 년 후 이를 소재로 작품을 만들었다. 〈한국 무덤〉이란 제목의 설치작품이다. 무덤의 둥근 곡선을 살리고, 내가 처음 느꼈던 따뜻하고도 아른아른한 느낌을 표현하려고 하였다. 예술가로서 내가 한국의 무덤에 보낼 수 있는 최대의 찬사였던 셈이다.

지상 최대의
쇼를 하라

1980년대 초반까지도 한국에서 남준은 해외에서 활동하는 괴짜 '전위작가' 정도로만 알려져 있었다. 그나마 일반 대중들은 그의 존재조차 알지 못했다. 그랬던 그가 1984년 한국에서 스타로 떠오르게 된 것은 앞에서 말했듯 그 해 1월 1일에 뉴욕, 파리 등 세계 주요도시에서 동시에 생중계된 우주쇼 〈굿모닝 미스터 오웰〉 덕분이었다.

남준의 대표작으로 꼽히는 〈굿모닝 미스터 오웰〉은 영국의 작가 조지 오웰의 소설 『1984년』에서 영감을 받은 작품이다. 오웰은 인류가 폐쇄 TV와 같은 기계와 매스미디어에 의해 철저히 통제되는 암울한 미래에 살 것이라고 진단하고, 그 시기를 1984년으로 상정해 소설을 썼다. '빅 브라더'라는 절대 권력이 인간의 삶을 낱낱이 감시함으로써 인류는 결국 기계의 노예가 될 것이라는 종말론적 예언이었다.

그러나 오웰이 1948년 이 소설을 완성한 지 36년이 흘러 실제 1984년이 되었지만 세계는 그가 생각했던 만큼 암울하게 변하지 않았다. 인간은 여전히 자유를 구가하면서 기계와 매스미디어의

본 적도 들은 적도 없는 새로운 쇼

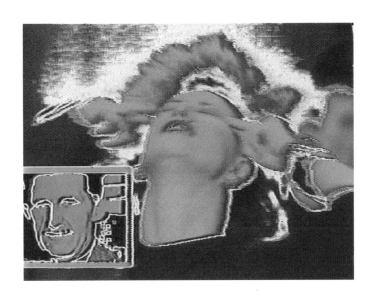

남준은 1984년 벽두에 오웰의 종말론적 예언이 틀렸음을
상징적으로 보여주는 전대미문의 쇼를 궁리해냈다.

백남준, 〈굿모닝 미스터 오웰〉(1984)

주인으로 군림하면서 살고 있었던 것이다. 비디오아트의 창시자인 남준은 때로는 바보상자로, 때로는 인간성을 앗아가는 기계문명의 상징으로 비난받는 TV를 통해 세상이 얼마나 재미있고 풍요로워졌는지를 역으로 증명해 보이고 싶었다.

자신의 이런 생각을 행동에 옮기려고 남준은 1984년 벽두에 오웰의 종말론적 예언이 틀렸음을 상징적으로 보여주는 전대미문의 쇼를 궁리해냈다. 인공위성을 통해 뉴욕, 파리, 도쿄, 그리고 서울을 연결, 동서양과 장르를 넘나드는 종합예술을 선보이자는 아이디어였다.

남준은 1983년 8월, 예술적 스승으로 대해 온 존 케이지를 찾아가 자신의 생각을 털어놓는다.

"당신과 요셉 보이스가 미국과 유럽 양 대륙을 사이에 두고 인공위성 중계를 통하여 퍼포먼스를 한다면 얼마나 멋있겠습니까. 시몬 드 보부아르와 노먼 메일러가 실존적 문제를 놓고 벌이는 인공위성 대담 장면을 상상하는 것과 같은 것입니다. 양 대륙 사이에 하늘이 가로막혔다는 말은 이제 더 이상 유효하지 않습니다. 고작 몇 백 명을 앞에 놓고 하룻저녁 공연하는 브로드웨이 공연물에 드는 것보다 적은 돈으로 나는 대륙 간을, 심지어 철의 장막에 갇힌 동구권의 수백만 명의 사람들에게까지 희망을 심어주고 싶습니다."

이렇게 이야기를 꺼낸 남준은 갑자기 희한한 제안을 했다.

"오웰이 예고한 내년 1984년에 이런 인공위성 프로젝트를 시도하려는데 돈이 한 푼도 없습니다. 그러니 요셉 보이스 등과 함께 판화라도 만들어 팔면 도움이 될 것 같아서 협조해주시리라 믿고……."

이 무슨 엉뚱한 소리인가. 역시 언제 무슨 말이 튀어나올지 모르는 남준의 화법다웠다. 뜬금없는 제안에 놀랐지만 존 케이지도 결국 남준의 부탁에 두 손을 들고 꿈도 꾸지 못했던 판화 작업에 뛰어든다.

본격적인 작업이 진행되었다. 위성을 통한 예술이라는 전대미문의 작품이었기에 생각지도 못한 어려움이 숱하게 많았다. 먼저 시차 문제가 걸렸다. 뉴욕과 파리 간 6시간의 시차가 존재해 양쪽 모두 시청률이 높은 시간을 고르기가 여간 어려운 일이 아니었다. 결국 고민 끝에 남준은 뉴욕 시간으로 1월 1일 일요일 정오를 선택했다. 뉴욕의 한겨울은 여간 추운 게 아니어서 낮 12시에도 사람들 대부분이 집에 있을 것으로 믿은 까닭이었다. 파리는 1일 저녁 6시로 아무리 철부지라도 새해 첫날 저녁 시간에는 외출하지 않을 거라는 계산이 깔려 있었다. 다만 서울은 1월 2일 새벽 2시라는 점이 걸렸는데, 어쩔 수 없는 노릇이라고 남준은 생각했다. 두 번째 문제는 조지 오웰의 소설 『1984년』이 미국과 영국 등에서는 누구나 아는 고전이었지만 프랑스에서는 잘 모른다는 사실이었다. 프랑스어권에서는 이 소설이 1950년대 이후 절판되어 비

평서도 단 한 권밖에 나오지 않았을 정도였다. 결국 프랑스 TV는 처음과 중간에 약 15분을 할애, 긴 해설을 삽입해야 했다.

그러나 남준의 골치를 가장 아프게 한 것은 다른 날도 아닌 새해 첫날에 세계 각지의 문화계 스타들을 한 자리에 모으는 것이었다. 사회를 보기로 되어 있던 딕 카베트Dick Cavett라는 미국의 유명한 토크쇼 진행자는 갑자기 바하마로 떠나버렸고, 해설을 맡았던 로버트 라우셴버그Robert Rauschenberg는 프랑스로 가버렸다. 현대무용의 대가 머스 커닝엄Merce Cunningham, 현대음악의 아버지인 존 케이지, 남준의 평생의 벗이자 독일이 낳은 최고의 현대미술가 요셉 보이스 등 역사적 인물들이 이 프로젝트에 동참해준 것이 그나마 다행이었다.

1984년 1월 1일, 마침내 오웰이 이야기한 문제의 해가 밝았다. 남준은 파리의 텔레비전 FR3와 뉴욕의 공영방송 WNET에 주 조정실을 설치하고 두 도시를 잇는 생방송 〈굿모닝 미스터 오웰〉을 성사시킨다. 그의 지인이자 유명한 전위예술가들이 대거 등장한 전무후무한 쇼였다.

존 케이지는 독경 등의 반주에 맞춰 선인장 작품을 선보였다. 요셉 보이스는 두 명의 터키인 피아니스트를 데리고 와서 3대의 그랜드피아노 밑에 웅크리고 앉았다. 그리고 네덜란드 미술가로 하여금 자신의 수염을 면도하게 했다.

본 적도 들은 적도 없는 새로운 쇼

또 백남준의 비디오 작품과 마찬가지로 서로 다른 영상들이 정신없이 교차되거나 일그러졌고, 고급 예술과 대중 예술이 동시에 나열되기도 했다. '분할 스크린 기법'을 통해 다양한 크기로 영상을 분할시켜 몇몇 사건들을 동시에 보여줌은 물론 파리와 뉴욕의 영상들도 서로 대비시켰다.

이 방송은 미국, 프랑스 두 나라뿐 아니라 한국과 네덜란드, 독일 등에서도 중계되었다. 언론은 남준의 지구촌 정보잔치에 찬사를 보냈다. 미국에서는 방송이 처음 시작되자 7%의 시청률을 기록했다. PBS 방송으로서는 평균 시청률의 두 배가 넘는 높은 수치였다. 비록 30분 만에 3%로 떨어지긴 했지만 이유가 있었다. CBS와 NBC 등 다른 채널에서 미국 최고의 인기인 미식축구 NFL 결승전을 내보냈던 것이다. 최종적인 평가는 호의적이었다. 까다로운 〈뉴욕타임스〉의 예술비평 담당자는 이렇게 썼다.

이제껏 본 적도 들은 적도 없는 새로운 쇼였기에 비록 시청자들은 무엇을 기대해야 하는지를 잘 알지 못했지만, 진정 의미 있는 유명 인사들이 출현했고 장면 장면들은 신뢰감을 부여했기에 모든 것이 다 타당했다.

남준에게 명성과 명예를 가져다준 작품이었지만, 그는 이 작품을 실현시키는 과정에서 엄청난 금전적 희생을 치러야 했다. 이

쇼를 진행하는 데 드는 예상 비용은 모두 40만 달러였다. 지금 생각하면 그리 많아 보이지 않을지 모르지만 26년 전에는 쉽게 만질 수 없는 거금이었다. 이 중 17만 달러는 미국 록펠러재단과 국립예술진흥기금 등이 댔다. 7만 달러는 남준을 비롯하여 케이지, 보이스, 커닝엄, 비트 세대Beat Generation 문학의 기수인 시인 앨런 긴즈버그 등 친구들이 함께 만든 판화를 팔아 마련했다. 프랑스 TV 등 다른 기관에서도 일부 협찬했다. 그럼에도 예상보다 비용이 몹시 불어나 돈이 크게 모자랐다. 방송 4일 전에는 WNET에서 20만 달러를 내지 않으면 방송을 취소하겠다고 해 어렵게 돈을 만들어야 했다. 남준은 이때 진 빚으로 몇 년간 죽을 고생을 해야 했다.

2년 뒤 서울 아시안게임을 위해 만든 〈바이바이 키플링〉도 〈굿 모닝 미스터 오웰〉과 연속선상에 있는 작품이다. 키플링은 20세기 영국의 시인으로, 그의 시 중에는 "동은 동, 서는 서, 쌍둥이는 영원히 만나지 않는다"는 구절이 있다. 동서양 사이에는 도저히 넘을 수 없는 장벽이 있다는 비유였다. 그러나 남준은 이런 시각을 거부했다. 그리하여 예술을 통해 동과 서에 가로놓인 심연을 뛰어넘어 이 둘이 만날 수 있다는 걸 보여주고 싶어 했다. 〈바이바이 키플링〉이란 제목도 바로 키플링의 주장 같은 건 사라져버리라는 뜻으로 지은 것이었다.

본 적도 들은 적도 없는 새로운 쇼

그는 예술을 통해 동과 서에 가로놓인 심연을 뛰어넘어
이 둘이 만날 수 있다는 걸 보여주고 싶어 했다.

백남준, 〈바이바이 키플링〉(1986)

이 작품에서 남준은 동양과 서양의 온갖 요소를 뒤범벅으로 섞어놓았다. 서양 연주가가 음악을 연주하는 모습이 나온 직후 이 음악에 맞춰 일본 마라톤 선수가 결승 테이프를 끊는 장면이 나온다. 서양의 타악기 연주가인 반 티켄의 음악과 한국의 사물놀이 연주가 함께 울려 퍼진다. 그가 사랑하는 '비빔밥 정신'이었다.

이 작품 제작에는 한국의 KBS, 일본의 아사히 TV, 미국의 WNET가 참여해 서울, 도쿄, 뉴욕에서 벌어지는 공연과 경기들을 번갈아 보여주었다. 내용뿐 아니라 작품의 제작과 방영에서도 동서양의 벽을 허물었던 셈이다.

본 적도 들은 적도 없는 새로운 쇼

그의 안에
무당이 있다

남준의 어머니는 무속신앙을 믿는 분이었다. 그의 어린 시절 기억 속에는 무당을 집 안으로 불러다 굿을 하거나 뭔가 중요한 결정을 내릴 때마다 점쟁이를 찾아가 점괘를 받아오는 어머니의 모습이 종종 등장한다. 어릴 때부터 친숙하게 접해서인지 그는 한국의 무속문화를 사랑하고 무한한 자부심까지 가졌다. 얼마나 자부심이 높았던지 때때로 나와 말싸움까지 벌일 정도였다.

그날 우리는 동양철학에 대해 이야기를 나누고 있었다. 먼저 도발을 한 건 그였다.

"일본의 선도 좋지만 한국의 샤머니즘에 비하면 무척이나 따분하지."

나는 발끈했다.

"무슨 소리예요. 둘 다 각자의 이론과 배경을 가진 철학 아니에요? 위아래가 어디 있어요."

"절대 아니야. 한국의 무당이 훨씬 창의적이라고."

흥미롭게도 그는 한국의 샤머니즘을 그의 어머니처럼 종교로

"나는 굿쟁이예요. 여러 사람이 소리를 지르고
춤을 추도록 부추기는 광대나 다름없지요."

요셉 보이스 추모굿 장면(1990), Photo ⓒ 원갤러리(백남준아트센터 갤러리원 아카이브 컬렉션)

남준은 한국의 샤머니즘을 그의 어머니처럼
종교로 받아들인 게 아니라 예술적인 영감을 얻는 소재로 여겼다.

요셉 보이스 추모굿 장면(1990), Photo ⓒ 원갤러리(백남준아트센터 갤러리원 아카이브 컬렉션)

받아들인 게 아니라 예술적인 영감을 얻는 소재로 여겼다. 어느 날엔 이런 얘기를 했다.

"한국의 무속은 신과 인간을 연결해주는, 한마디로 소통이야. 그리고 커뮤니케이션이지. 점과 점을 이으면 선이 되고, 선과 선을 이으면 면이 되고, 면은 오브제가 되고, 결국 오브제가 세상이 되는 게 아니겠어? 신과 인간을 연결해주는 한국의 무속은 따지고 보면 세상의 시작인 셈이지."

그래서일까. 남준 안에는 무당의 신기神氣 같은 게 있었던 듯하다. 피아노와 바이올린을 부수고, 미친 듯 무대 위를 뛰어다니던 퍼포먼스 장면, 그리고 샬럿 무어맨과 함께 전위적 공연을 했던 순간들을 돌이켜보면 영락없이 신들린 무당의 모습 그대로였다. 남준 스스로도 "굿장이"를 즐겨 자처했다. 1984년 귀국 당시 〈중앙일보〉와 가진 인터뷰에서 이런 얘기를 했다.

예술은 매스게임이 아니에요. 페스티벌이죠. 쉽게 말하면 잔치입니다. 왜 우리의 굿 있잖아요. 나는 굿장이예요. 여러 사람이 소리를 지르고 춤을 추도록 부추기는 광대나 다름없지요.

실제로 뒷날 신명 나는 굿판을 벌이기도 했다. 1990년 7월, 그는 서울 사간동 갤러리 현대 뒷마당에서 자신의 가장 절친한 친

본 적도 들은 적도 없는 새로운 쇼

구이자 동료인 요셉 보이스를 추모하는 진혼굿을 치렀다. 떠나간 벗을 위로하기 위해 마련된 이 자리에는 동해안 별신굿으로 유명한 김석출, 김유선 부부가 초대되었다.

갓을 쓰고 도포 차림으로 나타난 그는 1시간 동안 너무도 진지하게 굿판을 벌였다. 사자死者에게 주는 음식을 상징하는 쌀이 든 밥그릇을 피아노 위에 올려놓기도 하고, 요셉 보이스 사진 위에 쌀을 뿌리기도 했다. 이날 굿판에는 500여 명의 관객이 참석, 흥미진진한 퍼포먼스 지켜보았다. 또 한국은 물론 프랑스 방송국에서도 이날의 굿 장면을 촬영해 프랑스 전역에 방송했다.

예술과 버무려져 진행된 이날 굿은 오후 4시쯤 끝났다. 그런데 희한하게도 굿이 끝날 무렵, 거센 모래바람과 굵은 빗방울이 떨어지기 시작하더니 관중들이 모두 돌아가자마자 천둥 번개가 치고 벼락이 떨어져 이 일대 전기가 모두 나갔다고 한다. 더 이상한 일은 바로 굿을 벌였던 마당 한가운데 있던 큰 느티나무가 벼락을 맞았는지 시들어 죽어버렸다. 그리하여 남준의 신기가 정말로 요셉 보이스의 영을 부른 것 아니냐고 사람들은 쑥덕거리기까지 했다고 한다.

우연이라 해도 너무 절묘한 우연이다.

다다익선,
거대한 TV 탑을
세우다

"여기에 타틀린의 〈제3인터내셔 널 기념탑〉을 닮은 비디오 작품을 세우면 딱 좋겠어요. '타틀린을 위한 헌정'이라는 제목으로!"

1986년 과천 국립현대미술관 중앙홀의 널찍하면서 높다란 공간을 살펴보면서 남준은 가볍게 흥분된 목소리로 말했다. 그러면서 수백 개의 TV로 이루어진 거대한 탑 모양의 작품 구상을 펼쳐보였다.

함께 걷던 이 미술관의 관계자는 순간 아찔했다. 그 역시 남준이 거론한 타틀린의 작품을 잘 알고 있었다. 그랬기에 미술관 중앙홀은 그저 넉넉한 공간으로 남겨둔다는 통념을 깨고 그곳에 비디오 조형물, 그것도 러시아 혁명 시절의 대표적 작가를 기리는 작품을 세우겠다는 남준의 기발한 발상에 탄복한 것이다.

남준이 이야기했던 블라디미르 타틀린Vladimir Tatlin은 러시아 혁명 시절 번성했던 구성주의의 대표적인 작가로서 화가이자 건축가였다. 그는 수많은 전위적인 작품을 남겼는데 그중에서 백미로 꼽히는 게 바로 남준이 이야기했던 〈제3인터내셔널 기념탑〉이

본 적도 들은 적도 없는 새로운 쇼

었다. '제3인터내셔널'은 1차 대전 후 레닌이 전 세계 노동운동권 내 좌파들을 불러 모아 결성한 조직을 지칭한다. 쉽게 얘기하자면 〈제3인터내셔널 기념탑〉은 레닌 정부의 지시를 받아 타틀린이 설계한, 전 세계 공산혁명 기념탑인 셈이다. 탄생 배경이야 어찌 됐든 에펠탑보다 훨씬 높게 설계된 이 탑(설계 높이 396미터, 에펠탑 320미터)은 나선형으로 힘차게 솟구치는 변증법적 형태로서 러시아 구성주의의 걸작으로 꼽힌다. 안타까운 건 당시 레닌 정부의 실천력 부족으로 타틀린이 설계한 이 탑이 모형으로까지만 만들어졌을 뿐 실제 건축되지는 못했다는 점이다. 이런 터라 타틀린의 작품을 세우겠다는 이야기를 듣고 경탄했던 미술관 간부였지만 그는 슬그머니 걱정이 들었다.

"백 선생, 정말로 멋진 생각이지만 레닌을 위해 일했던 타틀린의 추모작품을 세우면 말썽이 날지 모르겠어요."

"그런가요? 음……."

얼마 후 남준은 새로운 제목을 제의했다.

"그럼 제목을 이걸로 합시다. '다다익선多多益善'이라고."

제목을 통해 새로운 의미를 창조해내는 남준의 기지는 놀라웠다. '규모의 거대함'이라는 새 작품의 특성을 '다다익선'이라는 단순하고도 명료한 사자성어로 승화시키는 남준의 재주에 이 관계자는 또 한 번 기가 질렸다. 다다익선은 그저 '많은 게 좋다'는 의미에서 그치는 말이 아니었다. 책, 신문과 같은 활자매체는 물론

"여기에 타틀린의 〈제3인터내셔널 기념탑〉을
닮은 비디오 작품을 세우면 딱 좋겠어요.
'타틀린을 위한 헌정'이라는 제목으로!"

타틀린, 〈제3인터내셔널 기념탑〉

TV, 라디오에 컴퓨터 등 새로운 미디어를 통해 정보를 얻는 현대
사회의 특성을 은유적으로 표현한 것이기도 했다.

어쨌거나 작품에 대한 영감이 떠오른 남준은 거칠 것이 없었다.
그의 삶에서 가장 큰 규모의 작품 제작에 본격적으로 뛰어든 그
는 무엇보다도 다급하고도 절실한 것들을 찾아 나섰다. 무릇 많은
것들이 그러하듯 '사람'과 '돈'이 문제였다. 그가 떠올린 구상을
기술적으로 현실화시켜줄 수 있는 전문가와 천여 대의 TV를 살
수 있도록 도와줄 재정적 후원자가 필요했던 것이다.

사람 문제는 비교적 손쉽게 풀렸다. 그의 경기고 후배이자 건축

본 적도 들은 적도 없는 새로운 쇼

연구소 '광장'의 대표인 건축가 김원이 발 벗고 나섰다.

남준은 후배 김원을 붙잡고 이렇게 설득했다.

"현대미술관에서 장소와 설치비를 제공한다고 하니 삼성 같은 회사에서 TV만 대주면 작품 하나 만들 수 있어. 나와 김원이 예술가의 노력을 기부하면(donation of artist) 말이야."

김수근과 함께 한국의 대표적인 건축가로 꼽히면서도 자유로운 사상가로 알려진 김원이었기에 남준의 제안을 마다할 리 없었다. 두 사람은 머리를 맞대고 그림을 그려가면서 새로운 작품을 구체화시키기 시작했다.

다음은 TV가 문제였다. 남준은 직접 삼성전자에 찾아가 "TV 천 대만 지원해달라"고 요청했다. 삼성전자 간부들은 회의를 열어 생각하지도 못한 제안을 검토한 후 아낌없는 지원을 약속한다.

아이디어에다 기술적, 그리고 재정적 지원까지 확보했지만 작품 완성은 그리 쉽지 않았다. 미국에서 할 게 많았던 남준이었기에 그는 뉴욕으로 돌아가야 했다. 그리하여 남준과 김원과의 완벽한 소통은 쉽지 않았고, 남준은 국제전화로 김원 및 미술관 측과 수없이 통화해야 했다. 그 통화료만 수백만 원에 이를 지경이어서 미술관 측에서는 남준의 주머니 사정을 감안해 "수신자 부담으로 전화하는 게 좋겠다"고 권하기도 했다는데 그는 들은 척도 하지 않았다. 이렇게 지구 반대편에 있는 이들과 손발을 맞춰가면서 남준은 〈다다익선〉의 제작을 지휘했고 결국 완성까지는 2년이라

는 적잖은 시간이 걸렸다. 이 과정에서 남준은 〈다다익선〉이 88서울올림픽을 기념하는 의미에서 1988년 개천절 날 공개된다는 이야기를 듣고는 당장 "작품에 들어가는 TV의 숫자를 1003개로 하라"고 주문한다. 물론 10월 3일인 개천절을 상징하는 숫자였다.

이렇듯 적잖은 사연 속에 남준의 구상과 이를 뒷받침한 김원의 설계, 그리고 삼성전자의 재정적 지원이 합쳐져 백남준 비디오 작품 중 가장 큰 규모인 〈다다익선〉이 과천 현대미술관에 들어서게 된 것이다.

남준에게 〈다다익선〉은 여러가지로 의미 있는 작품이었다. 우선 조국인 한국에 설치한 대규모 작품이라는 점이 중요했다. 더불어 1980년대에 접어들면서 본격적으로 시도해온 대규모 공공예술적 성격의 대표작이라는 점도 빠트릴 수 없는 것이었다.

무 자르듯 확연하게 구별할 순 없지만 독일 유학 시절 이후 1980년대까지 남준의 예술세계는 굵직굵직하게 세 시기로 나눌 수 있다. 시기적으로 적잖게 겹쳐지긴 하지만 개념적으로 퍼포먼스, 비디오아트에 이어 인공위성 프로젝트의 시대로 구별이 가능할 것이다.

'규모의 거대함'이라는 새 작품의 특성을 다다익선이라는 단순하고도 명료한 사자성어로 승화시키는 남준의 재주에 또 한 번 기가 질렸다.

백남준, 〈다다익선〉(1988), Photo ⓒ 중앙포토

1980년대에 접어들면서 인공위성을 통한 위성중계가 확산되자 지구촌 전체 차원에서의 소통을 꿈꿔왔던 남준은 특유의 끼를 발동한다. 창조해내고 싶은 건 무슨 수를 써서 이루고야 마는 예술가적 욕구가 그의 생각 전부를 차지했던 것이다. 결국 그는 1984년 〈굿모닝 미스터 오웰〉을 시작으로 1986년 〈바이바이 키플링〉, 그리고 1988년 서울올림픽 개막식을 위해 만든 〈손에 손 잡고〉에 이르기까지 인공위성 프로젝트 3부작을 탄생시켰다.

이 전대미문의 배짱 좋은 퍼포먼스를 끝마친 남준은 인공위성이 시들해졌는지, 비디오아트로 회귀한다. 그러나 그는 늘 새로운 예술만을 갈구하는 사람이었다. 자기 손으로 빚어냈을지언정 과거 작품이라면 말하는 것조차 싫어했던 남준인지라 말이 비디오아트이지, 그 표현 양식이나 스케일은 완전히 다른, 새로운 차원의 예술이었다. 다시 만지기 시작한 비디오아트 작품들은 우선 그 스케일에서 종전과 달랐다. 〈TV 부처〉 또는 〈TV 촛불〉과 같은 남준의 1960~70년대 작품들은 〈TV 가든〉, 〈비라미드〉 등 몇몇 예외만 빼면 대개 관념적이면서도, 사용되는 TV 수상기의 숫자가 적은 것들이었다. 그러나 1980년대 말부터 1990년대 중반에 이르는 시기에는 거대한 스케일의 작품들을 속속 선보였다. 〈다다익선〉이 그 대표적인 사례고, 그 밖에도 수백 대의 TV를 이용한 〈세기말 II〉(201대, 1989), 〈전자 초고속도로: 미국 대륙〉(313대, 1995), 〈메가트론/매트릭스〉(215대, 1995) 등이 그에 해당한다. 좁은 공간에서

본 적도 들은 적도 없는 새로운 쇼

더 많은 사람들과 소통할 수 있는 광장으로 뛰쳐나온 셈이다.

1980년대 중반부터 남준의 삶에는 또 다른 뚜렷한 변화가 있었다. 한국에서도 남준의 명성과 가치를 깨닫게 됨으로써 그가 고향 내에서도 마음껏 활약할 수 있게 된 점이다. 누구보다 조국의 정신과 문화를 사랑했던 그였기에 자신에게 길이 열리자 한국에서도 열정적으로 일하기 시작했다. 세 차례에 걸친 인공위성 프로젝트에 한국을 포함시켰으며, 그 후 자신의 작품을 국내 곳곳에 설치했다. 또 국립현대미술관, 갤러리 현대, 원 갤러리 등에서 개인전을 열기도 했다. 국내 애호가들에게 백남준 예술의 진면목을 선보이기 시작한 것이다. 〈굿모닝 미스터 오웰〉을 기점으로 한국에서도 유명해진 남준은 때로는 TV에도 출연해 한국 시청자들에게 독특한 예술관을 들려주기도 했다.

물론 한국 외 다른 나라에서의 활약이 뜸해졌다는 이야기는 아니다. 비디오아트의 거장으로 원숙해질 대로 원숙해진 남준은 미국, 독일, 영국, 프랑스, 일본 등 전 세계 곳곳에서 개인전을 열면서 비디오아트와 소통에 대한 자신의 사상과 철학을 유감없이 펼쳐 보였다. 돌이켜보건대 무르익은 백남준 예술이 활짝 피어난 시기가 바로 이때였던 것 같다.

부처,

야곱의 사다리를
오르다

초대받지 않은
손님

　　　　　　　　　　　　"신시내티에 가지 말아요. 그곳은
너무 추워요. 존 케이지도 거기 갔다가 미끄러져서 뼈가 부러졌잖
아요."

　1996년 3월, 나는 신시내티에 꼭 가야 한다는 남준을 말렸다.
미국 중부에 자리 잡은 신시내티는 뉴욕보다 훨씬 추웠다. 지독히
도 추위를 많이 타는 사람인데, 그곳으로 보내려니 마치 북극에
보내는 것처럼 마음이 놓이질 않았다. 자칫 빙판 위에서 삐끗 넘
어지기라도 하면 뼈를 부러뜨리기 십상이었다. 그의 스승 존 케이
지도 신시내티에 갔다가 넘어져 한동안 병원 신세를 져야 했다.
하지만 아무리 말려도 그는 막무가내였다.

　"거기서 내 전시회가 열리는데 어떻게 안 가."

　하고 싶은 건 어떻게든 해야만 하는 사람이니 도저히 말릴 방
법이 없었다.

　결국 남준은 나의 만류를 뿌리치고 신시내티로 떠났다. 다행히
넘어지는 일 없이 며칠 후 뉴욕으로 돌아오긴 했다. 허나 그의 몸
상태는 한눈에 봐도 정상이 아니었다. 집으로 들어서면서 "아이고

　　　　　　　　　　　　　　부처, 야곱의 사다리를 오르다

너무 춥네" 하면서 덜덜 떠는 것이었다. 추위로 인한 몸살이었다.

몸살기가 채 회복되지도 않은 상태에서 남준은 또다시 한국에 다녀온다고 했다. 삼성그룹 창업자 고故 이병철 회장을 기리기 위해 제정된 호암상 수상자로 결정되어 이 상을 받기 위해서였다. 몸이 강철이 아닌데 먼 비행길을 견딜 수 있을까 하는 걱정이 머리를 떠나지 않았다.

남준은 건강한 체질이 아니었다. 무엇보다 당뇨가 문제였다. 그는 상당히 심한 당뇨병을 앓고 있던 터라 각종 증상에 시달려야 했다. 늘 피곤해했고 그래서 어디서든 잤다. 1993년 베니스 비엔날레 당시, 그곳에 세워졌던 한국관에 갔다가 전시장 뜰 한복판에서 코를 골고 잤던 게 화제가 된 적이 있다. 어떤 사람은 거칠 것 없는 남준의 기행으로 여겼지만, 실은 당뇨병 때문이었다. 오랜 여행에 따른 피로를 견디지 못하는 그로서는 잠이 몰려오면 전시관 뜰이든, 차 안이든 코를 골며 잘 수밖에 없었던 것이다.

그는 또 당뇨병 때문에 단 것을 유달리 좋아했다. 그가 마시는 커피는 거의 설탕물이나 다름없었다. 소변도 자주 봤다. 내가 남준을 염두에 두고 만든 작품이 〈오줌싸개 소년〉이었던 것도 다 그런 사연 때문이다.

이번 여행 동안 혹 병이나 나지 않을까 하는 걱정이 머리를 떠나지 않았지만 다행히 남준은 별 탈 없이 뉴욕으로 돌아왔다. 다

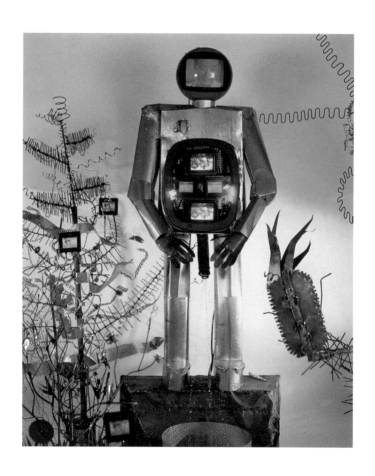

〈오줌싸개 소년〉은 심한 당뇨병 탓에 소변을 보러
자주 화장실을 들락거리던 남준을 생각하며 만든 익살스런 작품이다.

구보타 시게코, 〈오줌싸개 소년〉(1993)

만 피로에 찌든 얼굴로 "비행기 안이 너무 추웠다"고 한 게 마음에 걸렸다. 그는 "기내에서 덮을 담요도 모자라 여행 내내 덜덜 떨어야 했어"라고 불평도 했다.

한국을 다녀온 다음 날인 1996년 4월 9일, 머서 가 5층 아파트 식탁에서 저녁을 먹고 있던 그가 갑자기 심하게 재채기를 시작했다. 몇 분이 지나도록 재채기는 멈추지 않았다. 그러더니 갑자기 픽 고개를 떨구고는 바닥으로 쓰러지고 말았다. 의식이 삽시간에 사라졌다. 혈색을 살펴보기 위해 얼굴을 받쳐 들었다. 그 순간 나는 소스라치게 놀랐다. 입이 일그러진 채 왼쪽으로 돌아간 게 아닌가. 왼쪽 반신을 마비시킨 뇌졸중이었다.

"남준! 정신 차려봐요, 남준!"

아무리 불러도 눈을 뜨지 않았다. 넋이 나간 나는 무조건 아래층으로 뛰어 내려갔다. 4층에는 남준의 어시스턴트인 존 매카바시가 살고 있었다. 남준이 쓰러졌다는 이야기를 들은 존은 곧바로 자신의 주치의에게 연락했다. 앰뷸런스가 달려와 남준을 근처의 유태인 병원으로 이송해 갔다. 뉴욕대학 부속병원이었다.

내 눈에서는 굵은 눈물이 하염없이 흘러내렸다. 남준이 이대로 죽을지 모른다는 섬뜩한 예감이 뇌리에서 떠나지 않았다. 그의 부모 모두 뇌졸중으로 돌아가셨다는 말이 머릿속에서 맴돌았다.

"그 외롭고 힘든 나날, 암흑 같은 가난의 터널을 지나 이제야 명성을 얻게 되었는데 이렇게 쓰러지다니……."

앰뷸런스 안에서 울고, 응급실에 도착해서도 울고, 의사를 만나서도 울고, 나는 엉엉 울고 또 울었다.

"백남준 씨 부인은 너무 눈물이 많은 것 같네요. 큰 걱정 말아요, 곧 정신을 차릴 테니……."

딱한 듯 위로해주는 응급실 간호사의 마음이 그 와중에도 따뜻하게 전해져왔다.

간호사의 말대로 응급실로 옮겨진 남준은 곧 정신을 차렸다. 얼굴에서 핏기라곤 찾아볼 수 없는 파리한 모습이었다. 힘없이 눈을 뜬 남준은 그 와중에도 나를 안심시키기 위해 애를 썼다.

"걱정 마, 시게코. 오늘이 부활절이잖아. 예수가 부활한 날에 살아났으니 나는 절대 죽지 않을 거야."

실제로 그가 쓰러진 날은 공교롭게도 부활절이었다.

응급 처치를 받고 난 뒤 남준의 상태는 한결 안정되었다. 고통으로 일그러졌던 얼굴에도 한 점의 평온이 감돌았다. 최악의 상황은 넘긴 듯했다. 힘겹고도 긴 투병생활은 이렇게 시작되었다.

병원 측에서는 남준을 응급실에서 일반 병실로 옮겼다. 그리 작지는 않았지만 마음에 들지 않았다. 무엇보다 하나밖에 없는 창문이 시원한 야외로 뚫려 있기는커녕 옆 건물 벽을 바짝 코앞에 두고 있었다. 질식할 것 같은 답답함이 남준을 짓눌러왔다. 싫은 건절대 참지 못하는 남준이 고래고래 소리를 지르기 시작했다.

부처, 야곱의 사다리를 오르다

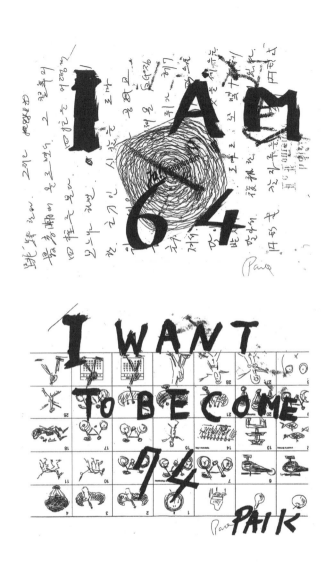

"나는 64살이다. 74살이 되고 싶다."
뇌졸중으로 쓰러진 해인 1996년, 생일인 7월 20일을 맞아 남준이 소원을 적은 글이다.

"시게코, 시게코! 나 당장 나갈래. 이런 데 있다간 병이 낫기는커녕 죽어버리겠어."

겨우 달래 진정시키기는 했지만 그는 끝내 평정심을 찾지 못했다. 멀쩡했던 자신이 갑자기 쓰러졌다는, 그래서 밖을 내다볼 수도 없는 감옥 같은 병실에 갇혀 있어야 한다는 사실을 도저히 받아들일 수 없었던 것이다. 나중에 알고 보니 많은 뇌졸중 환자들이 초기에 이런 증상을 보인다고 한다. 자신의 병세를 좀처럼 인정하지 못해 우울증을 겪는 것이다. 절망적인 상황은 때론 극단적인 행동을 낳기도 한다.

남준은 입원한 다음 날 새벽 5시, 한국인 어시스턴트 이정성에게 전화를 걸어 곤히 잠자는 그를 깨우기도 했다.

"너 빨리 병원으로 와서 나 좀 퇴원시켜야겠다."

남준이 쓰러진 사실을 몰랐던 그는 말뜻을 알아듣지 못해 어리둥절해했다.

"퇴원이라니요, 무슨 말씀이세요."

"나 지금 병원에 있는데, 여기 있는 거 싫다. 빨리 와서 나 좀 꺼내줘라."

깜짝 놀란 이정성이 그 길로 새벽에 달려왔다. 하지만 그런다고 해서 병원 측에서 남준의 퇴원을 허락할 리 없었다. 온 세상을 거칠 것 없이 날아 다녔던 그도 이젠 날개 꺾인 수리마냥 침대에 누워 생채기를 보듬어야 할 처지로 전락하게 된 것이다.

부처, 야곱의 사다리를 오르다

급작스럽게 자신에게 찾아온 변고가 쉽게 믿기지 않았던 그는 한참이나 말없이, 그리고 심각하게 기나긴 상념에 잠기기도 했다. 그의 시선은 아주 먼 어딘가를 응시하는 듯했다.

"뭘 그리 골똘히 생각해요?"

내가 물으면 그는 힘없이 답했다.

"세계의 부조리, 부조리에 대해 생각했어. 내가 왜 이리 쓰러져야 하지? 왜 나지? 세상은 참 불공평해…… 신도 불공평하고."

한평생 예술을 위해 모든 걸 바쳐온 그였다. 시도 때도 없이 분출하는 창작에 대한 영감과 열정으로 늘 바쁜 그였다. 그래서 자식을 낳고 키울 시간도 없다고 했던 남자였다. 그런데 그만 뇌졸중이라는 반갑지 않은 손님 때문에 아무것도 할 수 없는 몸이 되고 말았다. 하고 싶은 일은 아직도 산더미처럼 쌓여 있는데. 날개 꺾인 독수리, 사지를 잃은 맹수와 같았다. 자신에게 닥친 믿을 수 없는 불행에 남준은 놀라고, 슬퍼하고, 절망했다.

비디오 아티스트의
숙명

그러나 천성은 누구도 빼앗아가지 못하는 법. 특유의 낙천적 성격에다 꿋꿋한 정신력으로 남준은 차차 병원생활에 익숙해져갔다. 특히 삼면이 유리로 된 전망 좋은 4층 병실로 옮기게 되면서 기분이 한결 나아졌다. 남준이 이 방으로 옮기게 된 건 순전히 그의 어시스턴트들 덕분이었다. 그를 처음 병원으로 데려온 매카바시와 이정성은 답답한 병실 분위기 때문에 남준이 힘들어하는 걸 보고는 온종일 병원을 뒤졌다. 그러고는 이 방을 찾아냈다. 게다가 담당의사가 독일계여서 남준은 그와 잘 지낼 수 있었다. 일본어 못지않게 독일어도 유창한 그는 담당의사 이름이 독일계인 '그린 반'이란 걸 알자 즉각 독일어로 인사말을 건넸다.

"구텐 탁(안녕하세요)."

"어, 독일어를 할 줄 알아요? 뇌출혈로 쓰러지고도 이렇게 멀쩡하게 외국어를 하다니. 안 아픈 거 아니에요?"

나이 든 동양인이 독일어를 하리라고는 상상하지 못한 의사는 남준의 신상을 꼬치꼬치 물었다. 그리고 자신의 환자가 세계적인

부처, 야곱의 사다리를 오르다

예술가라는 걸 알게 되자 훨씬 더 친밀하게 남준을 대해주었다.

독특한 재활치료 방법도 남준을 즐겁게 했다. 남준이 입원한 다음 날 아침, 건강하고 젊은 두 여자 간호사가 나타났다. 빨간 립스틱을 바르고 빨간 타이즈를 입은, 대학을 갓 졸업한 간호사들이었다. 재활치료를 하자며 남준을 침대에서 끌어내린 이들은 남준을 풍만한 가슴으로 누르며 갓난아기처럼 다루었다. 물리치료 중에 이들은 남준을 발가벗기기도 했다. 두 간호사들은 남준의 벌거벗은 몸을 신기한 듯 쳐다보며 말했다.

"피부가 사십대 남자처럼 젊어 보여요."

당시 남준의 나이는 64세였다. 그들은 계속해서 물었다.

"부인하곤 어떻게 만나셨나요?"

"아이는 있어요?"

마빈 게이Marvin Gaye의 노래 '섹슈얼 힐링'처럼 이 병원에서는 각 환자들에게 이성의 간호사들을 붙여줌으로써 리비도를 이용한 재활치료를 실시했다. 나이 든 남자가 쓰러지면 생기발랄한 젊은 아가씨들이, 노년의 여자가 마비되면 건장한 젊은 청년 간호사들이 간호를 맡는다고 했다.

제대로 일어서기 버거웠던 남준이었기에 간호사들은 그의 허리에다 두꺼운 흰색 복대를 둘러주었다. 허리가 꺾이는 걸 막기 위해서였다. 왼쪽 다리 옆에는 철제 보조기구를 댔다. 이 역시 힘 빠진 왼쪽 다리를 지탱해주기 위해서였다. 남준은 간호사들의 부

축을 받으며 겨우 일어섰다. 그리고 이들이 하라는 대로 평행봉처럼 생긴 철봉을 양손으로 짚고 한 걸음씩 한 걸음씩 내디뎠다. 제대로 면도를 하지 않아 더부룩하게 수염이 나고, 듬성듬성 흰 수염도 섞여 있어 실제 나이보다 더 들어 보였다. 왼쪽 신경이 마비되어 입마저 약간 돌아갔다. 지병인 당뇨병으로 고생은 했지만 늘 씩씩하고 의욕에 찼던 모습은 어디에서도 찾아볼 수 없었다. 예술을 잃고 단지 뇌졸중 환자로만 남아 힘겹게 걸음마를 배우는 그를 지켜보고 있자니 눈가가 마를 날이 없었다.

힘겨운 재활치료가 하루하루 이어지던 어느 날이었다.

"어머, 선생님이 여기 웬일이세요?"

병원을 돌던 한 간호사가 남준을 알아보고 무척이나 반가워했다. 남준이 뉴욕 주립대 버팔로 캠퍼스에 출강할 때 그의 강의를 열성적으로 들은 학생이라고 했다. 남준이 뇌졸중 투병 중임을 알고는 안타까운 표정을 짓더니 나를 향해 전혀 생각지 못한 말을 불쑥 던졌다.

"시게코, 당신도 비디오 작가라고 들었는데, 맞나요? 그런데 비디오카메라는 어디 있지요? 비디오 아티스트면 뭐든 다 찍어야 하는 거 아니에요?"

순간 망치가 머리를 "퉁" 하고 내려치는 기분이었다. 그랬다. 남준과 나는 예술가, 그것도 비디오 아티스트였다. 아름다운 것, 살아 숨 쉬는 것에서부터 추악한 것, 때론 죽어가는 것까지 비디

부처, 아홉의 사다리를 오르다

SHIGEKO KUBOTA

SEXUAL HEALING

2 MARCH TO 1 APRIL 2000

OPENING RECEPTION: THURSDAY, 2 MARCH 6-8 P.M.

LANCE FUNG GALLERY 537 BROADWAY NEW YORK CITY 10012
TEL 212·334·6242 FAX 212·966·0439

용기를 내 남준이 재활치료를 하는 모습을 비디오로 찍기로 했다.
촬영은 순조롭게 이뤄졌고 나는 그 테이프를 편집, 비디오 작품으로 만들었다.

구보타 시게코, '섹슈얼 힐링' 전시회 초대장(2000)

오로 담아야 할 숙명을 지닌 존재였다. 함께 지내면서 우리는 툭하면 서로를 찍어댔다. 매일 일기를 쓰듯 비디오에 우리의 일상을 담은 것이다.

그녀는 나를 빤히 쳐다보며 다그쳤다.

"비디오카메라를 가져와 남편이 힘겹게 걷는 모습을 담아 봐요. 그래서 자신이 어떻게 어려운 훈련을 극복하면서 장애를 이겨내는지 볼 수 있게 말이에요."

그때까지 나는 병원에 비디오카메라를 가져오지 않았다. 혹시 다른 환자들이 자신의 모습이 찍힐까 봐 싫어하거나 부담을 가질지 모른다는 생각에서였다. 그러나 이 간호사의 충고를 듣고 나서 생각을 바꾸었다. 용기를 내 남준이 재활치료를 하는 모습을 비디오로 찍기로 했다. 집에 모셔두었던 비디오카메라를 병원으로 가져왔다. 그러고는 간호사들에게 남준의 모든 모습을 찍어달라고 부탁했다. 촬영은 순조롭게 이뤄졌고 나는 그 테이프를 편집해 비디오 작품으로 만들었다. 마빈 게이의 노래 〈섹슈얼 힐링〉을 덧입혀서. 그러나 남준은 끝까지 자신의 추해진 몰골을 외면하고 싶어했다.

"나는 보기 싫어."

아무리 권해도 남준은 끝까지 그 작품에 눈길조차 주지 않았다.

지루하고 쓰라린 투병생활이었다. 회복은 더뎠다. 몸 한쪽을 못

지루하고 쓰라린 투병생활이었다. 회복은 더뎠다. 몸 한쪽을
못 쓰게 된 남준은 내색하지 않았지만 무척이나 힘들었을 것이다.
Photo ⓒ Richard Schulman

쓰게 된 남준은 내색하지 않았지만 무척이나 힘들었을 게 틀림없
다. 놀라운 건 그 와중에도 남준의 창작열이 사그라지지 않았다는
점이다. 손으로 글씨를 쓰고 그림을 그릴 수 있을 정도로 몸이 회
복되자 스케치를 하기 시작했다. 그러고는 그것들을 병실의 온 사
방 벽에 붙여놓기도 했다. 비디오 작품을 못 하니 그렇게라도 창
작 욕구를 분출하지 않고서는 견디기 힘들었던 모양이다.

그러던 중 '러스크 인스티튜트'라는 뇌졸중 재활 전문병원이 있
다는 정보를 듣게 되었다. 이 분야에서 명성이 자자해 입원하기가

하버드대학에 들어가기보다 어렵다고 소문난 곳이었다. 어떻게 하면 거기로 갈 수 있을까 이리저리 수소문을 하는데, 마침 휘트니미술관에서 큐레이터로 일하는 데이비드 로스가 병문안을 왔다.

"지내긴 어때요?"

"그럭저럭……. 러스크 인스티튜트라고, 더 좋은 데가 있어 그리로 옮기고 싶은데 기다리는 환자가 워낙 많아 입원하기가 별 따기라는군요."

"그래요? 우리 휘트니미술관 이사가 그 병원에 있는데, 옮길 수 있는지 바로 알아볼게요."

그는 전화를 걸겠다며 병실에서 나간 뒤 조금 있다 바로 달려왔다.

"됐어요! 유명한 예술가가 입원해야 하는데 대기자가 너무 많아 고민이라고 했더니 바로 옮기래요."

3개월간 베스 유태인 병원에 있던 남준은 로스 덕에 어렵지 않게 재활전문 러스크 인스티튜트로 옮길 수 있었다. 시설과 진료 수준은 물론 모두 세계 최고였다. 그러나 아무리 시설이 좋고 의술이 뛰어나도 병원은 병원이다. 남준은 지루하고 단조로운 병원 생활을 견디기 힘들어했다. 어느 날이었다. 병상에 누워 있던 남준이 내게 불쑥 말했다.

"시게코, 500달러만 가져다 줘."

부처, 야곱의 사다리를 오르다

"뭐 하게요?"

"의사와 간호사들이 자는 밤에 몰래 병원을 탈출하자고. 그래서 나가서 좀 쏘다니자고."

그럴 것이다. 온 세상을 바람처럼 돌아다니며 작품생활을 해온 그가 이토록 오랫동안 이토록 좁은 병실에서 지내야 했으니 얼마나 답답했을까. 나는 남준의 탈출을 매정하게 거절했지만 결국 몇 달 후 그를 병원에서 집으로 데려왔다. 물론 주치의의 허락 아래.

집에서는 두 명의 간병인을 고용했다. 24시간 그를 돌보려면 12시간씩 일하는 간병인 두 명이 필요했다. 집 내부도 적잖게 손을 봤다. 통로에 난간을 설치해 거동이 불편한 남준이 붙잡고 걸어 다닐 수 있게 했다. 벽 한쪽에는 커다란 전신거울을 달아 병원 물리치료실처럼 자기 모습을 보면서 운동할 수 있게 했다. 겨울마다 플로리다 주 마이애미로 가서 지냈는데, 그곳 아파트에도 현관과 출입구 문턱을 없애고 바닥에 카펫을 깔았다. 휠체어를 타고 다니기 최대한 편안하게 만들기 위해서였다.

그럼에도 그는 몸은 물론 마음까지 편안하지 못했다. 갑작스런 병이 거동의 자유와 함께 창작의 기쁨마저 빼앗아갔기 때문이다. 나 역시 다르지 않았다. 나는 당시 세계 최정상급 미술관으로 꼽히는 휘트니미술관에서 개인전을 열 만큼 주가를 높이고 있었다. 바야흐로 작가로서의 원숙함이 무르익어 갈 때였다. 그러던 찰나 남준이 쓰러진 것이다.

눈물겨운 노력을 기울인 끝에 그해 가을,
그는 꽤 오랜 시간 동안 조수들에게 작업 지시를 내릴 수 있을 정도로
체력과 언어기능을 되찾았다.

구보타 시게코, 〈섹슈얼 힐링〉 비디오 테이프 부분(2000)

몸이 아파 마음도 약해진 그는 시도 때도 없이 나를 불러댔다. 간병인이 그를 잘 돌봐주어도 내가 눈에 보이지 않으면 늘 불안해했다. '작가'라는 자리는 포기하고 '아내'로서만 존재해야 하는 시간이 지루하게 이어졌다. 작품 활동은 고사하고 운동을 할 시간도 없었다. 이런 생활 때문에 가끔 스트레스를 받았지만, 절대 겉으로 표현할 수는 없었다. 나의 고통보다 그의 고통이 훨씬 크고 깊다는 것을 잘 알았기 때문이다.

상태가 좋아져 집으로 돌아온 게 아니라 병원생활이 지긋지긋해져 돌아온 탓에 그의 몸은 집에서도 그리 좋지 않았다. 왼쪽 몸은 마비되었고 한때 언어장애도 왔다. 무엇보다 혼자서는 10미터도 걸어갈 수 없을 정도로 운동신경이 악화되었다. 이런 자신의 모습에 속이 상한 남준은 신경이 예민해져 금방이라도 폭발할 것만 같았다. 악순환이었다.

고민 끝에 전동 휠체어라는 대안을 생각해냈다. 불편한 왼쪽 팔다리를 혹사시키지 말고 기계를 이용해서 조금 더 자유로운 생활을 해보자는 생각이었다. 더구나 누군가 밀어줘야 하는 일반 휠체어 대신 자신이 작동해서 가고 싶은 곳을 갈 수 있는 전동 휠체어를 이용하면 남준의 삶의 질이 훨씬 좋아질 것 같았다. 그러나 미국이라는 나라는 돈만 있다고 전동 휠체어를 살 수 있는 곳이 아니었다. 정신과 의사의 동의를 얻어야 했던 것이다. 이게 큰 문제였다. 환자의 안전 관리에 어느 나라보다 철저한 미국에서는 정신질

환이 있거나, 만에 하나라도 의식을 잃을 가능성이 있으면 전동 휠체어를 못 쓰게 한다. 불행히도 뇌졸중 환자는 후자에 해당되었다. 그래서 손가락 하나면 어디든지 갈 수 있는 첨단 이기의 혜택을 남준은 단 1분도 누리지 못하게 되었다. 원칙이 한 번 세워지면 어떤 융통성도 허락되지 않는 요지부동 답답한 곳이 또한 미국이다.

이런 까다로운 규정을 들은 남준은 끝내 수긍하지 못했다. 전동 휠체어를 사려고 갔다가 정신과 의사의 사인이 필요하다는 이야기를 듣고는 당장 병원으로 갔다.

"규정상 스트로크가 온 사람에게는 사인을 해줄 수 없습니다. 죄송합니다."

정신과 의사는 정중하게, 그러나 단호하게 말했다. 남준은 휠체어 의자에서 뛰어오를 듯 격렬히 흥분했다.

"이봐요, 의사 양반, 나는 멀쩡해. 지금도 이 자리에서 5개 국어를 할 수 있단 말이야. 당신은 해요? 그것도 못 하면서 감히 내 정신이 어떻다고 의심을 하는 거요!"

"……."

"당신이 보기에 내 정신에 문제가 있소? 왜 내가 전동 휠체어를 못 탄다는 거야?"

이런다고 될 일이 아니었다. 의사는 아무리 사정하고 으르렁거려도 한 발짝도 물러서지 않을 정도로 싸늘했다.

전동 휠체어 사건 이후 나는 그가 심리적으로 더 주저앉을까

봐 걱정이 되었다. 그런데 짐작과는 달랐다. 분노의 힘으로 그가 재활의지를 더욱 불태우기 시작한 것이다. 역시 남준은 예측이 쉽지 않은 사람이었다. 병원을 오가며 일주일에 3번씩 물리치료를 받고, 아주 규칙적으로 생활했다. 눈물겨운 노력을 기울인 끝에 그해 가을, 맨해튼 거리에 서늘한 바람이 불어오자 그는 꽤 오랜 시간 동안 조수들에게 작업지시를 내릴 수 있을 정도로 체력과 언어기능을 되찾았다. 이 정도만 해도 감격스러웠다.

손이
천 개 달린
부처

　　　　　　　　　　　길고 혹독한 겨울로 유명하다는
뉴욕도 10월까지는 그럭저럭 견딜 만했다. 그러나 11월로 접어들
면서 수은주가 곤두박질치는 날이 많아졌다. 쓰러지고 처음 맞는
뉴욕의 겨울을 남준은 무척 힘들어했다. 평소에도 추위를 많이 타
는 사람이니 당연했다. 우리는 뉴욕의 겨울을 피해 마이애미로 가
야겠다고 생각했다. 주치의도 따뜻한 곳으로 가는 것도 좋겠다면
서 마이애미에 있는 마운트 시나이 병원을 소개해주었다.

　마이애미는 미국에서 은퇴자들의 천국으로 꼽힌다. 기후가 따
뜻할 뿐 아니라 노인들을 위한 여러 가지 편의시설이 완벽하게
갖춰져 있기 때문이다. 공항, 우체국, 미술관, 은행, 식당, 아파트
같은 공공건물의 복도와 엘리베이터에는 접근이 편하도록 완만
한 경사로가 마련되어 있다. 휠체어를 이용하는 노인들을 위해서
다. 또 인도도 평지보다 높지 않으며 차들은 휠체어를 탄 노인들
을 보면 즉각 멈춘다. 지역 병원들도 노인 환자들을 유치하기 위
해 경쟁적으로 이들을 위한 시설을 마련하고 있었다.

　마침 마이애미에는 남준이 마련해둔 작은 아파트가 있었다.

　　　　　　　　　　　　　　　부처, 아홉의 사다리를 오르다

1984년 남준은 플로리다의 주도인 마이애미 공항 확장 프로젝트에 참여한 적이 있었다. 마이애미 공항의 실내장식 및 미술품 설치를 지휘했던 쿠바 출신 큐레이터와는 그전부터 잘 알고 지내던 사이였다. 두 사람 모두 백인이 주류를 이루던 뉴욕 미술계에서 소수민족 또는 이방인으로서의 동질감을 느꼈던 탓인지, 꽤 가깝게 지냈다. 그 큐레이터의 주선으로 남준은 마이애미 공항에 비디오작품을 설치해주었고 답례로 3만 5,000달러라는 꽤 많은 사례비를 손에 쥐었다.

그 돈을 어디에 쓸까 한참 고민하던 남준은 결국 마이애미에 조그마한 아파트를 샀다. 생각하지 못한 거처가 생기자 그 뒤부터 남준은 찬바람이 불기 시작하면 뉴욕을 떠나 따뜻한 플로리다에서 겨울을 나곤 했다. 그러나 나는 그동안 한 번도 마이애미에 동행하지 못했다. 작업을 하고 뉴욕 또는 시카고에서 학생들을 가르치거나 아니면 큐레이터 생활을 하면서 돈을 벌어야 했기 때문이다. 그래서 그간에는 겨울이 되면 으레 "당신이나 쉬고 와요"라고 하면서 그를 떠나보내곤 했다. 겨울에 마이애미로 피한避寒을 떠나는 건 남준만이 누리던 호사였던 것이다. 그런데 이번에는 나도 함께 마이애미로 가서 겨울을 나기로 했다.

마이애미의 생활은 평온했다. 몸은 불편해도 정신만은 맑았던 그는 이곳에서도 규칙적인 생활을 하고 싶어 했다. 게다가 자주

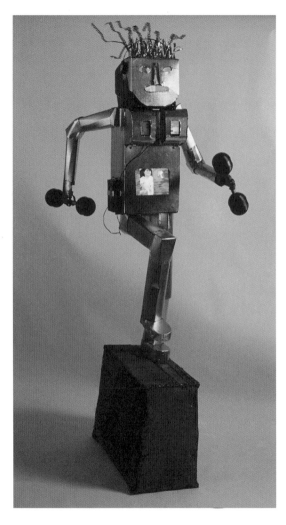

〈조깅하는 여인〉(1993)은 누구에게도 지지 않고 굳세게 살아가는 나 자신을 표현한 작품이다.

집 밖으로 나가 사람들을 보길 원해 오전 8시면 어김없이 동네 카페테리아로 향했다. 아침 식단은 주로 커피, 바나나, 요구르트였다. 대식가였던 그는 쓰러진 후에도 입맛을 잃지 않아 점심때에는 레스토랑에 가 실컷 먹었다. 몸이 불편해지면 남의 눈에 띄기 싫어하는 게 보통인데 남준은 그렇지 않았다. 눈부시게 환한 햇빛, 그리고 피부를 간질이는 마이애미의 산들바람을 맞으며 카페 테라스에 앉아 차를 마시는 것을 무엇보다 사랑했다. 기분이 좋아져서인지, 가벼운 티셔츠에 반바지를 입고 조깅을 즐기는 건강미 넘치는 젊은이들이 테라스 옆으로 달려가면 늘 이들을 향해 손을 번쩍 들며 "하이"를 연발했다. 저녁에도 유쾌한 기분이긴 마찬가지였다. 레스토랑에서 주문을 받으러 웨이트리스가 다가오면 어디서 주워들었는지, 희한한 농으로 폭소를 터트리게 만들곤 했다.

마이애미의 기후와 햇빛이 남준에게 낙천성을 찾아주었는지, 몸은 비록 부자유스러웠지만 주변에는 늘 웃음소리가 넘쳐났다. 그래서 이후에도 우리는 해마다 겨울이면 마이애미로 와서 지냈다. 남준이 우연히 사둔 마이애미 아파트가 우리에게 이렇게 효자 노릇을 하게 될 줄 어떻게 알았겠는가.

나는 남준이 심심해할까 봐 집에 케이블 TV를 설치했는데 우연찮게 한국 방송도 나왔다. 남준은 여러 프로그램 가운데 한국 드라마를 즐겨 보았고, 그중에서도 〈대장금〉을 가장 좋아했다. TV 모니터로 수많은 작품을 만들어 명성을 떨친 남준이었지만 정작

TV를 제대로 본 적은 거의 없었다.

그 무렵, 남준이 이런 말을 한 적이 있다.

"쓰러지고 나니 세상에서 가장 따분한 일밖에 할 일이 없네……."

"그게 뭔데요?"

"TV 보는 거."

그는 TV 보는 데 영 취미가 없었지만 아파서 드러눕게 되자 TV를 가까이할 수밖에 없었다. 덕분에 나도 한국 드라마를 함께 시청했는데, 어찌나 재미있던지 왜 일본 주부들이 그렇게 한류에 빠져들게 되었는지 이해할 것 같았다.

몇 년 전부터 일본 주부들이 "욘사마, 욘사마" 하면서 법석댔지만, 나는 이미 40년 전에 한국에서 온 나의 욘사마 남준을 찾아냈었다. 그런 의미에서 나는 다른 일본 주부들보다 수십 년 앞선 선구자였던 셈이다.

어쨌거나 한 번 보기 시작하자 남준도 한국 드라마에 빠져 똑같은 프로를 두 번, 세 번 보기도 했다. 그러면서 낯익은 장소가 나오면 "어, 저곳은 아직 그대로네" 하며 반가워했다. 아마도 그렇게 하면서 향수를 달랬을 것이다.

마이애미에서 설치 작업은 하지 못했지만 대신 그림과 스케치, 그리고 글쓰기도 했다. 또 아무도 모르게 때때로 시를 쓰곤 했다. 그는 이곳에서 가슴에 묻어두었던 수많은 이야기들을 토해냈다.

부처, 야곱의 사다리를 오르다

마이애미의 기후와 햇빛이 남준에게 낙천성을 찾아주었는지,
몸은 비록 부자유스러웠지만 주변에는 늘 웃음소리가 넘쳐났다.

백남준, 〈I Love Miami〉

이라크전과 나폴레옹에 대해 비판하는 글을 썼으며, 때로는 인공지능을 논하기도 했다. 수많은 인물과 역사, 그리고 과학에 대한 자신의 생각을 폭포수처럼 쏟아냈다.

사람들은 나폴레옹이 위대한 선지자이자 훌륭한 전략가라고 생각한다. 그러나 그건 완전히 헛소리다. 나폴레옹은 루이지애나의 프랑스 정착촌을 미국에 팔아버렸다. 오직 히틀러의 판단력 부족만이 나폴레옹의 어리석음에 견줄 만하다.

공산주의는 20세기 동안 여러 나라를 침범해 들어갔지만 이 침략자를 흡수하고 그 나라의 것으로 만든 국가는 중국이 유일하다. 중국인들은 '천천히, 천천히'라는 의미로 '만만디'라고 자주 말하지만 이는 또한 '즐겨라, 즐겨라'는 뜻도 지니고 있다.

하이테크 시대 이전의 사람들은 다른 이로 하여금 일을 시키기 위해 전화를 했다. 그러나 지금의 젊은이들은 전화를 하기 위해 전화를 한다. 전화를 위한 전화, 이는 예술을 위한 예술과 같다. 커뮤니케이션은 가상의 삶이 되었다. 인공지능도 새로운 수준의 신진대사가 되어버렸다.

몸이 불편해지면서 예술 작품을 통해 이야기하던 것을 이제는

부처, 야곱의 사다리를 오르다

글로 표현하고 있다고 나는 생각했다.

　몸이 아픈 사람을 24시간 돌보는 건 결코 쉬운 일이 아니었다. 남준이 쓰러진 후 나는 모든 창작활동을 사실상 접어야 했다. 그럼에도 시간이 가면서 예전에는 생각할 수도 없었던 다른 행복을 맛볼 수 있었다. 그건 바로 남준의 아내 노릇을 온전히 하고 있다는 충만감이었다. 바람처럼 자유롭고 누구에게도 구속당하지 않으며 정착이라는 것을 몰랐던 남준은 다른 남편들과 달리 아내의 손길을 간절히 필요로 하는 남자가 아니었다. 유럽으로, 아시아로, 또 미국의 각 도시로 철새처럼 쉴 새 없이 날아다녔고, 나는 나대로 뉴욕과 시카고를 바쁘게 오가며 일을 했다. 시카고에 갔다 며칠 만에 돌아오면 반갑게 맞기는커녕, 신문에서 눈도 떼지 않은 채 "어, 벌써 왔어?"라고 심드렁하게 묻는 게 전부이던 남자였다. 그런데, 이제는 내가 잠시라도 눈에 보이지 않으면 견디질 못했다.

　"시게코, 시게코! 어디 있어?"

　잠깐이라도 외출을 할라치면 또 이렇게 물었다.

　"시게코, 어디 가는 거야? 가면 언제 돌아와?"

　항상 엄마를 졸졸 따라다니는 어린아이처럼 나와 함께 있기를 원했다. 음식 또한 전에는 아무거나 가리지 않고 잘 먹던 사람이었는데, 몸이 아프니 입맛도 까다로워졌는지 이런저런 요리를 해달라고 조르곤 했다.

"내가 아프니까 시게코가 바빠. 손이 천 개 달린 부처님처럼 바빠."

백남준, 〈천수관음〉

"시게코, 장어덮밥이 먹고 싶어."

"시게코, 오늘 저녁에는 레스토랑에 가지 말고 집에서 스파게티 해 먹자. 잘 익은 토마토와 싱싱한 양파를 듬뿍 넣고 걸쭉하게 해줘."

아마도 그가 아픈 몇 년 동안 해준 요리가 이전의 20여 년 결혼 기간 동안 해준 요리보다 훨씬 많을 것이다. 옆에서 그를 돌보다 보면 아내가 아니라 엄마가 된 기분이 들기도 했다.

"참 이상해요, 남준. 예전에 당신은 내가 혼자서 차지할 수 없는 바람 같은 남자처럼 보였는데, 지금은 남편 정도가 아니라 아예 응석받이 아들인 것만 같아요."

그러면 남준이 고개를 끄덕이며 이렇게 말했다.

"내가 아프니까 시게코가 바빠. 손이 천 개 달린 부처님처럼 너무 바빠."

정말 그랬다. 그래서 몸도 힘들었다. 당시 나의 건강 역시 그렇게 양호한 상태가 아니었기 때문이다. 그러나 마음은 행복했다. 비록 나이 들고 병들어 맞게 된 변화이긴 했지만, 그가 나를 이토록 절실히 원하는구나 하는 자각은 무엇과도 견줄 수 없는 뿌듯함을 가져다주었다. 피를 나눈 내 부모형제도 이렇게 나를 원한 적이 없었다는 생각이 마음을 적셨다.

마이애미에서 그림과 낙서와 일기로 자신의 마음을 표현하는 것을 소일거리로 삼던 시절, 남준은 크레파스로 종이 위에 손이

"시게코, 우리가 젊었을 때 당신은 내게 최고의 연인이었어. 이제 내가 늙으니 당신은 최고의 어머니, 그리고 부처가 되었어."

여러 개 달린 사람의 모습을 그리고 '시게코는 천수관음'이라고 적어놓았다. 그리고 내게 주는 글을 남겼다. 편지의 내용은 다음과 같다.

시게코, 우리가 젊었을 때 당신은 내게 최고의 연인이었어. 이제 내가 늙으니 당신은 최고의 어머니, 그리고 부처가 되었어.

부처, 야곱의 사다리를 오르다

백악관에서
바지를
내리다

1998년 6월 9일 저녁, 백악관 만찬장에서 전대미문의 사건이 벌어졌다. 당시 미국 대통령인 빌 클린턴 부부 앞에서 남준이 바지를 내린 것이다. 더욱 놀라운 건 바지 안에 속옷을 입고 있지 않았다는 것. 결국 대통령 앞에서 벌거벗은 아랫도리를 그대로 노출한 것이다.

사건의 전말은 이랬다. 클린턴 대통령이 미국을 방문한 한국의 김대중 대통령 부부를 위해 백악관 만찬을 열었는데, 이 자리에는 한미 양국의 귀빈들도 초대되었다. 한국이 낳은 세계적인 비디오 아티스트인 남준도 초대를 받았다. 초대장이 두 장인 것으로 보아 부부동반을 하라는 뜻이었지만, 나 혼자 남준의 휠체어를 밀고 또 몸이 불편한 그를 부축해 움직이기에는 역부족이었다. 힘 좋은 남자 간호사가 동행해야 했다. 그런데 당시 남준을 돌보던 간호사는 불법체류자 신분이어서 백악관의 엄격한 신원조회 과정을 통과할 수 없었다. 그래서 결국 형님의 아들, 즉 조카가 함께 가기로 했다.

행사 당일, 남준은 격식에 맞게 검은 턱시도에 흰 와이셔츠를

받쳐 입고 백악관 만찬장에 도착했다. 클린턴 대통령 부부는 행사에 참석한 사람들에게 일일이 악수를 하며 인사를 했다. 차례가 다가오자 대통령에게 합당한 예를 표해야겠다고 생각한 남준은 조카의 부축을 받아 잠시 휠체어에서 일어났다. 평소 바지를 헐렁하게 입고 멜빵을 즐겨 매던 그는 하필 그날 따라 멜빵도 허리띠도 하지 않았다. 휠체어에 앉아 있으니 그럴 필요가 없으리라 생각했던 것이다. 헐렁한 바지가 흘러내리지 않게 바지춤을 잡고 엉거주춤 서 있던 그는 클린턴 대통령이 악수를 청하자 손을 내밀었다. 그 순간 바지가 아래로 주르륵 흘러내렸다. 순식간의 일이었다. 클린턴 대통령과 퍼스트레이디 힐러리가 놀라 당황한 건 당연한 일. 줄지어 서 있던 다른 손님들도 경악했다.

그날 남준의 하체 노출 장면은 수많은 취재카메라에 잡혔지만, 거의 모든 언론은 몸이 불편한 대가의 명예를 존중해 사진을 일절 싣지 않았다. 하지만 왜 그가 이런 일을 벌였는지에 대해서는 추측과 해석이 난무했다. 하필 이때가 빌 클린턴이 백악관 인턴사원 모니카 르윈스키와 부적절한 관계를 맺은 것이 탄로나 시끄러웠던 때였다.

클린턴 대통령의 부도덕한 행동을 비꼬는 행위예술이었다, 반신불수로 거동이 자유롭지 못한 환자의 단순한 실수였다, 장난기 많은 백남준이 근엄한 권력자들 앞에서 보여준 희대의 정치풍자였다 등등 다양한 해석이 나왔다. 어떤 기자는 직접 전화를 걸어

부처, 아홉의 사다리를 오르다

정치적인 의도가 깔린 건지 예술적인 표현인지를 대놓고 물어보기도 했다. 남준은 가타부타 말이 없었고, 그의 이런 침묵은 더 많은 궁금증을 낳았다. 1960년대 남준의 플럭서스 공연 내력을 잘 알고 있는 가까운 지인들은 "브라보!"를 외치며 생애 최고의 퍼포먼스였다고 축하를 하기까지 했다. 사태가 이 지경에 이르자 남준이 결국 한마디 했다.

"백악관 국빈 만찬이라는 게 평생에 한 번 가볼까 말까 하는 기회인데 이왕 갔으면 해볼 것 다 해봐야지."

많은 사람들이 남준의 이 말을 근거로 백악관 해프닝이 의도된 제스처였다고 해석한다. 하지만 아내인 내가 장담하건대 그 사건은 결코 연출이 아니었다. 지나친 상상에 지나지 않는다. 그는 당시 의도하지 않았지만 공교롭게 일어난 일을 재치 있게 받아넘길 정도의 유머와 순발력은 있었지만 양국의 대통령이 모인 자리에서 그런 파격적인 해프닝을 기획하고 연출할 만큼 정신적으로나 육체적으로 여유롭지 않았다. 이것은 마치 1960년대 〈오리기날레〉 공연 시절, 수갑이 채워진 채 기둥에 묶인 남준이 몸부림치며 소리 지르는 것을 보고 관객들이 공연의 일부로 생각하고 즐긴 것과 같다. 1993년 베니스 비엔날레 당시 당뇨로 쉬이 피로를 느끼던 그가 졸음을 못 이기고 전시장 한 구석에서 낮잠을 잔 사건을 남준의 거침없는 기행이라고 해석한 것도 같은 맥락이다. 예술은 때로 공연자가 아닌 수용자에 의해 만들어진다.

한 손에는 바이올린을, 다른 손에는 부처의 머리를 든
비디오 조각 작품인 〈백남준 II〉와 시게코(2010)

한편 그가 쓰러진 후 힘겹게 투병하는 것을 안타깝게 바라보던 많은 이들이 온갖 종류의 약을 보내오기도 했다. 어느 지인은 FDA에서 한창 개발 중인 약을 어렵사리 확보했다며 보내왔고, 한국의 어떤 한의사는 몸소 전국을 돌며 구한 약재로 정성 들여 만든 약을 보내오기도 했다. 사방에서 답지하는 약들을 한꺼번에 다 먹어 소화시키기에는 남준의 몸이 너무 허약해져 있어 우리는 그것들을 꽤 오랫동안 냉장고에 보관해두었고, 어떤 것은 아깝게도 결국 버려야만 했다. 이 밖에도 백곰의 간, 임신한 물개의 배꼽, 거북이의 연한 등껍질 등 희한한 약재들도 많이 받았다. 그것들이 과연 얼마나 효과가 있는지 일일이 확인해볼 수 없었지만, 고마운 일이었다.

거장,
야곱의 사다리를
오르다

"왼쪽을 못 쓰지만 내 몸의 오른쪽은 살아 있어. 쓸 수도, 그릴 수도, 피아노를 칠 수도 있다고. 이건 내가 아직 더 창작을 해야 한다는 계시야. 안 그래, 시게코?"

마이애미와 뉴욕을 오가면서 몸을 추스르고 건강이 조금 더 회복되자 남준의 안에서는 창작에 대한 열정이 다시 끓어오르기 시작했다. 이런 그를 바라보는 건 아주 경이로운 일이었다. 사실 처음 뇌졸중으로 쓰러졌을 때만 해도 그가 다시 작품을 할 수 있으리라고는 생각하지 못했다. 이제 모든 게 다 끝이라고 생각했다. 남준 역시 이건 있을 수 없는 일이라고, 아직 해야 할 일이 많은데 왜 자신에게 이런 일이 닥치느냐고, 억울하다고 한탄했다. 그런데 그가 바뀌고 있었다. 몸의 절반을 쓸 수 없어 절망적이라던 사람이 이젠 몸의 반을 쓸 수 있으니 희망이 보인다며 의욕을 내는 것이다. 컵에 남은 물이 '반밖에' 남지 않았다는 생각에서 '반이나' 남았다는 방향으로 뒤바뀌는 순간이었다. 이것이 바로 백남준의 힘이다. 40여 년 함께 지내면서도 늘 나를 자극시키고 긴장하게 한 그의 경이로운 에너지가 힘차게 폭발하기 시작한 것이었다.

몸 한쪽이 마비되긴 했지만 남준에겐 해야 할 과제가 남아 있었다. 쓰러지기 전인 1993년 베니스 비엔날레를 참관한 구겐하임의 관장 토머스 크렌스는 그곳에 전시된 남준의 작품에 매료당했다. 놀라운 상상력과 철학, 과감한 실험성에 깊은 인상을 받은 그는 그 자리에서 남준에게 다가오는 2000년에 구겐하임 미술관에서 회고전을 열자고 제안했다. 현대미술의 메카로 군림해온 뉴욕 맨해튼, 그중에서도 구겐하임의 위상은 절대적이다. 그러기에 그곳에서 개인전을, 그것도 생존 작가로서 개인전을 연다는 것은 대단히 이례적인 일이었다. 누구도 이의를 달 수 없는 현대미술의 살아 있는 전설로 남준이 남을 것임을 의미했다.

구겐하임 측의 제안을 기쁘게 받아들인 남준은 앞으로 몇 년 뒤에 있을 이 회고전을 자기 작품세계의 정점으로 삼겠노라며 별러왔었다. 전위적인 플럭서스 행위예술가로 출발해, TV를 이용한 비디오아트를 창조한 후 그 영역을 인공위성을 통해 우주로까지 넓혔던 남준. 그런 그가 새롭고도 영광스런 무대에서 고치를 뚫고 나와 눈부신 나비로 날아오르듯, 또 한 번의 완벽한 변신을 꿈꾸고 있었다. 그러던 차에 뇌졸중을 맞은 것이다.

너무 중요한 일을 앞두고 있었기에 좌절이 컸고, 또 그런 만큼 반드시 이겨내고 일을 성공시켜야 한다는 열망도 컸다. 고통이 있어야 그것을 극복하겠다는 희망도 생겨나는 법이다. 그 어느 때보다 강한 집념을 내보이는 남준을 보며 사람이 겪는 모든 일은 동

전의 양면과 같다는 생각을 했다.

남준이 구상해온 '완전히 새로운 예술의 처녀지'는 바로 '레이저아트'였다. 새로운 밀레니엄을 맞아 그는 자신이 창조해낸 비디오아트를 넘어 바야흐로 레이저아트라는 미술의 새로운 패러다임을 열고자 했다.

돌이켜보면 이런 구상은 어느 날 갑자기 튀어나온 게 아니다. 그가 레이저에 관심을 갖게 된 건 사실 오래전부터였다. 이미 1960년대 중반부터 영상을 이동시키고 빚어내는 레이저의 잠재성에 대한 글을 쓰곤 했다. 1965년 스웨덴 출신 전기기술자이자 예술가인 빌리 클뤼버Billy Kluver에게 보낸 글에서 그는 이렇게 적었다.

전자 분야에서 획기적인 발전을 가져온 레이저 기술이 예술 분야에서도 같은 역할을 할 수 있을까요?

당시 레이저는 최첨단 전자 기술이었다. 이 선구적인 예술가는 30년도 더 전에 레이저라는 낯선 신기술을 예술에 접목하는 상상을 했던 것이다. 1980년대 초에는 독일의 예술가 호스트 바우만과 함께 레이저로 표현되는 비디오 이미지 작품을 시도하기도 했다. 그랬던 그가 65세의 나이에, 뇌졸중으로 아직 불편한 몸을 이끌고 레이저아트를 본격적으로 펼쳐 보이겠다는 원대한 꿈을 품기 시작했다.

병으로 쓰러진 뒤 처음으로 기자들과 만난 자리에서 비디오 아티스트 남준은 자신의 새로운 꿈을 이야기했다.

"앞으로 레이저아트 작품을 만들려고 합니다. 사각의 모니터라는 공간적 제약으로부터 미디어를 해방시키겠습니다. 레이저는 광선의 질이 다르니까 눈에 더 신선하고 새롭습니다."

"당신은 현대 예술에 비디오아트라는 새로운 장르를 소개하고 대중화시킨 장본인인데, 왜 레이저아트에 새롭게 도전하려 하십니까?"

"사과만 먹는 것보다 키위나 망고도 먹어보는 게 더 즐겁고 새롭지 않나요?"

아직 몸이 회복되지 않았는데 개인전을 준비하다니. 그러다 몸에 무리가 가서 건강이 더 나빠지면 어떡하나……. 많은 사람들이 그의 건강을 염려했다. 본인의 예술 인생 중 가장 의미 있는 일이 구겐하임 전시회라고 믿었던 탓인지, 아니면 삶의 끝머리에서 앞으로 남은 시간이 그리 많지 않다고 본능적으로 느꼈기 때문인지, 남준은 이 일에 강한 의지를 내비쳤다. 그래서 나와 조수들에게 자신을 말리지 말라고 이야기하고 또 이야기했다.

"구겐하임 전시회는 꼭 할 거야. 무조건 해야 하는 일이야. 그러니 안 된다는 말은 절대로 하지 마."

레이저로 뭔가를 만들어내야겠다고 막연히 생각은 했지만, 이를 응용해 새로운 작품을 창조한다는 것은 막상 쉬운 일이 아니

었다. 그랬기에 그는 고심하고 또 고심했다. 긴 산통 끝에 구겐하임에서 보여주기로 결정한 것은 완전히 다른 차원의 레이저 작품이었다. 그전까지 레이저는 대개 다른 영상을 쏴주는 역할에 머물렀다. 레이저 자체가 아닌 레이저가 벽 위에 보여주는 인간의 얼굴 같은 영상이 예술이었다는 얘기다. 그러나 이번엔 달랐다. 레이저 광선 자체를 예술로 승화시키겠다는 야심을 품은 것이다. 구겐하임 미술관의 공간을 뚫고 뻗어나가는 푸르스름한 레이저 광선 자체를 작품으로 만들겠다는 꿈이었다.

그 무렵 남준은 맨해튼에 세 개의 스튜디오와 우리가 함께 사는 아파트 한 채를 소유하고 있었다. 스튜디오들은 뉴욕 현대미술의 중심지인 소호 일대 그린 가, 그랜드 가, 브룸 가에 있었고, 아파트는 머서 가에 있었다. 브룸 가의 스튜디오는 초창기 비디오아트 작품이 제작된 곳이다. 차이나타운 옆에 자리 잡은 그랜드 가 4층의 스튜디오는 드로잉 작품을 그리거나 갤러리 관계자를 만날 때 이용하였다. 전망이 시원하게 탁 트여서 손님을 맞이하기에 좋았기 때문이다. 반면 그린 가의 작업실은 훗날 자신의 미술관으로 꾸미기 위해 사둔 곳이었다. 이곳에서 남준은 레이저 작품을 만들기 시작했다. 그는 자기가 구상해온 작품의 미니어처를 만들어놓고 조수들과 토론에 토론을 거듭했다.

구겐하임 미술관에서는 이번 전시회의 콘셉트가 회고전인 만큼 새로운 작품만 전시하지 않고 지금까지 남준이 제작해온 작품

세계를 전반적으로 다 보여주자고 했다. 그러니 새로운 레이저아트 작업은 물론, 과거에 그가 만들었던 비디오아트 작품들도 다시금 선보여야 했다. 남준은 이 작품들을 일일이 손보고 재작업하는 것도 게을리 하지 않았다.

남준의 또 다른 간호사로 변한 나는 그를 휠체어에 앉히고 간호사와 함께 러스크 재활센터와 세 군데의 스튜디오, 그리고 우리의 보금자리인 머서 가의 아파트를 하루에도 몇 번씩 오가야 했다. 남준은 이런 내가 안쓰러웠는지 자주 미안하다고 말했다.

"시게코, 당신이 작업할 시간을 내가 다 빼앗아 정말 미안해. 재수 없게 무척 비싼 병에 걸렸어."

"괜찮아요. 대신 당신과 함께 있을 수 있잖아요."

남준은 구겐하임 미술관의 독특한 구조 자체를 작품의 일부로 녹여 넣기로 결심했다. 미국의 대표적인 건축가 프랭크 로이드 라이트가 지은 이 미술관은 '거대한 달팽이'라는 별명을 가지고 있다. 건물 중앙을 뻥 뚫어놓은 채 7층 높이의 건물 전체를 나선형 복도로 만들었기 때문이다.

이런 건축물의 모양을 감안, 남준은 새로운 작품을 창조해냈다. 그는 이 독특한 건물에 어울리는 작품을 만들어내기 위해 아픈 몸을 이끌고 여러 번 건물을 찾아가 작품을 구상했다. 이 정도로는 성에 차지 않았는지 1998년 어느 날 조수인 매카바시와 이정

성을 불렀다.

"아무리 생각해도 구겐하임 내부를 확실히 파악해야겠어…….
도면과 기억만으로는 작업이 순조롭게 안 돼. 그러니 당신들이 가
서 내부를 비디오로 찍어 와."

"전시회 일정이 아직 확정되지 않은 상태라…… 아무래도 쉽지
않을 텐데요."

"그래도 꼭 해야 돼. 자네들이 수를 써봐. 부탁이야."

두 사람이 선뜻 승낙을 하지 않은 데는 그만한 까닭이 있었다.
대부분의 미술관에서는 전시장 내부를 찍는 것이 금지되어 있다.
구겐하임도 예외가 아니었다. 백남준의 구겐하임 전시가 확정된
상태라면 얼마든지 내부를 촬영할 수 있겠지만 아직 공식적으로
는 발표가 나지 않은 상황이었다. 결국 두 사람은 몰래 찍기로 계
획을 세웠다. 8밀리 비디오카메라를 옷 속에 감추고 미술관 내부
를 도둑 촬영하기로 한 것이다.

디데이가 다가왔다. 지금은 담뱃갑보다 작은 캠코더도 나왔지
만 그 시절의 8밀리 카메라는 두꺼운 전화번호부만 했다. 두 사람
은 이런 큼지막한 비디오카메라를 긴 코트 속에 감춘 채 유유자
적 미술품을 감상하는 척하면서, 7층 꼭대기부터 아래로 내려오
며 내부를 찍었다. 그러나 불행히도 오래가지 못했다. 왠지 어색
한 몸놀림 때문에 낌새를 챈 경비원에게 덜미가 잡혀 당장 미술
관 밖으로 쫓겨났던 것이다.

부처, 아홉의 사다리를 오르다

허나 이 정도에서 물러날 이들이 아니었다. 걸리면 며칠 뒤 또 가고, 또 걸려 쫓겨나면 또 가고……. 그러기를 세 번. 매카바시와 이정성은 마침내 구겐하임의 내부를 몽땅 비디오카메라에 담는 데 성공한다. 이들로부터 힘겹게 찍은 사연과 함께 비디오필름을 받아든 남준이 뛸 듯이 기뻐했음은 물론이다. 그는 영상을 자세히 뜯어보면서 어떤 작품을 만들고 어디에 어떻게 배치할지 정확히 계획할 수 있었다.

구겐하임 프로젝트의 총지휘가 이루어진 곳은 머서 가의 아파트였다. 남준은 피아노 앞에 놓아둔 테이블에 앉아 조수들로부터 진척 상황을 보고받고, 의견을 나누고, 또 도화지에 그림을 그려가며 다음 작업을 지시하곤 했다.

전시회 날짜가 점점 다가오자 남준은 현장에서 작품 제작과 설치를 직접 지휘하고 싶어 했다. 개막 한 달 전쯤부터 그는 여러 번 간호사와 나를 대동하고 미술관 7층 꼭대기로 올라갔다. 그러고는 나선형의 복도를 따라 내려오면서 작품들을 설치할 위치 등을 꼼꼼히 챙겼다.

한편 나는 전시회 날 남준이 입을 옷을 준비하느라 분주했다. 그에게 비단 한복을 입히고 싶었다. 그래서 직접 옷감을 골랐다. 색깔은 초록과 쪽빛이 섞인 것으로 골랐다. 나이가 들어도 영원히 젊은, 소년의 감수성과 청년의 실험성을 그대로 간직하고 있는 남준에게 딱 어울리는 색깔이라고 생각했다. 옷은 나의 젊은 친구인

구겐하임 프로젝트의 총지휘가 이루어진 곳은 머서 가의 아파트였다.
백준은 조수들로부터 진척 상황을 보고받고,
도화지에 그림을 그려가며 다음 작업을 지시하곤 했다.

디자이너 캐시 마티스가 만들었다.

캐시는 바로 마르셀 뒤샹의 의붓손녀이며 '색채의 대가' 앙리 마티스의 증손녀다. 마르셀 뒤샹의 두 번째 부인인 티니Teeny는 뒤샹과 맺어지기 전 앙리 마티스의 장남 피에르 마티스와 결혼, 재클린 마티스 등 삼남매를 낳았다. 재클린은 연을 이용하는 특이한 예술가로 그녀의 딸이 바로 캐시 마티스였던 것이다. 그래서 캐시는 가끔 "시게코, 내 할아버지 마르셀 뒤샹 덕분에 돈을 많이 벌었으니 내 옷도 한 벌쯤 사야죠"라고 농담 반 진담 반의 이야기를 하곤 했다.

나는 그녀에게 남준의 한복을 만들어달라고 했다. 캐시에게는 친한 한국인 친구가 있었으므로 한복 디자인을 어렵지 않게 할 수 있었다. 옷감은 너무 무겁지 않게 네 겹 대신 두 겹으로 했다. 완성된 옷을 보고 남준은 아주 좋아했다.

구겐하임 미술관에서 백남준 개인전이 열린다는 것은 그 사실 자체만으로도 뜨거운 이슈가 되었다. 뉴욕 지하철에는 그의 전시회를 알리는 포스터가 곳곳에 붙었으며 길거리에도 전시회 안내 깃발이 나부꼈다. 많은 사람들이 궁금해했다. 이번에는 어떤 작품을 선보일까? 드디어 전시회를 이틀 앞두고 작품이 공개되는 순간이 왔다. 온 미술계와 언론계가 거장의 새로운 작품이 탄생하는 것을 지켜보기 위해 몰려들었다.

흰색, 빨간색, 파란색 등 여러 가지 빛깔의 레이저 광선이 돔형

의 미술관 천장으로 쏘아 올려져 쉴 새 없이 변화하는 기하학적인 형상을 그려냈다. 제목은 〈달콤하고 우아한Sweet and Sublime〉. 천국을 상징하는 레이저 작품이었다. 7층 높이의 천장에는 진짜 물이 떨어지는 인공폭포가 설치되었다. 쏟아지는 물줄기 사이로 연초록색 레이저 광선을 쏘아 올렸다. 중간중간에 거울을 달아 레이저 광선이 꺾이면서 위쪽으로 뿜어져 나가게 했다. 계단을 연상케하는 기하학적인 굴곡이 이뤄졌고 남준은 여기에 〈야곱의 사다리 Jacob's Ladder〉란 이름을 붙였다.

'야곱의 사다리'는 구약 창세기에 나오는 이야기다. 이삭의 아들 야곱이 쌍둥이 형 에서를 속여 장자의 축복권을 빼앗은 후 형을 피해 외가로 도망가는 길에 깜빡 잠이 든다. 야곱은 꿈속에서 하늘과 땅을 이은 사다리를 보게 된다. 구름 사이로 이어진 사다리 위에 천사와 함께 하나님이 나타나 야곱에게 축복을 내려준다는 게 성경의 내용이다. 그래서 야곱의 사다리는 '천국으로 가는 길'을 뜻하며, 서양에서는 구름 사이로 내려오는 한 줄기 빛을 야곱의 사다리라고 부르기도 한다.

바닥에는 1970년대에 프랑스 등 유럽 전시회에서 극찬을 받았던 〈TV 정원〉이 깔렸다. 그리고 미술관 곳곳에는 〈TV 스위스 시계〉, 〈TV 부처〉, 〈굿모닝 미스터 오웰〉 등 그의 대표작이 설치되었다.

전시회의 하이라이트는 역시 두 개의 새로운 레이저 작품 〈달

구겐하임 회고전은 과거에서 미래를, 그리고 지상에서 영원을 지향하겠다는
그의 철학이 담겨 있는 기념비적인 전시회였다.

백남준, 〈동시변조〉(2000) ⓒ 백남준스튜디오/Photo ⓒ 정상규

콤하고 숭고한〉과 〈야곱의 사다리〉, 그리고 과거에 만든 〈TV 정원〉을 한데 묶은 〈동시변조Modulation in Sync〉였다. 제작비만 300만 달러가 투입된, 20세기 최대 규모의 전시회 중 하나였다.

남준은 이 전시회의 주제를 '후기비디오PosTVideo'로 잡으려 했다. 그러나 미술관 측이 너무 어렵고 관념적이라면서 평범하고도 쉬운 제목으로 정하자고 주장했다. 그래서 결국 결정된 제목이 '백남준의 세계The Worlds of Nam June Paik'다.

구겐하임 회고전은 과거에서 미래를, 그리고 지상에서 영원을 지향하는 그의 철학이 담겨 있는 기념비적인 전시회였다. 〈TV 정원〉으로 상징되는 평화로운 현세에서 〈야곱의 사다리〉를 타고, 〈달콤하고 숭고한〉 천국으로 나아가자는 메시지가 담겨 있었다.

한편 이 작품에는 동양의 관념철학도 배어 있었다. 바로 '천지인天地人' 사상이다. 남준은 한국 언론과의 인터뷰에서 이 같은 의도를 설명한 적이 있다.

미술관 천장에 있는 작품이 '천天'이라면 1층 플로어에 깔린 100개의 모니터는 '지地'야. 그리고 7층까지 복도에 전시된 과거 작품들은 '인人'이야. 겉으로는 서양 기술부터 보이지만 실은 한국적 철학을 담으려 했지.

현지 언론과 미술계의 평론가들이 천지인 사상을 얼마나 이해했는지는 모르겠지만, 전시회는 대성공이었다. 정식 오프닝에 앞서 이틀간 열린 프리뷰 행사에는 2천여 명의 후원자, 작가, 기자들이 구름처럼 몰려왔다. 전 세계에서 그를 아끼는 친구들이 날아왔고 마지막 밤 프리뷰 때는 1, 2층 복도가 발 디딜 틈이 없을 정도로 대성황이었다. 〈뉴욕타임스〉는 두 페이지에 걸쳐 특집 리뷰를 실었고 CBS 방송은 30분짜리 특집 방송을 편성하기도 했다.

오프닝 전날인 2000년 2월 10일 초록색 비단 한복을 입고 흰색 목도리를 두른 남준이 휠체어를 타고 구겐하임에 들어섰다. 관람객들은 열렬한 박수로 그를 환호했다. 듬성듬성 허옇게 세어버린 수염, 완연하게 늘어난 얼굴 구석구석의 검버섯들. 그간에 모든 기를 쏟아낸 탓인지, 그는 무척이나 지쳐 보였고, 한꺼번에 늙어버린 것 같았다.

늘 화제를 몰고 다니던 남준이었지만 그럼에도 이번 전시회의 성공은 그 어느 때보다 각별했던 모양이다. 불편한 몸을 이끌고 병마와 싸워가며 3년간 심혈을 기울여 준비한 전시회니 그럴 만도 했다.

"나와 당신, 우리가 해냈어. 뉴욕의 가난한 플럭서스 커플이 드디어 구겐하임까지 왔어. 시게코가 도와주었기에 가능한 거야."

남준은 감격에 겨워 내 손을 꼭 잡았다. 나 역시 주름이 깊어진

그의 얼굴을 쓰다듬으며 수고했다고, 당신이 자랑스럽다고 이야기했다.

그간의 작업을 옆에서 지켜보면서 나는 '아, 이 사람이 이제는 신이 되려고 하는구나' 하고 생각했다. 이전이라면 절대 만들지 않았을 작품을 만들고 있었다. 특히 〈야곱의 사다리〉를 보면서는 몸이 오싹 떨려왔다. 칭기즈칸이나 알렉산드로스처럼 철저하게 지상의 영웅들에 몰두해 있던 그가 이제는 천국과 죽음 같은 것을 생각하고 있었던 것이다. 어떤 영적인 준비를 하고 있다는 느낌이 들었다. 아, 이 사람은 야곱의 사다리를 타고 또 어디로 가려는가. 나 혼자 두고……. 무서웠다.

부처, 야곱의 사다리를 오르다

예기치 못한
상처

남준과 내가 스티븐을 처음 만난
건 1999년이다. 그는 병원에서 새로 보내준 인도계 간호사였다.
남준이 뇌졸중으로 쓰러진 1996년 이후 우리는 병원에서 소개해
준 많은 간호사들을 고용해왔다. 원칙적으로 병원에서 보내주는
간호사를 쓰도록 되어 있어 환자 쪽에서는 달다 쓰다 할 수가 없
었다. 자연 마음에 쏙 드는 간호사를 만나기가 여간 어렵지 않았
다. 그만큼 특별한 행운이 깃들어야 하는 일이었다.

외쪽 몸을 못 쓰게 된 남준을 간호하는 일은 인내심에 육체적
인 힘까지 필요로 하는 일이었다. 그가 작업실에 가고 싶다거나
바람을 쐬고 싶다고 하면 하루에도 몇 번씩 어김없이 휠체어를
밀고 나서야 했다. 화장실에 가겠다고 하면 그의 몸을 안아 일으
켜 세운 뒤 변기 위에 앉혀야 했다. 남준이 1998년 백악관 만찬장
에서 바지가 흘러내려 갔을 때 안에 속옷을 입지 않고 있었던 것
도 집에서 간편하게 생활복만 입고 다니던 것이 버릇이 되어 그
런 것이다. 당시 간호사가 남준을 정장으로 갈아입히면서 집에서
하던 대로 속옷 입히는 것을 생략한 것이다. 그의 옆에서 수발을

드는 것은 꽤나 힘들고 성가신 일이었기에 간호사가 여간해서는 오래 붙어 있지를 못했다. 게다가 우리는 간호사 운이 없었는지 대개는 시간을 잘 안 지키는 불성실한 사람들이 왔다. 툭하면 안 오기 일쑤고, 몇 주 심지어 며칠 만에 관두고 나가는 경우도 부지기수였다.

그런데 스티븐은 완전히 달랐다. 이민자들의 동네인 뉴욕 퀸스에 살던 그는 아침 8시에 출근해 저녁 8시까지 하루 12시간씩 일하면서도 하루도 늦는 법이 없었다. 180센티미터에 가까운 큰 키에 인도인 특유의 커다란 눈망울, 까무잡잡한 피부, 꾹 다문 입술의 그는 늘 성실하고 침착했다. 명문 뉴욕대에서 공부했을 정도로 머리도 무척 좋았다. 인도에서 태어났지만 어릴 적 부모를 따라 남미로 이민 와서 자랐다고 했다.

영리하고도 침착한 성격 덕에 사무처리 능력도 뛰어났다. 이것을 알게 된 우리는 미술관과 접촉하고 큐레이터들과 연락하는 일 등을 점차 스티븐에게 맡겼다. 그는 한 점 실수 없이 든든하게 우리 일을 도맡아 처리했다.

내가 무엇보다 기뻤던 것은 그가 남준의 일거수일투족을 완전히 장악해 생활방식을 건강하고 좋은 방향으로 이끌고 있다는 사실이었다. 스티븐은 남준이 건강을 되찾을 수 있도록 다방면으로 세심하게 신경을 썼다. 음식점에 가도 지나치게 짜거나 기름진 육류 등은 절대 못 먹게 했다. 워낙 고기를 좋아하는 남준이 아무리

부처, 야곱의 사다리를 오르다

사정을 해도 소용이 없었다. 한 번 "No" 하면 그걸로 끝이었다. 남준이 계속 "꼭 먹어야겠다"고 고집을 피우면 스티븐은 그 길로 휠체어를 밀고 음식점을 나와버리곤 했다. 또 외식을 하고 돌아올 때면 스티븐은 항상 남준에게 걷기 운동을 시켰다. 그래서 문 앞에서는 늘 작은 실랑이가 벌어졌다.

"미스터 백, 저 아래 블록까지 걷다 옵시다."

"스티븐, 오늘은 정말 피곤해. 못 하겠어……. 그냥 올라가자고. 다음에 꼭 할게."

"그래요? 그럼 여기서 절대 못 올라가요. 마음대로 하세요."

정말로 남준이 운동을 마치기 전까지는 요지부동이었다. 결국 고집 센 남준도 모든 것을 체념한 듯 스티븐이 시키는 대로 순순히 걸어야 했다. 아무리 떼를 써도 통하지 않는다는 걸 알게 된 탓이었다.

남준에게 걷기 운동은 여간한 고역이 아니었다. 왼쪽 다리를 제대로 쓰지 못했기에 휠체어에서 일어나는 것부터 사력을 다해야 했다. 남준을 걷게 하기 위해 스티븐은 그의 허리를 잡고 일으켜 세운 뒤 한 걸음씩 한 걸음씩 내디디게 했다. 그의 도움을 받아 절룩거리며 간신히 걷는 사이 쌀쌀한 날씨에도 땀을 뻘뻘 흘리곤 했다.

몸의 반쪽이 마비된 남준을 껴안듯 부축해 30분씩 걷는 것은 젊고 건강한 청년에게도 꽤나 중노동이었을 것이다. 그런데도 그

는 싫은 내색 없이 항상 남준을 운동시키기 위해 최선을 다했다. 남준은 점차 그를 신뢰했고 그의 의견을 존중했다. 자식이 없는 우리는 어느새 그를 아들처럼 대하고 진심으로 믿게 되었다. 주변에서는 "스티븐이 오고 난 뒤에 남준이 눈에 띌 정도로 회복이 됐다"며 놀라곤 했다. 우리에게 그는 하늘에서 갑자기 뚝 떨어진 축복이었던 셈이다.

이런 그가 있었기에 남준은 구겐하임 전시회 준비를 더 잘할 수 있었다. 많게는 10여 명에 가까운 조수들이 남준의 작업을 도왔는데, 스티븐도 남준의 손과 발이 되어 그의 옆에서 헌신적으로 움직였다.

남준은 삶의 후반기에 자신의 예술세계를 한 차원 끌어올리는 개인전을, 그것도 현대미술의 중심인 구겐하임 미술관에서 연다는 기쁨과 감격에 아픈 것도, 불편한 것도 잊은 채 예술혼을 불사르며 작품 제작에 몰두했다. 그러나 구겐하임 전시가 끝나고 열기가 가라앉자 그의 영혼의 불꽃도 급속도로 사위어가는 느낌이 들었다. 어쩌면 지극히 자연스러운 일이었는지 모른다. 그의 몸과 마음 모두 휴식이 필요한 순간이었다.

남준은 그 이후 아파트에 머물면서 그림을 그렸다. 또 뉴욕에 싸늘한 겨울바람이 불기 시작하면 마이애미로 내려가 그곳에서 글을 썼다. 그림을 그리거나 글을 쓰지 않을 때는 아파트 안에 놓

부처, 야곱의 사다리를 오르다

구겐하임 전시가 끝나고 열기가 가라앉자
그의 영혼의 불꽃도 급속도로 사위어가는 느낌이 들었다.

뉴욕 소호 작업실의 백남준과 시게코(2000), Photo ⓒ 이은주

아둔 피아노 앞에 앉아 자신이 좋아하는 곡을 연주하기도 했다.

그러다 지병인 당뇨병 후유증으로 백내장까지 와서 한쪽 눈이 거의 보이지 않을 지경이 되었다. 그 와중에도 특유의 유머감각을 잃지 않아, 내가 그의 눈을 걱정하면 한쪽 눈을 찡긋하면서 "일목요연一目瞭然이라는 말도 있잖아. 한 눈으로 보니까 더 분명하게 잘 보이는 걸" 하고 웃었다. 건강을 염려하는 주위의 지인들에게도 그런 농담을 했다. 하지만 그가 마음속으로도 그렇게 여유로웠는지는 알 수 없는 일이다. 비주얼 아트를 하는 예술가가 시력을 잃어간다는 것은 정말 두려운 일이다. 어쩌면 그 순간 가장 당혹스러웠던 사람이 남준이 아니었을까. 내면의 두려움을 이겨내기 위해 애써 겉으로 태연했는지도 모른다. 나 역시, 당신이 요 몇 년간 전시회 준비를 하느라 몸을 너무 혹사해서 그런 거라고, 잘 먹고 잘 쉬면서 운동도 열심히 하면 다시 예전처럼 건강해질 거라고 말했다. 어쩌면 나 자신에게 하는 위로였는지도 모르겠다.

어쨌든 우리 부부는 오랜만에 한가하고 여유로운 시간을 보내고 있었다. 그런데 어느 날, 뉴욕 한복판에서 도저히 믿을 수 없는 사건이 일어났다. 때는 2001년 9월 11일. 뉴욕 맨해튼 월드트레이드센터 쌍둥이 빌딩이 화염에 휩싸여 한순간에 와르르 무너져 내렸다. 공교롭게도 지옥의 현장은 바로 우리 곁에 있었다. 거리로 따지면 쌍둥이 빌딩은 우리가 살고 있는 소호 머서 가 아파트에서 불과 1킬로 남짓 떨어진 곳이었다. 아직도 그날 일이 생생

부처, 야곱의 사다리를 오르다

하다. 쌍둥이 건물이 무너지면서 우리가 사는 일대는 순식간에 정전이 되듯 암흑으로 뒤덮였다. 그런데 그때는 밤이 아니라 아침나절이었다. 건물이 무너지면서 만들어낸 거대한 양의 시커먼 먼지가 암흑의 정체였던 것이다. 마치 무대 위에 검은 장막이 뚝 떨어지듯 시야가 순식간에 온통 검은색으로 변했다. 탁한 먼지 때문에 하늘의 해도 보이지 않았다. 가뜩이나 몸이 좋지 않은 남준으로서는 도저히 견딜 수 없는 지경이 되어버렸다.

남준의 건강을 책임지고 있던 나는 당장 마이애미로 옮겨야겠다고 결심했다. 매년 겨울이면 뼛속을 헤집고 들어오는 뉴욕의 추위를 피해 내려가던 곳이었다. 그해는 한두 달 일찍 가는 셈치고 움직이면 그만이었다. 나는 당장 짐을 싼 뒤 남준을 앞세우고 마이애미행 비행기에 몸을 실었다.

스티븐은 나중에 합류하겠다며 뉴욕에 남았다. 밝고 쾌활하던 그였지만 당시 왠지 얼굴이 어두워 신상에 문제가 있어 보였다. 오래 사귀던 여자 친구와 잘 안 되는 눈치였다. 남녀 문제는 으레 그러려니 하면서 모른 척하고 스티븐을 뉴욕에 남겨두는 게 좋겠다고 남준과 나는 생각했다.

길지 않은 비행을 마치고 우리 부부는 예정대로 마이애미에 도착해 짐을 풀었다. 그다음 날, 나는 마이애미에서 쓸 생활비를 찾기 위해 은행에 갔다. 그랬더니 이게 웬일인가. 은행구좌에 있어야 할 20여만 달러가 한 푼도 없이 사라져버린 게 아닌가. 처음엔

뭔가 착오가 생긴 것이지 싶어 대수롭지 않게 생각했다. 은행의 전산망에 문제가 생겨 잔고가 제로로 뜨는 거라고 생각했다.

그러나 그게 아니었다. 조사해보니 누군가가 인출해간 것으로 드러났다. 다급한 마음에 스티븐을 찾았다. 이상하게 연락이 닿지 않았다. 그럴 리가 없는데……. 불길한 예감이 들어 부랴부랴 뉴욕의 아파트로 돌아갔다. 그랬더니 아파트 여기저기에 놔두었던 남준의 작품들이 모조리 사라져버렸다.

스티븐, 우리가 자식처럼 믿고 사랑한 그가 그랬다. 정성을 다해 남준을 돌봐주던, 남준의 전시회가 성공하자 자신의 일보다도 더 기뻐해주던 바로 그 스티븐이. 현금과 수표, 신용카드 등 수십만 달러어치가 없어졌고, 알고 보니 머서 가 아파트 외에 다른 스튜디오에 있던 작품도 상당수 도난당했다. 조사 결과 다른 스튜디오에 있던 작품들은 우리가 마이애미에 간 사이 없어진 게 아니라 그 훨씬 이전에 도난당한 것이 밝혀졌다.

구겐하임 전시회가 성공적으로 끝난 뒤, 남준과 나는 뉴욕에서의 성공에 힘입어 유럽에서도 전시회를 열기로 하고 또 다른 구겐하임 미술관이 있는 스페인 빌바오를 방문했었다. 워낙 믿는 사이였기에 우리는 아파트와 작업실 열쇠를 모두 스티븐에게 맡기고 뉴욕을 떠나왔었다. 스티븐이 그 틈을 이용해 트럭을 가져와 작업실에 보관해둔 값나가는 작품을 모조리 빼돌렸던 것이다. 꿈에도 생각지 못한 배신이었다. 도저히 사실이라고 믿기지 않았다.

부처, 야곱의 사다리를 오르다

극도의 분노와 이루 형언할 수 없는 배신감이 뒤섞인 절망감과 정신적 충격이 우리 부부를 엄습했다. 오랫동안 헌신적으로 남준을 돌봐주던 스티븐이었기에 그 씁쓸한 결말이 우리의 가슴을 더욱 아프게 했다.

왜 그랬을까? 그 선한 눈을 가진 사람이. 환자와 간호사로 만난 남준과 스티븐은 나중에는 거의 아버지와 아들 같은 사이가 되었다. 그토록 한결같던 사람이 어찌 이렇게 달라질 수 있을까? 이런 일을 서슴없이 저지르다니, 믿기 힘들었다. 사랑의 상처 때문에 마음이 황폐해진 것일까, 아니면 가까스로 다시 만난 연인을 붙잡기 위해 돈이 필요했던 걸까, 그도 아니면 말 못 할 무슨 사정이 있었던 걸까? 어쨌든 이 일은 9.11테러 직후 남준과 나를 또 한 번 휘청거리게 했다.

결국 스티븐은 다시 만나지 못했다. 경찰도 그의 행적을 찾지 못했다. 몇 년 뒤 도난당한 몇 작품이 소더비 경매장 등에 나타났다. 그것들은 다시 우리 손으로 돌아오기는 했지만, 그때 없어진 대부분의 작품들은 찾지 못했다. 스티븐이 왜 그랬는지, 나는 아직도 영문을 모르고 있다.

고향에
가고 싶다

남준의 작품 중에 〈TV 토끼〉라는 것이 있다. 중고 TV 위에 금동토끼 한 마리가 놓여 있다. 여닫이 장롱 안에 브라운관이 들어 있는 오래된 텔레비전인데, 재미있는 것은 TV 장롱의 문 안쪽에 누군가의 이름이 적혀 있다. 김순남과 이태준, 정지용이다. 세 사람 모두 한국의 월북 예술가이다.

김순남은 남준이 중고등학생 시절부터 존경하던 음악가이다. 남준은 원래 김순남에게 작곡을 배우려고 했지만, 이런저런 사정 때문에 김순남의 동료 작곡가였던 이건우에게 대신 배웠다. 이건우 역시 월북 음악인이었고, 김순남과 함께 1988년에 작품들이 해금되었다. 김순남은 학창 시절 남준에게 작곡법을 가르쳐준 이건우와 함께 한국 근현대 음악의 양대 산맥으로 손꼽히는 인물인데, 언젠가 남준은 이건우와 김순남이 활발하게 활동하던 해방 직후 시기가 "한국음악의 르네상스기"라고 말한 적이 있다.

몸이 아프게 되면서 남준이 그림 그리기, 글쓰기와 함께 소일거리 삼아 가장 많이 했던 일은 피아노 연주였다. 그가 주로 쳤던 곡은 열다섯 살 학창 시절에 직접 작곡했다는 연주곡과 프랑스 국

부처, 야곱의 사다리를 오르다

가인 '라 마르세예즈', 그리고 '울밑에 선 봉선화야', '아리랑' 같이
대단히 서정적인 한국 노래들이었다.

특히 학창 시절 들었던 김순남의 바이올린 협주곡을 다시 한
번 치고 싶어 했다. 하지만 악보를 구할 수가 없었다. 그리하여 궁
리 끝에 조수인 이정성에게 김순남의 악보를 어떻게든 구해오라
고 부탁했다. 이정성은 한국에 가서 김순남의 딸을 수소문해 찾아
갔다. 그녀는 유명한 성우이자 방송인이었다. 유족의 도움으로 이
정성은 결국 김순남의 악보를 얻는 데 성공했고, 이를 뉴욕으로
가져왔다. 그토록 원했던 김순남의 악보를 받아든 남준은 열다섯
살 소년처럼 기뻐했다. 그 후 남준은 시간이 날 때마다 김순남의
곡을 연주하며 향수에 젖어들었다.

시력과 함께 말년에는 청력도 나빠져 자신의 목소리마저 제대
로 가늠하지 못하곤 했다. 그래서 때론 주변 사람들이 깜짝 놀랄
정도로 고함을 치며 이야기를 했다. 그런데 피아노를 칠 때만은
마음의 귀를 열어놓은 듯 평화롭고도 섬세한 음악이 흘러나왔다.
희한한 일이었다. 고향을 그리워하고 과거를 추억하는 음악들이
어서 그랬을까? 그를 보며 "아, 그가 지금 고향을 많이 그리워하
는구나……"하고 느꼈다.

뉴욕에서만 30년 이상을 보내고, 그 전에는 일본과 독일에서 살
았으며, 그 사이사이에도 틈틈이 유럽 등 세계 각지를 떠돌며 창
작과 공연활동을 한 그는 말 그대로 유목민이자 세계인이었다. 그

몸이 아픈 뒤 남준이 소일거리 삼아 가장 많이 했던 일은 피아노 연주였다.

뉴욕 소호 작업실에서 〈울밑에 선 봉선화야〉를 치는 백남준(1997), Photo ⓒ 이은주

래서 남준이 성공한 예술가가 되어 34년 만에 다시 고국을 찾았을 때 많은 한국 사람들이 그의 정체성을 놓고 혼란스러워했다. 겉모습만 한국인인가? 뉴욕이 활동 본거지고 유럽과 미국에서 더 유명하니 미국인 아닐까? 한국전쟁 이후 일본으로 건너가 대학을 다니고 일본인 아내까지 얻었으니 반은 일본 사람일 거야……

그러나 내가 지켜본 바로는 그는 천생 한국인이었다. 김치나 된장찌개를 매일 먹지 않을 뿐, 자신의 내면에 자리한 한국인의 문화적 유전자와 어린 시절의 추억들을 마음속 보물상자처럼 간

부처, 야곱의 사다리를 오르다

직한 채 그것을 작품 속에 녹여왔다. 그가 남들과 다른 점이 있다면 새로운 것에 대한 호기심이 남달랐고, 서로 섞일 것 같지 않은 이질적인 것들을 비빔밥처럼 버무려 새로운 것을 만드는 것을 즐기고 또 잘해냈다는 것이다. 사실, 그가 처음으로 문을 연 비디오 아트라는 장르 자체도 그러한 정신의 산물이다. 예술은 그 특성상 첨단 기술을 배척하고 거부하는 것이 일반적이다. 이 둘을 혼합한다는 것이 당시로서는 아주 낯설고 거부감을 일으킬 수 있는 아이디어였다. 하지만 그는 이 일을 아주 훌륭하게 해냈고, 거기에 철학적 깊이까지 담아 아무도 넘볼 수 없는 거장의 자리에까지 오른 것이다.

그는 평소에도 한국인은 절대로 고요한 민족이 아니라고 틈틈이 이야기했다. 누구보다 진취적이고 실험성 강한 민족이며, 자기 안에도 만주벌판을 거침없이 달리던 기마민족의 유전자가 날뛰고 있다고 했다. 두말할 필요 없이 남준은 세계인인 동시에 한국인이었다. 그러니 말년에 고향을 그리워하며 어릴 적 즐겨 듣던 음악을 다시 찾아 듣는 것은 너무 당연했을 것이다. "요즘 부쩍 서울이 가고 싶네. 몸이 아프니까 더 그리워." 그는 이렇게 말하곤 했다. 하지만 담당의사는 장시간의 비행은 위험하다며 그의 서울행을 말렸다. 구겐하임 전시회 이후 한국에서도 몇 차례 전시회가 열렸지만, 안타깝게도 그는 참석할 수 없었다.

그토록 원했던 김순남의 악보를 받아든 남준은 열다섯 살 소년처럼 기뻐했다.
그 후 남준은 시간이 날 때마다 김순남의 곡을 연주하며 향수에 젖어들었다.

2004년 10월, 남준은 맨해튼 소호에 위치한 스튜디오에서 마비된 반쪽 몸을 이끌고 〈존 케이지에게 바치는 헌사〉라는 퍼포먼스를 했다. 장조카가 그 자리에 함께했다. 남준이 피아노를 치다가 조카의 옷과 모자에 흰 페인트칠을 했고, 조카는 노래를 부르면서 악보를 찢었다. 그러고는 관객들에게 함께 먹기를 권했다. 노래를 마친 남준과 조카는 피아노를 뒤엎는 것으로 퍼포먼스를 끝냈다. 오랜만의 신작 발표 겸 퍼포먼스라 적지 않은 취재진이 왔다. 한국에서 온 어떤 기자가 "언젠가 한국에 정착하고 싶으세요?"라고 묻자 남준이 웃으며 말했다.

"우리 여편네 죽으면……."

그리고 곧 애정 섞인 말투로 덧붙였다.

"우리 여편네 여간해선 안 죽어. 비디오아트 했는데 나 때문에 예술 맘껏 못 해서 미안해."

4년 만의 공연도 끝나고 다시 일상으로 돌아와 한가롭게 시간을 보내던 어느 날, 남준이 불쑥 말했다.

"시게코, 난 2012년까지는 꼭 살아야겠어."

"2012년에 뭐가 있어요?"

"그 해가 존 케이지가 태어난 지 꼭 100년이 되는 해야. 내가 존의 탄생 100주년 기념 퍼포먼스를 해줘야지."

존 케이지는 남준에게 예술을 가르쳐준 사람이다. 그래서 평소

에도 그를 스승으로, 아버지로 모셨다. 1912년 9월 5일에 태어난 케이지는 여든 번째 생일을 24일 앞둔 1992년 8월 12일, 심장마비로 숨을 거두었다. 나이가 들면서 관절염, 신경통에 동맥경화증까지 겹쳐 건강 상태가 좋지 않았던 데다가 죽기 얼마 전 불의의 사고를 당해 건강이 급속히 쇠잔해진 때문이었다. 다름 아니라 아파트에 있다가 강도를 당해 큰 상해를 입은 것이다. 강도는 배달부를 가장해 아파트 초인종을 눌렀고, 케이지는 별 의심 없이 현관문을 열어주었다. 그 순간 강도가 현관문을 밀치고 들어와 케이지를 구타하고 돈을 훔쳐 달아났다. 그 바람에 팔도 부러졌다. 노령의 나이에 정신적, 육체적으로 큰 상처를 입고 제대로 거동을 못하게 되자 케이지는 건강이 더욱 악화되었고 얼마 못 가 세상을 뜨고 말았다. 주변 사람들은 케이지가 가정부나 집사를 두었더라면 다치지도 않고, 그토록 허망하게 죽지도 않았을 거라며 안타까워했다.

남준은 그가 타계했다는 소식을 듣고 친부모를 여읜 것처럼 큰 슬픔에 젖었다.

"그러게, 돈도 많은 양반이 왜 일하는 사람을 안 두고 혼자 지냈을까? 옆에 누가 있기만 했어도 그런 말도 안 되는 일을 당하지는 않았을 텐데……."

"그게 운명이잖아요."

"달이 졌어, 달이……."

해보다 달이 더 깊이 있고 예술적이라며 큰 의미를 둔 사람이었기에 존 케이지의 죽음도 해가 아닌 달이 진 것에 비유하며 애통해했다.

이토록 존 케이지를 사랑한 남준이었기에 그의 탄생 100주년인 2012년에 그를 기리는 특별한 음악회와 퍼포먼스를 꼭 치러내겠다고 굳게 마음먹은 것이다.

"그래요. 어떤 일이 있어도 건강하게 오래 살아요. 그래야 한국에도 다시 가고 또 케이지를 위한 음악회도 열지요. 당신 할 일이 참 많아요."

작품에 관한 한 누구보다 집념이 강한 사람이었으므로 이 말을 듣고 나는 적잖이 안심이 되었다. 절대 쉽게 무너지지 않고 적어도 2012년까진 살아낼 것이라고 철석같이 믿었다.

그가
떠나던 날

2006년이 밝았다. 남준과 나는 여느 겨울처럼 추운 뉴욕을 떠나 따뜻한 마이애미에서 겨울을 나고 있었다. 1월 1일 아침, 새해를 맞으며 나는 남준에게 다가가 뺨에 입을 맞추고 말했다.

"축하해요. 당신이 몸져누운 지 10년이 지났는데 아직 이렇게 건강하잖아요. 올 한 해도 우리 열심히 살아요."

"고마워……. 당신 덕분이야."

"4월에 뉴욕으로 돌아가면 당신이 잘 다니던 한국 음식점에 가서 자축 파티를 해요. 10년을 이렇게 잘 살아냈으니 칭찬해줘야 한다고요."

남준은 그저 빙그레 웃기만 했다.

평소와 다름없는 마이애미 생활이었다. 그림을 그리고, 책을 읽고, 휠체어를 탄 채 함께 산책하고, 운동복 차림의 늘씬한 아가씨와 마주치면 언제나처럼 환한 미소로 인사를 나누었다. 마이애미 생활은 충분히 즐거웠지만, 이상하게도 이번에는 나나 남준이나 자꾸 뉴욕이 그리워졌다. 정초에 새해 덕담을 나누면서 4월에 뉴

부처, 야곱의 사다리를 오르다

욕 코리아타운의 단골 한식당에 가서 작은 파티를 하자고 했는데, 이 말이 그를 무의식적으로 자극했는지 부쩍 뉴욕 이야기를 했다. 나 역시 머서 가의 보금자리로 돌아가고 싶은 생각이 간절했다. 뉴욕 추위가 물러갔다는 소식이 들리면 3월 중에라도 돌아가자고 마음먹고 있었다.

2006년 1월 26일 한밤중, 곤히 잠들어 있던 남준이 갑자기 큰 소리로 잠꼬대를 했다.

"조 존스, 에밀리 하비, 알 로빈스……!"

조 존스와 에밀리 하비는 플럭서스 시절 함께 공연을 하던 친구들이었다. 그들은 젊은 나이에 일찍 세상을 떠났다. 알 로빈스 역시 고인이 된 하버드대학 출신의 시인이었다. 깜짝 놀란 나는 그를 흔들어 깨웠다.

"남준, 무슨 일이에요. 꿈을 꾼 거예요?"

잠에서 깨어난 그가 멍한 눈으로 나를 바라보았다.

"왜 갑자기 죽은 친구들 이름을 불러요?"

"그랬어? 왜 그랬는지 나도 모르겠어."

순간 이상한 느낌이 들었다. 죽은 친구들이 왜 그의 꿈에 나타났단 말인가. 설마 그를 데려가려고? 다시 잠든 그를 바라보며 나는 안 돼, 하고 고개를 저었다. 나는 아직 준비가 되어 있지 않았다. 그가 없이 혼자 남겨진다는 것은 생각할 수도 없었다.

그가 이상한 꿈을 꾸고 3일이 지난 후인 2006년 1월 29일. 이날은 음력으로 정월 초하루였다. 늘 그랬듯 우리는 단골 음식점에서 아침과 점심을 먹고 한가로운 시간을 보냈다. 저녁에는 장어덮밥을 먹기로 했다. 일찍부터 떠돌이 생활을 하느라 입맛이 까다롭지 않고 모든 음식을 대체로 잘 먹는 그였지만, 그중에서도 남준은 장어덮밥을 좋아했다. 그래서 뉴욕에서도 일요일이면 생선가게에서 장어를 사다 그를 위해 요리를 해주곤 했다. 음력 정월 초하루를 기념하는 뜻에서 그날도 저녁에 장을 봐서 그가 좋아하는 장어 요리를 해주었다. 그날따라 생선이 싱싱해서 아주 맛있게 요리가 되었다.

"남준, 맛있어요?"

"응, 맛있어. 정말 맛있어."

그날 남준은 내가 만들어준 장어덮밥을 유난히 맛있어 하며 한 그릇을 뚝딱 비웠다. 내가 웃으며 한마디 했다.

"누가 쫓아와요? 왜 그렇게 급하게 먹어요."

뭐가 그리 급했던지, 밥을 빨리 먹은 그는 평소보다 일찍 잠자리에 들었다. 오후 6시 무렵이었다. 그런데 두어 시간쯤 지났을까. 뭔가 심상치 않은 일이 일어났다. 남준의 숨결이 거칠어지기 시작한 것이다. 숨을 쉬기 힘든지 급기야 헉헉 대는 소리가 나더니 나중에는 제어할 수 없을 지경이 되었다.

"남준, 남준! 정신 차려요."

부처, 야곱의 사다리를 오르다

그가 의식이 있는지조차 알 수 없었다. 나는 힘없이 펼쳐진 그의 손바닥 안에 내 손을 놓았다.

"남준, 내 말 듣고 있어요? 내 말이 들리면 내 손을 잡아 봐요. 꽉 쥐어 봐요!"

내 말이 들리지 않는지, 온몸에서 기운이 빠져나가 그런 건지 그는 미동도 하지 않았다. 불과 몇 시간 전에 밥 한 그릇을 뚝딱 비운 사람이 왜 갑자기 이러는가. 급한 마음에 911을 누른 뒤 전화기에 대고 소리를 질렀다.

"빨리 와주세요, 남편이 쓰러졌어요!"

응급차가 오기를 기다리는 시간은 내 일생을 통틀어 가장 길고 지루한 시간이었다. 어찌 손을 써볼 새도 없이 그가 의식을 잃고 있었고, 나는 그를 안고 어찌할 바를 모르며 발을 동동 구르고 있었다. 마음속이 새카맣게 타들어가는 것만 같았다. 그의 숨소리가 점점 가늘어졌다. 나는 울기 시작했다. 그를 떠나보내야 할 시간이 다가왔음을 직감한 것이다.

그와 보낸 시간들이 파노라마처럼 머릿속을 스쳐 지나갔다. 1964년 처음 그를 만난 순간, 아니 그 일 년 전 신문에 나온 사진을 보고 연정을 품기 시작한 순간부터. 그 긴 여행이 이제 끝나가고 있는 것이다. 그의 심장에 손을 대보았다. 아직 뛰고 있었다. 제발 조금만 더 견뎌줘요. 이렇게 아무 말도 없이 갈 순 없잖아요. 아직 못 다한 말이 많지 않나요? 설마 이게 다인 건가요? 눈을 좀

밥 한 그릇 맛있게 먹고, 갈 길 바쁜 사람처럼
그렇게 말 한마디 없이 그는 급하게 떠났다.

백남준, 〈땅에 끌리는 바이올린〉(1961/1975)
Photo by Peter Moore ⓒ Estate of Peter Moore/VAGA, New York, NY

떠봐요, 남준……. 그의 귀에 대고 중얼거렸다.

울음이 흐느낌으로 바뀌었을 즈음, 구급차가 도착했다. 남준의 얼굴은 핏기 없이 새하얗게 변했다. 나의 품 안에서 파란만장한 삶의 여정을 마친 것이다.

내가 지어준 밥 한 그릇 맛있게 먹고, 갈 길 바쁜 사람처럼 그렇게 마지막 말 한마디 없이 그는 급하게 떠났다. 그의 육신의 고향 서울도 아니고, 예술의 고향 뉴욕도 아닌 마이애미에서. 가슴 가득 그리움을 품고, 마지막 순간까지 떠돌다가.

백남준의
고향

'성공한 반란자.'

남준이 매일 아침 읽고 또 읽었던 〈뉴욕타임스〉가 남준의 죽음을 애도하며 사용한 단어다. 그가 생전에 늘 읽던 이 신문은 떠나간 비디오아트의 거장을 애도하며 이렇게 써내려갔다.

많은 예술가들이 기존의 심미적 관념을 조롱할 수 있는 방법을 찾기 위해 자신들의 젊음을 바치고 있다. 그럼에도 이 같은 반란자의 지위를 늙을 때까지 유지하는 경우는 드물다. 그러나 백남준은 기존의 심미적 관념에 대한 반란자로 성공적인 삶을 보여준 위대한 예술가다. 그는 새로운 세대의 도전을 이해했다. 그리고 예술과 테크놀로지의 접목을 통해 또 다른 과학적 장난감을 어떻게 만드느냐가 아니라 테크놀로지와 전자매체에 어떻게 인간성을 부여하느냐를 끈질기게 추구했다.

모든 언론과 방송, 잡지 등에서 그의 사망 소식을 전하며 생전 그의 예술적 업적을 호들갑스럽게 다루었다. 어떤 언론은 "인류

부처, 야곱의 사다리를 오르다

최초의 화가와 조각가가 누구인지는 아무도 알 수 없다. 그러나 비디오아트의 창조자는 누구인지 확실하다. 백남준, 그야말로 비디오아트의 아버지이자 조지 워싱턴이다"라고도 표현했다.

살아생전 물질적인 부를 경멸하던 남준이었지만 마지막 가는 길은 호사스럽게, 외롭지 않게 해주고 싶었다. 그래서 맨해튼 중심의 프랭크 캠벨 장례식장을 골랐다. 세계적인 유명 인사들의 장례가 열리는 곳이다.

조문객들에게 사자死者의 마지막 얼굴을 보여주기 위해 마호가니관 안에 남준을 누이고 생전 그를 흠모하던 이들을 맞았다. 남준의 예술과 기지, 반짝이는 유머에 반한 이들이 얼마나 많았던지 조문 행렬은 끊이지 않았다.

관 속에 잠자듯 평화롭게 누워 있는 남준을 바라보며 그와의 삶을 하나둘 반추해보았다. 기쁠 때도, 슬플 때도 있었다. 내 옆에 있으되 내가 온전히 차지할 수 없는 남자인 것 같아 가슴 졸인 시간은 또 얼마였던가. 내 육신에 병이 깃드는 바람에 가까스로 결혼했지만, 그래서 결혼식 날 하염없이 슬픈 신부였지만, 그래도 돌아보면 그때가 가장 행복한 순간이었다. 어찌 되었건 이 남자를 내 남편으로 만든 날이었으니. 예술적 감성과 재능, 인간적 매력을 함께 갖춘 이 우주적 천재를 어디서 다시 만날 수 있겠는가.

그의 광채가 너무 눈부셔 함께 예술을 하는 아내로서 주눅들 때도 있었지만, 이런 그늘이 또한 나를 예술가로서 더욱 정진하게

하는 자극이 되었다. 가난하던 시절, 돈에 대한 개념이 없어 비싼 TV를 수백 대씩 사들이던 그 때문에 나는 더 가난하게 예술을 해야 했지만, 그의 작품이 하나씩 탄생하는 것을 볼 때마다 너무 경이롭고 신기해 모든 아픔을 잊고 그의 다음 작품을 기대하던 나를 발견하곤 했다. 그가 뇌졸중으로 쓰러진 뒤 옆에서 간호하느라 작품 창작은 아예 손 놓고 있었지만, 그래서 남준이 이것 때문에 무척 미안해했지만 당사자인 나는 후회나 미련이 없다. 남준과 함께 사는 것 자체가 내게는 '아트'였으므로.

그러나 한 톨의 미련은 남았다. 좀 더 일찍 그의 아기를 가질 생각을 못한 것. 남준은 예술 창작을 하는 것만으로도 너무 바빠 아이를 낳고 키울 여유가 없다고 했지만, 그리고 자기랑 똑같이 생긴 아이가 세상에 나오는 게 그리 반갑지 않다 했지만, 막상 낳아 키우다 보면 마음이 어찌 바뀔지 모르는 일이었다. 그의 의사와 상관없이 내가 조금 더 일찍 서둘러 그의 아기를 낳았더라면, 내 몸에 병이 깃들기 전에 건강한 아이 하나 낳았더라면 얼마나 좋았을까. 그와 살면서 두고두고 했던 후회다.

생전에 남준은 겹겹의 우연이 우리를 맺어주었다고 말하곤 했다. 우연이 쌓이고 쌓여 운명이 된 것이다. 그 많은 우연 속에서도 가장 큰 우연은 한국전쟁일 거라고 했다. 전쟁이 나지 않았더라면 일본에 갈 이유도 없었을 것이고, 아버지 옆에서 살았더라면 아들이 예술가가 되도록 두지는 않았을 거라는 거다.

부처, 야곱의 사다리를 오르다

이런저런 추억이 향연香煙처럼 피어오르면서 남준의 관 앞에 우두커니 앉아 있던 나는 또 한 번 눈물을 흘리고 말았다.

장례식은 그가 떠난 지 5일 뒤인 2006년 2월 3일에 진행되었다. 독일 브레멘 미술관의 볼프 헤르첸고라트 관장, 미국 스미스소니언 박물관 소속 미술관의 엘리자베스 부룬 관장, 비디오아트의 거물 빌 비올라, 독일 의사당을 흰 천으로 싸 유명해진 환경작가 크리스토 자바체프와 장-클로드 부부 등 남준의 옛 친구들이 장례식 행사에 참석하기 위해 각지에서 날아왔다.

장례식에서 남준의 오랜 친구 오노 요코는 마이크를 잡고 "1963년 일본에서 그를 처음 만났을 때부터 오래전부터 알던 옛 친구처럼 친근감을 느꼈다"며 그를 회상했다. 요코는 "남준은 늘 조용히 나를 지지하고 내 편을 들어주어 어려울 때마다 정신적으로 의지한 '내 마음속의 부처'였다"고 털어놓았었다. 다른 참석자들도 돌아가며 남준과의 추억을 되새겼다.

그러다 갑자기 분위기가 돌변했다. 사회를 보던 조카가 돌연 생각지도 못한 제안을 했기 때문이다. 그는 "고인을 위해 마지막 퍼포먼스를 하자"고 말을 꺼내더니, "옆 사람의 넥타이를 잘라 관속에 넣어달라"고 주문했다.

숙연하던 영결식장 곳곳에서 조문객들의 밝은 웃음이 터져 나왔다. 오노 요코가 가장 먼저 조카에게 성큼성큼 다가가더니 넥타

오노 요코는 추모사를 통해 "남준은 늘 조용히 나를 지지하고
내 편을 들어주어 어려울 때마다 정신적으로 의지한
'내 마음속의 부처'였다"고 했다.
Photo ⓒ 연합포토

이를 싹둑 잘랐다. 이를 신호로 여기저기서 조문객의 넥타이를 자
르는 일들이 벌어졌다. 조문객들은 잘린 넥타이를 들고 줄을 섰
다. 그러고는 고요하게 잠들어 있는 남준에게 마지막 작별인사를
한 뒤 울긋불긋한 넥타이 조각을 그의 가슴 위에 올려놓았다.

1960년 독일에서 남준이 연출했던 넥타이 자르기 퍼포먼스가
그가 세상을 떠나는 자리에서 재연된 것이다. 조카는 "고인이라
면 자신의 장례식에서도 뭔가 했을 것"이라며 "오늘의 퍼포먼스
는 그런 고인을 기리기 위한 이벤트"라고 설명했다. 조문 과정은

부처, 야곱의 사다리를 오르다

여느 망자와 다를 바 없었지만 마지막 장례식만은 지극히 남준답게 치러진 셈이다.

한 사람을 온전히 떠나보내기까지는 많은 절차가 필요한 법이다. 장례식이 끝나자 그다음은 남준을 어디에서 영면하도록 할 것인가를 결정해야 했다. 그를 고향에 묻자는 데는 주변 사람들 모두 이심전심이었다. 그렇다면 남준의 고향은 어디인가.

그를 낳아준 한국? 아니면 그가 공부를 하고 예술가의 삶을 시작한 일본 또는 독일? 그도 아니면 그가 40여 년간 터를 잡고 살아온 미국이 고향인가? 누구도 정확히 얘기하지 못했다. 고심 끝에 내린 결론은 남준은 그 모든 곳이 고향인 세계인이라는 것. 그리하여 화장해 재로 변한 남준의 유골을 한국과 독일, 그리고 미국 등 세 곳에 조금씩 나눠서 안치하기로 했다.

남준의 유골은 49재를 3일 앞둔 3월 15일에 한국에 도착했다. 우리는 남준의 유골을 영정 사진과 〈내 손〉이라는 제목의 유작과 함께 서울 삼성동 봉은사 법왕루에 모시기로 했다.

3월 18일 49재 날, 남준의 영혼을 완전히 떠나보낼 시간이 왔다. 1천여 명이 몰려와 그의 특별한 49재를 지켜보았다. 초봄의 따사로운 해가 하늘을 붉게 물들이며 떨어지던 오후 6시 무렵, 여성 무속인 이비나가 울긋불긋한 옷을 입고 나타났다. 시퍼런 작두에 맨발로 올라가 신들린 듯 춤을 추던 이비나는 흰 천과 붉은 천,

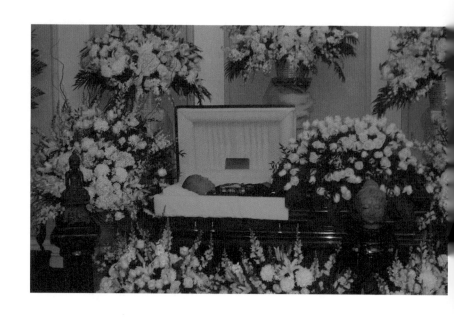

잘린 넥타이를 들고 줄을 선 조문객들은 고요하게 잠들어 있는 남준에게
마지막 작별인사를 한 뒤 넥타이 조각을 그의 가슴 위에 올려놓았다.
Photo ⓒ 연합포토

삼베 천을 갈기갈기 찢기도 했다.

곧이어 조카가 바이올린에 줄을 매달고는 이리저리 끌고 다녔다. 남준이 45년 전 벌였던 퍼포먼스 〈땅에 끌리는 바이올린〉을 재연한 것이었다. 다음은 1962년의 퍼포먼스 〈바이올린 솔로를 위한 독주〉 차례였다. 남준의 벗 존 핸하트가 바이올린을 천천히 들어 올렸다가 단숨에 내리쳐 부숴버렸다. 추모객 100명도 똑같이 바이올린을 산산조각 냈다.

파괴의 시간이 지난 후 이번에는 조용한 선禪의 순서가 되었다. 추모객들은 초로 피아노 건반을 두드린 뒤 남준의 대표작 〈다다익선〉을 본떠 만든 탑에 촛불을 세웠다. 부디 편안히 가시라는 간절한 기원이었다. 마지막으로 촛불 탑을 불태우면서 추모행사는 막을 내렸다.

남준을 기리는 49재 행사는 봉은사에서만 열린 게 아니었다. 과천 국립현대미술관과 대전, 전주 등에서도 남준의 장례식 때 이뤄졌던 넥타이 자르기 퍼포먼스가 진행되었다. 또 49재 한 달 뒤인 2006년 4월 26일 오후, 그가 마지막 예술혼을 불살랐던 뉴욕 맨해튼 구겐하임 미술관에서도 그의 넋을 기리는 특별한 행사가 열렸다. 이번에는 오노 요코가 전위예술가로서 퍼포먼스의 주인공이 되었다.

동그란 선글라스에 검은 옷차림을 한 오노 요코는 희미한 불빛 속에서 죽은 듯 의자에 걸터앉았다. 등 뒤에는 사람 키만 한 푸른

중국 도자기 사진이 걸려 있었다. 10분쯤 정적이 흘렀을까. 미동도 않고 입을 꼭 다문 채로 있던 오노 요코가 절규하듯 외쳤다.

"동서남북의 신이시여, 부디 백남준의 영혼을 지켜주소서, 지켜주소서!"

가냘픈 몸매에서 어떻게 그런 우렁찬 소리가 날까 싶을 정도로 큰 소리가 터져 나왔다. 그러고는 두 팔을 흔들며 신들린 무당의 몸짓으로 열띤 주문을 쏟아냈다. 나선형 복도 4개 층을 가득 메운 관객 500여 명은 이 기괴한 장면을 숨죽여 응시했다. 제목은 〈약속, 조각, 뼈〉.

오노의 주문이 끝나자 장내에 안내 멘트가 흘렀다. "사진의 중국 도자기를 깨 만든 450개의 조각에 오늘 날짜를 적어놓았으니 하나씩 가져가라"는 것이었다. 무대 위에 펼쳐진 흰 도자기 조각을 나눠 갖기 위해 참석자들이 몰렸다. 바로 옆에선 오노가 조용히 뜨개질을 했다. 도자기 조각이 모두 사라지면서 15분에 걸친 퍼포먼스도 끝났다.

이후에도 뉴욕 현대미술관을 필두로 미국의 LA와 시카고, 일본의 도쿄, 교토, 후쿠오카, 요코하마, 브라질의 리우 데 자네이루, 스페인의 바르셀로나와 발렌시아, 영국 런던, 독일 브레멘 등 전 세계 주요 도시에서 다투어 남준의 추모전이 열렸다. 특히 남준이

남준이 떠난 후 반년이 지난 2006년 8월 말,
한국의 경기도 용인에 백남준아트센터가 세워지기 시작했다.
이곳의 이름은 '백남준이 오래 사는 집'이다.

예술 활동을 처음으로 시작한 독일의 뒤셀도르프에서는 도심을 달리는 전차에 남준의 얼굴을 커다랗게 그려 넣기도 했다.

남준이 떠난 후 반년이 지난 2006년 8월 말, 한국의 경기도 용인에 백남준아트센터가 세워지기 시작했다. 사실 이 계획은 남준이 구겐하임 회고전을 끝내고 1년쯤 지난 2001년 11월부터 경기도 측과 논의된 일이었다. 건물 설계는 국제적인 공모를 거쳐 당선된 독일의 건축가 키르스텐 쉐멜Kirsten Schemel과 마리나 스탄코빅Marina Stankovic이 맡았다. 건물은 남준의 이니셜인 'P'와 피아노 모양을 본떠 만들었다.

2008년 5월 완공된 백남준아트센터에는 남준이 구겐하임 전시를 위해 심혈을 기울여 만든 레이저아트 〈삼원소〉를 비롯, 〈TV 물고기〉, 〈TV 시계〉, 〈로봇 K-456〉 등의 작품이 보관되어 있다. 이 아트센터의 이름은 '백남준이 오래 사는 집'이다.

백남준과
함께한
나의 삶

남준을 떠나보내고 몇 개월이 흐른 뒤, 나는 아주 오랜만에 작업실에 앉았다. 스튜디오는 예전 그대로였다. 언제나처럼 그 자리에 놓여 있는 부처의 두상, 마른 꽃다발, 연필꽂이, 찻잔, 물감과 붓과 크레파스. 벽에는 남준이 투병 생활 중 소일거리 삼아 도화지에 그린 그림과 글씨들이 다닥다닥 붙어 있다.

시계코는 내 생명을 6년간, six years, 연장시켜 주었고, 그 6년간 나는 내 생애 최고점에 이르렀다. 여기에서 그것을 증명한다!

남준다운 유머와 익살이 가득하다. 평소에도 그는 재미있는 농담으로 내 허리가 끊어지게 웃게 만들곤 했다. 그림을 보는 나의 입가에 웃음이 돈다. 그런데 눈에는 눈물이 고인다. 그가 사무치게 그리워진다. 이제 혼자 남은 내가 오롯이 그를 그리워할 시간이다.

머서 가 아파트 백남준의 책상에는
부처의 두상, 마른 꽃다발, 연필꽂이, 찻잔, 물감, 붓, 크레파스 등이 놓였다. 벽에는 남준이
투병생활 중 소일거리 삼아 도화지에 그린 그림과 글씨들이 다닥다닥 붙어 있다.

10여 년 만에 비디오 조각 작업을 다시 시작했다. 그를 만들고 싶었다. 우선 둥근 바위 모양의 받침 위에 철골로 사람 형태를 추상적으로 만들었다. 철골 곳곳에는 작은 모니터를 달아놓고 남준이 쓰러진 뒤 우리가 다른 부부처럼 늘 함께 붙어 지냈던 마이애미 시절의 영상이 흘러나오도록 했다. 음악도 나오게 했다. 열다섯 살 적 소년 남준이 작곡한 곡이었다. 그가 아파 고통스러웠으되 한편으로 다른 부부처럼 늘 함께 있어 행복했던 시절의 편린들이었다. 제목은 〈백남준 I〉이라 붙였다.

　두 번째 남준은 한 손에는 바이올린을, 다른 한 손에는 부처의 머리를 든 비디오 조각 작품이다. 젊었을 때 그가 줄에 매어 바이올린을 끌고 다녔던 〈땅에 끌리는 바이올린〉과 TV 화면 속에 비친 자신의 모습을 관조하는 〈TV 부처〉를 염두에 두고 만든 것이었다. 제목은 〈백남준 II〉. 그의 예술세계를 상징하는 작품이다.

　나는 이 두 비디오 조각에다 그전에 만들어두었던 다른 작품들을 한데 모아 2007년 9월 뉴욕 스탕달 갤러리에서 개인전을 열었다. '백남준과 함께한 나의 삶My Life with Nam June Paik'이란 주제 아래.

　여기에는 과거에 내가 남준을 모델로 해서 만든 작품도 내놓았다. 제목은 〈오줌싸개 소년〉. 심한 당뇨병 탓에 소변을 보기 위해 자주 화장실을 들락거리던 남준을 생각하며 만든 익살스런 작품이었다. 나를 형상화한 비디오 작품도 있었다. 양손에 큼지막한 아령을 들고 힘차게 달려가는 모습을 한 〈조깅하는 여인〉이다. 누

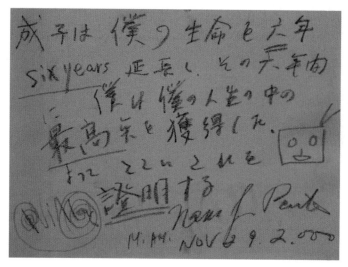

남준다운 유머와 익살이 가득한 메모. 평소에도 그는 재미있는 농담으로 내 허리가 끊어지게 웃게 만들곤 했다.

구에게도 지지 않고 굳세게 살아가는 나 자신을 표현한 작품이다. 결혼 전, 남준을 붙잡기 위해 14년간 쫓아다녔던 내 삶의 회상이 기도 했다. 1984년 남준과 함께 한국을 처음 방문했을 때 깊은 인 상을 받았던 둥근 무덤을 재연한 〈한국 무덤〉도 함께 전시했다. 모든 것이 남준과 관련된 오브제들이었다.

전시회를 취재하러 온 많은 기자들이 "오랜만에 여는 개인전인 데 왜 당신의 이름을 앞세우지 않았느냐, 그러면 관객들이 백남준 만 기억하고 당신은 모르지 않느냐"고 물었다. 나는 상관없다고 했다. 관객들이 내 이름은 모르더라도 남준을 떠올리는 것만으로

부처, 야곱의 사다리를 오르다

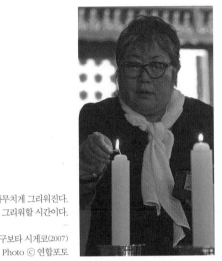

그가 사무치게 그리워진다.
이제 혼자 남은 내가 오롯이 그를 그리워할 시간이다.

백남준 1주기 추모식에서 구보타 시게코(2007)
Photo ⓒ 연합포토

도 족하다고 했다. 이번 전시는 남준에게 바치는 끝없는 내 사랑의 '오마주'였기에.

전시회는 무사히 끝났다. 많은 친구들이 찾아와 1년 반 전 세상을 등진 남준을 추억했다. 모든 전시 일정과 리셉션도 끝나고 머서 가의 아파트로 돌아왔다. 현관문을 열고 들어서자 그가 즐겨 연주하던 피아노, 그리고 우리가 함께 잠들고 깨어나던 철제 침대가 나를 맞았다. 한쪽 벽에 색 바랜 남준의 스케치가 눈에 띄었다.

나는 64살이다. 74살이 되고 싶다(I am 64. I want to be 74).

뇌졸중으로 쓰러진 해인 1996년, 생일인 7월 20일을 맞아 남준이 소원을 적은 글이었다. 앞으로 10년은 더 살고 싶다고 했다. 안타깝게도 74번째 생일을 다섯 달 남기고 그는 떠났다.

어린아이처럼 천진하고 우주처럼 심오한 남자

2008년 여름, 뉴욕 현대미술관에서 연락이 왔다. 나의 작품 〈계단을 내려오는 나부〉를 2008년 9월에 시작하는 특별전시회에 선보이겠노라는 소식이었다. 브루스 나우먼, 매튜 바니, 폴 매카시 등 미술관이 소장하고 있는 세계적인 현대미술가들의 작품 100여 점을 골라 6개월간 전시함으로써 현대미술의 흐름을 한눈에 알 수 있도록 하는 게 이번 전시의 기획 의도였다.

전시회를 앞두고 더 기쁜 소식을 들었다. 모든 출품작들 중에서도 눈에 가장 잘 띄는 전시회장 입구에 내 작품이 배치되었다는 것이다. 이 소식을 접한 순간 나는 하늘에 있는 남준을 향해 말을 걸었다.

"남준, 들었어요? 당신이 만든 비디오아트 세계에서 내 작품이 최고 중의 하나로 꼽힌대요!"

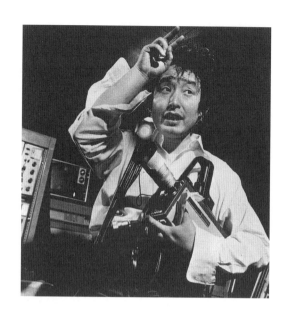

남준은 야곱의 사다리를 타고 떠났다.
그런 그를 한 발 한 발 쫓아가다 보면 언젠가 나도 찬란히 빛나는 그 사다리 위로 오르리라.

스물일곱 살에 처음 그를 만났을 때, 그는 별처럼 멀리 있는 예술가였다. 남자로서도 좋아했지만 예술가로도 흠모했다. 저렇게 빛나는 남자를 어떻게 잡을 수 있겠느냐고 친구가 물었을 때, 나 역시 치열한 예술가가 되어 그에게 닿겠노라고 다짐했었다. 그의 연인으로, 그리고 아내로 살아온 지난 40년은 그의 예술적 동반자가 되기 위한 열망과 정진의 시간들이기도 했다. 때론 고통스러웠지만, 더 큰 희열이 있었기에 포기할 수 없었다.

그가 뇌졸중으로 쓰러진 후 혼신의 힘을 다해 〈야곱의 사다리〉라는 작품을 새로 만들었을 때, 나는 형언할 수 없는 묘한 느낌을 경험했다. 그의 정신과 육신이 모두 어떤 새로운 세상으로 떠날 준비를 하는 것 같았다. 어디로 가려는가, 나는 또다시 어떻게 그에게 닿을 수 있는가. 막막했다.

남준은 야곱의 사다리를 타고 떠났다. 그런 그를 한 발 한 발 쫓아가다보면 언젠가 나도 찬란히 빛나는 그 사다리 위로 오르리라. 어린아이처럼 천진하고 우주처럼 심오했던 남자, 백남준과 함께한 삶에 감사한다.

백남준 연보

1932	7월 20일 서울 종로구 서린동에서 백낙승의 3남 2녀 중 막내로 출생
1949	부친 백낙승을 따라 홍콩으로 이주
1950	아버지와 함께 조카 백일잔치를 보러 귀국하였다가 한국전쟁 발발로 홍콩으로 몸을 피했다가 곧 형이 있는 일본으로 건너감
1952	일본 도쿄대학교 교양학부 문과 입학
1956	일본 도쿄대학교 미술사학과 졸업(졸업논문 「아르놀트 쉰베르크 연구」) 독일 뮌헨대학교 철학과 입학. 음악학과 미술사 수학
1957	카를하인츠 슈토크하우젠을 만남
1958	다름슈타트 국제 신음악 하기 강좌에 참가하여 존 케이지를 만남
1959	퍼포먼스 〈존 케이지에 대한 경의〉를 선보임
1961	퍼포먼스 〈머리를 위한 참선〉을 선보임
1962	퍼포먼스 〈바이올린 솔로를 위한 독주〉를 선보임
1963	파르나스 갤러리에서 TV 모니터를 사용한 첫 전시회를 가짐
1964	도쿄 쇼게츠 홀 공연 때 구보타 시게코와 처음 만남 첼리스트 샬럿 무어맨과 〈오리기날레〉 공연을 선보임
1965	뉴욕의 갤러리 보니노에서 첫 개인전, '전자 예술'을 선보임
1967	〈오페라 섹스트로니크〉 퍼포먼스 공연 도중 음란죄로 샬럿 무어맨이 경찰에 연행됨
1969	보스턴의 WGBH 방송국 및 록펠러 재단 시원으로 아베 슈야와 비디오 신디사이저 개발
1969~1970	캘리포니아예술대학 비디오학과에서 강의
1971	뉴욕 WNET의 TV 랩에서 일함
1974	뉴욕 갤러리 보니노에서 〈TV 부처〉를 선보임 뉴욕 에버슨 미술관에서 〈TV 정원〉를 선보임
1977	플럭서스 동료이자 비디오 아티스트 구보타 시게코와 결혼 뒤셀도르프예술대학 교수로 초빙되어 1978년부터 교수직 생활

1982	뉴욕 휘트니미술관에서 회고전 '백남준' 전 개최
	파리 퐁피두센터 '백남준' 전 개최
1984	〈굿모닝 미스터 오웰〉을 위성 생중계로 선보임
	34년 만에 고국에 돌아옴
1986	10월 3일 서울, 도쿄, 뉴욕을 연결하는 〈바이바이 키플링〉 방송
1988	국립현대미술관에서 1,003개의 모니터로 〈다다익선〉 작업
1990	갤러리 현대에서 1986년 사망한 요셉 보이스를 위한 추모굿
1991	스위스 바젤과 취리히에서 '비디오 시간-비디오 공간' 전시회 개최
1992	국립현대미술관에서 한국 최초 회고전 '백남준, 비디오 때, 비디오 땅' 개최
1993	베니스 비엔날레 독일관 작가로 초청, '전자 초고속도로-베니스에서 울란바토르까지'를 선보임(베니스 비엔날레 황금사자상 수상)
1995	제1회 광주 비엔날레 '인포아트' 전 기획
1996	제5회 호암상 예술부문 수상, 뉴욕 예술가상 수상
	4월 9일 뉴욕에서 뇌졸중으로 쓰러짐
1997	뉴욕 괴테연구소가 수여하는 괴테상 수상
1999	독일 브레멘 미술관에서 대규모 회고전 개최
2000	뉴욕 구겐하임 미술관에서 대규모 회고전 '백남준의 세계' 전 개최
2001	스페인 빌바오 구겐하임 미술관에서 '백남준의 세계' 전 개최
2006	1월 29일 마이애미에서 타계

1937	일본 니가타 현에서 구보타 루엔과 구보타 후미에의 차녀로 출생
1960	도쿄교육대학(현 쓰쿠바대학) 조소과 졸업
1963	오노 요코를 통해 플럭서스(Fluxus) 운동 접함
1964	도쿄 나이쿠아 갤러리에서 첫 개인전 '연애편지' 개최
	5월 도쿄 쇼게츠 홀에서 열린 백남준의 공연 관람 후 백남준과 첫 만남
	7월 뉴욕으로 가 플럭서스 조직에 합류
1965	퍼페추얼 플럭서스 페스티벌에서 〈버자이너 페인팅〉 공연
1967~1968	뉴욕 브루클린미술관 예술학교 재학
1967	유태인 작곡가 데이비드 베어먼과 첫 번째 결혼
1968	〈비디오 체스〉 제작
1969	데이비드 베어먼과 이혼 후 백남준과 캘리포니아에서 재회
1972	〈마르셀 뒤샹의 무덤〉 제작
1972	뉴욕 키친에서 개인전 개최
1974	뉴욕의 영화 관련 연구소 '필름 앤솔로지'의 비디오 큐레이터로 일하기 시작함
1976	뉴욕 르네 블록 갤러리에서 '비디오 조각' 전 개최
	〈계단을 내려오는 나부〉, 〈세 개의 무덤〉 등 제작
1977	백남준과 결혼
1978	뉴욕 르네 블록 갤러리에서 '비디오 조각' 전 개최
	캐나다 토론토의 온타리오 아트 갤러리에서 '뒤샹피아나' 전 개최
1979	록펠러상, 독일베를린상 수상
1982	스위스 취리히 쿤스트하우스에서 '비디오 조각' 전 개최
1983	뉴욕 저팬하우스 갤러리에서 '비디오 조각' 전 개최
	〈자전거 바퀴〉 제작
1984	한국 방문
1985	뉴욕예술재단상 수상

1987	구겐하임상 수상
1988	NEA/시각예술상 수상
1992	도쿄 하라 현대미술관에서 '비디오 인스톨레이션' 전 개최
1993	〈한국 무덤〉, 〈오줌싸개 소년〉, 〈조깅하는 여인〉 제작
1996	뉴욕 휘트니미술관 개인전 개최
	파리 갤러리에서 '뒤샹피아나', '비디오 조각' 전 개최
1998	록펠러상 수상
2000	뉴욕 랜스 펑 갤러리에서 '섹슈얼 힐링' 전 개최
2007	뉴욕 마야 스탕달 갤러리에서 '백남준과 함께한 나의 삶' 전 개최
2015	7월 23일 뉴욕에서 타계

도판 리스트

＊ 60, 374쪽 도판은 저작권자가 확인되는 대로 적절한 절차에 따라 허가를 받겠습니다.

참고문헌

- 김홍희, 『굿모닝, 미스터 백!』, 개정판, 디자인하우스, 2007
- 백남준, 『백남준: 말™에서 크리스토까지』, 에디트 데커 · 이르멜린 리비어 엮음, 임왕준 · 정미애 · 김문영 옮김, 백남준아트센터, 2010
- 백남준을기리는모임, 『TV 부처 백남준: 백남준 추모 문집』, 삶과꿈, 2007
- 이경희, 『백남준 이야기』, 열화당, 2000
- 이용우, 『백남준, 그 치열한 삶과 예술』, 열음사, 2000
- 임영균, 『뉴욕스토리』, 이룸, 2005
- 백남준아트센터총체미디어연구소편, 『백남준의 귀환』, 백남준아트센터, 2010
- 한국미술관, 『백남준 선생, 가시고 365×2 이야기』, 한국미술관, 2008
- ワタリウム美術館, 『さよならナム·ジュン·パイク』, 美學·考第9號, WATARI-UM, 2006
- 福住治夫編, 『ナム·ジュン·パイクタイム·コラージュ』, Isshi Press, 1984
- Edith Decker-Phillips, Paik Video, trans. Marie-Genvieve Iselin et al., Barrytown Ltd.; New York, 1997
- Hanhardt, John, The Worlds of Nam June Paik, Guggenheim Museum Publications, 2000
- Lim, Young Kyun, In memory of Nam June Paik 1982-2000, Andrewshire Gallery, 2006
- Herzogenrath, Wulf, Nam June Paik Fluxus · Video, Verlag Silke Schreiber, 1983
- Maya Stendhal Gallery, Shigeko Kubota; My life with Nam June Paik, Maya Stendhal Gallery, 2007
- Hermann Nitsch and Gunter Brus, Winterreise; From Asolo to New York and Vice Versa 1974, Archive F. Conz Verona, Italy, 2007
- Mary Jane Jacob edit., Shigeko Kubota; Video Sculpture, New York: American Museum of the Moving Image, 1991

나의 사랑 백남준

1판 1쇄 인쇄 2016년 7월 21일
1판 1쇄 발행 2016년 8월 1일

지은이 / 구보타 시게코 · 남정호
펴낸이 / 김영곤 펴낸곳 / 아르테

책임편집 / 강소라 문학출판사업본부 본부장 / 신우섭
문학기획팀 / 원미선 이승희 신주식 김지영 김지선 양한나
영업마케팅팀 / 권장규 김한성 오서영 최소라 엄관식 김선영

출판등록 2000년 5월 6일 제406-2003-061호
주소 (우 10881) 경기도 파주시 회동길 201(문발동)
대표전화 031-955-2100 팩스 031-955-2151
이메일 book21@book21.co.kr

아르테는 (주)북이십일의 문학브랜드입니다.

(주)북이십일 경계를 허무는 콘텐츠 리더

아르테 채널에서 도서 정보와 다양한 영상자료, 이벤트를 만나세요!
가수 요조, 김관 기자가 진행하는 팟캐스트 '[북팟21]이게 뭐라고'
페이스북 facebook.com/21arte 블로그 arte.kro.kr
인스타그램 instagram.com/21_arte 홈페이지 arte.book21.com

ISBN 978-89-509-6607-2 03600
책값은 뒤표지에 있습니다.